ARTISTIC GEOGRAPHY

Problem
Method
and Typicality

艺术地理学

问题、方法
与典型性

张 慨 著

上海大学出版社

图书在版编目(CIP)数据

艺术地理学：问题、方法与典型性/张慨著.—
上海：上海大学出版社,2024.6
ISBN 978-7-5671-4958-8

Ⅰ.①艺… Ⅱ.①张… Ⅲ.①艺术学 Ⅳ.① J0

中国国家版本馆 CIP 数据核字（2024）第 089414 号

责任编辑　庄际虹
封面设计　缪炎栩
技术编辑　金　鑫　钱宇坤

艺术地理学：问题、方法与典型性
张　慨　著

上海大学出版社出版发行
（上海市上大路99号　邮政编码200444）
（https://www.shupress.cn　发行热线021-66135112）
出版人　戴骏豪

*

南京展望文化发展有限公司排版
江阴市机关印刷服务有限公司印刷　　各地新华书店经销
开本710 mm×1000 mm　1/16　印张15.5　字数254千
2024年6月第1版　2024年6月第1次印刷
ISBN 978-7-5671-4958-8/J·653　定价　88.00元

目录
Mu Lu

第三部分
中国艺术地理本体的典型性分析与解释

　　20 世纪初德国地理学家雨果·哈辛格尔（Hugo Hassinger）创造了艺术地理学（Kunstgeographie）一词，这是艺术地理学学术史上的标志性事件①。其后的百余年中，从世界范围看，艺术地理学领域的开拓与研究进展，已经成为一种学术进步的重大表征。反观中国，近几十年中，中国书法地理学、音乐地理学、美术地理学、电影地理学等学科概念相继出现，一般艺术学意义上的艺术地理学也正在以跨学科交互过程的方式处于构型之中。艺术地理学的基础理论、实践、概念体系与研究范式的不断更新显然已是当下中国学术发展中不容忽视的崭新变化。

　　回望人类艺术发展的历史，自艺术起源以来，艺术与地理本质上从来就是一体。古老的岩画和彩陶艺术以客观地理世界为材料基础，其承载的媒介和图像共同构成了地球表面特定人类景观的意象性表达。艺术创作的题材不乏远古人类的生活生产图景，而彩陶的纹饰则揭示了人类早期文明起源与环境之间的映射关系。艺术风格的地域个性从一开始就是其赖以生存的基础和独特价值所在，因而总是得到人们的重视，并反过来成为"观风"即理解艺术本体的重要依据。尽管"地理是……之一"已然成为艺术学界的共识，而

① Hugo Hassinger, *Über Aufgaben der Städtekunde,* Dr. A. Petermanns Mitteilungen aus Justus Perthes Geographischer Anstalt 56 (1910): 289–94. 有关 Hassinger 在城市研究方面的开创性研究，请进一步参阅 Beiträge zur Siedlungs-und Verkehrsgeographie von Wien," Mitteilungen der Geograpischen Gesellschaft zu Wien (1910):5–88.
　 尽管艺术地理在东西方都较早被认知，并就艺术的来源地，艺术风格与环境、地方性、气候，艺术形态与民族（特征）精神，艺术的地域艺术流派等议题持续了较长时间的讨论，但是正式提出"艺术地理学"这一学科概念的是 1910 年德国地理学家雨果·哈辛格尔。

中西方艺术史研究中关于艺术与地理关系的讨论亦皆早已有之，浩瀚的艺术史和史论也从来不乏此类学术的回响。但遗憾的是，学科的理论自觉似乎尚存不足。以往的艺术地理研究更多囿于艺术学领域，部分研究者将文化地理学方法"作为一种观察、认识和分析艺术的工具和方法，气候、地形等地理因素被嵌入到艺术史的讨论之中"[①]，而不是将其视为艺术本体与过程的内生变量。这是值得我们深思的。

地理之于艺术的价值绝不仅仅停留在影响要素之一的维度上。在地理学家眼中，艺术时常被视作是各种文化的空间表征，呈现地理空间及其各种关系的媒介，影响并形塑着人们的思想认知。有关艺术地理的术语被地理学家所创造，并被纳入人文地理学或者文化地理学的学科体系之中。20世纪80年代以来，人文社会科学领域涌现了文化研究热潮，地理学界亦是如此，文化地理学应运而生，侧重于讨论地理环境与文化形成之间的关系。近年来，在全球化语境和以移动互联网为代表的新媒介技术的发展背景下，有关如何在数字时代重塑地方感的学术潮流，推动了人文地理学的"传播转向"，这些学术潮流不仅仅停留在理论探索的层面，亦聚焦在地方营造、艺术重塑地方精神气质并传播的实践中。它时刻提醒我们，艺术和地理是彼此理解、彼此参照的，两者本来就是一体，在构成的本质上并不是一种外生关系。

显然，当下人们在回应"艺术何以为中国（地方）"的时代追问、"讲好中国故事"的国家文化战略，以及中国艺术学话语体系的再认识中，艺术和地理之间的关系并未得到足够的重视。艺术现象之根在于天地之物，地理环境的审美也多是经由艺术完成与实现的，"艺术地理学"的意义即在于揭示艺术的本源与根基——地理属性，以及地理的艺术形塑——作为媒介的艺术对地理世界的把握。因此，艺术地理学应当从现实和精神的双重维度思考地理学如何介入艺术生产和创作。

虽然在我们看来，艺术与地理从起源说起，本就存在于一个本体之中，但作为学科的艺术地理学却是由艺术学和地理学交叉而成的，它的研究对象是艺术和地理之间的关系，它以分别来自艺术学和地理学的知识谱系作为观察与思考的依据。但艺术地理学不仅仅是两个学科的交叉，它汇聚了艺术、历史、文

[①] 吴俣、韩琦、朱竑：《西方艺术地理学的研究进展与启示》，《华南师范大学学报（自然科学版）》，2022年第5期。

物、文学、宗教、人文地理学、媒介与传播地理学、设计学、文化遗产学、景观学等多重层次和多个学科的方方面面，体现着开放的方法和丰富的内蕴。艺术地理学的任务是回应"艺术何以为地方""艺术何以为中国"的时代之问，是面向全球展现中国文化的独特性，是面向区域呈现各地文化的丰富性和多样性。艺术地理学为艺术家、地理学者、政府决策机构和文旅产业的共同实践提供一种方法、思维、参照和协同模式，也为我们观察世界提供另一种视角，以便更好地理解本土与全球、国际前沿与中国特色的实践。

艺术地理学的目标是立足当代中国特色的艺术实践，借鉴国际前沿的理论，挖掘中国艺术的历史，以学科自我更新和融合为路径，在本土化当中放眼全球，力求成为跨区域与国别的学问，而非仅为区域艺术和文化的学问。故而，我们要通过"艺术地理学"打造当代艺术学、地理学和多学科学者协同的模式，展现文化创新的精神内蕴、耦合关系以及与全球进程的同频共振。

作为新兴学科，"艺术地理学"在研究主题与时空特质方面有其特定的内涵。冠以"地理"之名的学问既展现了地理学研究的开放性，也赋予了相应学问空间特质与内涵。以人文地理学为例，是指"地理学中关于人类活动的空间差异、组织以及人类利用自然环境的学科，其中的'人文'二字泛指各种社会、政治、经济和文化现象"[①]，涉及的学科内容包括文化学、地缘政治学、宗教学、人口学、城市规划学、社会学、景观学、民俗学、人类学、环境哲学、农村学、城市学、交通学、旅游学、区域学、地名学等等，其视野相当广泛，研究方法论则涉及马克思主义、经验主义、实证主义、行为主义、现象学、存在主义、唯物主义、女性主义、后现代主义等等，此外还要运用地图、遥感、地理信息系统、全球定位系统等分析技术手段。这样的列举并不意味其无所不包。尽管作为学科的艺术地理学的内涵和研究对象还存在讨论的空间，但大体来看，它应当是以艺术（是指艺术家、艺术实践、艺术作品、艺术传播和接受的行为过程）的空间属性为核心，以地理内化于艺术的价值为主体的研究。其研究主题包括地域艺术与艺术的地域个性、艺术的起源地与区域划分、艺术中心与边缘、艺术与民族、艺术生产与地方发展、移民与艺术、艺术媒介与地理传播、艺术思想空间化、艺术景观、绘图艺术与历史地理、艺术中的地理想象、艺术呈现的文化与身份认同等等，并随时代语境切换而更迭。

① 顾朝林：《人文地理学导论》，北京：科学出版社，2012 年，第 3 页。

当然，我们不能机械照搬人文地理学的定义，给自己设置束缚思维与眼界的学科藩篱。艺术地理学不仅仅考察艺术史的地理经纬，尤其要具备当代情怀，着力考察艺术的地理叙事和空间表征，探究中华艺术的地理基因，进而深入思考艺术是如何建构中华意象和民族精神的，以回应时代之问。同时还要关注艺术如何在当代地方实践中表现空间、传播地方，进而"有用于世"。

艺术和地理的关系由来已久，艺术地理学的学科建设却尚显年轻，从术语出现至今不过百年。但放眼望去，艺术学内部跨门类的艺术实践边界日趋模糊甚至融为一体，艺术学研究领域广泛存在艺术学与其他学科的交叉，如艺术美学、艺术人类学、艺术社会学、艺术创意学、艺术传播学等等，其本质都是追随时代语境的学术更迭。艺术地理学在艺术史研究、文化遗产保护、非遗传承与传播、城市规划、艺术乡建、地方营造及精神气质重塑、地方文献数据库建构等领域的实践基础深厚，为当代可持续发展奠定了基础。

为了做好艺术地理学研究和学科建设，中国古都学会经过学术认证，拟于 2024 年成立艺术地理学专业委员会，从学术组织架构上做好了规划，也为学术共同体建立搭建了基础平台。值得关注的是国家社科基金艺术学规划项目除了将"地域艺术史"作为"常青藤"项目列入每一年度的项目指南外，近五年来，国家社科基金艺术学重大项目、国家社会科学基金艺术学重点项目、国家自然科学基金项目和教育部人文社会科学一般项目等在不同层级和不同学科类别中都对艺术地理学研究予以立项，2024 年"艺术地理学研究"正式进入国家社科基金艺术学规划项目申报指南，体现了国家层面对学科交叉的支持力度，激发了服务国家战略的内生动能。

除了高等院校环境设计、环境美学、公共艺术、环境美育、文化遗产、文化地理学、旅游与环境、建筑学等专业培养艺术地理学相关人才外，上海大学上海电影学院成立了艺术地理研究所，开设了研究生课程"艺术地理学""艺术之地看中国"，本科生通识课程"地名中的艺术""光影中国"等，河南大学美术学院等还在研究生教育体系中设置了艺术地理学方向。这些专业、课程和学术研究机构不仅培养人才，还借此培养中华艺术的阐释者、中国文化的传播者、中国文化的创新者和传承人。所有这些进展，不过是冰山之一角，它预示着一个重大的进步。

艺术地理学在学界持之以恒的研究与实践下，必将会成为知识生产和地方实践的世界性学科。

绪论 [*]

　　2021 年上海第 13 届国际艺术双年展以"水"和"水域"为脉络，阐释
了艺术对上海城市的理解。类似的当代艺术展览此起彼伏，如 2016 年上海
的特展"告诉我一个故事：地方性与叙事"、2018 年的"城市地理———一场
关于西安历史的想象"展、2016 年的"沣水研究计划"展，以及风起云涌的
当代大地艺术创作 ^① 等等，这不断提醒我们艺术地理学可能不仅仅是历史问
题或是交通不发达、区域之间交流封闭的时代才会出现的话题，而是一个普
适问题。艺术地理是指艺术发展过程中艺术家、艺术现象、艺术活动、艺术
作品与地理环境之间双向建构的客观过程，艺术地理学是对这一客观过程的
理解和研究。从"艺术地理学"术语的出现，到艺术地理学著作的出版，一
种系统关注地理与艺术之间总体性关系的思想在艺术学科和地理学科中普遍
涌现。跨越艺术和地理两个领域的艺术实践与知识生产，越来越成为当下艺
术学和地理学研究的新趋势。

一、艺术与地理的共生关系

　　20 世纪初，地理学家雨果·哈辛格尔创造了艺术地理学一词，但并没有

　* 原文名为《艺术地理学的振兴重构》，发表于《东南大学学报（哲学社会科学版）》2022 年第 3 期。
　① 大地艺术（Earth Art），又称为"地景艺术"，是指以大自然为媒介，以大地作为创作对象，将艺
　　术与自然融为一体的整体视觉艺术。兴起于 20 世纪 60 年代的美国，首届"大地艺术作品展"于
　　1968 年在美国纽约杜旺画廊举办。代表人物有罗伯特·史密森（Robert Smithson）、罗伯特·莫
　　里斯（Robert Morris）、卡尔·安德烈（Carl Andre）等。

引起学界过多的关注。1960 年，艺术史家贡布里希（Ernst Gombrich）出版了《艺术与错觉：图画再现的心理学研究》一书，讨论了艺术家再现现实世界的错觉问题，引发西方地理学界强烈的共鸣。达比（Henry Clifford Darby）在《末日审判书》中致力于从历史资料中挖掘历史地图，J. B. 哈利（John Brian Harley）对历史地理的地图的再现研究、丹尼斯·科斯格罗夫（Denis Cosgrove）的《景观的写真》研究都受到了这本书的影响。1961 年，英国地理学家普林斯（Hugh C. Prince）首次提出了"地理学构想"的概念，但直到 20 世纪 90 年代格雷戈里（D. J. Gregory）的《地理学构想》一书问世，艺术地理学才引起广泛关注，引发了"意象""映像""映射"等一系列讨论并直接渗透到心理学、艺术史和社会学等领域①。从研究者的知识结构上看，在 1984 年英国诺丁汉召开的地理学者学会夏季学术研讨会上来自英美加三国的 30 多位参会学者中包括"地理学者、文化和政治史学者、科学史学者、艺术史学者、文化与文学批评者"②。而丹尼斯·科斯格罗夫（Denis Cosgrove）编著的《景观的写真》一书共有 14 位作者，其中 9 位是历史地理学者，其余 5 位分别是神学研究者、艺术博物馆馆长、文学作家兼评论者、历史学者和语言与戏剧家③。地理和艺术在"地理构想"概念统领下走到了一起。此后，文化地理学者总是将艺术作为文化的一部分加以讨论，英国地理学家迈克·克朗（Mike Crang）在其著作《文化地理学》中对电影和音乐地理展开讨论，探究"流动性"如何通过各种音乐和电影成为地理学的一个动机。地理学者在景观的研究中不乏对景观的美学特性的关注，W. J. T. 米切尔（W. J. T. Mitchell）主编的《风景与权力》将风景视为文化的媒介和建构国家认同感的工具，涉及艺术、人类学、心理学、文学、历史与现实等许多层面。"风景研究在本世纪（指 20 世纪—引者注）已经经历了两次大的转变：第一次（与现代主义有关）试图主要以风景绘画的历史为基础阅读风景的历史，并将该历史描述成一次走向视觉领域净化的循序渐进的运动。第二次倾向于把绘画与纯粹的'形式视觉性'的作用去中心化，转向一个符号学和阐释学的办法，把风景看成是心理或意识形态主题的一个寓言。"④当代华裔地理学家段义孚以人文主义地理学的思想，将

① 阙维民：《历史地理学的观念：叙述、复原、构想》，杭州：浙江大学出版社，2000 年，第 248 页。
② 阙维民：《历史地理学的观念：叙述、复原、构想》，杭州：浙江大学出版社，2000 年，第 266 页。
③ 阙维民：《历史地理学的观念：叙述、复原、构想》，杭州：浙江大学出版社，2000 年，第 266 页。
④ 安介生：《他山之石：英美学界景观史范式之解读》，《复旦学报（社会科学版）》，2020 年第 6 期。

人的种种主观情性与客观地理环境的丰富关系进行了极具智慧的阐发，探索了人性与大地的诗意互动。视线转向国内，从事艺术地理研究的地理学者多为文化地理学者，有周尚意、张捷 [①]、李砚 [②]、张晓虹 [③] 等。他们在文化地理学的框架下，对艺术地理展开讨论。地理学家对艺术的关注只是前奏，对艺术研究产生重要影响力的是"艺术地理学"的振兴。之所以称之为振兴，是因为东西方古代艺术研究中一直存在对艺术与地理关系的非系统性论述，如中国古代的书论、画论和乐论，西方的建筑艺术研究都关注地理环境对艺术的影响。艺术地理学并不是待开垦的处女地。20 世纪以来，尤其是近 30 年来，艺术地理学作为专门术语出现，包含"门类艺术"与"地理"概念的艺术实践和学术论著不断涌现，如书法地理学、音乐地理学、绘画地理、电影地理等等。尽管学术界对何谓"艺术地理"和是否存在一般艺术学意义上的"艺术地理学"有着各种不同的见解，但这并没有妨碍"艺术地理"在实践和研究领域中成为一股不可阻挡的趋势。地理学家愈发热衷于讨论艺术，艺术学界也越来越重视讨论不同尺度地理空间赋予艺术的影响、内涵和价值。"艺术地理"打开了新的认知空间，也激活了艺术理论中有关艺术的起源地，空间传播，艺术作品的原境、外部因素和内部空间等艺术基本问题的讨论。地理学家关心艺术，有三个缘由：第一，地理学作为一种空间认知科学，无论是对客观地理世界的描述，还是对空间世界的建构，都需要通过视觉图像加以呈现。第二，他们将艺术视为呈现地理空间及其各种关系的媒介。第三，他们在建构地理的精神世界时，艺术成为他们必须面对的对象。根据地理学家对艺术的关注程度，大致可以把他们分为三类：第一类如雨果·哈辛格尔、霍金斯·哈里特（Hawkins Harriet）

① 南京大学国土资源与旅游学系教授，从事书法景观与旅游空间研究，著有《喀斯特洞穴书法景观的分类统计与洞穴旅游发展——以广西桂林市为例》（《人文地理》2010 年第 6 期）、《基于人地关系的书法地理学研究》（《人文地理》2003 年第 5 期）、《城镇景观符号贫困时代的中国书法景观》（《中国地理学会 2007 年学术年会论文摘要集》）、《中国书法景观的公众地理知觉特征——书法景观知觉维度调查》（《地理学报》2012 年第 2 期）。

② 复旦大学历史地理研究中心学者，主要从事戏曲地理研究，著有《国内戏曲地理研究的回顾与思考》（《民族艺术研究》2020 年第 33 卷第 4 期）、《再探地理环境与民间音乐之储存关系——以菏泽地区民间音乐为例》（《中国音乐》2015 年第 2 期）、《从上党梆子到枣梆——戏曲剧种异地扩散的系统分析》（《交响（西安音乐学院学报）》2019 年第 1 期）、《地理环境与戏曲的扩散——对菏泽地方戏的音乐地理学探讨》（《星海音乐学院学报》2012 年第 4 期）。

③ 复旦大学中国历史地理研究所学者，主要从事音乐地理研究，有《民国时期鄂尔多斯地区音乐地理研究》，《民族艺术研究》2018 年第 6 期。

等，他们直接创造了艺术地理的术语，并在各自的研究领域中对其加以关注。第二类如 R. J. 约翰斯顿（R. J. Johnston）、约翰·K. 赖特（John K. Writer）、迈克·克朗（Mike Crang）、王恩涌、周振鹤、周尚意、胡兆量、赵天改、李智君、张伟然、张晓虹、卢云等文化地理学者，他们在各自的文化地理研究中将艺术地理纳入其中，但艺术不是他们研究的目标指向，艺术被视为借助主观思想和地理环境的认知，对地理环境进行重构的媒介。第三类如段义孚、肯尼斯·富特（Kenneth E. Foote）、唐晓峰等，他们谈论艺术地理的文献尽管不多，但他们往往会面对自己的研究需要，对艺术地理进行阐释与分析，他们的概念、方法和预设对我们认识艺术地理产生了重要的影响和科学的启迪。人本主义地理学家段义孚在其著作中讨论了诸多艺术与地理情感和地理空间建构的关系，其中对恐惧、逃避空间和浪漫主义地理的讨论为理解艺术提供了新的视野。但艺术创造对其体系（语言、形式）的掌握需要经过专门的训练，即便是艺术内部也由于门类的多样性和差异性较大，使得地理学家面对研究对象而深感力不从心，即便如此，他们依然没有放弃。地理学家的艺术地理著述只是艺术地理研究兴起的一部分，系统性的艺术地理实践和研究到 21 世纪才刚刚登场。

二、艺术地理学的振兴

艺术地理学的振兴，对应于人文学科在 20 世纪 80 年代后出现的三个转向。第一个是文化转向，将艺术视作人类文化创造活动的有机组成部分，置于整体文化体系中加以考察。第二个是空间转向，摆脱艺术研究中以作品描述、艺术家传记和美学价值判断的研究模式，以全球和地方为视角与方法来看待艺术研究。第三个是媒介转向，媒介是各个学科关注的对象，成为理解人类存在和历史的基础要素，地理和艺术成为彼此的媒介。此外，艺术地理学的振兴还对应着艺术研究领域出现的两个新趋势。第一是一般艺术学理论体系的开放性，一般艺术学研究致力于探求超越艺术各门类的普遍规律，研究方法上鼓励跨学科的视角和方法论的借鉴，形成了艺术文化学、艺术社会学、艺术教育学、艺术人类学等诸多跨学科研究领域，也采用文化地理学概念和方法在讨论艺术观念、艺术教育功能、创作主体心理机制、艺术作品的

媒介和情境、艺术接受的主体条件、艺术发展的起源和动力、艺术风格和流派等领域深度介入，学者们从各种尺度的地理空间和社会空间对门类艺术展开讨论，形成了美术地理学、音乐地理学、书法地理学、区域艺术（史）、景观艺术、大地艺术、环境设计、艺术的空间传播、艺术景观等艺术地理学的专题研究，艺术地理学作为艺术一般规律的讨论成为可能。第二是艺术作为认知世界的工具与媒介，把重点从符号性转向媒介端，考察艺术形成和发展过程的多元动力和观看机制，着力探求艺术与社会发展的互动。艺术家与设计师也被视为社会工作者，他们不断向世界提问，参与社会建构，构思多种多样的未来。这使得艺术学和地理学在全球化浪潮中的"重回地方热"中不期而遇。当下，建立在既往的纯粹审美机制上的艺术阐释模型和批评机制，以及由此生发的风格、图像、情境、种族、时代等研究方法，已经难以满足人们的期待。艺术本体突破了单一审美的规定性和封闭性以及意义的确定性，日常生活与艺术的边界渐趋模糊，各种单一的艺术理论已经难以适应日益走向多元本体并呈现复杂关系的艺术生态，全面揭示艺术发展的规律，这是艺术地理学得以再次兴起的背景。艺术地理学的振兴体现在三个方面：第一是艺术学界在钩沉和整理地方史文献的同时，重新发现了艺术的"地方"和地方的艺术，《苏州艺术通史》《北京美术史》《哈尔滨音乐史》《陕西绘画史》《浙江电影史》等各种中国地方艺术史著和国别艺术史著作相继问世。2021年，浙江省启动"从浙江出发——《浙江现代美术名家年谱》"文化工程可谓是对此的一个重要注解。第二是沿着人文主义地理学理论的方法，建立了新的艺术解读范式性。这包括段义孚的地方空间理论对艺术的地方感知和表征形成的分析，以及各种文化地理学理论将艺术视为文化结构的一部分所做的各种阐发。在这些地理学理论的引领下，艺术地理学围绕区域艺术（各种行政级别的区域和广义概念上的南北、江南、草原、冰雪等）、叙事空间[1]（如黄泉[2]、公路[3]等）、景观视角（如地方意象、长城[4]、废墟[5]等）、地方文化传统

[1] 龙迪勇：《空间叙事学》，北京：生活·读书·新知三联书店，2015年。

[2] ［美］巫鸿：《黄泉下的美术》，北京：生活·读书·新知三联书店，2016年。

[3] 李彬：《流浪叙事：中国公路电影的文化地理学》，青岛：中国海洋大学出版社，2020年。

[4] 吴雪杉：《长城：一部抗战时期的视觉文化史》，北京：生活·读书·新知三联书店，2018年。

[5] ［美］巫鸿：《废墟的故事：中国美术和视觉文化中的"在场"与"缺席"》，上海：上海人民出版社，2017年。

及各种身份认同的视觉呈现等主题展开了艺术的多样性研究。其中，音乐地理学研究最先起步，目前学科体系业已成熟。美术地理学（绘画地理学、书法地理学）以区域美术史书写、美术作品类型的地域性及其与空间的同构、艺术家的人生地图等课题进入艺术学者的研究视野。艺术各门类地理论坛，如音乐地理、区域美术、"全球化、地域性与跨地域性：华语电影的文化、美学和工业"大型国际学术研讨会、"美术的地缘性"①、亚洲电影的文化想象、地域与文化艺术等论坛相继举办。从国家到各省市学科规划课题、地方（高校和研究机构）学术期刊栏目、学会组织建设（音乐地理学会）也在有序推进。艺术地理学成为人文学科研究领域中新的竞技场。第三是当代艺术实践的多元化和多样性发展，以及文旅产业的兴盛，给艺术地理学提出了若干重大问题，包括艺术的中国（地方）特色、中国（地方）风格等等，需要进行理论的探索与回应。在民族文化自信建立的国家战略背景、文化遗产保护热潮和文化旅游产业的经济推动下，民间艺术和非物质文化遗产的传承与创新，历史古城、镇、街区和特色小镇的建设与重构过程中，区域艺术的研究与当代传承创新实践欣欣向荣。当代艺术实践不断呈现对地方、环境、人地关系、生态追问的思考，以及作为媒介的艺术对地方文旅产业多样性的建构和传播，艺术与地理从二元对立的单向影响要素考察转向艺术与地理空间的多元互动关系研究。这个新兴领域在两个层面比肩而行：其一是艺术理论内部向地理空间的追寻。地理学界试图利用审美泛化时代的艺术拓展地理环境认知的对象体系。其二是地理学在实现地方和文化建设领域功能对审美的追求。在"艺术地理学"振兴的过程中，涌现了地理学界和艺术学界两种学术共同体身份的研究。前者一贯对世界的视觉表述表现出浓厚的兴趣，这在对地图和景观的研究上得以体现。从文化地理学、行为地理学出发将艺术视为识别一个地区的表征之一，文学和艺术既是地区的组成部分，也是地区的地理环境表征。艺术的空间成为描述地理环境复杂性、解释地理现象丰富性的新尺度，代表人物如段义孚（Yi-Fu Tuan）、米歇尔·福柯（Michel Foucault）、普林斯（H.D.Prince）、约翰·K·赖特（John K. Wright）、迈克·克朗（Mike Crang）、格丽塞尔达·波洛克（Griselda Pollock）、布鲁诺·拉图尔（Bruno

① 2008年在四川美术学院召开"第二届全国高等艺术院校美术史学教育年会"，会议的主题是"美术的地缘性"。

Latour）等。后者则在艺术实践和理论研究领域生发了各自的轨迹。从当代艺术实践出发，大地艺术、艺术乡建、国际双年展、建筑园林、都市地景、乡土艺术、声音景观、礼仪空间、地方演艺等均凸显了对"人与自然、地方"关系的思考。全球化背景中的艺术在地化浪潮盛行，在地化特征的凸显成为艺术实践的重要表征。一方面艺术的符号端参与到地方和国家文化认同建构之中，带来了当代艺术活动对地方传统、民族传统，进而是国家传统"再挖掘"的盛况。另一方面也以媒介的形式深度介入地方文化、民族文化的传播之中，讲好不同尺度地理空间的"故事"，尤其是中国故事，提升国际传播力和软实力成为当下艺术实践亟待寻找的具有可操作性的策略。艺术理论学界开始将研究的视角从时间性转向地理空间，从伊波利特·阿道尔夫·丹纳（Hippolyte Adolphe Taine）的"环境说"到全球艺术研究的"去欧洲中心化"，引发了人们对所有地区艺术的关注，区域之间的差异性成为当代艺术研究的重要话题，寻求从时间、空间两个维度对艺术形式和风格的解读，展开以地理环境和空间为核心概念或者方法对艺术史的书写[1]。值得注意的是，人地关系的产物—景观成为经久不衰的话题。景观呈现的艺术性及其人地关系的隐喻引发了学者们持续的讨论，代表人物如科勒·保罗（Paul Kohler）、艾伯特·万德·林顿（Albert Lyndon）、托马斯·达克斯塔·考夫曼（Thomas Dacosta Kaufman）、温克尔曼（Johann Joachim Winckelmann）、巫鸿、张皓、吴慧平等。虽然是地理学家创造了"艺术地理学"的术语，但展开深入讨论的却是艺术学界。20 世纪六七十年代英国艺术史家约翰·伯杰（John Berger）主张"艺术思想的空间化"理论，即把艺术置入历史与地理、家族与地貌、时间与区域等问题中加以讨论。进入 21 世纪，美国艺术史家托马斯·达克斯塔·考夫曼在他的代表作《走向艺术地理学》一书中对艺术地理进行了探讨式界定："艺术地理学研究的是艺术如何源于或表达了对于地理环境的反应，或通过直接的方式，或间接地通过这些环境条件塑造了人

[1] Thomas DaCosta Kaufmann, Toward a Geography of Art, Chicago: University of Chicago Press, 2004 年；[美] 巫鸿：《全球景观中的中国古代艺术》，北京：生活·读书·新知三联书店，2017 年；[美] 巫鸿：《"空间"的美术史》，钱文逸译，上海：上海人民出版社，2018 年；[美] 巫鸿：《时空中的美术》，北京：生活·读书·新知三联书店，2009 年；黄丹麾主编"中国艺术地理丛书"；张皓：《艺术地理——中国当代艺术现象研究》，杭州：中国美术学院出版社，2015 年；张慨：《空间过程、环境认知与意象表达——中国古代绘画的历史地理学研究》，北京：中国社会科学出版社，2017 年。

类的差异，人类的差异又导致生产出与众不同的物品种类。"①巫鸿以"空间"为坐标讨论了"总体艺术"建构的可能，张皓以"地理意象"为理论资源探索了当代艺术对城市的整体把握②。尽管各门类艺术都开展了各自的艺术地理研究，但是基于艺术学理论学科是对跨艺术门类一般性规律探求的学科，其研究需要基于门类艺术对其具有超越性的整体研究。这样的学科属性，要求艺术地理也需要有一个超越门类艺术地理的概念界定。而上述研究，基本上都是基于门类艺术地理的考察，西方学者的论述也多是美术内涵意义上的艺术地理的讨论。一般艺术学理论基础上的成果寥寥无几，且多处于不自觉状态，借用德勒兹（Gilles Louis Réné Deleuze）等人的空间理论的研究不在少数。归根结底，是什么吸引了艺术界关注地理？艺术地理的内涵到底是什么？

三、"地理的艺术"和"艺术的地理"

确切地讲，"艺术地理学"因为艺术的文化属性被视为文化地理学的分支，从艺术是精神文化的基点出发，在讨论精神文化地理的内容中包含了艺术的分布、与环境的关系、区域性、空间传播以及对地理环境的呈现等，聚焦的门类有书画、音乐和戏曲（唐晓峰、周尚意等文化地理学者的观点），艺术成为地理学的研究对象和图解。然而，由于地理学者受限于艺术技能的门槛，反倒是艺术学者借用"艺术地理"的名称、概念和地理学的方法在艺术的实践和研究领域取得了更为丰硕的成果。由此看来，"艺术地理学"的价值在于抛开了学科边界的羁绊，为艺术与地理之间建构了一个类似于"我注六经、六经注我"的关系平台，为那些同时属于艺术和地理的内容与生产提供了更多的可能。艺术的形成和发展从来不是孤立的，有关艺术发展规律的研究中，将地理视为艺术影响要素的论断此起彼伏。从古希腊时代维特·鲁威（Marcus Vitruvius Pollio）的《建筑十书》这部最早系统阐释地理环境是

① ［美］托马斯·达克斯塔·考夫曼：《艺术地理学：历史、问题与视角》，刘翔宇译，《民族艺术》，2015 年第 6 期。
② 张皓：《艺术地理——中国当代艺术现象研究》，杭州：中国美术出版社，2015 年。

如何影响建筑艺术的论著开始，到 18 世纪西方艺术史家温克尔曼在《希腊人的艺术》中讨论了希腊地理环境在古希腊艺术形成发展过程中的影响，到 19 世纪法国艺术哲学家伊波利特·阿道尔夫·丹纳（Hippolyte Adolphe Taine）的《艺术哲学》认为"时代、种族、地域是影响艺术创造的三大要素"的观点更是广为流行。中国古代众多的画论、乐论、书论、园艺论中也普遍存在对艺术与地理环境、艺术地域性现象的关注，"艺以地异"成为中国传统艺术基本理论的组成部分和风格的划分标准。在艺术理论家的观念中，地理环境是艺术感兴赖以生成的一种语境，地理影响艺术的主要路径就是地理环境通过艺术家影响艺术创造。那么，再提出"艺术地理学"有何新意吗？所谓"艺术地理学"的振兴，来源于这样几股学术动力：

第一，很大程度上来自以列裴伏尔（Henri Lefebvre）的空间生产理论、段义孚的人本主义地理学为代表的新文化地理学和人本主义地理学的议题与方法论。新文化地理学的议题是"文学作品中空间的代表性，地形特征的符号意义，景观的记忆和忘却，全球化语境的多元特性和身份构建"[①]。与传统文化地理学相比，新文化地理学批判了以索尔（Carl Sauer）为代表的伯克利学派文化静态化理论中对人的创造力的忽略，认为人可以修改与终结文化。而以段义孚为代表的人本主义地理学则围绕着地方感、地方的形成、个人与群体、信仰与地理等议题讨论了人地关系中的主体主观性问题[②]。地理学领域的"新"的重要转折点就是对文化的关注从主流、精英文化转向非主流、边缘、底层文化。第二，艺术走进日常生活，整个社会出现审美泛化趋势，诸多学科都在讨论审美话题。艺术学理论的上位学科美学自身也建立了"别现代美学"的理论范式，其对差异性的追寻与地理学不期而遇。门类艺术在实践中与地理的结合愈加紧密。第三，数字人文的兴起，使"所有的人文学科都在技术和文化形态的交叉点上被重构"[③]，并成为影响艺术史研究和当代艺术面貌与发展趋势重要的变量之一。在艺术史研究中，人文计算改变了传统艺术史学的主观性与审美偏见，致力于艺术史研究的科学性与客观

① 蔡晓梅、苏晓波：《新文化地理学文献导读》，北京：中国社会科学出版社，2020 年，第 5 页。
② 唐晓峰：《文化地理学释义》，北京：学苑出版社，2012 年，第 226 页。
③ ［美］约翰娜·德鲁克：《存在一个"数字"艺术史吗？》，夏夕译，《艺术理论与艺术史学刊》，2019 年第 1 期。

性①，线性史观的叙事逻辑和艺术史学家的主观想象被瓦解。"数字人文堆栈以其强大的数据信息储备持续推进着艺术史研究在共时性维度上的拓展与延伸"②，艺术的认知不再仅仅以作品为起点和终点，而是强调艺术家和艺术作品的居间性，以其为核心编织融合文化学、社会学、地理学的认知网络，经由这一网络考察艺术家的行为与艺术生产过程，以及大众对于艺术的接受和理解。第四，艺术内涵解读具有开放性与多样性，地理被视为影响因子之一。上述背景打破了"艺术地理是历史问题，是交通不发达、区域之间的交流封闭的时代才会出现"的话题的框架束缚，借用新文化地理学、人本主义地理学和后现代（媒介）地理学的概念与方法，以"空间"为核心概念建立了新的对艺术描述和解释的框架，并日益引起关注。如果我们采用文化地理学的定义，"地"指的就是各种尺度的空间，"理"就是特征和规律，"地理"是空间的特征和规律，那么"艺术地理"就是艺术所占有的空间之特征和规律。如果采用这个定义，艺术所占有的空间包括两层含义，一层是艺术作品中呈现的空间，另一层是指艺术行为过程中的空间。其一人们对地理环境的体验是从审美开始的，其反应经由触觉得到愉悦，对大自然的态度一直抱有明显的美学元素是人类环境认知的重要特征。而"更为持久和难以表达的情感则是对某个地方的依恋，因为那个地方是他的家园和记忆储藏之地，也是生计的来源"③。在艺术表达人类的诸多情感中就有对某个地方的依恋，段义孚称其为"恋地情结"。尽管这不是人类最强烈的情感，但是当这种情感变得强烈的时候，"我们便能明确，地方与环境其实已经成为情感事件的载体，成为符号"④，这就解释了为何在艺术史上有诸多作品以地名为题名，"卡萨布兰卡"成为爱情的地理符号，"潇湘图"之"潇湘"成为恐惧空间的象征，而"兰亭"则成为中国书法艺术的代名词。战争、离别、事件的地点在表达由此生发的情感时也成为作品表现的对象，艺术的情感和地理的精神世界合二为一。当然，艺术表现地理并不仅限于以地名命名的作品，那样就太肤浅了。地理以及大地上繁衍的不同人群及其文化在当代艺术实践中，如何表现地方成为一个重要的话题。什么是江南？如何表现江南？什么是中国？怎样

① 刘毅：《透明的图像：数字人文与艺术史的跨媒介叙事》，《南京社会科学》，2022 年第 2 期。
② 刘毅：《透明的图像：数字人文与艺术史的跨媒介叙事》，《南京社会科学》，2022 年第 2 期。
③ ［美］段义孚：《恋地情结》，志丞、刘苏译，北京：商务印书馆，2018 年，第 136 页。
④ ［美］段义孚：《恋地情结》，志丞、刘苏译，北京：商务印书馆，2018 年，第 136 页。

表达中国？诸如此类，都是艺术创作方兴未艾的话题。

艺术作为人类情感和观念的媒介，对地理世界的把握是有着重要意义的。艺术通过作品中建构的世界和形象激发人们的审美与想象，这是艺术有别于其他文化事项的属性，也是艺术的兴象性作为审美文化的基础。艺术的中心对象是人的精神世界，但艺术作品中建构的人、人的精神世界，以及人与人、人与环境之间的关系，有赖于外在世界的形象塑造。不同的艺术门类有着各自独特的表现方式，声音、色彩、线条、旋律、叙事都内隐了创作者对客观世界，包括地理的认识、感受和思考，是理性选择的结果。正如马克思在《1844 年经济学哲学手稿》里所言："从理论领域说来，植物、动物、石头、空气、光等等，一方面作为自然科学的对象，一方面作为艺术的对象，都是人的意识的一部分，是人的精神的无机界，是人必须事先进行加工以便享用和消化的精神食粮；同样，从实践领域说来，这些东西也是人的生活和人的活动的一部分。"① 因此，艺术作品精神情感的审美表达无法摆脱地理世界的客观而独立存在，借景抒情或者状地抒怀成为艺术创作的传统。并由此衍生出"情景合一"的艺术评价尺度。情景交融、江山之助、寄情山水等等既是人们恋地情结（地理情感）的自然表达，也成为天人合一审美观的标准。艺术对地理的表达远没有结束，对各种空间特质的把握和建构是其更广泛的内在。空间的尺度不同，从全球、国家、地区（区域）、地方……直至以身体为中心，或者是空间的划分标准不同，如城市、乡村、草原、高原、沙漠、江河等等，对其空间特质的概括和描绘形成了以各种尺度的空间为核心概念的艺术实践和研究。那些人类难以驯服的自然空间要素，如荒野、沙漠、海洋、戈壁，人们多采取情感化的方式进行处理，艺术创作是常见的方式。我们将青藏高原视为心灵的净地，用各种影像和音乐表现它的样貌，并赋予它崇高和卓越的美学品质。我们还将山河传统意义上的"家国观"在艺术中予以了充分的表达，艺术里的"家山家水"不只是山河壮丽的形象，亦是地理体验的审美表达。除了对自然地理要素的情感化处理，对人文地理的感知赋予了更加丰富的情感。人们对地理的认知和对环境的态度影响了艺术创作。人们不仅在艺术作品中表达对地理的认知，而且随着对地理环境认知态度的

① ［德］卡尔·马克思：《1844 年经济学哲学手稿》，中共中央马克思恩格斯列宁斯大林著作编译局编译，北京：人民出版社，2000 年，第 6 页。

变化，带来了艺术创作的流变。从人地关系发展的历史来看，采猎文明时代，人与自然是恐惧与依赖的关系，对自然神灵崇拜的艺术普遍存在，直到今天灾难艺术都是艺术的重要类型。农业文明时代，人对自然的依附性在其不断征服自然环境的过程中逐渐减弱，对抗性增强。"天人合一"观和"因地制宜"论在此时并行，对自然的审美化处理成为艺术史浓墨重彩的一笔，风景艺术、山水艺术在东西方盛行。因地制宜成为民间创作的法则，这在造物艺术中普遍存在，尤其是在中国这样的地理多样性国家呈现出千姿百态的民间艺术样貌。长城，这一类的人造地理景观是对对抗最好的地理注解。对此人本主义地理学存在独特的认识：

> 如果想了解人们对大自然的态度是如何随着时间推移而改变的，我们用山岳来举例子。……在人类文明早期，对山岳的审美情趣在不同的文化之间存在差异。……中国人对山岳的理解随着时间的推移而变化。如果具体分析，这种变化不能说跟西方是同步的；但如果粗略来看，东西方有着相似的发展轨迹：都是从以恐惧、逃避为核心的宗教意味，演化为一种从崇敬到赏玩的审美情趣，再演化为近现代的观念即认为山是一种供人们休闲娱乐的资源。中国人对山岳的审美可以追溯到公元 4 世纪，当时有很多人迁徙到长江中下游以南地区乃至南岭地区，对山的接触增多。不过，从绘画作品上分析，一直到唐代，人物像依然是画面的主体。山的形象仅仅是作为衬托，至多不过是与人物占据同等的地位。而到了唐代晚期，自然景观就走到了画面的前景；到了宋代，"山水画"就出现了，而且取得了极大的艺术成就。[①]

工业文明时代，征服自然和人定胜天的观念甚嚣尘上，基于战胜各种环境困境而产生的景观广泛流行，山河壮丽之中增添了更多人和人造物的元素。以城市为例，城市是地球上重要而广泛存在的人文地理实体，是人类改造自然的结果，城市形态的视觉呈现、城市人群生活特征的艺术表达都成为艺术实践的重要内容，从中国古代的《清明上河图》、"八景图"、"揽胜图"到当下的城市民谣、市歌、城市影像、城市本体及其子系统的 LOGO 设计，甚至

① ［美］段义孚：《恋地情结》，志丞、刘苏译，北京：商务印书馆，2019 年，第 105—106 页。

城市声音景观的追寻等等，对城市气质的提炼、概括、表达和传播成为艺术学和地理学共同关心的问题。大城市的"城市病"凸显了人地矛盾的尖锐，艺术开始了生态思考的追寻。渴望回归自然和乡土的愿望，带动了艺术实践对新的人地关系的思考，艺术乡建的核心不在于乡村面相的审美化，而在于乡民生活的和谐美化。最终，在人类生存环境日益恶化的时代，谋求人与环境关系的和谐成为全世界的共识，人类中心主义退场，生态美学兴起，艺术中心主义镜像成为当代艺术的潮流之一。宽泛地看，从农业文明时代到工业文明时代，人类作用于地球表面的力量不断带来地球表面地理样貌的变化，艺术也参与其中。景观、建筑、公共空间艺术在地球表面的广泛出现推动了地表空间样貌的不断变化。设计师们还从城市走进乡村，力图用艺术改变乡村落后的面貌。对地理学而言，艺术以某种想象和抽象的方式对地理世界进行了表达，并赋予了地理世界以千姿百态的审美情感和精神力量。

其二，艺术地理也同时指向"艺术的地理属性"。艺术不仅仅是作品，而且是一种行为，作品只是艺术行为过程的一环。既往对艺术的考察都是基于"作品"，即艺术行为的结果而展开的，这是由学术研究的性质决定的。但认识与理解艺术行为的过程则需要从起点出发进行思考。不能因为艺术作品是分类的，是具有一定的形而上性质的，是具有抽象和人的创造特点的，就认为艺术本来如此。这样的逻辑基点为我们重新认识艺术提供了一个新的起点。既然艺术是一种行为，对其研究需要持有过程论思维，即艺术应当是一个从创造、生产到传播、接受的过程，而作品只是一个结果，并不是艺术行为过程的终点。对艺术行为全过程的考量必然要探究行为过程中每个环节或者阶段与地理空间的关系。艺术行为的过程包括哪些构件呢？如果从艺术实践的角度考察，艺术行为是指艺术创作主体构思、酝酿、形成作品三个构件。如果从艺术价值实现的视角考量，艺术行为包括艺术生产（创造）、艺术传播和艺术接受两个环节。在艺术创造阶段，艺术作品的形成离不开三个条件，就是张道一先生总结的思维、载体和技巧。艺术家的思维就是形象思维，通过形象诉诸情感，其中就包括大量的地理形象。艺术家感知客观世界，获取各种信息，结合个体既有的知识体系和价值观，在大脑中对客观世界和事物进行重新编码，重构之后的艺术世界——意象、记忆、回忆等等就形成艺术家对世界的认知。艺术家的空间经历，常见的采风、写生、体验生活、游历成为艺术家建构艺术形象、感知客观世界的必要路径。因此艺术家的人生

地图在书写其个人艺术史上不可忽视。艺术家的创造受到地域的规定性和制约已成为学界的共识，但这远远不够。艺术载体的核心是其物质性，艺术作品借用不同的物质做载体。造物艺术受到物质地域性的制约，音乐的载体是声音，声音必须借助空间实现，所谓"余音绕梁"是其注解。不同的空间还赋予声音不同的内涵与意义，这也是声音之所以能够成为艺术的前提。至于艺术的技巧，在中国形成了一整套基于改造和适应自然地理环境的认识，形成了各地与自然环境紧密联系的艺术创作手段，"就地取材""因地制宜"成为民间艺术创造的法则，"法天象地"①成为古代造物活动尤其是建筑的最重要法则，"模山范水，移天缩地"成为古典园林造园的设计思想和容纳万有的天地意识，自然形态的花鸟、山水成为中华民族经典的装饰图案和美术题材等等，天人合一观可谓统摄了中华艺术的所有形式②，并由此衍生出"情景合一"的艺术评价尺度。艺术作品一旦形成，必须通过个人与个人、个人与群体、群体与群体之间的人际传播才能实现艺术的价值和功能。作品需要在各种空间、确切的地点和位置加以呈现，空间和位置的差异会赋予作品不同的意义与价值。古代的器物脱离了原有的时空语境，进入当下的美术馆、展览馆、博物馆等新的场所，建构了艺术品的身份。但对其解读却需要回到原有的空间之中才能够准确把握其内涵。巫鸿的一系列以"空间"为核心的艺术研究表明，作品在建立了三个层次的空间——视觉和物质的空间、知觉空间和经验空间后，最终形成了"总体的艺术"③。这样的论断清楚表明艺术品具有的空间属性。此外，艺术风格的传播与艺术家和传播者的空间流动息息相关，这在交通不发达、区域之间的交流较为封闭的时代尤为明显。艺术家的群聚和空间流动，既形成了不同的地域艺术风格和流派，其空间流动也必然带来艺术品和风格的流动与扩散。一些特殊的、偶发的历史事件会将艺术传播推入未曾预料的轨道。中国历史上数次大规模的人口迁徙，无疑推动了

① 《吴越春秋·卷四·阖闾内传》记春秋时伍子胥受命造阖闾城，"相土尝水，象天法地，造筑大城，周回四十七里。陆门八，以象天八风；水门八，以法地八聪"，成为古代建筑设计法天象地的最早记录。参见崔冶译注《吴越春秋·卷四·阖闾内传》，北京：中华书局，2019年，第55页。汉代人还将"法天象地"的造物原则制度化："制度：阴阳大制有六度。天为绳，地为准，春为规，夏为衡，秋为矩，冬为权。"参见陈广忠译注《淮南子·时则训》，北京：中华书局，2021年，第294页。
② 张燕：《论中国造物艺术中的天人合一哲学观》，《文艺研究》，2003年第6期。
③ ［美］巫鸿：《"空间"的美术史》，钱文逸译，上海：上海人民出版社，2018年，第11页。

艺术风格的扩散、交融和变异，乃至艺术中心地的位移。艺术传播离不开媒介、教育和艺术传播的场所，展览、表演、出版、拍卖、播放、艺术教育机构等等，都无法脱离各种尺度的空间而孤立存在。不仅如此，艺术传播空间的更高等级还会赋予艺术创作者不同的声望。作为传播媒介的空间成为艺术发展的自变量之一。艺术接受是艺术行为过程的终端，是在传播基础上以艺术作品为对象的鉴赏、感悟和评价活动。缺少接受者参与的艺术行为过程是不完整的。接受者的先验知识体系对接受活动会产生重要影响。艺术作品的接受既需要特定的空间和审美的经验，也需要一定的知识框架，包括地方的经验和知识。如果缺乏民间信仰的知识就难以理解傩戏面具的象征意义。人的情感、认知、经验、能力、知识必然影响到人对艺术作品的创作、理解和审美特征的辨识。全球语境中的"中国红"既内隐着中国人的知识框架和美学风格，也形成了"他域"对中国的美学辨识度。由此看来，艺术行为的过程不只是艺术家的实践过程，同时也是人与地理对话、互动、同构的过程。地理进入艺术，并非将地理硬塞入艺术，以二元对立的立场将地理简单视为艺术行为过程中的外生要素，而是将艺术与地理视为一个统一的场域，研究艺术的空间特征和规律，地理是自然融入艺术的。地理从原来的艺术发展的背景和条件，变成艺术现象的角色之一；从区别于创作的他者，变成艺术活动剧中不可缺少的内容。地理，在整个艺术行为的过程中时时存在而不动声色，是艺术的内在本质属性之一，而不是研究者对艺术的外部赋予。地理基点的艺术探究，只是将"地理"的性质复归于本来而已。以往人们忽视这一点，只是认知上的狭隘。从这个意义上说，人们"发现"了艺术的地理属性，而不是"发明"了它。你承认或不承认，它都在那里。如果我们从地理是艺术的属性之一这一点出发，那么艺术的地理属性到底指的是什么呢？艺术地理学讨论什么问题呢？

四、艺术地理学的问题与领域

既然地理从阐释艺术的影响因子转为艺术的地理属性，那么艺术地理学终归是属于一般艺术学的。一般艺术学增添了艺术地理学的研究内容，既拓展了艺术理论研究的议题与方向，又增加了艺术行为过程各要素的空间关系

的分析，将会促进艺术学理论的更新和研究的深化。这样的逻辑关联，决定了艺术地理学的研究对象分布在这样四个领域：

第一个领域是作为媒介的艺术所建构的社会认知领域，这包括恩格斯、海德格尔（Martin Heidegger）、福柯、哈代（Thomas Hardy）、米勒（Jean Francois Millet）等人的艺术物质性理论，也包括媒介地理学中艺术媒介对客观地理世界的丰富重构。物质性不仅是艺术的基础和艺术生产的出发点，还包括另一个重要特征——结构性以及由此而必然存在的系统性，即以艺术作品为中心建立一个存在各种关系的世界，即便是进入数字时代，"事实上我们还是处在各式各样新的物质性之间"①。探究艺术的本质和意义，就是要探讨人与物之间复杂的关联，时间和空间是绘制人与物关系图谱中内嵌的维度，艺术在本质上成为社会知识的媒介。

第二个领域是艺术本体对地理空间和内隐的人地关系的感知与想象性的重构。艺术作品（包括艺术景观）对地理的复制、再现、表现和利用，形成了地方艺术符号。对艺术的考量不止着眼于情感、情绪的表达，形式技巧的追求，还要增加对区域、地方或者环境共同体文化的认知及其艺术符号的建构和传播，景观对不同地理空间的改造，生态和谐中的功用等等的观照。不同空间主题的研究，如国别艺术、区域艺术、地方艺术、城市艺术、校园艺术、草原艺术、流域艺术等等，使得艺术成为空间特质的表征之一。如何概括空间的表征？视觉和听觉艺术该如何表达地方？自然景观和人文景观并重，而人文景观的形成内隐着人与地方之间的关系。

艺术地理学研究回头看，关注艺术发展的空间过程，即时间平面上横向地理空间的差异、传播和交融，通过地理空间要素解释和评价艺术作品与艺术现象；向前看，以不同尺度的地理空间或者地理实体（自然地理实体和人文地理实体）为核心，探求其艺术符号与其所指地方经验和知识的关联，建构艺术与地理关系的认知框架，发现区域共同体的艺术个性和地方特质，使得赋艺于地理意象的"国家与民族不再是抽象的符号，而成为文化记忆和情感体验的载体"，建构国家（民族）共同体认同的艺术表达范式。对这一领域更为深入的阐述还包括艺术的地方性研究。主要包括两个方面：一是地方

① 章戈浩、章磊：《物是人非与睹物思人：媒体与文化分析的物质性转向》，《全球传媒学刊》，2019年第 6 期。

的艺术，指不同空间尺度的地方艺术研究。其学术生产以地方为容器，厘清地方艺术发展脉络和过程，建构艺术资源库存，提炼地方艺术符号，服务于文旅产业。当下，中国省级行政区划层级的艺术研究呈现较多空白，有诸多可供开拓的学术空间。二是艺术的地方，是指艺术作品对不同尺度空间的地理想象和视听奇观的建构。地理的世界有两个，一个是地上的，一个是精神的，这与艺术的想象同步，艺术成为"想象地理"呈现的重要媒介，建构和呈现地理的精神世界。无论是后殖民语境中的宏观尺度的国家层面想象，还是微观地方尺度的想象，地方景观和人群形象经由艺术的编码与转译不断被阅读，并通过传播来塑造和重构地方①。"除了国家之外，社会组织、媒体娱乐和地方旅游等都是想象地理的来源，这种想象不仅仅是对地方事实的归并与总结，更是一种地方意义和地方文化建构的过程。"② 这一主题讨论艺术如何审美性地建构地方并赋予其意义，艺术符号对地方的重塑、传播和强化，以及艺术是如何建构、表达地方人群的身份和文化认同。

第三个领域是如何阐释艺术行为过程中各环节要素与其存在空间的关系。艺术从生产空间进入受众世界的方式和程序，分析艺术与空间发生关系的条件和后果。以空间为坐标的进路，需要考察艺术生产的空间，如制片厂、工作室、手工业作坊、艺术人才聚集区等对艺术的影响；艺术传播和接受的空间，如影剧院、演出厅、展览馆、美术馆和博物馆、城乡公共空间、艺术教育机构、旅游风景区等与艺术之间的关系；各种社会空间对艺术创作的规定性制约，如神圣空间、礼仪空间、权力空间、战争空间；艺术的空间过程，即不同历史时期艺术的空间格局及其变迁过程，如艺术的起源地、中心及位移，艺术人才的地理分布和空间位移，艺术类型的地理分布，艺术风格的扩散，艺术的跨区域传播与交流，艺术的地图等。着力探求艺术发展的空间过程和空间动力。

第四个领域是数字技术和人工智能的发展颠覆了线性艺术史观，凸显了艺术史研究的共时性和科学性，这为当代艺术地理学研究带来了新的机遇。一方面数字化艺术史元数据中必然包含艺术行为全过程中各环节的地点、位

① 最近的案例是 2021 年河南卫视春节联欢晚会的舞蹈《唐宫夜宴》、元宵节晚会的特别节目《博物馆元宵奇妙夜》、端午节的水下舞蹈《祈》对河南文化资源的艺术绝妙呈现，让河南地域知名度和美誉度在全国多次冲上热搜。

② 安宁、朱竑：《他者，权力与地方建构：想象地理的研究进展与展望》，《人文地理》，2013 年第 1 期。

置、场所等空间信息，才可能实现"跨地理位置分布的材料整合"①。另一方面，艺术史知识图谱的可视化绘制中有关艺术家、作品、身份、地点、事件等的数据信息，需要在艺术地理学扎实的文本研究基础上建立。当下，艺术史数字化活动正处于以存储库建设为主要特征的第一阶段，无论是艺术史的文献还是研究对象，其元数据库、关键语料库、档案生产原型等数据库的建构不仅包含历史信息，还包括艺术行为和艺术生产全过程的地理信息的完全记录，为下一阶段从数字化表征通过算法模型转向系统化、结构化的数据分析，以及为艺术的解读和书写提供新的观看方式和内容组织形式。

上述四个领域的基础是人地关系。科学家竺可桢说，"一个国家的任何事情都与地理有关"②，这种关系就是人地关系。所谓的地理是人建构的概念，没有了人，地理便失去了意义。艺术和地理的关系也是通过人建立起的联系，"我们所知道、所讲到的环境无不需要人类的参与在场（presence）；事实上，没有人的参与在场，环境在经验上来说是不可能的"③。而艺术对世界的表现离不开对人地关系的感知和理解，甚至可以说人地关系是艺术创造的素材、来源和本质之一。在艺术地理的研究中，人地关系自始至终是以一种内隐的方式在"地方艺术""景观"等讨论中被人津津乐道。艺术的地方表征和艺术景观的塑造，其核心都是艺术对人地关系的理解和表达。这样的理解为当代艺术实践提供了新的思考方向：

第一，围绕"人与自然"关系的主题可以带来艺术生产的新内容。在反思人与自然的关系过程中，艺术从未缺位。回顾艺术发展的历史，基于对自然灾害的恐惧，人们形成了对超自然力量的崇拜，信仰艺术遍布各地。以洪涝灾害为例，在江河湖海地区，人们形成了广泛的水神崇拜。大禹治水的神话和景观在中国大地普遍存在。而在降雨和水资源匮乏的地区则留下了大量的龙王庙壁画艺术。敬拜自然神灵的祭祀活动仪式，在漫长的历史发展过程中，伴随人们认知和改造自然环境能力的提升，逐渐褪去信仰外衣演化为

① ［美］约翰娜·德鲁克：《存在一个"数字"艺术史？》，夏夕译，《艺术理论与艺术史学刊》，2019年第1期。
② ［美］亚历山大·B.墨菲：《地理学为什么重要》，薛谯风译，北京：北京大学出版社，2020年，第1页。
③ ［美］阿诺德·伯林特：《美学与环境：一个主题的多重变奏》，程相占、宋艳霞译，郑州：河南大学出版社，2013年，第154页。

民俗民间艺术。当代社会，人类对自然的过度开发带来的生态灾难，推动了灾难题材艺术的形成，倡导人类与大自然的和谐共生的理念。与此同时，社会城镇化程度越高，人与自然环境越疏远。但人们厌倦都市生活，反倒在精神层面愈加向往自然、荒野和乡村，这催生了新的艺术生产。第二，面向地方，探究人与地方的关系，以艺术为媒介，建构新型人地关系，讲好"家乡故事"。比如艺术乡建①，虽然以乡村"美丽"为目标，但不是仅仅解决乡村建设中的审美匮乏问题。它在日本兴起的背景是对城镇化进程中乡村发展危机的应对，其目的"是要唤起人们对自然和乡村的重新认识"②。对其本质认识要以对乡村环境的认知为前提。艺术乡建的创作主体是艺术家，但在地乡民是使用主体，乡建不是简单的"艺术家结合村民表达艺术的创作，也不单是地方和地理空间的简单营造"③，艺术家的创作是探究乡村人地关系，唤起乡民的某种意识，以艺术为媒介，建构乡村新型人地关系。只有透过艺术的表象认识到问题的本质，才能在艺术乡建中取得乡村社会的广泛共识，获得乡民的舆论认同和相关支持。第三，以当代情怀和全球视野，指向两种学术目标：一是充分利用计算机容量和技巧，建构地方和全国艺术语料库，实现超越地理界限的全球艺术研究的可能；二是在厘清"中国艺术的特色、艺术何以为中国"的同时，以艺术为媒介讲好"中国故事"。从影响因子到本质属性，上述这四个领域共同促成了艺术地理学最关心的"空间的艺术"和"艺术的空间"两个问题，而贯穿这四个领域的核心问题是：艺术是如何在表达对人地关系认知的同时建构了自身发展过程的。

五、艺术何以为中国：中国特色艺术学三大体系探究的地理基点

归根结底，艺术是一种行为过程，任何行为都不能脱离空间而独立存在。这样的观点并不是"地理环境决定论"的绝对向度，而是面向中国环境

① 2000年日本越后妻有大地艺术祭开启了艺术乡建的序幕，随后艺术乡建从日本传向亚洲及其他国家。
② 吴嘉振：《日本艺术乡建模式研究》，《公共艺术》，2020年第6期。
③ 刘姝曼：《乡村振兴战略下艺术乡建的"多重主体性"——以"青田范式"为例》，《民族艺术》，2020年第6期。

多样性视野中重申艺术的地理特征和规律。中国艺术特征的形成和演变是一个不断叠加、累积和吸收各种因素的过程，除了需要以动态的立场关注艺术流变的时代特征，还要基于多元的立场充分注意中国由于疆域广大、地理空间和环境资源条件各不相同而呈现的文化形态的多样性特征，不能缺失对中国艺术空间过程的视角，不能忽略中国艺术共时性过程中的多样性特征，以及由此衍生的艺术与空间的系统性关系。而不宜就艺术论艺术，将艺术孤立起来加以考察。这既是新文化地理学和一般艺术学在方法论层面达成的共识，也是艺术地理研究和实践的学理路径与应有之义。艺术的中国特色、中国风格、中国气派的追寻，究其本质是探究中国艺术如何表达中国人民和中国大地的关系及其历史。以地理为基点，以地方为基础，在当代情怀和世界视野中，通过艺术发展过程中地理属性的"发现"和切入，将中国艺术镶嵌在中国大地上加以探究，全面探讨艺术演变的空间分布和过程，揭示地球表面艺术要素的空间格局及其相互关系，探索影响艺术发展的空间动力；解读艺术的地方（中国）表征，透过艺术现象表面，探求其背后的抽象文化，识别文化基因和文化"遗传"因子，解读内涵的深层次文化理念。人文学科的研究需要回应时代的命题。艺术学三大体系的建设是艺术学界当下亟待回应的现实追问，其建设目标就是"如何体现中国特色、中国风格、中国气派"[①]。回应这个时代的命题首先应厘清"中国艺术的特征是什么""中国艺术特征形成的过程和规律是什么""中国艺术是如何建构和表达中国大地与中国人民的"，以中国地理为基点，将中国艺术置于中国历史文化和世界历史文化的大的背景之中加以考察，以宽广的学术视野，深度钩沉"中国艺术"与中国大地、中国人民的关系，辨明中国艺术的异质性，回应"艺术何以为中国"的时代之思。

（陕西师范大学历史文化学院萧正洪教授给予本文中肯的建议，在此表示衷心的感谢）

① 李永杰：《推动艺术学三大体系建设》，《中国社会科学报》，2020 年 4 月 23 日第 001 版。

第一部分

中国艺术地理学的渊源与流变

中国古代绘画的历史地理学研究 *

在台北"故宫博物院"的展厅中，有一幅曾经两次被乾隆皇帝打入冷宫的名画，那便是元代赵孟頫的《鹊华秋色图》。画史传说，这幅画是赵孟頫送给好友周密的一幅思乡之作，描绘的是周密的故乡济南的山水之胜——鹊山和华不注山。画中，赵孟頫将两座山分置于画面的一左一右，构图左右平衡，鹊山漫圆，华不注山高耸，树木茂盛，一派秋色美景，被画界誉为元代文人画的代表作。这幅画至清代成为乾隆皇帝的宝物，并为其题名"鹊华秋色"。传说乾隆前往山东狩猎来到济南，登上城楼赏景，发现眼前景色与《鹊华秋色图》颇为吻合，命人将画作从宫中取来，看图识山，却发现鹊、华二山方位有误，出于对江山社稷的考虑在盛怒之下将其打入冷宫。不管乾隆皇帝对此画的命运是如何掌控，也不评价他将此画打入冷宫的理由是对是错，从此画被后世称为"思乡之画"和乾隆画、景比照的行为，以及赵孟頫亦为山东人氏的史实而言，此画是对济南地理环境的记录和描绘，是毫无疑问的。

究本溯源，这是一个作为认知主体的画家在作品中对自身经历空间环境的认知和表达的问题。无论中国绘画未来发展如何，对中国大陆丰富的地理环境和人文观念的表达是中国绘画保持民族性特征的重要基础，对中国大陆不同环境空间的表现也构成了不同区域绘画流派的重要基础。由此也可以看出，即便是作为精神文化要素，绘画不仅难以离开地理环境空间而单独存在，且成为环境的表达之一，艺术家也由此成为环境认知和表达的主体。

* 原文发表于《东南大学学报（哲学社会科学版）》2016 年第 5 期。

一

绘画作品实际上是认知主体通过对地理环境的认知，在画面中有选择地对地理空间的再造和构想，这种再造和构想不仅表现了创作主体对环境的认知，其选择还体现了创作主体的各种观念。这使得中国绘画得以成为中国文化的特征之一，地域流派的绘画得以成为地方文化的表征之一。绘画的风格和图像的研究不仅仅是艺术自身发展与演变的过程问题，还是一个地理学问题。如何对历史时期丰富的环境空间进行表达？进行了怎样的表达？绘画作品中再造了什么样的环境空间？这些问题的回答，远比通常所想象的要复杂得多，其意义也更为广泛。

绘画的历史地理学研究是目前尚需开拓的一个领域。就一般情况而言，美术地理学是文化地理学的一个组成部分[①]，它研究美术区域、美术景观及其与自然、政治、经济、社会等因素的关系。而绘画的历史地理学的研究对象——绘画，是美术地理学的重要组成部分。不同之处在于两者外延的差异。在历史美术地理学研究中，绘画的历史地理学研究应当是最为重要的一个内容，因为绘画是美术的一大门类，且在研究对象的数量上占有优势。绘画创作不仅在作品中体现了认知主体对自然环境的认知和表达，还深刻反映了对地方文化、经济、政治等环境的认知和表达。

绘画对环境的认知和表达从绘画诞生之时起就一直存在。早期绘画，如岩画、彩陶纹饰、玉器图案、青铜纹饰等，尽管不是我们今天所认为的艺术创作，更多的是先民生活的部分内容，但是从地理的角度去考察，我们不难发现，一方面体现了先民（创作主体）在创作过程对地理环境中物质载体的选择和依赖，另一方面映射了先民对熟知的生活环境的认识、理解和表达。到了有文献记载时期，各种画史和画论都对绘画对环境的认知与表达有着众多非系统的认识和表述。

中国较早的画论之集大成著作《历代名画记》论绘画"南北有殊"[②]，就

① 张步天在《中国历史文化地理》中有"历史文艺地理"一章，胡兆量在《中国文化地理概述》中亦有专门章节讨论中国绘画画风的区域差异，均将绘画列入文化地理学研究内容。
② （唐）张彦远《历代名画记》卷二，秦仲文、黄苗子点校，北京：人民美术出版社，2016年，第21页。

是首次较为明确指出绘画作品中地理环境的南北区域差异：

> 若论衣服、车舆、土风、人物，年代各异，南北有殊，观画之宜，在乎详审。……芒屩非塞北所宜，牛车非岭南所有。详辩古今之物，商较土风之宜，指事绘形，可验时代。其或生长南朝，不见北朝人物；习熟塞北，不识江南山川；游处江东，不知京洛之盛。此则非绘画之病也。故李嗣真评董、展云：地处平原，阙江南之胜；迹参戎马，乏簪裾之仪，此是其所未习，非其所不至。①

这一论述强调了画家的生活空间对创作产生的影响，即画家的地理空间经历和地理感受，是绘画创作的必需基础要素。

宋代，伴随着山水绘画的进一步兴起，人们对画家笔下山水景观的描绘有了较为明确的地理环境特征的要求：

> 山各有形体，亦各有名，习山水之士，好学之流，切要知也。……山有四方，体貌景物各异。东山敦厚而广博，景质而水少。西山川峡而峭拔，高耸而险峻。南山低小而水多，江湖景秀而华盛。北山阔墁而多阜，林木气重而水窄。东山宜村落薪锄、旅店山居、宦官行客之类，西山宜用关城栈路罗网高阁观宇之类，北山宜用盘车骆驼樵人背负之类，南山宜江村渔市水邦山阁之类，但加稻田渔乐，勿用车盘骆驼。要知南北之风故不同尔，深宜分别。②

绘画不仅要较为真实地表现自然地理环境特征，还要图绘人文环境，"应物象形"作为绘画早期理论的"六法"之一，将绘画指向表达地理环境的基本特征，表现水平的高下成为评判画家成就的标准之一，这在宋人对画家董源的评价中可窥见端倪：

> 董源，平淡天真多。唐无此品，在毕宏上。近世神品，格高无与

① （唐）张彦远《历代名画记》卷二，秦仲文、黄苗子点校，北京：人民美术出版社，2016 年，第 21—22 页。

② （宋）韩拙《山水纯全集·论山》，见王伯敏、任道斌《画学集成（六朝—元）》，石家庄：河北美术出版社，2002 年，第 607—608 页。

比也。峰峦出没，云雾显晦，不装巧趣，皆得天真。岚色郁苍，枝干劲挺，咸有生意。溪桥渔浦，洲渚掩映，一片江南也。[①]

明清时期，"画以地异"成为中国传统山水画基本理论的组成部分：

> 写画多有因地而分者，不独师法也。如李思训、黄筌便多山峡气象者，生于成都也。宋二水、范中立有秣陵气象者，家于建康也。米海岳曾作宦京口，便多镇江山色。黄公室隐于虞山，落笔便是常熟山色。信高人笔底往往为山川所囿乎？[②]

> 郭河阳论画，山有可望者，有可游者，有可居者。可居则更胜矣，令人起高隐之思也。……李思训写海外山，董源写江南山，米元晖写南徐山，李唐写中州山，马远、夏圭写钱塘山，赵吴兴写雪苕山，黄子久写海虞山。若夫方壶蓬阆，必有羽人传专照。余以为之，未知似否。[③]

这些零星的画史评论从不同角度阐述了：画风的差异源于画家地理环境经验的差异。传统的绘画理论将画家的艺术表达与地理环境差异相联系而加以评价，这一思路给我们较多的启发。而现代西方历史地理学的发展更是拓宽了我们的思维空间。

行为地理学认为，人们为了在环境中生存并理解环境，就必须学会从感受、储存、记录的经验之中组织信息，最终实现对日常生活事项的复制，并在组织信息的过程中进行选择和重构。由此，环境中的不同要素被赋予了不同的意义和价值。这种重构的意义在于创造知识结构，重构的内容之一是"艺术的构想"[④]，重构的前提是环境的认知。

约翰·K.赖特运用"地理知识论"概念对地理认知进行研究，他指出，地理认知应该：

① （宋）米芾《画史》，见王伯敏、任道斌《画学集成（六朝—元）》，石家庄：河北美术出版社，2002年，第399页。

② （明）唐志契《绘事微言·画以地异》，见王伯敏、任道斌《画学集成（六朝—元）》，石家庄：河北美术出版社，2002年，第257页。

③ （明）董其昌《画旨》（卷上），见王伯敏、任道斌《画学集成（六朝—元）》，石家庄：河北美术出版社，2002年，第213页。

④ 阙维民：《历史地理学的观念：叙述、复原、构想》，杭州：浙江大学出版社，2000年，第185页。

包括各色各样的人们的地理思想，真实的或虚构的——这些人不仅仅是地理学家，还有农民、渔夫、商务代理、诗人、小说家、画家、贝督因人和霍顿人——由于这个原因，它一定要涉及主观概念的问题。……这样或那样的地理知识是人类共有的，而绝不是由地理学家们所垄断的……这种知识首先是要通过对各类事物的观察而获得……因而，这些知识的获得，要以文化与心理因素的复杂的交互影响为条件。①

持有类似观点的英国学者普林斯也认为：

认识一个地区需要发现这个地区的文学、艺术与科学；相反，没有一些地理学知识也无法了解该地区的文学、艺术与科学。地区的知识是知识链中必不可少的一环……地理学的真正问题是如何将（描述艺术的基础的）主观思想与（主观思想毫无地位的）解释相结合……②

普林斯还认为历史地理学家研究三种世界："由文献和景观记录的真实世界、由过去一般空间模式描绘的抽象世界和认知环境。"③他从地理构想的角度，阐述了"艺术就是借助主观思想和地理环境的认知"对地理环境进行的重构。文学和艺术既是地区的组成部分，也是地区的地理环境表征。这种关于"历史地理学构想"的意识在当代西方历史地理研究中呈不断上升趋势。"构想"一词的内涵包含了"与人类抽象活动相关的人体器官和肢体的具体活动（如语言描述、图像描绘、社会活动等）"④，还包含"由人类抽象活动和具体活动所产生的具体产物（如塑像、图案、标志、画像、肖像、偶像等可感知物体）"⑤。"地理学构想"意识的感知阶段，就是指感知地理现象后所产生的具体或者抽象的各种感知结果，诸如映像、意象和构想等等，艺术也可以在其作品中表达感知地理现象的结果。"历史地理学构想"意识所

① ［英］R. J. 约翰斯顿：《地理学与地理学家——1945 年以来的英美人文地理学》，唐晓峰等译，北京：商务印书馆，1999 年，第 218 页。
② 阙维民：《历史地理学的观念：叙述、复原、构想》，杭州：浙江大学出版社，2000 年，第 196 页。
③ RINCE, H. C. 1971a: Real, imagined and abstract worlds of the ast//C. Board et a/.(eds.), Drogress in Geography 3, Lon-don: Edward Arnold, 4.
④ 阙维民：《历史地理学的观念：叙述、复原、构想》，杭州：浙江大学出版社，2000 年，第 248 页。
⑤ 阙维民：《历史地理学的观念：叙述、复原、构想》，杭州：浙江大学出版社，2000 年，第 248 页。

需的核心学术知识中，艺术史学也赫然列于其中。一些学者从视觉艺术作品视角，研究了地理构想的映像，如《博物馆火车聚点：艺术中的铁轨映像》《殖民映像：1800—1880 年的澳大利亚绘画》《山脉的映像：艺术地图绘制的电脑化》[1] 等等。

文化地理学最重要的研究术语——"景观"，其诞生就源于绘画。索尔在景观研究中，对景观作了如下阐释：

> 景观，一个具有多种意义的术语，是指一个地区的外貌、产生外貌的物质组合以及这个地区本身。米克塞尔（Mikesell, 1968）认为，在英国的中世纪时期，该词被用作一个地主控制或一群特殊人居住的土地。然而，17 世纪早期以前，在荷兰景观绘画者的影响下，"景观"一词逐渐指一个地区的外貌，尤其是表示风景。[2]

由此可见，绘画在地理环境中一直扮演着不可忽视的角色。一些文化地理学家把景观作为一种"观看的方式"进行研究，如在绘画和电影中对景观进行分析的科斯格罗夫就认为，景观的视觉描述是与权力集团的利益捆绑在一起的。[3]

绘画的风格已经不仅仅是艺术本体的个性表达，而是作为认知主体的画家在图像中阐释的地域群体的思维方式和观念。达比则对"理论和计量革命"提出异议，地理学家对景观的描述会受到他的人生经历和成见的影响，正如艺术家在对景观进行表现时，会受到他的欣赏、鉴别以及选择的影响一样[4]。尽管这一论述阐述的是对定量的不同意见，但是间接认同了艺术作品对地理环境的描述的主观性色彩。正如迈克·克朗在其《文化地理学》的研究中，通过实例"表明了关于全球不同地区思想的微妙变化，以及这些变化是如何通过艺术、通俗文学和社会运动得到支持和保存的"[5]。

① 阙维民：《历史地理学的观念：叙述、复原、构想》，杭州：浙江大学出版社，2000 年，第 271 页。

② ［英］R. J. 约翰斯顿：《人文地理学》，柴彦威，等译，北京：商务印书馆，2004 年，第 367 页。

③ Cosgrove, D. 6rosect, ersective and the evolution of the landscae idea.Transactions of the Institute of British Geograhers, 1985: 45−62.

④ R. J. 约翰斯顿：《地理学与地理学家——1945 年以来的英美人文地理学》，唐晓峰等译，北京：商务印书馆，1999 年，第 120 页。

⑤ 迈克·克朗：《文化地理学》，杨淑华、宋慧敏译，南京：南京大学出版社，2005 年，第 73—74 页。

女性主义地理学家主张，景观的影像、视觉陈述等面向是和空间与生俱来的，并在很大程度上是有性别差异的。他们开始把视觉艺术的空间作为研究的中心。格丽塞尔达·波洛克（Griselda Pollock）就以清晰的空间方法分析了两位女性印象派画家［19世纪晚期巴黎画家伯锡·莫里索特（Berthe Morisot）和玛丽·卡萨特（Mary Cassatt）］的绘画，通过对她们画作中所表现的空间，探讨了画作中的空间等级，并研究了妇女绘画所表现的社会空间。这一研究表明，想象地理学和实体地理学的研究，不仅存在于地理学科内，更多的是"集中在解释景观和视觉艺术"①。

人文地理学的基本材料"空间"的介入，在今天地理学的研究中具有更为显著的意义。图像空间成为描述地理环境复杂性、解释地理现象丰富性的新尺度。概而言之：一是图像已成为空间的关键因素，通过图像人们可以增强对地方空间的记忆。二是图像往往会创造出与其相似的空间。例如，布鲁诺·拉图尔（Bruno Latour）关于宗教绘画的研究表明，作品包含的各种媒介"其中每一种都可能是空间意义上的载体——清漆、经销商、赞助人、助理、地图、测量仪器、图表、海图、天使、圣徒、礼拜者——其中每一种都有自己相互交织的地理学"②。这一类型的研究被称为图像地理学。

对此，段义孚有着更为深刻的认识：

> 文学艺术以三种主要途径为地理学服务。文学艺术就相对人类体验与关系实验的可能模式一样，它提供这样的线索：一个地理学家在进行研究时可能寻求什么（例如社会空间）。文学艺术作为一种人工产物，它揭示了一种文化对环境的理解与价值……最后，文学艺术作为一种求得主观与客观平衡的雄心勃勃的尝试，它是地理综合的一种模式。③

对此，人本主义地理学家首先就文学与地理的关系进行了诸多的探讨，

① ［英］萨拉·L.霍洛韦、斯蒂芬·第·赖斯、吉尔·瓦伦丁：《当代地理学要义——概念、思维与方法》，黄润华等译，北京：商务印书馆，2008年，第66页。

② ［英］萨拉·L.霍洛韦、斯蒂芬·第·赖斯、吉尔·瓦伦丁：《当代地理学要义——概念、思维与方法》，黄润华等译，北京：商务印书馆，2008年，第81页。

③ Tuan, Y-F. Literature and geography: imlications for geograhical research//D. Ley and M. Samuels(eds) Humanistic Geograhy: rosects and roblems. London：Croom Helm, 1978: 194-206.

并开始广泛分析游记、旅行指南、地理学教科书、童话故事、通信、日记、小说和回忆录等文本著作，把"文学视为描述人类情感、经验与地方意识的重要来源，但他们对视觉艺术的注意却远远不够"①。

其实，地理学家一贯是对世界的视觉表述感兴趣的，这主要表现在对地图的解释上。地图被当作是被注入了各种内涵、知识的社会结构形式，认知地图就是认知环境的过程，通过地图"人们能够认知、编码、贮存、提取和处理关于他们空间环境的属性的信息"②。

地理学家对绘画的环境认知和表达的研究一直是一个比较困难的话题，最主要的原因在于地理学者对绘画的技法等技术问题甚为陌生，在解读图像方面存在很多困难，"大多数地理学者对艺术敏感性缺乏表现的技能"③，这形成了对绘画与地理环境关系的探讨是可行的，而具体的研究和操作的困难是较大的这样一个局面。

地理学研究中越来越注重"人"在环境变化中的力量和作用，关注地域景观演化过程中人类的干预活动。作为文化要素的艺术作品是由在不同地域生活的艺术家创作和发展的，故而都各自形成了独特的艺术系统，并与其他地域文化要素综合构成了地域文化综合体，进一步形成文化区。以历史时期的绘画为载体的历史地理学研究，其视觉图像具有地域人群所熟悉的现实环境的内容构成，很可能会反映作为认知主体的创作主体在地域中的行动、模式和过程，并能够对环境要素做出评价。

在国内，一些学者对此话题也开展了一定的研究。地理学者张步天在其著作《中国历史文化地理》④中撰写"历史文艺地理"一章，其中"美术文化的时空分布"专题从历史文化地理学的角度对美术流派与门类的地域特征、地理分布、区域差异及美术家籍贯分布等方面作了分析与统计，对绘画的地域性研究从理论思考、资料梳理和研究方法等方面均作了探索，中国古代绘画进入文化地理的研究视野。

① Daniels, S. Arguments for a humanistic geograhy//R. J. Johnston(ed.) The Future of Geograhy. London: Methuen, 1985: 143-158.
② ［英］R. J. 约翰斯顿：《地理学与地理学家——1945年以来的英美人文地理学》，唐晓峰等译，北京：商务印书馆，1999年，第194页。
③ 阙维民：《历史地理学的观念：叙述、复原、构想》，杭州：浙江大学出版社，2000年，第185页。
④ 张步天：《中国历史文化地理》，长沙：湖南教育出版社，1993年，第392—406页。

胡兆量等编著的《中国文化地理概述》①在"画风的区域差异"一节中探讨了中国画风的区域差异，内容包括：国画的意境美，绘画与环境，画风的南北差异和地域性画派。从历史地理角度横向地比较了绘画风格的地域性差异，初步探讨了产生绘画风格差异的地域因素。刘海涛、王兴平发表了《浅谈美术地理的地域空间性》②一文，从地理学的角度，对美术的地域性的内涵和研究范畴进行了论说，并首次提出"美术地理学"概念。

其后，何鑫的《论建立美术地理学之下的历史美术地理学》③，张皓的《艺术地理：艺术史研究的空间维度》④，霍诗雅、肖玲的《中国艺术地理研究的回顾与展望》⑤，郭建平的《明代江南文人画家的交谊及对绘画的影响》⑥，李怡的《马远山水画风形成的地域因素考辨》⑦、尚辉的《区域地貌与中国山水画的风格及流派》⑧，何鑫的《谈地理区域分异与中国画流派的生成——以五代宋初时期山水画为例》⑨，施建中的《论"徐黄体异"与五代画家地籍、身份分异之间的关系》⑩，赵振宇的《隋唐绘画创作的地理分布》⑪及其硕士论文《宋代绘画人才地理分布研究》⑫等少数几篇论文开始从理论、个案分析方面从空间角度对绘画史予以考察。

二

鉴于上述历史地理学在当代的发展对我们思维的影响，笔者认为，绘画

① 胡兆量等：《中国文化地理概述》，北京：北京大学出版社，2001年，第115—117页。
② 刘海涛、王兴平：《浅谈美术地理的地域空间性》，《人文地理》，2004年第2期。
③ 何鑫：《论建立美术地理学之下的历史美术地理学》，《中国历史地理论丛》，2005年第4期。
④ 张皓：《艺术地理：艺术史研究的空间维度》，《新美术》，2009年第4期。
⑤ 霍诗雅、肖玲：《中国艺术地理研究的回顾与展望》，《云南地理环境研究》，2008年第2期。
⑥ 郭建平：《明代江南文人画家的交谊及对绘画的影响》，《江南大学学报（人文社会科学版）》，2006年第2期。
⑦ 李怡：《马远山水画风形成的地域因素考辨》，《乐山师范学院学报》，2006年第1期。
⑧ 尚辉：《区域地貌与中国山水画的风格及流派》，《美术》，1995年第6期。
⑨ 何鑫：《谈地理区域分异与中国画流派的生成——以五代宋初时期山水画为例》，《西北美术》，1995年第4期。
⑩ 施建中：《论"徐黄体异"与五代画家地籍、身份分异之间的关系》，《南京艺术学院学报（美术与设计版）》，2006年第1期。
⑪ 赵振宇：《隋唐绘画创作的地理分布》，《美术观察》，2010年第1期。
⑫ 赵振宇：《宋代绘画人才地理分布研究》，西南大学，2010年硕士学位论文。

的历史地理学研究既是艺术史研究领域的一个重要内容，也是历史美术地理学的研究内容。它以研究历史时期绘画对环境的认知和表达为主要任务。在绘画发展的漫长历史过程中，绘画是认知主体和创作主体——画家，对地理环境（自然环境和人文环境）认知的产物。它不仅反映了画家经历地理空间（画家的籍贯地和游历空间）的环境，也表现了不同认知主体对地理环境表现的过程和规律的差异，以及地理环境的变化与认知主体（画家、画匠、画工等）及其绘画风格的互动。对绘画的历史地理学考察，意味着对历史时期地理所表现的象征性的、被人们所接受的艺术符号特征的考察，是对历史时期地理环境的艺术表达的考察，具有主观性和丰富的地理意义。

时间和空间的特性，决定了绘画的历史地理学研究，主要包括以下几个方面：

一是历史时期中国绘画的空间分布及其演变过程。就绘画的平面载体类型而言，从史前社会开始，中国的绘画就首先依附于自然环境中的物质载体而诞生，并先后经历了依附于人工建造器物、建筑，以及随着造纸技术的普及，以纸张为平面载体的绘画成为主体的过程。与此同时，绘画从最初的工具性质不断走向精神表达，进而演化为抽象化的形式。这些类型和画风既代表着绘画史的不同阶段，也表现出同一阶段中的空间差异。在其后的绘画史发展过程中，这种差异因为艺术的抽象化表达在逐渐缩小，但是我们在中国大陆依然可以看到从依附于自然环境载体的绘画到依附于器物、建筑，乃至纸张的所有类型的绘画，数千年的差异存在于同一阶段的不同空间之中。我们还不难发现，从北到南，从南到北，绘画的艺术风格依然也存在于相同阶段的不同空间之中。由此我们看到了多样化的绘画区域类型和多样化的区域画风。它们既是历史演变的产物，也是各种类型绘画自身演变的进程。

二是历史时期绘画发展的区域不平衡性及其空间关系。多样化的绘画类型和画风的形成，主要由于不同区域地理环境的差异和政治、经济、交通发展的不同。就每一个不同历史时期而言，区域类型是发展的结果。我们从时间和空间角度考察，绘画的区域不平衡性是较为明显的。以秦汉时期看，大致在今天的陕西、四川、河南是各种类型绘画密集度最高的地区。魏晋时期，绘画的南北地域分异出现。隋唐时期，绘画中心位于黄河流域的陕西和河南，并在盛唐以后出现了绘画中心的南移趋势。政治灾难事件（安史之乱）使绘

画中心先向西南的四川偏移，至宋室南迁，绘画中心转移到长江流域，从此再没有离开过江南地区。明清时期，绘画主要以纸张为载体，画风也以"南宗"为主流，即便是西风东渐，也是以到达长江流域为主，广义的南方地区依然是中国古代绘画的中心。这种不平衡性不仅存在于较大的区域之间，也存在于较小的区域之间。同样是在广义南方地区的内部中，长江中下游地区和东南沿海，以及两广地区，往往也存在着明显的绘画差异。

绘画的空间不平衡现象，意味着绘画的产生必然与空间相互作用。绘画类型的空间相互作用具有两层含义：一是任何层面上的区域都是绘画创作主体成长、生活、游历和艺术表达的环境基础；二是绘画类型和画风的选择受到区域自然环境、经济水平、文化传统等的影响。从某种意义而言，任何时期的绘画都是空间相互作用的结果，即便是在以纸张为载体的绘画中，我们依然从创作主体的画面景观、艺术语言的运用上看到这种相互作用的结果。

三是历史时期影响绘画对空间差异性的表达。绘画的发展过程是对地理空间再造的过程。之所以称其为再造，是因为绘画对地理空间的表达是抽象的，是处于"似与不似"的状态中的。由于身处地理环境的差异，创作主体在对环境感知后的艺术表达中表现出不同程度的环境信息，这对复原地理环境具有一定的帮助。对于创作主体来说，自然环境、文化环境、经济环境和个人成长空间都会对其环境认知产生影响，但每种环境要素在艺术表达中所起的作用却各不相同。自然环境是早期绘画的物质基础，也是后世山水画、花鸟画、鞍马画表达的重要内容。经济环境和文化环境则影响着绘画人才聚集、艺术样式、笔墨、技法的选择。相对于这些外部因素而言，创作主体的成长环境（包括籍贯地和游历的地理空间、人际交往、师承关系等）则是更为重要的内部因素。绘画总是在似是而非的状态中对各种复杂的环境予以直接或间接的表达，而环境的多样化和复杂性，也使得这种表达变得多样和复杂。因此，研究绘画空间差异的形成过程，就必须研究与之相关的自然环境、人文环境、创作主体的成长空间和地域的传统。否则，将难以对绘画的地域分异做出合理的解释。

以上特点表明，中国古代绘画的历史地理学研究跨学科研究的性质非常突出。它的学科范围与历史学、地理学、艺术史等学科相交叉，但又与其有所不同。其研究方法是地理学的，发展出必然产生不同视角但同时也运用相

关学科的研究方法，如艺术学研究中的图像解读法等。

　　绘画的历史地理学研究同美术学科有着十分密切的联系，这主要在于绘画的历史地理学研究的对象是历史时期的各种绘画类型。绘画与地理环境关系的研究不是一个崭新的话题。在美术学领域，对绘画的地域特征的研究一直方兴未艾，并且在地域绘画流派、地域美术史等领域取得了一定的成果。但是两者之间又是有着明显的区别的。美术学的绘画地域研究多是以地理环境作为绘画演进的舞台和背景，从静态的艺术作品分析和画家传记叙事视角解读绘画的演进过程。而绘画的历史地理学研究，则是从人地关系视角，复原历史时期中国绘画的时空过程，探讨绘画发展的多样性与地理环境复杂性之间的关系。其研究方法是地理学的，它是从人地关系视角研究历史时期绘画的空间过程、区域差异和对环境的认知与表达，而不是绘画本身。

　　绘画的历史地理学研究与绘画史研究既相互联系又相互区别。以历史时期的绘画作为研究对象是相同之处，但两者之间的研究方法和重点则有所不同。从时间角度来看，绘画的历史地理学研究不以研究历史时期绘画的自身演进为主要任务，而主要关注绘画在历史时期的地理基础和空间特征。从空间角度来看，绘画的历史地理学研究不具体讨论各个区域绘画发展的细节，而是着重研究绘画类型和绘画人才的空间分布，以及创作主体在作品中对环境空间认知后的艺术表达。无论是从哪一个角度入手，绘画的历史地理学研究都是围绕着绘画的空间、空间特征及其与环境的艺术表达这个话题。由此，绘画的历史地理学研究所面对的是各种地理条件下的环境认知和绘画表达：既有创作主体对自然环境的认知和表达，也有对文化空间的塑造，还有经济环境在绘画创作题材、技法等的间接表现，亦有区域人群行为与绘画活动的互动。而中国绘画史则不同，它以时间为顺序，探讨不同历史时期绘画各个门类的发展和流变。就方法论意义来看，主要表现在两个方面：一是以每个历史阶段的典型种类、代表性作品和代表性画家为研究对象。二是以绘画活动系统内部建构绘画发展过程作为主要的研究内容。这使得绘画史的研究呈现出某种局限性。其一，这种做法忽略了同一时期绘画空间发展的不平衡，故而难以客观地说明绘画形式、表现题材、技法选择等的多元化特征。其二，忽略了不同地理环境（包括自然环境和人文环境）中创作主体对环境的表达。尽管就一般意义而言，绘画

创作的终极目标是情感和精神的表达，但是事实上，这种情感的抒发离不开对特定环境空间基本特征的把握和表现。要改变这种研究现状，就需要对历史时期中国绘画的空间过程及其与环境的关系进行认真的研究。受到学科性质的影响，这样的任务是绘画史所难以完成的，它是绘画的历史地理学研究的主要任务，而这也恰恰是绘画的历史地理学研究与绘画史研究的主要差异。

绘画的历史地理学研究还与历史学有着极为密切的关系，这主要在于两者的研究对象都存在于历史时期。同时两者进行研究所需要的史料互相包含，而历史地理学研究的史料是存在于历史史料之中的。故而它也属于历史学的一部分内容，由此其理论和研究方法也是历史学的。

绘画的历史地理学研究需要借助的其他学科，还有美术学以及美术史学。绘画的历史地理学研究不可避免要涉及美术理论，并且还要进入传统的美术史研究领域，因为绘画创作从本质而言是一种行为，是人的精神创造活动，这种活动受到环境的深刻影响和制约。历史时期地理环境的差异影响着社会经济文化的发展，必然也直接或者间接地对绘画创作产生影响。这种性质使得绘画的历史地理学研究需要借助美术史的理论、方法和研究成果。当然，两者之间也是存在明显差异的。

三

基于以上认识，我们可以看出，历史时期的中国绘画类型较多，作品难以计数。其发展过程既是绘画内在逻辑演进的历史进程，也是绘画空间特征及其变迁的地理过程，两者之间存在着不可分割的依存关系。开展绘画的历史地理学研究不仅要讨论历史时期绘画的空间过程，尤其是考察相同时段不同区域绘画的空间差异，包括绘画类型的空间分布、绘画人才的地理分布及特征、区域环境特征对区域画风的影响，以及绘画中心的空间变迁等等，旨在把握中国古代绘画的整体空间格局及其变迁。还要从微观上解读绘画对自然环境、人文空间、地理情感的认知和意象表达，以及绘画与地域文化的互动等，进而发现绘画在人地关系中对环境的映射。这种将环境认知和意象表达结合起来的微观的个案研究，具有重要的现实意义。作为地域文化现象，

绘画同特定地域环境条件下的空间环境特征、人文传统、经济发展水平、政治生活、地域人群特征均有着密切的关系。以绘画为中心的共生活动，既综合表达了地域环境的变迁，也从艺术视角折射了特定地域的人地关系。一些具有地域主题的艺术符号，经过历史的积淀成为地方文化的视觉表征，随着艺术的传播而贡献于地方文化景观的重构。显然，这个问题在当下地方文化的建设中具有重要的现实意义。

当然，我们必须注意到，利用绘画进行历史地理学研究，是一个显而易见的交叉学科的尝试。在研究中，地理学者会面对绘画表达的抽象性，导致解读图像中的环境信息存在一定困难。对此，需要结合文献记载，或者与诗歌等其他文学样式对环境空间的重构的表达进行比较，借以发现绘画中对环境的认知和表达与客观环境之间的吻合程度或差异程度。

中国古代绘画地域性研究述评 *

　　伴随着 20 世纪 80 年代中后期以来文化研究热的出现，作为"探讨各种人文现象的地理分布、扩散和变化以及人类社会活动的地域结构的形成和发展规律"[①] 的人文地理学，以其知识交叉性、系统性和整体性而在我国日益受到重视。该学科研究的不断推进及研究成果的不断问世，极大地拓展了中国绘画研究者的学术视野。将中国古代绘画置于广阔的文化地理背景之下，运用人文地理学的相关理论确立新的研究视点，以人地关系为切入点，以区域和空间为研究主线，通过把握古代绘画的地域性特征，进而深入认识其发生和发展规律，逐渐成为古代绘画研究的一个热点。为了深化研究，丰富人文地理学和绘画史的研究内容，有必要对有关这一论题研究的历史和现状进行梳理与总结，以期为后来者提供有益的思考。

　　尽管中国绘画的历史最早可以追溯到原始社会新石器时代的彩陶纹饰和岩画，但是自知识分子登上专业画家的历史舞台之后，绘画的技巧和理论研究才步入轨道。自南朝谢赫的《古画品录》诞生，他提出的中国绘画的"六法"成为后世画家、批评家和鉴赏家所遵循的原则。"六法"中"应物象形""传移模写"的原则使得地域环境成为画家的审美观照对象。山水画的出现使得画家不仅将外在的地理系统内化为个人创作的心灵空间，地理环境还影响了画家的文化品性、环境感知和审美心理。尽管绘画的地域性问题是人文地理学现象，但对其研究的发端和深入是在美术史研究的纵深中，由美

　　* 原文发表于《艺术百家》2011 年第 1 期。
　　① 顾朝林：《人文地理学导论》，北京：科学出版社，2012 年，第 3 页。

术学者来逐步进行的。故而探讨绘画的地域性研究不得不从美术史的研究中起步，纵观其发展，先后经历了四个阶段。

一、绘画地域性的非系统认识和表述

6 世纪到 19 世纪初属于绘画地域性的非系统认识和表述时期。在这一时期，古代中国的绘画史著述成果不断出现，体现了研究者对绘画视觉性和文化性的并重。由于研究者多为收藏鉴赏家，故而撰述的著作多为画家传记和绘画作品著录，具有重记载轻论述的特点。关于绘画的地域性特征，虽已引起研究者的关注，但既无专章论述，更无系统著录，多为画著中散见的表述，既概括简单，又缺少必要的学理阐述。

（一）对绘画风格地域性差异的认识

这主要表现在对中国南北地域分异的基本规律所造成的南北画风不同的认识上。以明代董其昌提出的"南北宗"论为代表。明代万历年间，莫是龙、董其昌、陈继儒等人先后以不确切的"南""北"地域之称将绘画分为"南北宗"，这对后世影响很大。[①]"南北宗"说的内涵，一是南北宗各家俱是写南北真景："宋画至董源、巨然，脱尽廉纤刻画之习，然唯写江南山而相似，若海岸图必用大李将军，北方盘车骡纲必用李晞谷。郭河阳、黄子久专画海虞山，王书明专画苕霄山，宋时宋迪专画潇湘，各随所见，不得相混也"[②]；二是崇南抑北，推崇王维为代表的南宗绘画，贬低李思训为代表的北宗绘画。此后，关于南北宗绘画的论述和争论不断出现在明清画论中：明吴宽《书画鉴影·跋宇宙大观集册》、明陈继儒《书画史》、明董其昌《画眼》、明张丑《清河书画舫》、清沈颢《画尘》、清王时敏《西庐画跋》、清王鉴《染香庵画跋》、清王原祁《丽台画稿集》、清唐岱《绘事发微》、清沈宗骞《芥舟学画编》、清华琳《南宗抉秘》等。尽管南北绘画风格的地域性差异不是"南北宗说"探讨的核心话题，但以地域划分绘画风格并由此引发广泛和

① 参见（明）莫是龙《画说》，（明）陈继儒《偃曝余谈》。
② （明）董其昌《画旨·卷上》，杭州：西泠印社出版社，2008 年，第 44 页。

持续的关注，在中国绘画史上尚属首次，其讨论一直延续到今天。

（二）地域环境对绘画风格的影响

历代画论中都有关于地域环境对绘画风格影响的论述，如唐代张彦远的《历代名画记》，宋代沈括的《梦溪笔谈》、米芾的《画史》、郭若虚的《图画见闻志》，明代董其昌的《画禅室随笔》，清沈宗骞的《芥舟学画编》等。论述中清楚表达，作为画家的生活环境和审美观照对象的自然地理环境对绘画的题材、笔墨、构图和线条都产生了影响："画山水唯营丘李成、长安关仝、华原范宽，智妙入神，才高出类，三家鼎峙，百代标程"，"夫气象萧疏，烟林清旷，毫锋颖脱，墨法精微者，营丘之制也；石体坚凝，杂木丰茂，台阁古雅，人物幽闲者，关氏之风也；峰峦浑厚，势伏雄强，抢笔俱均，人屋皆质者，范氏之作也"[①]，"若论衣服、车舆、土风、人物，年代各异，南北有殊，观画之宜，在乎详审。只如吴道子画仲由，便戴木剑，阎令公画昭君，已着帏帽。殊不知木剑创于晋代，帏帽兴于国朝。举此凡例，亦画之一病也……芒屩非塞北所宜，牛车非岭南所有。详辩古今之物，商较土风之宜。指事绘形，可验时代。其或生长南朝，不见北朝人物；习熟塞北，不识江南山川；游处江东，不知京洛之盛。此则非绘画之病也。故李嗣真评董、展云：地处平原，阙江南之胜；迹参戎马，乏簪裾之仪。此是其所未习，非其所不至。"[②]

（三）地域绘画史的出现

中国较早的规模性的地域绘画研究是在五代、北宋时期。由于军事割据，客观上造成了绘画地域性强化的可能，绘画史著作打破了唐以来以京城为中心的局面，出现了中心解体、多元化发展的态势，出现了较多记载某一地区绘画活动及其发展的地区性画史，例如：记载江南画院活动的《江南画录》《江南画录拾遗》，记载中原地区绘画的《梁朝画目》《广梁朝画目》，记载西蜀地区绘画的《广画新集》等[③]，而《益州名画录》是地区性

① （宋）郭若虚：《图画见闻志·卷一·论三家山水》，南京：江苏美术出版社，2007年。
② （唐）张彦远《历代名画记》，秦仲文、黄苗子点校，北京：人民美术出版社，2016年，第21—22页。
③ 金维诺：《中国美术史论集》（下），哈尔滨：黑龙江美术出版社，2004年。

绘画史开创时期的代表，它记载了中晚唐、五代至宋初成都地区的绘画活动。著者黄休复，久居成都，精画学、富收藏，三卷本的《益州名画录》[①]记载了唐、五代至宋初成都地区的 58 位画家的小传、写真和壁画创作，对画家个人风格、师承关系、时代风格、宗教绘画的发展、地域之间的相互影响等问题都有深刻的考证，资料翔实可靠。此后，不断出现地域性绘画史著作，如：成都地区有宋代范成大的《成都府古寺名笔记》、元代费著的《蜀名画记》、明代曹学佺的《蜀中广记·画苑记》。明清时期由于江南文人的崛起，画坛呈现南盛北衰，特别是富庶的江浙地区成为艺术人才的渊薮。《吴郡丹青志》《海虞画苑略》《越画见闻》《练山画征录》《虞山画志》《湖州竹派》《明州画史》等都是记录江浙地域绘画的美术史著作。汪鋆之的《扬州画苑录》，专记扬州地区清代画家，按本邑、流寓、方外、闺秀分类，开地域断代画家传记之体例。福建地区的有明代徐�《闽画记》和清代丁传的《八闽书画记》。其中，明代王穉登的《吴郡丹青志》是一部分品立传的地方画史，将生长于明代、清初尚存的吴郡画家或迁居吴门的画家共 25 人分门收录，对于吴中绘事之盛，他说"将无海峤精灵之气偏于东土耶？抑亦流风余韵，前沾后渍"[②]，是"为乡邦画人作传"[③]。此书是明代地域绘画史的代表，尽管篇幅很小，但在体例、语言、内容上都具有自身的特点。清代陆时化随家族从越地迁往吴地，出于对两地的深厚感情，将平生所见吴、越两地的书画汇编成《吴越所见书画录》[④]，展现了清代吴越之地富商云集、书画鉴藏之风盛行的地域风貌。清代乾隆年间鱼翼及其子辑有《海虞画苑略》，录有江苏虞山的历代画家。鱼翼文笔优美、精于鉴赏，对所记载的画家有传有评非常生动。其同里柳南居士王应奎还辑有《海虞诗苑》并将虞山的诗与画进行了比照，认为虞山之画名起自黄公望，"及观吾邑之画往往能浓而不能淡，能密而不能疏，能近而不能远。其坐病正与诗等，岂其地之山水秀丽攒簇，无虚无缥缈之观，无空蒙历落之趣，故发为图绘亦囿于风气耶。然萧疏如渔山（吴历），淡远如尊古（黄鼎），已能自

① （宋）黄休复撰，何韫若、林孔翼注：《益州名画录》，成都：四川人民出版社，1982 年。

② （明）王穉登：《国朝吴郡丹青志》，见《中国书画全书（第三册）》，上海：上海书画出版社，2001 年，第 918 页。

③ （明）王穉登：《丹青志》，见安澜《画史丛书》（第四册），上海：上海人民美术出版社，1962 年。

④ （清）陆时化：《吴越所见书画录》，见《中国书画全书》（第八册），上海：上海书画出版社，2001 年。

辟蹊径而能脱去吾邑故习矣"①，敏锐地发现了地域环境对绘画的影响。清代陶元藻的《越画见闻》收录了200多人的资料，不仅以史料丰富著称，还记载了同时代的画家相互交游的第一手资料。

以上地域绘画史研究虽然开辟了绘画史研究的新领域，但其内容多就人论人、就画论画，局限性非常突出，也并未有意识地系统发掘地域性绘画研究的深远意义，更没有意识到这是一个全新的绘画史科目。

（四）对地域绘画流派的评价

明清时期对绘画的地域性研究，集中于绘画的地域流派，但对地域绘画流派的表述多为风格差异的描绘或评价：

> 画分南北始于唐世，然未有以地别为派者，至明季方有浙派之目。是派也始于戴进，成于蓝瑛。其失盖有四焉：曰硬、曰板、曰秃、曰拙。松江派国朝始有，盖沿董文敏、赵文度、恽温之习，渐即于纤、软、甜、赖矣。金陵之派有二：一类浙，一类松江。新安自渐师以云林法见长，人多趋之，不失之结，即失之疏，是亦一派也。罗饭牛崛起宁都，挟所能而游省会，名动公卿，士夫学者于是多宗之，近谓之江西派，盖失在易而滑。闽人失之浓浊，北地失之重拙。之数者其初未常不各自名家，而传仿渐陵夷耳。此国初以来之大概也。②

不同地域绘画流派评论，偶有注意到地域环境对绘画的影响，如：

> 宗派各异，南北攸分。方隅之见，非无区别。川蜀奇险，秦陇雄壮，荆湘旷阔，幽冀惨冽。金陵之派重厚，浙闽之派深刻。弇州守三王，虞山遵石谷。云间元宰，新安渐师，各自传仿，吴中又遵文氏。或因地变，或为人移。体貌不同，理则是一。然而灵秀荟萃，偏于东南，自古为然。国朝六家，三弇州两虞山，恽亦近在毗陵。明之文沈唐仇，则同在吴郡。元之黄王倪吴，居近邻境。何为盛必一时？盖同时同地，

① （清）鱼翼：《海虞画苑略》，见《中国书画全书》（第十册），上海：上海书画出版社，2001年，第747页。
② （清）张庚：《浦山论画》，见周积寅《中国画论辑要》，南京：江苏美术出版社，2005年。

声气相通，不知无牙旷之知，而多他山之助，故各臻其极。①

　　天地之气，各以方殊，而人亦因之。南方山水蕴藉而萦纡。人生其间得气之正者，为温润和雅，其偏者则轻佻浮薄。北方山水奇杰而雄厚，人生其间得气之正者，为刚健爽直，其偏者则粗厉强横。此自然之理也。于是率其性而发为笔墨，遂亦有南北之殊也。惟能学则咸归于正，不学则日流于偏。视学之纯杂为优劣，不以宗之南北分低昂也。其不可拘于南北者复有二，或气禀之偶异。南人北禀，北人南禀是也②

　　从这种关于绘画风格与南北地域关系的论述中，可以看出清人对绘画地域性的认识和理解。

二、绘画地域性研究的现代转折

　　19 世纪初至 19 世纪 40 年代是绘画地域性研究的转折时期，如果说此前人们对绘画地域性的关注还仅仅停留在绘画地域风格特征的零星表述和地域绘画的著录上，那么从 20 世纪初开始，这一状况有了改变。中国美术研究进入现代转型期也带来了绘画地域性研究的转折。当西方艺术风格学进入中国后，绘画史的研究中"风格"从传统的历史叙述的模式中凸显出来，人们开始关注风格背后所隐含的艺术自律性。"地域因素"引入绘画风格划分、演变的阐释过程，有助于理解绘画发展的内在规律。陈师曾、潘天寿、郑午昌、傅抱石、王钧初、俞剑华等虽没有专门的地域绘画研究著述，但都在其著作中对绘画（美术）的地域性因素都给予了一定程度的关注，将地域因素视为影响绘画发展的诸多因素之一。

　　这一时期，绘画研究引入了科学的方法，将中国绘画与世界其他民族和地区绘画结合起来比较研究，以探讨中国绘画艺术的发展规律。史岩的《东洋美术史》③对中国、日本和印度的美术进行了比较研究。画家兼美术教育家郑午昌

① （清）范玑：《过云庐画论》，见周积寅《中国画论辑要》，南京：江苏美术出版社，2005 年。
② （清）沈宗骞：《芥舟学画编·卷二·山水》，北京：人民美术出版社，1959 年。
③ 史岩：《东洋美术史》，北京：商务印书馆，1936 年。

的《中国美术史》①对中国、希腊和埃及的美术进行了比较，力求在比较中发现中国绘画的独特之处和发展规律，进而研究各国绘画的一致性和差异性。画家兼美术教育家潘天寿在《中国绘画史》②中有附文《域外绘画流入中土考略》，通过考察中国绘画的发展以及中外绘画交流，阐发中西绘画的差异。郑午昌在《中国画学全史》中对不同历史时期绘事进行考察，多次论述绘事兴衰与地域环境的关系："当时画家之名与不名固与其阶级有关，其于地理亦有可得而言者。盖在专制时代，一切政教文艺，要皆与其首都所在，有密切关系。汉都长安其时绘画之都会，即在长安，考诸画家当时之产地，皆在今陕西、河南间，为黄河流域附近地。如毛延寿，杜陵人，而杜陵即在今陕西长安县南。刘白，新丰人，而新丰即在今陕西临潼县东北。龚宽，洛阳人，而洛阳即在今河南洛阳县。陈敞，安陵人，而安陵即在今陕西咸阳县东，皆黄河流域地也。虽曰我国文明，当时实在黄河流域为盛，故画家辈出于其间，亦因近身莘穀，成学易成名亦易，所谓近水楼台先得月也。"③并在附录中制作了《历代各地画家百分比例表》。秦仲文的《中国绘画学史》④则对少数民族地区的绘画艺术有所著录。俞剑华在其《中国绘画史》⑤中就曾有专门章节讨论绘画的传播："中国绘画之东渡与日本画家之西来""西画之东渐与中画之东渡"，从文化地理传播角度考察绘画风格、技法的演变路线。近人对绘画地域性已不是粗略的描述和简单的评论，而是从"画作—画家—地域—地域人文环境"的人地关系角度触及了绘画地域性研究问题，这样的论述显然要比前人深刻得多。

这一时期关于限定地域绘画的研究依然为地域内画作收录和画家传记资料撰写，王瞻民的《越中历代画人传》、庞士龙的《常熟书画家汇传》、孙振麟的《当湖历代画人传》、汪兆镛的《岭南画征略》、罗元黼的《蜀画史稿》、方树梅的《滇南书画录》都属地域画史研究。其中，汪兆镛的《岭南画征略》收录岭南画家书家近400人生平事迹、遗作纂编成书，是岭南地区第一部历代书画人物传。地域绘画的研究存在明显的地区不平衡现象，涉及地区仅为四川、浙江、广东、云南、江苏等地。

① 郑昶：《中国美术史》，北京：中华书局，1935年。
② 潘天寿：《中国绘画史》，北京：商务印书馆，1926年。
③ 郑午昌：《中国画学全史》，北京：中华书局，1929年。
④ 秦仲文：《中国绘画学史》，上海：立达图书公司，1934年。
⑤ 俞剑华：《中国绘画史》，北京：商务印书馆，1937年。

中国绘画的南北比较依然为美术史界所重视，它为深入发现和重新认识中国绘画发展的深层动因提供了可能。20 世纪 30 年代主要是从作品的风格、画家的身份和地域，来考究南北宗说的真伪性、科学性。启功[1]、童书业[2]、滕固[3]等人对南北宗论相继加以阐发，争论的焦点不在地域，但童书业在研究中将宋代以来的山水画，依据地理关系分成北派山水、南派山水两种，认为南北风土、人情、山水形态的差异，影响了绘画的技法，地理环境是决定绘画风格的重要原因之一[4]。

三、绘画地域性研究的停滞阶段

自新中国成立，至"文化大革命"结束，是中国绘画研究在马克思主义指导下推陈出新的时期。尽管丹纳的《艺术哲学》在 20 世纪 60 年代即已被译为中文介绍到国内，但是受学术交流偏向苏联的影响，尤其是 20 世纪 50 年代对"地理环境决定论"的过激批判，使得对文化与地理环境之间关系的研究长期停滞，绘画的地域性研究亦没有新的突破。

一是继续了南北宗话题的讨论，启功、郑秉珊、俞剑华、童书业、徐仁涛、徐复观等对南北宗论的研究更加全面、深入，史料的取材更加广泛，但多是从社会学、文学、思想等多方面来分析。20 世纪 60 年代初期，童书业又撰写专著《南画研究》[5]进一步阐释了南北画风不同的成因。

二是对绘画地域流派的研究，集中在黄山画派、上海画派、扬州八怪、吴门四家、金陵八家等，但是论文数量很少，总计约 20 多篇[6]，且研究主要围绕绘画风格、语言等进行。

三是地域绘画著作主要有江梵众、陈蓉峰的《清代蜀中画家传略》、顾

[1] 辅仁大学学志第七卷第一、二合期《山水画南北分宗说考》，1939 年。

[2] 《大美晚报·文史周刊》4 月第 6 期《重论中国山水画南北分宗说兼答启功先生》，1936 年；《齐鲁学报》第 2 期《中国山水画分宗说新考》；《考古社刊》第 4 期《中国山水画南北分宗说辨伪》，1936 年。

[3] 滕固：《唐宋绘画史》，北京：中国古典艺术出版社，1958 年。

[4] 童书业：《童书业说画》，上海：上海古籍出版社，1999 年。

[5] 童书业《南画研究》初稿写于 1961 年，见《中华文史论丛》第三辑，上海：上海古籍出版社，1979 年。

[6] 温肇桐：《中国古代绘画研究报刊文章编目（1949—1979）》，《南京艺术学院学报》，1980 年第 2 期。

麟文的《扬州八家史料》①，均属地域绘画史料整理性质。

四、绘画地域性研究的崭新阶段——学科交叉与融合

第四个时期从 1976 年至今，始于"文化大革命"结束，经过思想上的拨乱反正和学术上的正本清源，随着西方文化的涌入，中国古代绘画的地域性研究进入一个崭新的阶段，不仅美术学界对这一课题的研究日益深入，文化地理学者也将绘画作为反映人地关系的载体而进入了地理学的研究领域。研究队伍不断壮大，成绩在多学科的视角中也远过于前代，尤其是 20 世纪 90 年代以后表现得尤为突出。其学术价值主要体现在以下三个方面：

一是更加充分地揭示出古代绘画多元共存的发展状态。时间和空间共同观照的研究，充分展现古代绘画创作风格以南北二元为主、多元并存的地域性特色。

二是学者们越发注意到地域差异造成的绘画形态和风格的多样性，以及地域绘画发展的不平衡性。绘画史的写作从地域的角度阐释，在研究对象地域空间范围限定的条件下，探讨绘画的整体风貌和艺术风格，成为撰史的新思路。

三是同时拓展了中国古代绘画和历史文化地理的研究领域。绘画和地域关系的研究，本身就是一个系统工程。交叉的研究，视角的扩大，使得绘画的地域特征与发展，绘画与地域自然环境，绘画与地域文化，地域与绘画流派，绘画与地域经济、政治等内容，都成为学者们研究的对象，既带来了古代绘画研究成果内容的丰富性和多样性，也填补了文化地理学的空白。

如果将这时期绘画地域性研究的成果作一个划分的话，大致可分为对古代绘画地域性研究的理论性探讨以及对古代绘画地域性特征的宏观性叙说和探讨两种类型。

（一）对古代绘画地域性研究的理论性探讨

对我国古代绘画地域性研究的理论性探讨，是伴随 20 世纪 80 年代中后

① 顾麟文：《扬州八家史料》，上海：上海人民美术出版社，1960 年。

期以来地域文化研究的勃兴而出现的。1986 年，金克木发表《文艺的地域学设想》一文，他说："我觉得我们的文艺研究习惯于历史的线性探索，作家作品的点的研究，讲背景也是着重点和线的衬托面；长于编年表而不重视画地图，排等高线，标走向、流向等交互关系。是不是可以扩展一下，作以面为主的研究、立体研究，以至于时空合一内外兼顾的多'维'研究呢？假如可以，不妨首先扩大到地域方面，姑且说是地域性的研究。"① 金克木较早倡导"文艺地域学"，其论述切中时弊，指出了当时文艺研究的不足，这篇文章是新时期绘画地域性研究的宣言性文章，它为之后我国古代绘画的地域性研究提供了理论依据和方法启迪。

1991 年，单鹏飞、王伟发表《地理环境与艺术风格》② 一文。他们认为，艺术作品作为人类实践活动的反映，直接受到了自然环境（地理位置、气候、水土）和人文环境（社会发展背景……）等的控制，因此地理环境的差异对艺术作品不同风格、流派形成具有深刻的影响。他们通过对建筑、绘画、文学作品的分析，将地理环境对艺术风格形成的影响进行了论述，并明确提出研究的目的是"益于人文地理学的理论研究"，对正在开展的绘画的地域性研究起到抛砖引玉的作用。1993 年，地理学者张步天在其著作《中国历史文化地理》③ 中撰写"历史文艺地理"一章，其中"美术文化的时空分布"专题从历史文化地理学的角度对美术流派与门类的地域特征、地理分布、区域差异及美术家籍贯分布等方面作了分析与统计，对绘画的地域性研究从理论思考、资料梳理和研究方法等方面均作了探索，文化地理理念进入中国古代绘画的研究视野，绘画作为文化要素，其与空间关系的研究就此展开，具有重要的方法论意义。从地理学理论视角展开的探讨，使得绘画的地域性研究出现了质的飞跃。

进入 21 世纪，黄骏发表《关于艺术"地域性"的札记》④ 一文。他提出，地域性是贯穿在中国绘画史中的一个现实。地域与创作活动的复杂联系体现在区域性的地理风貌和区域的社会结构、文化习俗对创作的影响与决定性作用上。最为根本的限定性来自区域性的绘画传统。他提出绘画地域性的内涵

① 金克木：《文艺的地域学设想》，《读书》，1986 年第 4 期。
② 单鹏飞、王伟：《地理环境与艺术风格》，《宁夏大学学报（社会科学版）》，1991 年第 3 期。
③ 张步天：《中国历史文化地理》，长沙：湖南教育出版社，1993 年。
④ 黄骏：《关于艺术"地域性"的札记》，《杭州师范学院学报》，2000 年第 4 期。

是：传统、风格、画家群、交易等等。绘画地域性的研究应关注：地域差异、画家的身份差异和地域情境。文章首次明确将"地域性"一词引入艺术史的研究中，对绘画的地域性探讨进一步深化。该文作为"札记"虽篇幅短小，未作过多展开，但其中的观点对中国古代绘画的地域性研究的具体开展具有重要的启发意义。

胡兆量等编著的《中国文化地理概述》[①]在"画风的区域差异"一节中探讨了中国画风的区域差异，内容包括国画的意境美、绘画与环境、画风的南北差异和地域性画派。该文从历史地理角度横向地比较了绘画风格的地域性差异，初步探讨了产生绘画风格差异的地域因素。2004 年，刘海涛、王兴平发表了《浅谈美术地理的地域空间性》一文，从地理学的角度，对美术的地域性的内涵和研究范畴进行了论说，并首次提出了"美术地理学"概念。他们认为："美术地理学也是文化地理学的一个组成部分，是对美术和地理环境、地理景观之间相互关系的研究，它是用地理学思想理论和方法研究美术作品的形成、风格和特色，探讨不同区域美术作品所表现出来的地域特征和差异，以及美术作品在不同地理环境和人文环境下所表现出来的艺术个性。"[②]美术地理学的研究范畴，包括美术的地域性横向研究、地域性纵向研究、地域空间的扩散性研究三个方面。该文为绘画的地域性研究的开展进一步搭建了平台。周尚意等的《文化地理学》[③]内有专门"艺术地理"一节，其中有一小节论述美术地理中的"绘画的区域差异和地理环境的关系"，就绘画的区域性差异和地域分布进行了探讨。

其后，何鑫和郭建平先后发表了《论建立美术地理学之下的历史美术地理学》和《中国绘画史的"地域研究"意识》两篇论文，从地域绘画作为学科建构角度对绘画的地域性研究的架构基础和范畴界定、研究内容、研究方法作出探讨。《论建立美术地理学之下的历史美术地理学》一文认为，学术界对美术地理现象的研究只停留在简单的地理描述阶段，并将之用以辅助说明美术发展进程，其性质与目的是历史的而不是地理的，也未

① 胡兆量等：《中国文化地理概述》，北京：北京大学出版社，2001 年。
② 刘海涛、王兴平：《浅谈美术地理的地域空间性》，《人文地理》，2004 年第 2 期。
③ 周尚意等：《文化地理学》，北京：高等教育出版社，2004 年。

能在此基础上深入探讨美术与地理环境之间的关系和演变规律，进而与美术史及其他学科一同揭示美术规律。美术地理学"属于美术学范畴，是美术基础理论中若干独立学科之一，同时又具有文化地理学的性质"①，美术地理学一方面"可以直接促进历史文化地理的研究与完善，另一方面它又在视觉艺术文化领域为历史文化地理的研究提供了不可替代的学科平台"。历史美术地理学的研究内容体系包括四个分支：历史美术地理通论、断代美术地理、区域历史美术地理、专题历史美术地理。此文还就历史美术地理学的学科概念与性质、目的与任务、内容与时间断限、与相邻学科的关系、学科建立的学术基础与先期成果，以及进行历史美术地理研究的相关问题等方面作了相应的研究与探讨。此文为绘画的地域性研究的进一步开展构建了学科框架，奠定了理论基础，并具有方法论意义。《中国绘画史的"地域研究"意识》②一文，从地域自然因素和地域人文因素对中国古代绘画的影响分析入手，指出中国古代绘画史地域性研究，是一个被忽略了的中国美术史研究视角。以往的中国古代绘画史研究只注重史的纵向发展，不注意其空间组合规律；只注重编年，缺乏系统地域性或地域风格的横向对比基础上的纵向分析。在研究中要援入其他学科的方法与成果，如人文地理学、地质学、社会人类学等等。目前研究中存在的主要问题是"地域"概念把握的难度和划分的模糊性，如何兼顾时间和空间的共同把握是进一步探讨的难点。

针对古代绘画地域性研究的现状，付阳华在其《中国地域性美术研究的探索与思考》③一文中，指出地域美术史的研究仅仅就画家研究画家、就画派研究画派、就风格研究风格都是远远不够的，发掘其因地域而形成的独特艺术风貌，探究其地域性美术渊源是摆在美术史家面前的重大课题。文章通过对中国地域美术史撰写和研究的梳理，尤其是以《北京美术史》为个案的分析，探讨了地域美术史研究中面临的问题，指出：美术的地域特征、地域性美术的研究方法、研究意义的探索与论证引起了更多专家的注意，使得全国各地美术地域性的联系和差异的探讨被提上了日程。

① 何鑫：《论建立美术地理学之下的历史美术地理学》，《中国历史地理论丛》，2005 年第 4 期。
② 郭建平：《中国绘画史的"地域研究"意识》，《艺术百家》，2007 年第 3 期。
③ 付阳华：《中国地域性美术研究的探索与思考》，《美术之友》，2009 年第 5 期。

（二）对古代绘画地域性特征的宏观性叙说和探讨

古代绘画地域性研究的另一个维度，是古代绘画的宏观性论说，探讨不同地域空间绘画的纵向发展，以及不同地理环境对绘画形成、发展与演变的内在规律及相关问题的论说。20世纪80年代以来我国古代绘画地域性研究在这一维度产出成果较多，体现了研究所蕴含的生机与活力。这一方面的研究包括三类内容：

一是地域美术史研究中的地域绘画史研究。地域绘画著作的研究多以一级行政区域为主体单位，且多包含在地方美术研究中，其中研究台湾地区的起步较早，从20世纪80年代末期开始相继出版了《台湾美术简史》①《台湾美术发展史论》②。20世纪90年代以后，地域美术史不断问世，地域绘画的内容亦包含其中，如：《广东美术史》③《洛都美术史迹》④《西藏艺术》⑤《中国新疆古代艺术》⑥《楚艺术史》⑦《东北艺术史》⑧《云南艺术史》⑨《云南民族美术概论》⑩等。一些少数民族美术著作，收录研究了少数民族地区绘画，如《中国北方民族美术史料》⑪《中国古代少数民族美术》⑫《中国少数民族美术史》⑬等。另外还有林永发、林胜贤的《台湾美术地方发展史全集》⑭，徐昌酩的《上海美术志》⑮，王震的《二十世纪上海美术年表》⑯，邵学海的《长江流域美术史》⑰，卢禹舜的《黑龙江美术发展简史研究》⑱，

① 吴步乃、沈晖：《台湾美术简史》，台北：时事出版社，1989年。
② 王秀雄：《台湾美术发展史论》，台北：台北经济部中央地质调查所，1995年。
③ 李公明：《广东美术史》，广州：广东人民出版社，1993年。
④ 宫大忠等：《洛都美术史迹》，武汉：湖北美术出版社，1991年。
⑤ 熊文彬：《西藏艺术》，北京：五洲传播出版社，2002年。
⑥ 穆舜英、祁小山、张平：《中国新疆古代艺术》，乌鲁木齐：新疆美术摄影出版社，1994年。
⑦ 皮道坚：《楚艺术史》，武汉：湖北教育出版社，1995年。
⑧ 李浴等：《东北艺术史》，沈阳：春风文艺出版社，1992年。
⑨ 李昆声：《云南艺术史》，昆明：云南教育出版社，1995年。
⑩ 李靖寰、汤海涛：《云南民族美术概论》，昆明：云南美术出版社，2005年。
⑪ 鄂嫩哈拉·苏日台：《中国北方民族美术史料》，上海：上海人民美术出版社，1990年。
⑫ 陈北复：《中国古代少数民族美术》，北京：人民美术出版社，1991年。
⑬ 王伯敏：《中国少数民族美术史》，福州：福建美术出版社，1995年。
⑭ 林永发、林胜贤：《台湾美术地方发展史全集》，台北：台湾美术馆编印，2003年。
⑮ 徐昌酩：《上海美术志》，上海：上海书画出版社，2004年。
⑯ 王震：《二十世纪上海美术年表》，上海：上海书画出版社，2005年。
⑰ 邵学海：《长江流域美术史》，武汉：湖北教育出版社，2005年。
⑱ 卢禹舜：《黑龙江美术发展简史研究》，哈尔滨：黑龙江人民出版社，2005年。

高卉民的《黑龙江少数民族美术史研究》[①]，张亚莎的《西藏美术史》[②]，李伟卿的《云南民族美术史》[③]，李福顺的《北京美术史》[④]，张德录的《山西美术史》[⑤] 等。地域绘画史著作有：郑春霆的《岭南近人画人传略》[⑥]、大卫·杰克逊的《西藏绘画史》[⑦]、梁桂元的《闽画史稿》[⑧]、陈滢的《岭南花鸟画流变（1368—1949）》[⑨]、朱万章的《顺德书画艺术》[⑩] 等。这些著作力求通过对地域长时段绘画史的梳理，进行地域绘画的纵向研究，解析地域因素对绘画的影响。

《北京美术史》可作为这一类著作的代表。该书基于地域文化史的范畴，不仅探讨了不同形成过程的文化是如何汇集于北京的，同时也关注北京的美术是如何获得地域文化属性的。从北京地域文化动态构造与静态构造综合特征的阐释，揭示北京美术发展的线索、不同时期的性状，进而揭示其有别于其他地域的特征。这一著作最显著之处在于致力于分析美术与地域之间的关系，探寻影响北京美术演变的文脉，为地域美术史研究提供了新的范式。在北京绘画的研究中，着重探讨了元明清时期北京绘画宫廷性、交流性和融合性的地域特征。在研究方法上，《长江流域美术史》运用比较的方法梳理出长江流域美术与黄河流域美术互为连锁的流变线索，《楚艺术史》则通过认识楚文化圈与北方中原文化圈、西北秦文化圈的迥然不同，述写了公元前8世纪到公元前3世纪末500多年间中国南方主要艺术风格的历史。这些地域美术史的写作为后来者的研究积累了丰富的材料，树立了学术范式。但地域绘画史成果不多，且尚未脱离绘画史的撰述和研究模式。

薛永年、薛锋的《扬州八怪与扬州商业》[⑪] 在个案研究的基础上，紧紧把握具体地域空间书画创作与欣赏的供求关系，深入讨论18世纪扬州

① 高卉民：《黑龙江少数民族美术史研究》，哈尔滨：黑龙江人民出版社，2005年。
② 张亚莎：《西藏美术史》，北京：中央民族大学出版社，2006年。
③ 李伟卿：《云南民族美术史》，昆明：云南美术出版社，2006年。
④ 李福顺：《北京美术史》，北京：首都师范大学出版社，2008年。
⑤ 张德录：《山西美术史》，北京：人民美术出版社，2009年。
⑥ 郑春霆：《岭南近人画人传略》，香港：香港广雅社，1987年。
⑦ 大卫·杰克逊著，熊文彬、向红笳、谢继胜译：《西藏绘画史》，拉萨：明天出版社，2007年。
⑧ 梁桂元：《闽画史稿》，天津：天津人民美术出版社，2001年。
⑨ 陈滢：《岭南花鸟画流变（1368—1949）》，上海：上海古籍出版社，2004年。
⑩ 朱万章：《顺德书画艺术》，北京：人民出版社，2005年。
⑪ 薛永年、薛锋：《扬州八怪与扬州商业》，北京：人民美术出版社，1991年。

新兴的市民文化观念与审美意识潜变，及其在供求关系中对非正统派职业化文人画家选择传统和创造艺术新变的影响，联系地域经济的背景阐述美术发展而不简单套用相关学科的成果，着重于创作意识的变化又紧密结合着风格形态的演进。陈永怡的《近代书画市场与风格迁变：以上海为中心（1843—1948）》[①]将敏锐的学术触角伸向地域书画市场与风格变迁的关系这一特殊基点，深入探讨了地域经济生活对艺术创作的制约作用和影响力，将绘画风格变迁置于地域经济空间进行考察。王祖龙的《楚美术观念与形态》[②]特别突出了地域文化观念对造型艺术形态以及语言表达特征可能造成的影响，跳出了以传统庄屈美学阐释楚美术事象的窠臼。这些著作均属地域绘画纵向性研究的代表，在限定性地域空间内，考察美术（包括绘画）的流变及其与地域环境之间的关系。

《中国美术史》[③]在"具有美学史的性质，突出了以审美关系为轴心线的思路"[④]之同时，还贯穿了较强的地理空间意识，如《明代卷》中亦注重按不同地理区域分析不同地域绘画流派风格。

二是地域绘画流派的研究。以吴门画派、新安画派、扬州画派、松江派、金陵八家、扬州八怪、黄山画派为主题的研讨会以及会后出版的论文集都取得较多成果。针对明清以来几乎所有的地域绘画流派所做的研究均有专著成果，并且还挖掘出新的地域绘画流派，如京江画派[⑤]。这其中以"扬州八怪"为首的扬州地域绘画研究成果最为显著，据不完全统计，这一时期研究"扬州八怪"的各种公开出版的专论和专著达到400多种。出现了比较集中的讨论，如对明代"吴门画派"和清代"扬州八怪""新安画派"等地域绘画流派的研究，1990年故宫博物院组织的"明代吴门绘画国际学术讨论会"，1994年安徽的"纪念渐江大师逝世三百二十周年暨黄山派学术讨论会"，随后出版《论黄山诸画派文集（1987）》。这些都是以地域绘画为中心的学术讨论会和论文集。不过这些研究多承袭地域绘画作品和地域绘

① 陈永怡：《近代书画市场与风格迁变》，北京：光明日报出版社，2007年。
② 王祖龙：《楚美术观念与形态》，成都：巴蜀书社出版，2008年。
③ 王朝闻：《中国美术史》，济南：齐鲁书社，2000年。
④ 朱士光：《论历史自然地理学在当前自然地理学学科体系改造中的地位与作用》，《历史自然地理研究》，1994年第1期。
⑤ 赵力：《京江画派研究》，长沙：湖南美术出版社，1994年。

画史的思路，仅从地域空间上限定所讨论的范围和个人，对这一空间所赋予绘画的意义还讨论得不够深入，未能自觉地以地域绘画理论去指导自己的研究，只是触及了某些地域绘画研究的问题，带有一定的盲目性、偶然性和不自觉性。

三是绘画地域性研究的论文。主要有：谭天《新中国地方美术史研究中问题与对策——以编撰〈广东省美协五十年文献集〉为个案》、付阳华《中国地域性美术研究的探索与思考美术之友》、赵启斌《"京江画派"的绘画特征及其历史地位（上下）》、王祖龙《丹磨色美夸原质——楚绘画的艺术史意义》、薛正昌《贺兰山岩画文化》、肖屏《雪域佛光中的藏族美术》、李涵《论吴地绘画的文化艺术特征》、郑为人《京江画派与京口隐逸文化》、陈龙海《楚艺术的线性特征及其文化基因》、苏晓丽《浅谈地域文化对年画的影响》、张尹《陕南自然物象视觉图式化管见》、郭薇《外师造化——北方地域特征与北派山水画创作的关系》、徐莉萍《水与绘画艺术》、尚辉《区域地貌与中国山水画的风格及流派》、何鑫《谈地理区域分异与中国画流派的生成——以五代宋初时期山水画为例》、孟宪平《地域因素与画分南北》、郭建平《明代江南文人画家的交谊及对绘画艺术的影响》、郭建平《明清时期江南绘画家传谱系研究——家族、家学与中国古代绘画》、顾泽旭《论清代扬州画派形成的地域文化背景和社会时代条件》、郭建平《明清时期江南地域的商业氛围对绘画的影响》、郭薇《五代时期四川美术繁荣的地理因素》、李怡《马远山水画风形成的地域因素考辨》、宋文翔《试论地域性因素在云南美术发展中的主导性》、谢丽君《江南地域文化对恽南田的影响》、费省《唐代艺术家籍贯的地理分布》、施建中《论"徐黄体异"与五代画家地籍、身份分异之间的关系》、何力《清前、中期政治与湖南画坛》、安毅《五代敦煌与中原间的画稿交往》、郭建平《明清时期江南地域的商业氛围对绘画的影响》、郭薇《五代时期四川美术繁荣的地理因素》、何力《清前、中期政治与湖南画坛》等等。

上述论文，其研究路径主要体现在以下几方面：一是对古代绘画整体性风格的述说，这主要体现在赵启斌、李薇薇、王祖龙、薛正昌、肖屏、李涵等人的论文中；二是对不同地域绘画的比较研究，这主要体现在何鑫、孟宪平等人的论文中；三是对地域环境与绘画发展内在关系的研究，这主要体现在郭薇、张尹、徐莉萍、尚辉、苏晓丽、郑为人、陈龙海、顾泽旭、

郭建平等人的论文中；四是对不同历史时期画家籍贯分布以及绘画风格的研究，其体现在费省、施建中等人的论文中；五是对不同历史时期绘画地域性个案的具体考察，体现在谭天、付阳华、何鑫、郭建平、郭薇、何力等人的论文中。此外还有对绘画样式的地理传播、画家空间游历与画风、地域政治对地域绘画的影响等的研究。这些探讨，大都持之有据、视野开阔，显示出对古代绘画地域性特征的总体把握，具有较强的概括性和启发性。以下试举几例：

在对地理环境与绘画发展内在关系研究方面，尚辉的《区域地貌与中国山水画的风格及流派》①一文从区域地貌客体入手，着重强调了区域地貌的某些客体形象特征对中国山水画史变迁、运动和发展所起到的先导性影响，提出中国南北派山水画风格的形成与中国南北自然地理概貌相统一；同一地域画家对客体审美特征的挖掘，使得特定视觉效应下的造型特征不仅成为画家再创造的对象，而且其本身也成为个性主体的附着物；地域性的造型特征被画家们敏锐发现并反复表现之后，也阻碍了画家新风格的产生，不利于其突破源于对自然的新鲜感受和产生新的发现。该文对绘画与自然地理环境关系的探讨将以往概念化和表面化的研究推向了更细致的研究。李怡《马远山水画风形成的地域因素考辨》②通过对马远山水画风形成的分析，提出其绘画风格的变化既有画理的因素，又有一定的社会原因，更有取景角度转换的地域因素。南宋画院位于环山的西湖之畔，客观上限制了马远的视野，不允许他作远观式全景描述，只能作俯身近观的边角构思。文章细致地探讨了客观地理环境与画家写实原则下的造景之关系。

在对不同历史时期画家籍贯与绘画内在关系的研究中，施建中《论"徐黄体异"与五代画家地籍、身份分异之间的关系》③一文认为，五代时期花鸟画"富贵"和"野逸"风格的划分与画家的地籍分异密切相关，与画家身份差异有着莫大的关系。避居蜀地者，多遗臣、贵族，故画风受唐代宫廷绘画影响较深，呈现艳丽之风。流向南唐者少有贵族而多为小吏、庶族，故绘画多具平民气息，呈现野逸之风。研究令人耳目一新。

① 《构建：尚辉美术研究与批评文集》，石家庄：河北美术出版社，2009 年。

② 李怡：《马远山水画风形成的地域因素考辨》，《乐山师范学院学报》，2006 年第 1 期。

③ 施建中：《论"徐黄体异"与五代画家地籍、身份分异之间的关系》，《南京艺术学院学报（美术与设计版）》，2006 年第 1 期。

在地域文化与绘画发展关系方面，谢丽君在《江南地域文化对恽南田的影响》①一文中考察了江南地域文化对恽南田思想品格、文化修养、艺术趣味、从艺道路、绘画理论、创作风格产生的影响。文章史料翔实，对地域文化影响绘画的元素梳理得极为清晰，显示出将绘画研究与地域文化研究相贯通的功力。与此类似的研究还有顾泽旭的《论清代扬州画派形成的地域文化背景和社会时代条件》②。

在研究画家游历与绘画风格的讨论中，郭建平在《明代江南文人画家的交谊及对绘画艺术的影响》③中认为绘画离不开画家这一特定的文化载体，更与他们的审美情趣息息相关。基于古代社会交通不便和信息不畅的境况，同一地域的知识群体在思维与行为模式方面，表现出一种较其他地域知识分子更为强烈的区域传承性和连贯性。因此艺术史上的画家的交谊现象，对绘画艺术产生了影响。作者通过对画家交往空间和绘画风格的具体考察，揭示了绘画艺术流变的空间因素，视角颇为独特。

对不同历史时期地域绘画与地域环境关系个案的具体考察，是古代绘画地域性研究的又一个重要层面，其中何鑫《谈地理区域分异与中国画流派的生成——以五代宋初时期山水画为例》④的研究极具代表性。该文以五代宋初时期为时间断限，着重分析了历史地理对此时中国山水画风格流派分异的影响及具体促异方式，阐释了地理要素在山水画发展过程中的重要作用。其研究因其地域角度探讨的深入而具有学术示范意义。

从既往的研究中我们发现存在这样一些问题：

一是地域空间的范围界定不统一，有以一级政区主体的"省"为地域范围的，也有以较大地理单元为地域范围的。这种对地域空间范围不科学的界定，会造成叙述的不连贯性。

二是不平衡现象醒目。从地域空间分布来看，存在着地域不平衡现象，已有的成果主要包括台湾、广东、洛阳、北京、上海、山西、西藏、新疆、

① 谢丽君：《江南地域文化对恽南田的影响》，《东南文化》，2003 年第 2 期。
② 谢泽旭：《论清代扬州画派形成的地域文化背景和社会时代条件》，《学术探索》，2003 年第 5 期。
③ 郭建平：《明代江南文人画家的交谊及对绘画艺术的影响》，《江南大学学报（人文社会科学版）》，2006 年第 2 期。
④ 何鑫：《谈地理区域分异与中国画流派的生成——以五代宋初时期山水画为例》，《西北美术》，1995 年第 4 期。

湖北、云南、黑龙江和部分少数民族地区，从较大的地域分布来看长江流域和东北地区尚有诸多地理单元未曾涉及。从研究内容来看，地域绘画研究以绘画地域性的纵向研究居多，或为地域美术史中的绘画史，或为限定地域的专门绘画史。

三是从文化地理学角度而言，对地域画家的研究只停留在单一静止的层面上，注重画家籍贯和出生地与其性格气质的关系，缺少流动性与整合性，忽略画家游历之地的文化地理对艺术创作的综合影响。即便是从籍贯和出生地去探讨画家的风格特征与绘画发展的规律，也仅仅是展开部分的研究。事实上，中国绘画史上的大部分著名画家都有过离乡求学、仕宦、贬谪、隐居、游历、交友的经历，异域他乡的地理环境、人生经历与地域空间的互动、画家艺术创作的交流都会成为他们创作的空间背景。因此，从绘画作品的整体艺术风貌中寻求不同地域各种自然地理、人文地理因素的综合作用，无疑是一个有意义的新课题。古代绘画创作遵循"外师造化，中得心源"的原则，故而"读万卷书，行万里路"成为画家们的必修课目，对于空间流动性较大的画家，定量定性分析其画作的具体时间和地点实属不易；深入分析其空间行迹与绘画创作的关系，综合解析地理环境的差异对画家创作心理、审美趣味、艺术风格的影响亦属艰难。而目前地域绘画史的撰写中就明显存在着对画家进行切割式分段介绍的现象。

四是绘画的地域性研究，除了地域绘画史以及少数地域绘画比较研究之外，至今尚无绘画的地域性研究理论专著问世，对地域绘画理论的探讨显得较为空泛。诸多所谓的地域绘画研究不过是中国绘画史的细化。尽管建立美术地理学的呼声不时响起，但依然未形成自己的学科理论体系和学科意识，在研究方法上亦缺少创新。

中国当代地域电影研究综述 *

作为地理学基本概念的"地域"已经成为电影研究的方法或者范式，与之相关的还有区域、地缘、地方等概念的使用，地域电影、区域电影、地缘电影成为电影研究中常见的学术表达。尽管地理学科对上述概念所表述的空间差异有不同的规定 [①]，但对电影学研究而言，其学术目标在于电影而非地理空间，地理空间是电影讨论的范式或者方法。我们在本文将上述以地理空间为边界的电影研究皆纳入地域电影研究的范围，以此考察地理学范式下的电影研究发展状况。

较早注意到电影与地域关系问题的是《从目前国产影片中的后景谈起》[②]一文，地域与电影的关系在于影片中地域环境作为景观布局被关注，作者在对当时一些电影拍摄中存在的场景进行批判时，提出了导演"在描写这一切的同时去告诉观众：人物、故事所处的时间、地域、环境的特色。忘记告诉观众：人物、故事处在什么样的生活的空间。"[③] 这可谓是新中国建立后最早关注电影地域问题的讨论。整个"十七年"时期电影以题材和样式作为重要

 * 原文系与上海大学上海电影学院硕士研究生魏媛媛合作发表于《电影理论研究（中英文）》2020年第 2 期。

① 地域：一般用来表示个人、群体或者国家所占据空间范围的大小。（参见［英］R. J. 约翰斯顿主编，柴彦威等译：《人文地理学词典》，第 721 页）；区域是"地表空间分异的切块"，是区域本身一个相对均质或具有某种特质的地理空间，是地表基本圈层地理意义的理论尺度。人类生存活动的区域性主要包括：① 由自然地理要素控制的区域自然属性，② 由人类政治、经济、文化要素分布所构成的区域文化属性。区域的类型根据要素来划分，有自然区域、政治区域、经济区域、社会区域、文化区域等。（参见顾朝林：《人文地理学导论》，北京：科学出版社 2018 年，第 28 页）

② 郭超人：《从目前国产影片中的后景谈起》，《中国电影》，1956 年 S 期。

③ 郭超人：《从目前国产影片中的后景谈起》，《中国电影》，1956 年 S2 期。

的概念，在各种题材电影中，少数民族题材电影凸显了鲜明的边疆地域特色。尽管肩负着表达民族国家统一、民族团结等观念的任务，却建构了"十七年"边疆电影独特的地域奇观美学风格，留下了《阿诗玛》《冰山上的来客》等45 部经典影片。从《一部富有边疆色彩的影片——评"边寨烽火"》^①开始，展开了一些讨论。与同时期全国范围开展的少数民族口头文学采录、民间艺术采风并行，中国社会科学院民族研究所先后拍摄了二十余部中国少数民族社会科学纪录影片，记录了少数民族地区文化和自然景观。

新中国成立到改革开放前三十年间，地域电影研究中少数民族地域电影一枝独秀。这一现状在改革开放之后发生了很大的变化。

当下关于地域电影研究主要体现在如下几个方面：

一、地域电影在学术界的数次较大规模的讨论

关于地域电影的概念内涵和界定方式迄今为止都没有引起广泛的讨论，但有学者在文章中对地域空间亦有解读。如学者张华认为"区域电影"的"区域"多受制于特殊的地理或历史原因，已逐渐生成相对特殊且稳定的文化心理、样态和需求。不同区域的区域电影是中国电影综合影响力之所在，区域电影的核心竞争力是区域民众文化生活和情感的表达，市场影响力在具有相似文化环境的地域占有优势。学者贾磊磊"提出新中国电影 70 年以来的学术建构，过去一直聚焦于时间维度，在空间维度上几乎没有进行明确的空间定位与划带，更没有在此基础上进行系统的地缘文化的深入研究"^②。但这样的声音在整体研究中较为缺失，或是学界对地域空间维度本体并不关注所致。

与此相反，学术界的地域电影研究在 20 世纪 80 年代兴起，以学术会议、学术期刊专栏策划等方式，对地域电影的各种问题展开了多次集中性的讨论。

（一）有关西部电影的数次讨论

20 世纪 80 年代地域电影研究之勃兴缘于西部电影的崛起。

① 封植：《一部富有边疆色彩的影片——评"边寨烽火"》，《中国电影》，1958 年第 9 期。
② 刘效延：《回溯历史、总结当下、展望未来——"新中国电影 70 年：影像·工业·文化"国际学术研讨会综述》，《电影新作》，2019 年第 4 期。

1985 年在新疆伊利召开了"中国西部文艺研讨会"，会后出版《中国西部电影论丛》[①]。西安联合大学的《唐都学刊》2003 年起开设"西部影视文化研究专栏"，刊发"西部电影"研究论文。2005 年中国电影诞生一百周年之际，《电影艺术》杂志刊发一系列"西部电影"研究文章，"西部电影"现象又获重视。

2008 年 10 月，第四届中国西部（西安）文化产业博览会召开，其中一项重要的专场活动是"西部电影产业发展论坛"，活动由西部电影回顾展、名家演讲、学术交流会三部分组成，旨在"展示西部电影历史辉煌，共谋电影产业发展方向"。

20 世纪 80 年代西部电影理论虽然引起了学界的广泛关注，但研究内容多停留在概念之争、中美"西部片"之辩和影片个案赏析，处于理论的初步建设阶段。就"地域"而言，讨论集中于西部地域人文、自然景观与西部电影审美特征和美学追求之关系。20 世纪后 10 年，西部电影创作走向沉寂，理论焦点随之逝去。2002 年，"新西部电影"一词问世。这一概念是在西部大开发背景中，面对西部电影创作市场化、产业化提出的新的理论构想，虽有复兴之意，但对新老问题缺乏一脉相承之研究。

（二）有关华语电影的讨论

进入 21 世纪以来，华语电影是地域电影最热门的话题。之所以将华语电影纳入地域电影的范畴，是基于华语电影这一概念从诞生之际就与地域息息相关。语言是文化记录和传承的重要载体，语言的形成和发展受到特定的地理环境、历史条件和社会因素的影响，由此语言成为地域文化系统的内容之一。各种语言都有特定的分布区域。中国的通用语言是汉语，属于汉—藏语系汉语族汉语支系。而华语，是海外中国人对汉语族语言，包括自己的家乡话的一种习惯性称谓。

华语电影的概念最早在 20 世纪 50 年代新加坡已经普遍使用[②]，主要是指

① 《中国西部电影论丛》，乌鲁木齐：新疆人民出版社，1986 年。
② 参见许维贤：《华语电影——命名的起点：论易水的电影实践与〈马来亚化华语电影问题〉》，《电影欣赏学刊》，2011 年第 15 期；许维贤：《〈新客〉：从"华语语系"论新马本土生产的首部电影》，见《重绘华语语系版图》，香港：Hong Kong University Press，2018 年；鲁晓鹏：《华语电影概念的起源、发展和讨论——鲁晓鹏教授访谈录》，《上海大学学报（社会科学版）》，2017 年第 3 期等。

新加坡、马来西亚华人导演拍摄的汉语影片。其地域指向在中国大陆以外地区，是一种跨区域电影现象①。1992年这一概念在学者李天铎、郑树森等召开的电影学术研讨会上再次被提出，"就是希望能让大陆学者、台湾学者坐在一起，从语言共同体的角度来谈论华语电影"②，其地域指向限定为港台和海外，不包括中国内地。随后，香港浸会大学分别于1996年、2000年召开了两次以之命名的研讨会，在中文语境中出现了这个概念。此后无论是跨国华语电影、中文电影、方言电影等各种学术称谓都将中国电影作为海外电影研究的侧重点③。

华语电影的地域指向包含中国内地是在1999年"海峡两岸暨香港电影研讨会"，台湾导演李行、香港导演吴思远和内地导演吴贻弓、谢飞等著名电影人，呼吁"华人电影是一个整体"，共同构思21世纪华人电影新概念④。这是华语电影的一个概念转折点。进入21世纪，有关华语电影的讨论自2001年"首届中国影视高层论坛"始，成为常青藤话题⑤。华语电影的主题研讨会也不断举办⑥，2009年是学界华语电影研究的转折点，地域从中国走向全球。此后华语电影的讨论在全球化语境中围绕跨地、在地、文化想象、国族认

① 参见鲁晓鹏、许维贤《华语电影概念的起源、发展和讨论——鲁晓鹏教授访谈录》，《上海大学学报（社会科学版）》，2017年第3期。

② 李凤亮：《跨国华语电影研究的新视野——鲁晓鹏访谈录》，《电影艺术》，2008年第3期。

③ 参见陈林侠：《"华语电影"概念的演进、争论及反思》，《探索与争鸣》，2015年第11期。

④ 参见陈林侠：《"华语电影"概念的演进、争论及反思》，《探索与争鸣》，2015年第11期。

⑤ 在多届中国高等院校影视协会年会和中国影视高层论坛，如上海、纽约都市文化国际学术研讨会（2008），从孙中山到乔布斯：中华文明的现代传播国际研讨会暨中国文化国际传播研究院第二届年会（2011），北京论坛文明的和谐与共同繁荣——传统与现代、变革与转型（2011），21世纪的中国与全球化：国内、国际的机遇与挑战——首届中国问题中美学者高层论坛（2013），第三届两岸文化发展论坛（2015），首届长三角影视传媒研究生学术论坛（2015），上海学术报告（2014）等各种学术会议上，华语电影成为理论的热点之一。

⑥ 2008年上海大学影视学院与《电影艺术》杂志联合举办的"全球化、地域性与跨地域性：华语电影的文化、美学和工业"大型国际学术研讨会；2009年"全球化时代的华语电影与国族叙述"国际学术研讨会在北京召开；2010年，"世界华语电影：诗学·文化·产业"国际学术研讨会；2011年，华语电影：新媒介背景下的新美学与新思维——2011世界华语电影论坛学术研讨会；2014年，聚焦研究亚洲与华语电影——北京师范大学亚洲与华语电影研究中心成立仪式暨"全球化与新媒体语境下亚洲电影与华语电影发展现状"学术研讨会；2014年，华语电影中的都市：历史·作者·美学·工业——第18期"电影学博士论坛"，华语电影：影像、资本与文化的跨界流动——上海大学"第三届世界华语电影论坛学术研讨会"；2015年，"全球化与新媒体语境下亚洲电影与华语电影发展现状"研讨会；2017年，"第四届亚洲电影论坛：亚洲电影的文化想象"学术研讨会；2018年，华语电影：历史维度与美学阐释——2018年"华语电影国际会议系列"研讨会等。

同、国族形象、历史与美学、新媒介与产业等关键词逐步深入。在诸多研讨中，有关华语电影"主体性"的问题在学术界有过激烈交锋，其目标指向重写电影史的实践。2014 年底，提出"跨国华语电影"概念的华裔学者鲁晓鹏教授应邀前往北京大学，与王一川、陈旭光、李道新等学者就"跨国华语电影研究"的问题首次展开面对面的对话和辩论。2015 年 6 月，华东师范大学吕新雨教授邀请鲁晓鹏、李道新、石川、孙绍谊以及部分来自美国、中国台湾的学者，来到复旦大学新闻与媒介化社会研究基地，就"华语电影""主体性""重写电影史""少数民族电影"等问题再次展开研讨与商榷。此后华语电影"主体性"成为华语电影富有理论延展性的话题，引起了所有学术力量的关注，"中国电影"的内涵随之成为另一个引申的焦点。而最近两年华语电影研究开始回归电影本体，多从美学、产业视角探讨。

从地域视角审视，华语电影是以立足地域又超越地域的"语言共同体"形式建构的中国与海外电影学者对话的平台，自洽了中国和海外华人影人的融通逻辑，实现了跨地电影研究的实践，确立了世界电影中的另一个中心视角。然而在电影史重写中，华语电影涵盖地域空间虽不断扩大，却并没有能为传统电影史"划地书写"的范式提供更好的理论框架和研究范式，讨论的话题除了华语电影及艺术家个案讨论，多在概念内涵中纠缠。在面对中国电影走出去的策略时，立足本土的中国电影，偕同国家形象建构的需求，使得华语电影面临着身份不清的尴尬，这在面对中国电影的概念时更加凸显。

（三）以地域（区域）电影为主题的期刊专栏策划和讨论

文化研究的空间转向在电影研究中的一个重要内容就是地域电影讨论。规模较大的期刊策划和学术研讨有 2010 年《北京电影学院学报》特别策划的"地域电影研究"专栏；2011 年 11 月，第七届全国艺术学年会暨"地域文化与艺术"举办的学术研讨会；2019 年，《当代电影》杂志策划的"区域电影"研究专栏等。在每年度的影视学术讨论中，地域电影也是"不落"的话题之一。

地域电影的讨论一方面集中在地域电影史的"微观史学研究"①，从多角

① 2010 年《北京电影学院学报》特别策划的"地域电影研究"专栏中，"对 20 世纪 30 年代至 40 年代中期的西安电影放映业、50 年代成立的凤凰影业公司与朱石麟电影、建国"十七年"时期云南少数民族电影的音乐传播、80 年代以来多元化格局中的广西电影的地缘书写、宁夏电影集团的现状与发展以及由《艋舺》透视台湾电影的转型等论题进行了深度阐释"。

度探求中国电影史的地域写作和研究路径。另一方面空间生产理论引入地域电影研究①，电影的放映空间、电影与都市空间的互为、电影的地方场域生产和传播进入地域电影研究视野。作为世界地域之一的中国，在全球化语境中"中国电影"概念包含的丰富民族性催生了地域电影在"共同体叙事"中对边疆少数民族电影的再讨论。"原本我们更多地从少数民族群体的认知，或从华语电影的组成部分等角度来研究、体察少数民族电影。而'地域电影'这一概念，深入到地域中探讨少数民族电影，虽是一种表面的地理'在地性'，但为论述少数民族电影深层的'在地性'提供有力支撑。"②这样的讨论究其本质，是探讨少数民族地区电影内部的差异性，而这正是地理学区域研究的根本和基础，即：区域考察之目标乃是明辨区域之差异，通过它域的比较，发现和确立自身的独特性。少数民族聚集的不同地区的电影也由此有了差别化生产的理论依据。

回顾上述策划不难发现，尽管以西部电影为代表的地域电影兴起于20世纪80年代，但学界对地域电影的集体聚焦却是在进入21世纪以后。华语电影的"跨地域"、地域电影的微观史考察、电影的空间生产、少数民族电影"在地性"等研究全方位呈现了地域电影研究的演进路径。讨论涉及的"地域"具有空间边界模糊的特征（如华语人群地区、江南、都市、边疆少数民族地区、西部）以及微观的电影及其产业空间（如影院）等等。全球化语境中，面对好莱坞电影的巨大冲击，面对国家立场的民族文化复兴的要求，面对文化旅游产业的市场需求，如何通过电影讲好中国故事、传播国家形象，如何增强中国电影的竞争力，如何让电影的文化再生产成为地域营销的软实力等等，都成为时代发展提出的命题。

全球化在文化上具有同质性与异质性的双重特征，从地域视角寻求电影的异质性，以地域身份和特色增强电影个性辨识度和竞争力，无疑是回答上述命题的一个有效策略，地域电影的学术研究也由此成为一个举足轻重的研究方向。

① 参见张一玮：《空间的生产与地方性的实践——文化研究视野中的中国影院史》，《电影艺术》，2008年第3期；董迎春、吴迎君：《中国地缘电影史的视域去蔽和流脉勘探——以多元化结构存在中广西电影生产作例的考察》，《北京电影学院学报》，2010年第6期。
② 饶曙光、李道新、赵卫防、胡谱忠、陈昊、刘婉瑶：《地域电影、民族题材电影与"共同体美学"》，《当代电影》，2019年第12期。

二、"地域"电影研究的三个向度

20世纪初，自电影落户上海始，电影的发行放映遂逐渐分布于中国主要城市和地区。电影生产以抗日战争为时间节点，战前主要在上海、北京、香港、台湾等地，战时则伴随影人的流动扩散到延安、重庆、香港等地，"满映"也随日本入侵诞生于东北。新中国成立后长春建立了中国第一家电影制片厂。此后，上海、北京、西安、广州、湖南、四川等地先后建立了各自的电影制片厂，拉开了新中国电影事业的帷幕，也书写了各地电影的发展历史。地域电影在不同地区的生产受到地域不同条件的制约和环境的影响，形成了各自独特的印迹。这种地域的多样性构建了中国电影的丰富维度。围绕各地域电影的发展过程，学者们从三个向度展开了书写和讨论：

（一）地域电影资料的收集、整理和出版

电影史的研究要以丰富的电影历史资料为骨肉。地域电影研究首先要对地域电影发展脉络和现状进行梳理，其依据是地域电影资料的收集和整理出版。

（1）零散、非系统性的地域电影资料的发表和出版。如各地、各级政协在20世纪80—90年代编撰的《文史资料》，对各地抗战期间、"十七年"时期电影活动的影人、影片、影业、影院、放映等资料以回忆录形式的记载。如《重庆文史资料》对抗战时期重庆抗战电影活动的记载，《抗战时期西南的文化事业》对中制和中电两大电影厂拍摄活动的记载等等。还有散见于《新文化史料》以及不同历史时期各类媒介上的电影文献资料。一些论文也对地域电影史料展开微观考据，如《三十年代上海左翼电影界活动情况史料一则》《帝国的"满洲幻梦"与战争宣传——以美国国家档案馆所藏中国东北沦陷时期电影资料为例》《20世纪初期成都开设女性电影专场考论——兼补〈成都电影志〉之误》《清末吉林省电影放映史料》《老上海电影史料二则》《德占时期青岛电影商业化史料梳理（1897—1914）》《江苏早期教育电影史料拾遗》等，丰富了地域电影史料研究的细节。但总体而言，成果数量较少，处于停滞的状态。

（2）系统的地域电影资料收集、整理和研究。电影学者们做了大量的基础性工作。1981年，在中国社会科学院民族研究所电影组供职的杨光海，编

辑了两部资料集:《中国少数民族社会历史科学纪录影片剧本选编》第一辑和
《中国少数民族社会历史科学纪录电影资料汇编》第一辑,这两本书至今仍
是民纪片研究可利用的最基本的资料,也可视为最早对少数民族地区电影史
料的整理。1987 年,上海成立了"上海电影资料馆",收藏了上海各电影制
片厂建国以来生产创作的故事片、科教片、美术片及交换、收集而来的中外
影片拷贝数千部,并拥有大量中外电影期刊和文字资料。在此基础上建立了
具有一定规模的电影拷贝储存中心和电子化的影片资料查询中心,是目前上
海地域最完整、规模最大的电影史料保存地。20 世纪 90 年代初期,上海市
电影局史志办编写了一套《上海电影史料》①,是第一套系统的上海电影史料。
1991 年 3 册《浙江省电影志参考资料汇编》出版。作为中国电影重镇之一的
四川编辑出版了《四川省电影发行放映志资料汇编》。21 世纪以来《抗战时
期北平电影活动史料集》(2016 年)、《虹口电影史料》(2017 年)将史料整理
引向深入。其中《虹口电影史料》以虹口地域空间为中心,将相关电影活动
的史料汇集起来,呈现出鲜明的空间意识,为专题化研究拓宽了视野。《抗
战时期北平电影活动史料集》是一部来源于期刊、报纸和档案的短时段地域
电影史料集,填补了抗战时期北平电影活动研究的空白。

　　影片和剧本是电影史料的重要部分,20 世纪 90 年代末期,山西、河南、安
徽汇集出版了诸多电影剧本②,留存了电影史料。2011 年《长春电影制片厂艺术影
片汇编》出版,这是一部记录了长影 60 多年电影生产创作成果的历史性文献资
料,共计汇集了 1949 年新中国成立至 2009 年长影出品和联合出品的影片 743 部。

　　上述史料留存和整理成果中,地域专题文献整理将地域电影资料工作推
向深入和细化,但与地域电影史料的存藏相比确属微不足道。如抗战时期重
庆诸多电影史料散见于重庆民国文献史料之中,亟须挖掘整理,为重写电影
史、电影专题研究做学术基础。

(二)地域电影志、大事记的编纂

　　1996 年中国第一部地域电影志《浙江省电影志》出版,记述了浙江省电
影事业的历史和现状,包括发行放映、创作评论、放映技术、管理、组织机

① 《上海电影史料》编辑部:《上海电影史料》,上海:上海市电影局史志办公室,1992 年。
② 参见《山西电影电视剧本选:1979—1989》《山西文艺创作五十年精品选·电影卷》《河南文苑英
　 华.电影电视卷:1978—1999》《安徽电影文学剧本选:1949—1999》等。

构、影事交往等。此后浙江省内各地的电影志如《杭州市电影志》（1997）、《杭州市电影志》（1997）、《湖州市电影志》（1997）、《嘉兴电影志》（2005）相继问世，浙江省成为拥有地域电影志最多的省份。而作为中国电影发祥地的上海，直到 1999 年才出版了由吴贻弓主编的第一部《上海电影志》[①]。这些专题方志以大事记编年体记载了 1896 年到 1995 年上海电影大事，体例完备，内容详尽，是上海电影研究的基础和重要史料。由各地官方主持编纂的地方电影志、电影成就汇总相继发行，如《广东省广播影视辉煌成就二十年：1978—1998》《走向新世纪：河南广播影视辉煌五十年》《陕西电影志》《北京电影录》《成都电影志》等。第一部少数民族志《大理白族自治州电影志》2012 年出版，这本书以大事记方式，记录了从 1906 年到 2013 年大理州、县、市电影发行放映情况。非官方编纂的地域电影志书，有《宁夏广播电影电视编年史》（朱昌平主编）、《香港电影图志 1913—1997》[②] 等。各地电影志基本按照"活动剪影 + 大事记编年 + 电影产业链各环节（网点、放映、发行、宣传、技术、管理、交流、人物等）+ 影片"的编排体例，一一铺陈，是传统地方志编纂范式在电影志中的运用。在编纂内容上，21 世纪以来的地域电影志还增添了数字电影、校园电影等内容。但整体来看，只见电影产业，少见电影本体，唯有《上海电影志》有影片和电影理论著述入志。

地域电影志还包括各地电影制片厂厂志[③]和地域电影年鉴，如从 2012 年开始广东省新闻出版广电局连续五年编纂《广东电影年鉴》，全面记载每一年度广东电影的全貌，收录广东电影产业、电影市场、电影文化活动，以及广东电影的研究、教育培训、生产企业和拍摄基地情况等的各种数据。

（三）地域电影史的书写

地域电影史是地域电影研究的重要内容，电影区域艺术个性差异的讨论必须首先明晰区域电影变迁的脉络，其研究路径一般是在史料整理基础上展开。伴随着地域电影史料的不断挖掘和整理，地域电影史宏观著述和微观考察成果不断涌现，成为地域电影研究举足轻重的内容。就区域而言，有省级

① 吴贻弓《上海电影志》，上海：上海社会科学院出版社，1999 年。
② 中国电影资料馆：《香港电影图志：1913—1997》，杭州：西湖摄影艺术出版社，1998 年。
③ 参见《长影五十年：1945—1995》《西影 44 年：1958—2002》《西影大纪实》《棚内棚外：上海电影译制厂的辉煌与悲怆》等。

行政区划、大区划分，以及抗战时期根据政治地理单元划分的不同类型存在。

上海是中国早期电影的发祥地，从上海拍摄第一部电影开始，截至 1949 年共拍摄了 1 800 多部电影，对上海地域的电影史研究实为对中国早期电影史的研究。第一部上海电影史是诞生于 1998 年的《老上海电影》（黄志伟，1998），这本电影史以 1909 至 1949 年 40 年上海电影影片为中心展开时间叙述，以影片剧照为中心的大量图像建构了老上海的电影发展史，图像具有较高的史料价值。第二部上海电影史《上海电影百年图史》（杨金福，2006）依然是以图像为中心的历史叙述，但却有了研究的视点，时段上从 1905 年到 2005 年。第一部以文字述史的是《上海电影 100 年》（陈文平、蔡继福，2007）。从某种意义而言，上海电影史虽是以地域命名，却实为地域性和全国性兼备。

这些年来，地域电影研究兴起于 20 世纪 80 年代的西部电影。在中国当代电影发展历程中，西部电影已构成一桩重要的"电影史事件"，西部电影成为地域电影的最早研究对象。1984 年 3 月 6 日，钟惦棐在西安电影制片厂首次提出了拍摄"中国西部片"的理论主张[1]。"这一理论主张成为西部电影登堂入室的前奏和标志。此后，以西部独特的自然地理环境和历史文化为背景，主要反映西部社会历史、人文精神和人生悲欢为特点的电影不断出现。"[2] 伴随着西部电影的实践和在国际上的频频获奖，相关理论的探讨连绵不断。西安电影制片厂主办的《电影新时代》杂志，也于 1985 年起更名为《西部电影》，成为当时最为重要的西部电影理论探讨与作品批评的学术阵地。

有关中国西部电影的概念之争不绝于耳，但第一部西部电影史《中国西部电影嬗变研究》（张芸，2013）从西部电影现象和文化命题出发，对中国西部电影作了分期研究，通过对不同发展时期西部电影审美特征和创作策略的概括，对中国西部电影的发展全貌作了一个相对全面的呈现。

上述中国地域电影史的书写，尽管"地域"边界不同，但从书写范式言，有三种范式：

一是时间叙事传统的书写。如《上海电影 100 年》《浙江电影史》[3]《北京电影百年》[4]《大后方电影史》《当代台湾电影史纲（1979—2016）》《香港电影

[1] 钟惦棐：《面向大西北，开拓新型的"西部片"》，《电影新时代》，1984 年第 5 期。
[2] 延艺云、张阿利：《西部电影新论》，北京：中国电影出版社，2008 年，第 2 页。
[3] 竹潜敏：《浙江电影史》，杭州：杭州出版社，2011 年。
[4] 孟固：《北京电影百年》，北京：中国档案出版社，2008 年。

史》《香港电影艺术史》等，尤其以上海和港台电影史著述最为丰富。既有以影片为中心，以历史分期为顺序进行展开的影片评价式的书写方式，也有以电影艺术家为中心的撰述，如《百年电影与江苏》[①]，还有以电影生产、放映为叙述中心的如《北京电影业史迹》[②]《北京市电影发行放映单位史》[③]《滇影风云——南屏电影院的故事》《民族电影的产业化：云南的历史、实践和理论》《香港电影产业流变》等等。总体来看，地域电影史的写作范式也形成了一种较为固定的模式：将某一区域电影发展史划分为若干个阶段，早期（1949年或者1937年之前）、"十七年"、当代三个阶段，以代表性影片及其导演、演员或者电影产业作为阶段性特征讨论的命题，梳理各阶段史实，概括各阶段的主要特征，剖析其与地域政治、经济、文化等的互为。这一模式基本上是电影的地域小尺度研究，是时间传统在地域电影史研究中的延续，同时也突破了传统电影史撰写以"影片＋编年"的历史叙事方式。

二是口述史书写。地域电影口述史是对现有研究的补充，是传统电影史研究鲜活记忆的记录。口述史研究范式从20世纪80年代传入中国，第一部地域电影口述史是《口述上海·电影往事》[④]。同年，电影资料馆与电影频道共同启动了"中国电影人口述历史"项目。这项研究历时三年分区域采访、撰写了《海上影踪：上海卷》和《长春影事：东北卷》两部地域电影人口述史。

《长春影事：东北卷》的一个重要贡献是，弥补了电影史书写的空白点"满映"，对居住在长春地区、仍具讲述能力的"满映"老人都一一进行了访谈。与其他艺术门类的历史相比，电影的历史是比较短的，但这也恰恰成为电影口述史得以形成的优势，历史当事人依然在场，建立电影档案就是不能缺席的。这套丛书由国家档案馆牵头，编撰方式则以地域为范式，时间性体现在其内容按照口述者进入电影行业的顺序编排。

《科影元老忆往录——上海卷》[⑤]《四川电影人口述历史》[⑥]《长春大业：

① 陈国富：《百年电影与江苏》，北京：中国电影出版社，2005年。
② 田静清：《北京电影业史迹 1949—1990》，北京：北京出版社，2008年。
③ 北京市文化局、北京市电影公司：《北京市电影发行放映单位史》，内部资料，1995年。
④ 中共上海市委党史研究室、上海市现代上海研究中心：《口述上海·电影往事》，上海：上海教育出版社，2008年。
⑤ 黄德泉：《科影元老忆往录——上海卷》，北京：中国电影出版社，2016年。
⑥ 张锦：《峨眉影魂：四川电影人口述历史》，北京：中国电影出版社，2016年。

东北电影人口述历史》①《内蒙古电影口述史》② 相继出版。口述历史是对现有资源的补充，以电影人口述的方式对地域电影进行深度梳理，建构了有力量的电影档案。口述史更多记录历史的细节，口述实录之"实"是否是客观的史实？能否通过口述史呈现历史的规律？这些是学界抱有的疑虑。而这也正是口述史研究本身所具有的特点。

在口述史编纂中诞生了《中国民族志电影先行者口述史》③《云南纪录影像口述史》④ 等一批独特的民族电影口述史，其独特性在于：民族电影的地域空间主要集中在西南、中南、西北和东北地区，地域文化风貌丰富多样且个性鲜明，以少数民族为题材的电影一直是新中国成立后银幕的靓丽风景线。无论上述地区哪一个地域的电影发展过程书写和研究，都可被视为地域电影史的范畴。

三是从类型片角度概述地域电影的发展历程，如《上海电影》⑤《中国西部电影嬗变研究》⑥《中国少数民族电影史》⑦ 等。学界以类型片视角书写的地域电影史较为少见。《上海电影》对 20 世纪初到 1949 年间上海类型电影的流变进行了梳理，充满了对诸多影片细节生动的记载和评说，读来别开生面。全书的时间叙事体现在对每种类型电影从初起到繁盛的过程书写，整体来看依然属于一般性梳理，信息性强于学术性。而《中国西部电影嬗变》和《中国少数民族电影史》则在一般性梳理基础上展开了一定的理论和现实策略的讨论。

四是地域电影史的微观研究，主要是各种地域电影史的论文类成果，即对地域电影史上的诸般细节的讨论与书写。大工业背景下的电影不仅仅是电影艺术，还是一种企业产品，是一种集体创作的艺术。对电影史的书写就会包含更多影片之外的内容。地域电影史的撰述多有对电影生产、电影市场等的微观研究，如《1934 年上海电影放映市场实证研究》（付永春）、《中国专业影院之诞生与早期电影文化格局》（罗东升）、《民国苏州电影业研究（1912—1937）》（霍晓芝）等。此外，还有从文化、审美、产业、影人、民

① 陈墨、张锦：《长春大业：东北电影人口述历史》，北京：中国电影出版，2015 年。
② 张芸：《内蒙古电影口述史》，北京：中央民族大学出版社，2016 年。
③ 王天玺主编，郭净编著：《中国民族志电影先行者口述史》，云南：云南人民出版社，2015 年。
④ 郭净、徐菡、徐何珊：《云南纪录影像口述史》第一卷，云南：云南人民出版社，2013 年。
⑤ 沈寂：《上海电影》，上海：文汇出版社，2008 年。
⑥ 张芸：《中国西部电影嬗变研究 1984—2012》，北京：中央民族大学出版社，2013 年。
⑦ 饶曙光等：《中国少数民族电影史》，北京：中国电影出版社，2011 年。

族等多学科视角展开的各种维度讨论。这些学术讨论，不止有史实钩沉，其研究方法多样，讨论注重考察电影的地域个性和与它域的差异性。如民族电影的研究，在"民族影视文化"的大框架中，将"民族志影片"和"影视人类学"的概念做了对接，建构了少数民族地区电影研究的范式。

上述有关地域电影资料的收集、整理，以及地域电影史的书写，不仅关注上海、重庆、长春、北京、陕西等这些不同历史时期的中国电影生产的重镇，还通过史料挖掘对延安、宁夏、山西等地的电影发展的脉络，以及相关的话题进行讨论。地域电影的充分研究和书写成为重写中国电影史的应有之义。但由于缺乏理论观照，没有形成对地域电影的深度把握，导致地域电影的研究沦为地域电影现象的总结和一般性资料梳理。

三、电影的"地域"研究

历史并不仅仅是编年史和史料史。进入新世纪以来西方新文化地理学、空间生产理论、后现代地理学、艺术地理思想等理论相继进入中国，带来了地域电影研究的新方法，丰富了中国地域电影研究的内容。回顾学术史，学者们对影片中的"地域"讨论集中在以下几个话题上：

（一）影片中的"地域"景观、地域文化建构了独特的电影美学

电影理论家杨远婴认为，"检视电影百年历史，富于地域风情的不同银幕造型已成为电影的美学内容构成"[1]。电影学者倪震认为，"中国电影地域风貌和人文空间的两大资源，一个是西北黄土高原、河套地区；一个是江南水乡、小桥古镇；从早期发端以来中国电影家就一直在这两个空间里不断开发视觉资源和电影素材"[2]。电影学者张阿利认为"西部电影就是以西部地域为表征的，反映西部地区人民生活状况和生存状态的，具有强烈的西部精神和深厚的文化内涵的电影流派"[3]。《中国西部电影嬗变研究》一书认为，西部地理景

[1] 杨远婴：《电影学笔记》，南京：江苏教育出版社，2009年，第135页。

[2] 倪震：《新中国电影创新之路》，见丁亚平：《百年中国电影理论文选》，北京：文化艺术出版社，2002年，第527页。

[3] 张阿利：《中国西部电影的美学特征》，《电影艺术》，2005年第6期。

观在西部影片中成为特定的视觉形象符号。"十七年"新疆电影之所以成为现象级电影就在于其"展现了新疆的独特地域景观与少数民族风情"①等等，认为电影对地域自然景观的艺术表达"不仅增强了影片的'可看性'，而且丰富了电影的意蕴，建构了独特的地域美学"②。这一系列的讨论针对的是地域景观在影片中的呈现与影片叙事和美学风格的重要关联。尤其在少数民族地域电影的讨论中，学者一致认同少数民族电影对地域地理"奇观"及对应的文化"奇观"的艺术表达，呈现出了与主流文化相对不同的"异质性"，并以日常生活的叙事方式，满足了受众新奇的心理需求，完成了不同时期被赋予的国民教育、文化消费和国家形象建构的使命。学者们围绕电影导演在影片中运用地域景观建构叙事空间的符号化特征，并最终形成个人艺术风格的贾樟柯、侯孝贤、张艺谋等人的作品展开了研究，诚如学者王晓铭所言："侯孝贤之于台湾，张艺谋之于陕西，贾樟柯之于山西。导演在生活中所熟悉的人文山水会进入他的潜意识，构成他生命的某种隐喻。地域性是一个导演创作个性和风格无法回避的问题……富有生活情趣的地方特色、地域文化景观以及独有的风俗习惯等，都可以构成影片的竞争力。"③电影依托地域景观建构的美学空间成为影片的美学特征的一部分乃至重要内容。

然而，学界对地域影片中的"地域"讨论没有仅仅停留在叙事空间、视觉表征和美学风格的地域环境层面，对影片中鲜明的地域景观、地域文化所重构的地域空间作了进一步的阐发。

文化是地域的肌理，地域文化在影片中的视听呈现是建构地域空间、形象和想象的重要内容。以《民国时期的上海电影与城市文化》《海上浮世绘：文华影片公司初探》《银幕艳史：都市文化与上海电影（1896—1937）》《文化研究视域下的台湾社会：音乐、电影及其他》《地域文化与民族电影》《转折年代的文化地方性问题与新中国地方文艺生产的形成——以东北文艺为中心》《陈逸飞电影中的浙江地域文化特色——以〈理发师〉为例》等为代表的一批成果，阐释了地域地貌、民俗、文化、民族风情与电影的互动。张真通过上海电影与上海都市文化的关系做了精准的论断，"从1910年代早期就

① 饶曙光、李道新、赵卫防、胡谱忠、陈昊、刘婉瑶：《地域电影、民族题材电影与"共同体美学"》，《当代电影》，2019年第12期。
② 吴玉霞：《新疆本土电影自然地域的"可看性"》，《新疆艺术学院学报》，2014年第12期。
③ 王晓铭：《电影的地域特色与经营》，《电影艺术》，2006年第1期。

集中于上海的中国电影工业，突然产生了一种在银幕上反映自身历史的紧迫需求，仿佛是要在这条移动的镜像长廊中留下自己的影像。当这个城市成了一个充斥着舞厅、酒吧、咖啡屋以及电影院的真正的'东方巴黎'，电影工业也经历着又一次高潮和结构转型"[1]。

（二）电影中的地域形象的建构及其传播

地域形象是一个多元的概念。20世纪80年代，《红高粱》《黄土地》等西部电影的相继问世，昭示了电影地域形象建构的初步形成。当电影在影片中有意无意地对地域空间进行了想象性的重构，并随着影片的广泛上映和市场口碑的成就，便会在有意无意之间扮演"地域形象大使"的角色，"对于城市形象塑造、加深文化认同以及构筑想象共同体都具有积极的影响"[2]。电影叙事的地理空间，如《英雄》中的九寨沟、《非诚勿扰》中的西溪湿地、《阿凡达》中的张家界通过影片的良好口碑，都成为旅游胜地，形成了学者们关于电影艺术对地域形象建构和传播的价值的一系列讨论，也由此形成了电影地域研究丰富面向的另一个重要维度。

电影对地域形象的建构主要立足于三个方面："地域的初始形象（自然地域环境）、地域的人文形象（民俗风情等）、地域的文化形象（人们的精神风貌和性格特征）。"[3]这样的观点基于两种视角：其一，"国家或地区形象由三个维度组成：地理空间维度、心理态度维度、物理实力维度"[4]。三个维度的基本点是地理空间维度，即地域维度。其二，电影作为重要的大众传媒之一，不仅是"存在信息再现的媒介，信息恢复或回忆的方式"，还具有"依赖人类记忆的回忆能力，但同时也可用来解释信息的各种技能"[5]。

围绕影片建构地域形象的三个方面，学者们展开了对不同地域空间的形象建构与传播的讨论。新疆的歌舞，西部的黄土地、唢呐，江南的小桥流水、粉墙瓦黛，北京的胡同等等一切带有地域标识性的物征，与影片中的人物形

① 张真、沙丹、赵晓兰等：《银幕艳史：都市文化与上海电影（1896—1937）》，上海：上海书店出版社，2012年，第2页。

② 黄鹤、卓伯棠、方志鑫：《电影与中国城市形象传播》，《北京电影学院学报》，2015年第2期。

③ 吴玉霞：《电影艺术的地域形象传播》，《浙江传媒学院学报》，2016年第2期。

④ 李智：《中国国家形象》，北京：新华出版社，2011年，第11—12页。

⑤ ［英］安东尼·吉登斯，李康等译：《社会的构成》，北京：生活·读书·新知三联书店，1998年，第382页。

象和故事传达的地域人群的集体气质，共同形成了吸引观众的地域形象。

在都市空间生产理论、媒介地理学理论的引领下，都市电影在电影研究中一枝独秀。学者们普遍认同，在区域（尤其是城市）面临的竞争中，电影的"介入，则用一种生动、直观、快捷的传播方式，全方位地向受众展示了城市的形象……但在这一过程中电影成为一种在资本化的组织和资本主义的逻辑下不断扩大和发展的工具"①，电影也由此成为地域营销的策略。"作为中国文化软实力的重要组成部分，电影对城市形象的传播不仅能让受众从中获得审美体验，对于塑造城市社会记忆、加深文化认同以及构筑想象共同体等方面都具有深远的影响。"②

除了在上述三个层面建构都市形象，2000 年后的都市电影还形成了共同的审美范式："内容上对城市 / 区域景观的呈现以及对都市中人心理诉求的表达，能够最大限度地引发观众的共鸣，而在形式上则有着对元素进行拼贴的偏向，这些都是迥异于古装商业大片的，也与 2000 年之前的大多数以都市为背景的电影有着明显的区别。"③ 不同都市景观在电影中的反复出现，成为都市的视觉载体，建构了都市的文化表征，传播了地域形象④。

学者们还注意到电影进入"微时代"之后，新的影像消费方式，以及互联网时代信息碎片化的特点，点燃了"微电影热"，尤其是高校学生的加入，微电影叙事策略和目的中对地域文化传播的热爱，进一步推动了电影的"地域"建构和文化传播⑤。

① 黄鹤、卓伯棠、方志鑫：《电影与中国城市形象传播》，北京电影学院学报，2015 年第 2 期。
② 黄鹤、卓伯棠、方志鑫：《电影与中国城市形象传播》，北京电影学院学报，2015 年第 2 期。
③ 袁元：《21 世纪国产都市电影的审美范式》，《电影文学》，2015 年第 2 期。
④ 参见《改革开放 40 年电影中的城市记忆——以北京城市影像模式变迁为例》《中国电影中的云南形象》《光影叙事与时代风云：上海城市电影六十年变迁：1949—2009》；任明：《光影叙事与时代风云：上海城市电影六十年变迁：1949—2009》，上海：上海文艺出版社，2014 年；《中国电影地域形象的建构》《电影与中国城市形象传播》《电影中的"外白渡桥"：作为上海文化表征的符号分析》《中国电影中的北京形象研究——以 90 年代以来的四部电影为例》《电影艺术的地域形象传播》《"满映"电影中的中国形象论》《电影与中国城市形象传播》《论杭州城市品牌形象的电影植入式营销——以电影〈非诚勿扰〉〈唐山大地震〉为例》《"京兆"长安·"废都"西京·"古城"西安——电影中西安城市空间的影像呈现及文化嬗变》《中国电影中的云南形象》《西安的失语：城市电影中西安的缺席》《西安城市意象的电影化表达与传播》《香港电影与岭南地域文化传播研究》等大量的成果中，对不同历史时期电影地域形象与文化建构及其传播展开的讨论。
⑤ 参见《试论高校微电影中的地域文化传播——以三峡题材的高校微电影为例》（陈玲，2017）；《微电影传播地域文化的优势探析》（段爱峰，2015）；《地域特色微电影创作研究》（轩书选，2018）等。

（三）电影中的地域想象与文化身份认同

电影的艺术性决定了对地域形象的建构，虽然离不开真实的地域景观和文化，但确是想象性的建构。学者邵培仁基于媒介地理学视域而提出的"电影地理论"认为，电影"成为表现和建构聚落景观的最为真实和相对完美的载体，使得电影中的政治地理、道德地理与性别地理等想象的空间与真实的物理景观同样迷人……常能建构起独特的社会景观和心理景观"①，这样的论断引起了学界的共鸣和思考。

有关中国早期电影的想象研究主要围绕都市上海展开。张英进在《娼妓文化、都市想象与中国电影》一文中，论述了早期中国都市电影中三种想象都市娼妓的模式：新闻式、享乐主义模式、指责批判模式。并且作者通过细致的文本解读还发现，无论这些电影采用的是何种想象模式，都未能避免陷入男权意识形态的陷阱。在《中国电影中的城市形象》一文中，张英进分析了大陆、台湾和香港电影中的城市想象：电影《神女》代表了"性别化的城市堕落"；《桃李劫》中的上海是"具象化的城市牢笼"；《十字街头》与《万家灯火》将"概念化的城市群体"作为解决城市问题的寄托所在；而《一江春水向东流》则书写出了"商业化的城市繁华"②。石川在《〈夜·上海〉：全球都市背景中的成人童话》一文中，以电影《夜·上海》为个案，讨论了上海是如何成为"被各种话语和表达所虚构、重建和文本化了的现代国际都市"③，路春艳在《中国电影中的城市想象与文化表达》一书通过对北京、上海、香港等城市电影的分析表达了一个重要的观点："电影对城市的记录与想象又促成了人们对生活于其间的城市的重新认识。在一定意义上，城市是经电影塑造而成的环境。因此可以说，作为艺术、工业、媒介的电影是都市文化重要的组成部分，并在某种程度上影响着都市文化的风貌与进程，也是人们认识、理解居住的城市以及形成文化和身份认同的众多语言之一。"④ 她在书中还提出了研究的两种介入路径，一是作为叙事力量、城市记忆、时空

① 许娅：《景观呈现与文化想象——西部少数民族题材电影空间研究》，《电影文学》，2018 年第 18 期。
② 张英进：《电影的世纪末怀旧——好莱坞·老上海·新台北》，长沙：湖南美术出版社，2006 年，第 156 页。
③ 石川：《〈夜·上海〉：全球都市背景中的成人童话》，《电影艺术》，2007 年第 4 期。
④ 路春艳：《中国电影中的城市想象与文化表达》，北京：北京师范大学出版社，2010 年，第 4 页。

美学的城市空间，二是整个电影文化领域在都市文化空间的位置及两者之间的关系。这样的研究为电影地域想象研究提供了可资借鉴的方法。

电影中的地域想象，承担了地域文化景观、地域人群共同的历史记忆、地域标识与象征符号体系的塑造。这种基于地域共同体文化环境认知的共同体验和艺术想象，不仅表达了地域文化的认同，同时也自证身份，唤起身份认同。正如学者林黎所说，"所谓上海的城市认同，是建立在共同城市体验，对于都市生活方式、经济规律、计价原则、生存的空间尺度的认可的基础上的。"[①]

电影对文化身份认同的艺术表达是地域人群对地域文化认可和接受的隐性再现。以《香港电影研究：城市　历史　身份》[②]《云南少数民族题材电影研究：边疆想象、民族认同与文化建构》[③]《建筑在地狱上的天堂：从电影认识上海本土都市认同的形成（1937—1945）》[④]《文化想像、身份追寻与"差异性"的文化价值取向—论全球化语境下少数民族题材电影的价值与路向》[⑤]《跨域景观中的身份位置——从"北上合拍"华语电影的地域空间看"本土"文化认同》《香港怀旧电影与文化认同》等为代表的一批成果对此进行了深入的讨论。就地域空间而言，这类研究以上海、北京、西安、香港等城市空间以及云南、西藏和台湾等边疆少数民族聚居地区和边缘地域为多。学者们对不同历史时期电影的地域表达的语境进行了讨论：如，边疆少数民族地区电影经历了"十七年"时期建构的民族国家身份认同，新世纪以来的"自我表述"的族群认同，以及全球化消费语境中被"他者表述"的混杂身份的认同的过程[⑥]。而黄今的《港味的表征——论香港电影的"俗"趣美学》，讨论了香港电影发展过程中彰显的"俗"趣美学成为"香

① 林黎：《建筑在地狱上的天堂：从电影认识上海本土都市认同的形成（1937—1945）》，北京：中国电影出版社，2015年，第240页。

② 王海州：《香港电影研究：城市　历史　身份》，北京：中国电影出版社，2010年。

③ 李淼：《云南少数民族题材电影研究：边疆想象、民族认同与文化建构》，昆明：云南大学出版社，2016年。

④ 林黎：《建筑在地狱上的天堂：从电影认识上海本土都市认同的形成（1937—1945）》，北京：中国电影出版社，2015年。

⑤ 陈旭光、胡云：《文化想像、身份追寻与"差异性"的文化价值取向——论全球化语境下少数民族题材电影的价值与路向》，《上海大学学报（社会科学版）》，2012年第1期。

⑥ 参见：《转折年代的文化地方性问题与新中国地方文艺生产的形成以东北文艺为中心》（刘岩，2018）、《新疆少数民族题材电影中民族认同与文化传播》（王圆方，2017）、《云南少数民族故事片与民族身份认同》（杨静等，2014）等。

港人自我认同的表征方式，是香港文化在疏离传统与逃避回归的语境中酝酿而生的自我印证"①。上述成果研究的是电影想象与表达中建构的不同地域文化与文化身份认同之间的关系，以及身份认同表述的脉络与电影艺术美学风格之间的关系。

上述讨论强调了电影的地域性及与之相似的"在地化"特质的不可或缺，是在全国和全球语境中的自身反观。其讨论范围超越了电影研究单一的艺术层面和美学层面，形成了文化地理学语境中的新范式。但也有学者对地域电影的在地性提出了质疑，例如方言和母语强化了电影的地域空间，但也由此造成了"因全球化和地方化双向互动而造成的地域悖论"，使得地域电影"无力观照后现代处境中的数字媒介、赛博空间以及虚拟世界的电子生产，无法为异域或海外提供一种更具普适意味的、探求人类共性的新民族电影"②。

回顾当下地域电影的研究，我们发现：不同于"在中国发现历史"的思路，地域电影对中国电影研究而言，不只是切入电影的某个局部空间的微观视角，更是整体性的中国电影建构的内在视野。对电影的地域特征的具体考察取代了全国性论断。20世纪90年代之后，在"地域"与"民族国家"互动关系的视野中考察中国电影史，构成了一种新的研究范式。从地域空间的电影生产到电影对地域的艺术呈现、形象塑造与传播、地域想象与文化认同，讨论的一系列话题彰显了深刻的内在逻辑。尽管地域电影研究仍存在诸多地域空白和亟待深度讨论的问题，如学者贾磊磊指出："我们除了对西部电影、上海电影进行了相对系统的研究之外，对于江南电影、东北电影、西藏电影、新疆电影以及包括内蒙古电影都没有进行地缘文化上的空间定位，更没有在此基础上进行系统的地缘电影的文化研究"③，但是学界在文化地理学语境中形成的地域研究范式为中国电影研究带来了多种可能。中国电影的历史与其他艺术门类相比颇为短暂，在有限时间长度内的横向地域空间讨论不失为一种积极的策略。展望未来，学界必将延续地域发展和艺术表达的逻辑产生新的话题与讨论，为电影艺术的发展提供理论支撑。我们拭目以待。

① 黄今：《港味的表征——论香港电影的"俗"趣美学》，《北京电影学院学报》，2014年第2期。
② 李道新：《电影叙事的空间革命与中国电影的地域悖论》，《当代文坛》，2011年第2期。
③ 贾磊磊《草原故事的历史讲述——蒙古族电影的地缘文化特征》，《当代电影》，2019年第9期。

地名是如何定义艺术的 *

一、问题的缘起

艺术史上有一个现象，就是地名普遍进入艺术现象之中，主要包括：艺术作品的题名；出土文物艺术品以地点定名；地域艺术流派；艺术风格的标注；艺术家聚集地；中国艺术史上的艺术雅集；艺术类型，如民间艺术，音乐里的国歌、市歌、民歌和城市民谣，民间工艺，民间舞蹈等等，同一类型的艺术，以地名标注其差异。有个别学者也注意到了这一现象，比如在《地名与电影》一文中，作者罗列了《羊城暗哨》《战上海》《昆仑山上一棵草》《狼牙山五壮士》《上甘岭》等含有地名的影片名称，明确指出，"电影故事都是在某一地域发生的，因此，电影与地名密不可分"①。郝荫柏在《漫谈"剧名"》一文中探讨了中国戏曲艺术中"以故事发生的地点环境命名的作品也不在少数，例如《野猪林》《清风亭》《李陵碑》《牡丹亭》等。既然以故事发生的地点命名，那肯定剧中主要事件、人物命运都与所指的具体环境有关。任何故事的发生都有具体的环境地点，戏剧作品中的场景都是剧作家精心设置安排的"②。讨论最为深入的是傅瑾的《戏曲"剧种"的名与实》一文，对地方戏的"戏改"过程中以地名取代声腔作为地方戏的分类标准和命名方

* 原文系与上海大学上海电影学院硕士研究生魏媛媛合作发表于《民族艺术研究》2022年第3期。
① 徐春茂：《地名与电影（1）》，《中国地名》，2008年第9期。
② 郝荫柏：《漫谈"剧名"》，《艺海》，2009年第9期。

式的问题提出了异议，认为这种命名方式"为完整准确地把握全国各地的地方戏流布与发展带来很多混乱"①。尽管学术见解各有不同，但对这一普遍存在的现象及其内在学理尚缺乏深度探讨：其普遍性是如何体现的？为什么会出现这种现象？艺术和地点之间到底有怎样的关系？一个特定的地点赋予艺术怎样的意义？这种意义有怎样的当代价值？等等。本文拟对此进行探究。

二、地名给艺术定位：艺术在哪里

地名（Place names）是人类日常生活语汇中的一部分，"是由一个字或几个字组成，用以识别地球上的地理和行政实体，以及海底或者宇宙其它（他）星球上的地理实体"②，"是人们赋予某一特定空间位置上自然或人文地理实体的专有名称"③。地名最主要的功能是在地图上使用，标注地理实体的位置，让人们能够根据地图快速找到被命名的地理实体。正如定位是地名在地图中的重要功能，艺术中出现的地名，对艺术进行了怎样的定位呢？

（一）地名界定了艺术作品的描绘对象和叙事地点

为艺术作品命名在整个艺术创作过程中不是一件小事，就如人的眼睛一样，精彩的名字就是作品的灵魂，最具有标志性的、本质的、重要的词汇才能提炼为艺术作品的标题。正如"物有物名，地有地名，人有人名，剧有剧名。古今中外一切进入自觉状态的文学艺术创作都有标题名目。音乐、绘画、小说、电影、戏剧等创作莫不如此"④。地名大致以下述两种面貌出现在艺术作品的题名和叙事之中。一是自然地理实体的地名进入艺术作品的题名和叙事。根据 2001 年中华人民共和国国家质量监督检验检疫总局发布的《地名分类与类别代码编制规则（GB/T 18521—2001）》国家标

① 傅瑾：《戏曲"剧种"的名与实》，《戏剧（中央戏剧学院学报）》，2015 年第 4 期。
② ［美］理查德·雷尼尔·兰德尔：《地名——不只定义世界》，高钰、车威、纪元译，北京：中国大百科全书出版社，2020 年，第 3 页。
③ 华林甫：《中国地名学源流》，长沙：湖南人民出版社，2010 年，第 1 页。
④ 郝荫柏：《漫谈"剧名"》，《艺海》，2009 年第 9 期。

准，自然地理实体名称包括 3 大类 19 分类和若干小类。常见的有：山、湖泊、河流、关隘、沟谷、海洋、沙滩、岛礁、岬角、水道、河口等，这些通名只是这一类通名的总称，每一类还包括若干通名，如"河流"，包括江、河、水、川、溪、沟、谷、涧、港、洪、冲、涌、渎、泓、源、沥、漾、浦、塘、套、泾等。《黄山图》《华山图》《富春山居图》《庐山恋》《匡庐图》《长江万里图》《辋川图》《黄河谣》《长江之歌》《黄河大合唱》《松花江上》《太阳岛上》……这些还只是地名中的专名，若按照通名地名考察，进入地名题名的艺术作品更是难以计数，尤其是中国山水画艺术的题名有相当一部分都是包含通名"山""水""川""湖"等。仅关山月的艺术创作生涯中就有《敦煌莫高窟》《都江堰》《三灶岛外所见》《哈萨克之舞》《祁连雪跃》《进攻海南岛》《朱砂冲哨口》《江南塞北天边雁》《碧浪涌南天》《汉水流水解冻》《壶口观瀑》《北国风光》《塞外风光图》等一系列包含地名的作品。二是人文地理实体的地名进入艺术的题名和叙事。人文地理实体名称包括 7 大类 38 分类和若干小类。常见的包括：行政区域、农村居民地、城市居民地等。如城市居民地包括道、路、街、巷、条、胡同、口、桥、里、院、楼、园、苑、轩、台、阁、府、居、寺、坟、城、宫、屯、村、新村、花园、别墅、广场、中心、公寓、商城、厦、大厦、山庄、商场、市场、开发区、商业区、食品街、文化街等。归纳起来，就是指地方和景观的名称。城市、乡村、田园、园林等人文地理实体出现在艺术中的频次较高。音乐中的国歌、市歌、民歌和各类民谣，地方戏曲，影视艺术等的名称中经常会有行政区划或者居住地的地名。最常见的是影视作品题名中出现的城市名，以北京为例，含北京市内地名的电影就有《四惠东》《宋庄宋庄》《五道口》《小西天》《天桥》《后海传说》《后海前街》《鼓楼情话》《达官营》《北海夜行》《天通苑》《和平里之夜》《磁器口》《圆明园》《中关村风云》《动物园》《西单女孩》《情归陶然亭》《天安门》《苹果园》《三里屯》《朝阳门》《新街口》……

（二）地名识别了艺术的流派、样式和风格

《诗经》可谓是中国较早的对民间艺术的记载，《诗经》中的"雅"同"夏"原本就是地名，《周南·关雎》《小雅·楚茨》《大雅·灵台》等都是以地名进入作品题名。"风"是《诗经》中的俗乐，《邶风》《郑风》等题名的

出现，是以地名定义了风格的差异。《诗经》以地名划分十五国风的重要意义，在于其开创了中国民间艺术地域差异划分的先河，并确定了民间艺术"艺以地名"的命名原则。各地年画、剪纸、民歌等，都是用地名作为风格的划分标准，以凸显民间艺术的地域性特征。所谓"四大年画"，就是指杨柳青、朱仙镇、杨家埠和桃花坞四个地方的年画，风格各异。除了艺术风格的"地异"，还有艺术样式的"地别"。地名就此参与了艺术样式题名的建构，如湖南花鼓戏、浙江越剧、湖北楚剧、江苏昆剧、安徽黄梅戏、广东粤剧等等，地名在已经界定了艺术地域差异性的同时，参与了更加细化的分类，起到对同类艺术形态进行风格识别的作用，其本质依然是标注并揭示艺术风格各种尺度的空间差异性，这在戏曲艺术的声腔中表现得最为突出。此外，同一地域的艺术家，有着寻师访友、切磋技艺的便利，加之民风相近，性格相似，在某地聚集、交往的过程中，相互影响，最终形成相同或相近的理解和风格，时人或后人常以地域艺术流派冠名，这在世界艺术史上都是一种普遍的现象。艺术史上不同时期出现的相似性艺术活动，如艺术雅集活动，往往以活动地点命名雅集活动和围绕雅集形成艺术母题。唐代王维组织的辋川雅集，留下了流传千古的《辋川图》；王羲之组织的兰亭雅集，缔造了中国书法艺术史上的高峰作品《兰亭集序》，以及"兰亭修禊图"和"萧翼赚兰亭图"母题的绘画艺术等等。那些艺术作品的发现地和收藏地，其地名也经常出现在艺术作品的题名和备注中，以告知人们它们的空间定位，这对接下来的各种研究是必要的。地名在上述艺术行为过程中的介入，其实是告诉我们艺术作品重构了何处，艺术家在哪里聚集，艺术活动在哪里兴盛，艺术样式在哪里存在和传播，艺术作品在哪里被发现，一句话：地名给艺术进行了定位。那么，我们需要知晓艺术在哪里吗？当然需要，我们从行为过程解读，艺术活动是一种连续的行为，作品只是艺术家、艺术实践、艺术作品、艺术传播和接受链条上的一环，这个链条上的每一环都和地点有关：艺术家在哪里？艺术作品在哪里？艺术作品在哪里传播和接受？虽然艺术史的地理解读与风格阐释相比并没有成为主流范式，但却一直存在于艺术史的叙述之中。正如地名的主要功能是在地图上识别地点和位置，但制图并不是目的，而是要创造性地思考，地图如何表现现象，地图上的内容揭示了怎样的关系。地名进入艺术，也不仅仅是给艺术简单的定位，而是引发我们继续深度的思考：艺术为什么在那里？

三、艺术为什么在那里

艺术为什么在那里，首先是因为艺术家在那里。艺术行为的全过程都是以人为主体而实施的。贡布里希说没有艺术史只有艺术家，这话虽然明确了艺术家在艺术行为过程中的重要性，但若从行为视角考量就显得有些片面，因为在艺术行为的全过程中包括艺术家、艺术作品、艺术传播和接受机制。艺术之所以在那里，首先是因为在艺术实践中，艺术家对地理世界的把握。艺术作为把握世界的一种方式，对地理世界的把握是艺术实践的重要内容。面对人类的生存，生存场所、地理空间、自然环境对艺术创作有着深刻的影响，揭示自然环境之美是艺术家创作的重要原因，它不仅深刻刺激艺术家创作本身，也成为艺术的表现对象。艺术之所以在那里，还因为其标注了创作者对地理实体的认知、审美和情感。不同的艺术门类有着各自独特的表现方式，声音、色彩、线条、旋律、叙事都内隐了创作者对客观世界，包括地理的认识、感受和思考。艺术之所以在那里，还与艺术家的聚集和流动息息相关。艺术家的聚集形成了三种现象：一是对艺术雅集活动的表现和记录。文人雅集是古代文人的一种聚会形式，诸如汉代的"梁苑之游"，魏晋南北朝时期的"邺下之游""金谷宴集""竟陵八友""滕王阁宴"，唐代的"香山九老会"，清人的"都下雅集"……位列前三名的则是：兰亭雅集、西园雅集和玉山雅集。文人们在活动中饮食、吟诗、抚琴、弈棋、品茗、观画，文人之间的相互较劲和激荡推动了文化生产，对活动的多样性记叙也成为艺术生产的源头。标注不同地点的雅集艺术也标注了不同的艺术形式。兰亭雅集以研究书法为主，留下了王羲之的"天下第一行书"；西园雅集以切磋国画为要，留下了千古名作《西园雅集图》（李公麟）和《西园雅集图记》（米芾）；而玉山雅集则以研磨昆山腔为重，顾瑛与志同道合的爱好者一道，将各地曲家智慧熔于一炉，孕育了昆山腔，"百戏之祖"由此勃兴。二是形成了艺术的地域流派和艺术风格，中国艺术史上各种琴派、画派、地方戏曲多是如此形成的。三是艺术中心地的形成。这既是艺术家的聚集也是艺术家的流动，五代时期的蜀地之所以成为当时的绘画中心，其推手便是艺术家的流动。有唐一代，从唐玄宗入蜀避难开始，长安和江南地区众多画家随之流寓蜀地，有

名可考者就有卢楞伽、韦偃、王宰、赵公祐、范琼、陈皓、彭坚、辛澄、常粲、孙位、张询、贯休、滕昌祐等人，他们艺术水平高超，还携带大量珍本密画入蜀，推动了蜀地成为五代时期的艺术中心。类似的艺术家空间位移，不管出于何种原因，移民、科举、考试、交游、逃难、商业贸易等，带来的不仅是艺术的传播，还有艺术中心地的更迭，以及艺术作品对这些现象的题材式记录和隐喻。艺术之所以在那里，还是艺术的物质性使然。"一方水土一方人""到什么山头唱什么歌"是我们面对民间艺术的经常性评价。基于"就地取材、因地制宜"的民间艺术创作法则，同类型的民间艺术遍及中国各地，冠以地名对其风格加以识别，是常见的做法。艺术之所以在那里，还在于艺术表达的诸多情感中对某个地方的依恋，当这种情感变得强烈的时候，地方就会成为情感事件的载体和符号，借景抒情或者状地抒怀成为中国艺术实践的传统。历史时期的重大历史事件、战争、灾难、雅集、民俗风情、别离、流放之地等都与地点、地方不可分割，赤壁、兰亭、延安、三峡、潇湘、南泥湾、松花江……数不胜数，形塑了一幕幕情感和精神驱动的文化图景。赤壁之战演绎的各种故事成为艺术创作的题材、叙事的空间和英雄成败的象征，各种媒介的艺术创作接连不断，终成为中国文学和艺术符号。延安是20世纪的文艺圣地，因为那里诞生了新的文艺政策和文化力量，左右了中国现代艺术史的进程。兰亭，是中国书法艺术的圣地，不仅诞生了一代书圣，还建构了中国绘画史的两种母题"文人雅集图"（"兰亭修禊图"）和"萧翼赚兰亭"，如今，中国书法最高奖项也以"兰亭"命名。地理就这样经由文学和艺术的想象性重构与艺术史浑然一体。

四、艺术在那里会怎样

仅仅知道"艺术为什么在那里"还不够，因为我们需要透过表象探究艺术的本质属性与地点之间的关系。艺术实践受到地点的规定和制约。当艺术作品的题名和叙事标注了地点，艺术作品就会受到这一地点地理环境特征的制约和规定。以叙事地点命名的艺术作品，其主题、叙事空间、人物命运、景观表现等都必然和地名所指的地域环境息息相关。如果影片题名中有明确的地名，影片中的视觉影像也就面临着对地点空间的影像建构，不同地点空

间的景观、地标、自然环境特征、民俗风情都要在视听层面上铺陈，甚至渲染。影片镜头切换中的地标往往成为叙事空间转换的象征，电影中的地域元素，如动植物、方言、音乐、戏曲等建构了影片中的地域形象和地域意象。而在绘画艺术中，作品题名中的地名对作品"象"的建构形成了规定和制约。"艺术在那里"形成了"地以艺名"的现象。影视中的语言景观——方言，在影视片中的恰当运用，会在传播地方形象的同时，建构公众认知的地方形象。如此种种，地名遂成为艺术的"地理商标"。"如果这地方有其独有的历史与命运，地名便是这历史命运的容器"①，那么艺术便是这容器的审美表达。"以地方的重要历史事件为契机唤醒集体记忆，或者创造一个地标式的视觉形象，使这个地方的群体产生一种自豪感和归属感"②。20世纪五六十年代，一首风靡中国大江南北的新疆歌曲《新疆好》，以其标题中明确的地方指向和歌词中新疆地景的描绘，采用优美的地方音乐旋律传递了新疆美景的信息，这是对新疆地方景观的艺术表达和形象传播。正如那首流布世界各地的《蓝色多瑙河》不断激发人们对奥地利和维也纳的想象一样，《新疆好》这首歌因其魔力般的感染力在20世纪五六十年代吸引了一大批像阎以昌③一样的热血青年抛弃了繁华的城市，自愿来到新疆，扎根天山南北，奉献自己的终生。这是一个典型的"人—艺—地"关系案例，艺术作为媒介，传递了人对地方的环境感知，建构了在地民众的自豪感和非在地旁观者的想象力，表达了不同人群的人地关系。艺术语言和技巧形成的感染力与传播力决定了地方的影响力、吸引力，同时也形成了其在艺术史上的地位。"新疆"，这个地点，经由艺术而获得了吸引力。时至今日，这首歌曲得到了新疆民众的认同，成为当下地方名片的广告词。这样的案例不胜枚举。地名在定义艺术的同时，也定义了自身的价值。一旦经由艺术广泛传播的地名IP形成，以地名为IP的跨门类艺术创作就会在艺术史上连续不断地出现，比如兰亭、辋川、南泥湾、西湖、潇湘、朝阳沟、沙家浜、黄山、匡庐等等。经由艺术创作和传播的地名IP一旦形成，取景地便被蹭热度，将地名进行更改，以期最大化

① 冯骥才：《地名的意义》，《人民日报》，2001年11月13日。
② 赵明：《艺术与地理的连结——基于场所的艺术实践观》，《新美术》，2020年第9期。
③ 1958年，北京14岁的阎以昌，每天在北海公园滑冰都能听到《新疆好》这首歌，不顾父母的坚决反对，报考了当时工作地点在新疆的铁道部一局文工团。参见熊坤静：《歌曲〈新疆好〉的创作前后》，《福建党史月刊》，2008年第7期。

提升当地知名度、拉动旅游经济。电影《云水谣》的拍摄取景地之一在长教村，影片上映后长教村吸引了大量游客，村子也因此更名为"云水谣"。"地以艺名"带来的负面效应就是在艺术作品中出现了地名虚拟化、谐音化现象，那些剧情负面的空间尤为如此，比如贪腐、警匪、政治题材的艺术作品是使用真实地名的禁区，借以避免形成地域歧视、破坏地域形象、影射他人等负面话题。反腐大剧《人民的名义》取景地在南京，但空间设定为汉东，《蜗居》则设定在江州，还有一些警匪片则干脆将叙事空间放在东南亚等地，让观众无从确证。"艺术在那里"还建构了一种艺术观看的方式。中国艺术史上盛行的八景图式，对地方胜景进行了视觉化呈现，建构了一种古代中国人观看地方的方式，为人们提供了"实观"时观看地方的内容。这种图式不仅流传到海外，在异国传播，还衍生出新的观看方式。宋代牧溪的《潇湘八景图》流传到日本，其绘画的艺术高度为日本人所欣赏并被视为国宝财，在浮世绘艺术中不仅涌现了描绘地方山水景观的《富岳三十六景》《近江八景》《名所江户百景》《东海道五十三次》《金泽八景》等，还演化出了《风流化妆八景》《坐铺八景》《闺中道具八景》等作品，改造出了日常生活场景的观看方式。

五、透过地名看艺术——中国艺术经验的地理来源

正如德鲁克（Johanna Drucker）所言："一个领域的文化理解是体现在它的命名和分类系统中的……这些明确的世界观表达，以及可能在我们共同文化遗产的重构中占据中心位置的本源性和替代性宇宙观，也为分析、展示和讨论提供了丰富的计算潜力。"[①] 中国地名描述的是中国大地的自然世界和中国人创造的生活世界。"艺以地名"标志着艺术和中国大地建立的广泛联系，"地以艺名"则体现了艺术和地点之间的双向建构关系。这种艺术与地点的联系带来了两方面的意义。从艺术学视野展开，风格或者样式始终是艺术史讨论的核心话题。艺术史学家往往会根据艺术品本体和创作的时间、地点等

① ［美］约翰娜·德鲁克：《存在一个"数字"艺术史吗？》，夏夕译，《艺术理论与艺术史学刊》，2019 年第 1 期。

识别与界定艺术风格。但是我们可以看到风格的存在，却一直都缺少一种一般性的理论，揭示风格是如何产生和变化的，以及变化的动因是什么。透过地名中的艺术的观察，我们或许可以建构一种以地点及其背后的地方和地理景观为核心的艺术解读范式。以自然地理实体的名称进入艺术作品，内隐着人们对自然世界的感知和认知。从春秋时期的琴曲《高山》《流水》到延续至今的山水绘画，以及近现代歌曲、影视剧等中的壮丽山河，中国大地的山川河流始终是艺术创作表现的对象。围绕中国的"两河流域"的艺术创作从古至今，连续不断。长江万里、大河奔流、一江春水向东流、黄河之水天上来……艺术的江河叙事成为中国艺术的常青藤。以"三山五岳"为代表的山水画成为中国艺术的独有风韵，"家山家水"不仅是艺术家们的乡愁，也是引发艺术实践的地理因子。针对山水的创作，古代艺术家们从理论层面探讨了自然地质地貌的艺术表达技法，以及如何才能概括山川地貌的独有形势。《华山图》也好，《黄山图》也罢，画者不同，风格各异，但总脱离不了对地质地貌基本特征的认知和表达，由此才有了"外师造化，中得心源""画以地异，不独师法"的画论，艺术实践亦需要建立在"行万里路"的感知基础上。山川、河流、草原、沙漠……中国大地丰富的地理样貌不仅进入艺术的形象世界，而且藉此建构了中国人的精神和情感世界，形成了山河文明时代[①]艺术的典型特征。

以人文地理实体名称进入艺术，将我们的视线引向人文地理环境中各族人民的生活图景和精神隐喻。长城作为中国北方的地理景观进入国歌，成为中华民族的精神符号，人们通过国歌抒发自己的爱国之情。城市是人类摆脱大地束缚的人文地理实体，以城市及其各个地点为题，艺术重构了各种城市景观和市民的生活。我们既可以从城市地标中感受城市的魅力，也能从各种城市电影、城市民谣中感受城市的脉动。城市在艺术中被描绘成各种面貌，艺术使得风景和地理变形，但也反复强调着城市的个性。当个性被清晰地彰显时，人们就会形成各种关于城市的认知和理解。这些个性最常见的表征是对城市地标的视觉呈现，以及对城市底层民众生活的记录。我们由摩天大楼和此起彼伏的西式建筑记住了上海的模样，也从电影《马路天使》《爱情神话》中感受了上海不同时期底层民众的气息。在艺术作品中，"城市自身几

① 樊浩：《"后山河时代"的精神家园》，《东南大学学报（哲学社会科学版）》，2020 年第 1 期。

乎被赋予了人格一般的东西，拥有出色的个性与生命力，而且，那些作品也代表、浓缩并精炼了我们平时对城市所抱持的感情"①。通过鉴赏这些作品，我们会更新并强化对城市的感情，重新发现城市的魅力。城市因为艺术获得了特定的意义。宗教场所和景观也是人文地理实体的重要组成部分，基于信仰传播形成的艺术瑰宝被敦煌、云冈、龙门、克孜尔、高昌、瓜州、麦积山、清凉山、永乐宫等一个个地名串成中国艺术的珍珠项链。那些盛产某种艺术样式的地方，形成了艺术和地名的交相辉映，如以瓷器艺术享誉海外的景德镇，年画远传至俄罗斯的杨柳青等。

我们今天展开这种以地理叙事为核心的艺术研究，其本质是探讨地理如何成为艺术实践和演变的一个重要推手，也开启了一个经由地方路径重塑中国艺术史的过程。从地理学角度考量，一方面，地理的世界有两个，一个是现实的，一个是经过人的感知重新建构的。江南是客观存在的，然而人们精神世界中的江南是被各种艺术重新建构和表达的。艺术成为重新建构地理认知世界的重要媒介，经由艺术表达重构的地理世界会形成新的地方意象。另一方面，在人类众多的情感之中，就包括诸如乡愁之类的地理情感，以及对远方的想象。艺术情感表达的本质和地理情感在此交汇。地名定义艺术的本质就是在艺术实践中制造了一种艺术的地理叙事，更多的艺术题名虽然没有地名的直接呈现，但是也内隐了对地理的感知和认知。谁能否认《雄狮少年》和《爱情神话》中分别呈现出的浓郁的广东风情和地道的上海烟火，不是对地方的认知呢？这其实也回答了一个重要的时代命题：艺术是如何塑造中国的？人们是怎样通过艺术建构中国文化空间，并且通过艺术映射中国人与中国各地方的联系的？回答这些问题有助于增进我们对艺术发展过程中人与地方关系的了解，洞察艺术发展过程的空间差异。故而，在"什么是中国艺术的特色、艺术何以为中国"的远观中，艺术对中国地理世界的认知、情感、想象和重构，是中国艺术理论和实践中不容忽略的视角，在中国艺术学三大体系的讨论中，研究艺术与地理环境之间双向建构关系的艺术地理学不能缺席。

① ［日］佐藤忠男：《电影中的东京》，沈念译，上海人民出版社，2022年，第3页。

重回地方*

——在地化浪潮中的艺术史写作

自从 2011 年艺术升为门类，艺术学理论成为一级学科，艺术学理论学科的建设即成为重要的话题。其中艺术史的研究成为一个难题，"艺术史研究是艺术学理论学界目前面临的一个重要难题"[①]。难在何处？难就难在"是从历时的角度研究艺术的共性、普遍规律和问题"[②]。面对一般艺术史学科合理性质疑和书写范式思考，各种讨论此起彼伏，学者们从学科存在合理性、一般艺术史与门类艺术史的关系、艺术观念史研究和方法论角度全方位进行了论证。这些讨论颇有深度，对于推动一般艺术史研究的发展与扩大影响功不可没，既呈现了艺术史学界在一般艺术史书写上达成的学术共识，也彰显了学理探讨内生的逻辑。在艺术史学理论不断进行思想交锋和讨论的过程中，艺术史书写从门类艺术史到跨门类艺术史展开了实践。

王琪森的《中国艺术通史》[③]开中外一般艺术史书写之先河，紧随其后的有李希凡的《中华艺术通史》[④]和长北的《中国艺术史纲》[⑤]、邵学海的断代艺术史《先秦艺术史》等等。这些成果都在艺术各门类之"通"上展开了积极的探索，力图揭示中国艺术的发展规律和"个性"，为学界提供了参照和借鉴。但其书写的"门类 +"范式被质疑为门类艺术的"拼盘"，难以揭

* 原文发表于《民族艺术研究》2021 年第 4 期

① 张新科：《关注"一般艺术史"研究》，《中国社会科学报》，2020 年 8 月 7 日。
② 张新科：《关注"一般艺术史"研究》，《中国社会科学报》，2020 年 8 月 7 日。
③ 王琪森：《中国艺术通史》，南京：江苏凤凰文艺出版社，1999 年。
④ 李希凡：《中华艺术通史》，北京：北京师范大学出版社，2006 年。
⑤ 长北：《中国艺术史纲》，北京：高等教育出版社，2016 年。

示艺术史进程的一般规律，由此带来了一般艺术史研究是否可行的质疑。

近年来，一般艺术史研究与书写在学科外部进行交叉，学科内部跨艺术门类的综合性渐成趋势。值得关注的是刘成纪的艺术观念史[①]写作和巫鸿的主题艺术史写作，在跨艺术门类写作实践中别开生面。但总体来看，无论是跨门类艺术史还是一般艺术史书写成果还比较匮乏，没有在书写实践层面的新的突破，成果样本寥寥无几。虽然学科内部达成了共识，但在学科之外难以形成认同，亟须成果支撑，包括断代艺术史。以至于一般艺术史学科是否具有存在的合理性"处在外界的质疑，乃至严重质疑之中"[②]。即便是国家社科基金艺术规划办将其列为"常青藤"项目年年进入申报指南，力图以项目导引推动书写实践，但是书写的进展依然缓慢。艺术史知识生产出现了困境。问题何在？

在笔者看来，一般艺术史写作之难度除范式之外，写作实践切入点和具体路径难以把握，颇有无处下口之意。尽管中国艺术史书写要遵循史学学术规范，从史料爬梳、整理逐步扎实做起，但中国艺术史历史悠久，史料（包括艺术作品）浩如烟海，即使众人皆知其为亟待挖掘的学术生产"富矿"，但"千里之行始于何足"却是每一位研究者面临的现实问题。

也许，我们将艺术史探究的目光延伸到历史学深处，法国年鉴学派历史学家马克·布洛赫（Marc Bloch）的思想会对我们产生一些启发：

> 人们有时说，历史是一门过去的科学，在我看来，这种说法很不妥当。首先，把"过去"这个概念作为科学的对象是荒唐可笑的。过去的某种现象，如果未经过事先的筛选，又怎能成为有条有理的知识呢？[③]

同样，艺术史也并不完全是一门过去的学问。与一般的历史考察有所不同，历史是通过间接的文献记载来了解过去，而艺术却是可以通过古代的艺术遗物、遗迹等直接了解过去。艺术史因为艺术作品的物质存在而更加能够

① 刘成纪：《先秦两汉艺术观念史》，北京：人民出版社，2017年。
② 王一川：《中国艺术史学科的可能性、路径及艺术史学》，《北京师范大学学报（社会科学版）》，2020年第3期。
③ ［法］马克·布洛赫：《历史学家的技艺》，张和声译，北京：北京师范大学出版社，2014年，第37页。

直接呈现历史的进程，因此有人认为艺术史和历史研究是不一样的。但是艺术史的书写不仅仅是根据历史遗留的素材从物象层面"还原"历史，而是要在客观史实中以史带论"重构"历史，回应现实，体现艺术史书写的当代性。更何况艺术研究对象和范围的不断重新界定，当代艺术史观的变化等等，必然成为重建艺术史记忆的驱动力。试想如果没有民国时期无名艺术史研究范式的出现，古代陵墓艺术怎会进入艺术史叙事的范畴？没有艺术从审美性思维向创造性思维的转折，杜尚（Marcel Duchamp）的小便池怎会进入艺术史的行列？艺术史的书写不仅是一个发现自身的过程，更应该是对当代艺术现象的回应。

一、在地化浪潮中的中国当代艺术

毫无疑问，肇始于 20 世纪 90 年代的全球化带来了文化的"去疆域化"（derterritorialization）①过程，使得在全球地理环境多样性基础上形成的文化多样性面临着单一文化的危险。"强行的全球单一文化，如麦当劳、孟山都和可口可乐带来的单一饮食文化；单一媒体文化；单一的交通运输文化——我们都见证着多元性的消失"②，"全球化的领导力量——美国，其好莱坞影片、电视剧、动漫、服饰、饮食和音乐都在慢慢地吞噬地方化，抢占地方传统文化生存地空间"③，全球同质化现象渐现。

有关全球化的讨论热烈展开。由于科技进步带来的全球跨越国家地理边界和体系的紧密联系与多边合作过程，以及全球化过程不是一个单向度的过程，全球化过程必然伴随着在地化过程，已形成学界的共识。但全球化所带来的"与传统文化和价值观形成断层，导致地方性的社会抗拒，从而导致全球恐慌"④，以及全球化概念产生的逻辑悖论"具体表现为两种倾向之间形

① 去疆域化是指在媒体、国际网络以及跨国生产配送的商品和文化工艺品的影响下的全球化进程，表现为更具流动性和空间位移。参见黄逸民：《全球与地方的二元辩证时代——全球化时代地方的流动性与复苏》，《鄱阳湖学刊》，2013 年第 6 期。
② Vandana Shiva, Earth Democracy: Justice, Sustainability, and Peace, Boston: South End Press, 2015, p.110.
③ 祁进玉、郭跃：《全球在地化与流动性：亚洲共同体意识及其展望》，《西北民族研究》，2020 年第 2 期。
④ ［英］安东尼·吉登斯：《现代性的后果》，田禾译，北京：译林出版社，2002 年，第 62 页。

成的'推—拉'两种力量的角逐，拉力表现为世界体系内原有权力集中的趋势，推力则表现为各民族国家对其自身地位的巩固和主权意识日益强化的趋势"①，由此形成了全球化在地化并行的进程，"全球在地化"② 概念出现了。全球在地化的一个重要观点就是"以地方的再挖掘作为认同建构"③，重建地方记忆，以此作为文化"抵抗"的策略。"地方"作为一个问题油然而生，在地化浪潮在全球化时代中逐步形成。史学领域中"全球地方史"的史学实践兴起，全球性的历史叙事在冲击地方历史叙事的同时也增强了它，规避欧洲中心主义的"全球地方史"，开创了史学实践的新局面。

回顾中国当代艺术实践的历程，"85 美术新潮"拉开了中国当代艺术的序幕，高举人文主义和现代化旗帜的艺术创作，面向西方，力图建立中国现代艺术系统。然而，这场艺术潮流即便也出现了王广义、丁方等人倡导的"北方文化"和"黄土文化"精神，以及对都市的艺术表达，并且"挟西方后现代主义的余威，大量地将传统的形式挪用到绘画、影像和装置中"④，但整体是极端个人化的叙事，是人的自我对话，缺乏对自身历史文脉的关注，是"十分标准的国际发音的普通话"⑤，形成了"去地方化""去中国化"的倾向。

在国家层面，在地化浪潮成为民族复兴大业的助推器。重建中国记忆、树立民族文化自信、讲好中国故事成为国家文化策略。国内当代艺术实践热衷于参加各种国际双年展，但却在全球化漩涡中产生了文化身份的焦虑，在后现代语境和文化虚无主义的阴影中产生了迷茫。当他们抛弃宏大叙事、形成碎片化创作的同时，不断与国际接轨，刻意强调中国身份，提倡"再中国化"，借以确证全球化空间中的主体在场。"每个地方的当代艺术双年展都不

① 祁进玉、郭跃：《全球在地化与流动性：亚洲共同体意识及其展望》，《西北民族研究》，2020 年第 2 期。

② 全球化在地化的概念，学界一般认为来自 20 世纪 80 年代日本商界的营销术语——土著化（Dochakuka），意指国际商品销售的策略，应对不同地区文化进行本土化改造，在全球与本地融合过程中，展开本土产品成功的全球销售。它虽然是一个商业理论，但是却风靡全球。"在地化"与"本土化"概念的差异在于实施主体的不同。"本土化"是地方在地人群（土著）对外来文化的本土改造；"在地化"是外来人群针对在地方人群（土著）的接受需求，根据地方文化对本土产品做出的改造和适应。全球在地化概念由美国社会学者罗兰·罗伯森（Roland Robertson）于 20 世纪 90 年代提出，简单概括为全球化与地方反应的关系。

③ 黄逸民：《全球与地方的二元辩证——全球化时代地方的流动性与复苏》，《鄱阳湖学刊》，2013 年第 6 期。

④ 高名潞：《墙——中国当代艺术的历史与边界》，北京：中国人民大学出版社，2006 年，第 24 页。

⑤ 高名潞：《墙——中国当代艺术的历史与边界》，北京：中国人民大学出版社，2006 年，第 27 页。

可避免地带有某种在文化上和地缘上向外扩展的企图。在展览中，他们通过推出特别的，甚至其他地方不可比拟的地域性特征，即我们所说的'在地性'来争取其在全国甚至全球的声望"①。重建中国经验主体的思想艺术成为新的渴求。城市化进程中的公共艺术、艺术乡建、民族视觉志、城市创意园区、地方特色小镇建设等各种形式的艺术实践可以用"轰轰烈烈"来形容，形形色色的"在地艺术"浮现在中国当代艺术实践领域。在美术、音乐、舞蹈创作上对传统艺术媒介和艺术技法语言展开了一系列实验性实践；"新中式"成为艺术设计的一种突出风格，"国潮"成为新近时尚产品的标签；汉服成为年轻一代的流行风，围绕汉服的样式设计民间展开了各种激烈的讨论，各种层级的汉服文化节在各地此起彼伏；有关中国传统文化、历史文化题材的影视、视频在市场和网络媒体上不断受到热捧，力图构成与好莱坞不同的差异性，借以制衡好莱坞对中国本土的力量。艺术实践深层次地参与了国家和地方认同的建构。艺术被在地化浪潮裹挟前行。

就国内各地方而言，塑造地方文化形象和品牌，讲好家乡故事，推动地方文旅产业发展成为地方文化策略。对应于"85美术新潮"中国艺术在国际上的"去中国化""去地方化"现象，全球化语境中的在地化是"去地方化"之后的"再地方化"。地方文化资源通过在地化的艺术形式、类型以及视觉特征和符号加以呈现。艺术家们从地方提炼各种视（听）觉艺术符号，在地方景观建设中加以运用，塑形地方文化的视（听）觉个性。除了旅游景区、城市公共空间的艺术生产，还渗透到诸如火车站、地铁站之类的功能应用空间，如陕西延安的火车站就是一个典型的例子②。而陕北民歌借助于国家级非物质文化遗产平台、民歌博物馆、艺术团和"星光大道"等电视节目的传播渠道，融合现代音乐表现方式，以其强烈的地方特色成为传统艺术与现代艺术相融合的新民歌。在城市公共艺术生产实践、各种特色小镇筑造、历史文化街区改造、美丽乡村重建过程中，一改20世纪城市建设中的"千城一面"的样态，极尽所能突出和强化与地方的联系，地方的日常与艺术空间的边界日趋模糊。不同地方的人们挖空心思进行了认为是本地区特色的视（听）觉

① 侯瀚如：《走向新的在地性》，侯瀚如、周雪松译，《东方艺术》，2010年第23期。
② 延安火车站候车室的外立面设计运用了陕北黄土高原典型的民居——窑洞的形制作为造型，是对在地民俗文化的视觉元素的恰当运用。

延安火车站候车室大楼，建筑外观形式来自当地的特色建筑——窑洞　笔者拍摄

艺术表达，以求形成区别于其他地方的差异化特色，进而能够吸引到更多的游客和购买力，推动经济的发展。以地方舞剧的创作为例，早期多为"英雄美人"题材，如《霸王别姬》《贵妃醉酒》《王昭君》《西施》等，而当下则为地方历史名人"背书"，并形成一种普遍的现象。如"安徽马鞍山已在创演在此沉江的文豪《李白》；江苏苏州已在创演在此风流的文侠《唐寅》；陕西神木为杨家将《麟州忠魂》'背书'……山西创演《傲雪花红》'背书'刘胡兰，广东创演《风雨红棉》'背书'周文雍、陈铁军，云南云溪'背书'聂耳、重庆'背书'邹容、江苏无锡'背书'阿炳、浙江杭州'背书'李叔同而创演同名舞剧"[1]等等。在提升艺术本体自身叙事能力的同时，借助历史名人提升地方的知名度，亦使地方文化精神有了鲜活的艺术载体加以传承。地方文化资源和在地文化立场建构了艺术实践的逻辑，并获得地方政府和资本市场的双重认同。从地方视角寻求艺术创作的异质性，以地方身份和特色增强艺术个性辨识度与竞争力，无疑成为全球化时代的一个有效策略。

① 于平：《舞剧创作：为地域历史名人创作"背书"》，《中国艺术报》，2017 年 8 月 3 日。

二、艺术史研究对在地化浪潮中艺术现象的回应

人文学科的研究从来都是要面对当代问题，展示未来视野。面对在地化浪潮的艺术实践，"返回东方"① 拓展了艺术史重构的方向。"关于民族自我认同意识、族群认同以及地缘意识等观念"② 在艺术作品中的呈现研究此起彼伏，艺术的"地缘意识、区域性和地方性的观点"成为艺术各门类研究的热点话题，艺术作品如何对上述观念进行表达，或者说艺术如何表达地方，都成为艺术讨论的前沿话题。例如有关电影艺术中身份认同的讨论，"电影中的地域想象，承担了地域文化景观、地域人群共同的历史记忆、地域标识与象征符号体系的塑造。这种基于地域共同体文化环境认知的共同体验和艺术想象，不仅表达了地域文化的认同，同时也自证身份，唤起身份认同"③，因为"地方确实是一个世界上存在的一个基本方面……对个人和人的群体来说，地方都是安全感和身份认同的源泉"④。

伴随着资本对文化市场的浸入，在地化的文化建设成为地方政府和资本市场不约而同选择的共同路径。尤其是在旅游产业的助推下，基于艺术创作的"再地方化"的现实需求，地方文化从未像今天这样被重视，被再次细致爬梳和"再挖掘"，以寻求可为当下文化建设利用的资源。对地方空间艺术生产知识的系统性、整体性考察，带来了艺术史研究及范式和思维方式的变革。伴随着当代艺术的空间转向，使得"依靠几个中心人物、代表性案例以及按照新旧之别来把握的艺术史叙事是根本不可能的了，历史让位于地理，艺术进入了后历史时代"⑤，史观的变化对中国艺术史书写带来新的反思和观照。事实上，有关地方艺术史研究的话题不是刚刚出现。20 世纪 90 年代以来，地方门类艺术史研究已然蓬勃兴起。冠以地域之名

① 张晓凌：《返回东方》，《中华书画家》，2016 年第 2 期。
② 祁进玉、郭跃：《全球在地化与流动性：亚洲共同体意识及其展望》，《西北民族研究》，2020 年第 2 期。
③ 见拙文《新中国七十年地域电影研究综述》，《电影理论研究》，2020 年第 2 期。
④ ［英］R. J. 约翰斯顿：《哲学与人文地理学》，蔡运龙、江涛译，北京：商务印书馆，2001 年，第 127 页。
⑤ 吴永强：《"全球化"与"在地化"的纠缠：中国当代艺术十年走向》，《当代美术家》，2020 年第 3 期。

的区域美术史、音乐史著作出版呈现缓步上升趋势，地方门类艺术成果[①]开始出现，在区域综合艺术史中也产生了《苏州艺术通史》《江西艺术史》《西域艺术史》《齐国艺术研究》这样的整体（断代）艺术史书写的成果。学界也举办过多场地域主题学术研讨会。然而，其研究范式却多是从国家门类通史而来，如"当前的地域美术研究，其理论资源、方法依据、阐释逻辑等，无一不是来自中国美术史研究范式"[②]。地方艺术史成为"迷你版"中国艺术史。

在研究范式上，艺术人类学异军突起，成为艺术学交叉学科研究范式的"显学"，从方法论视角形成了"艺术史的人类学转向"[③]，其研究指向的非欧洲中心主义范式，与全球在地化浪潮不谋而合。当下，艺术人类学的在地研究范式被艺术学研究广泛使用，推动了当代艺术史的共时性研究与书写。艺术生产中的地方、区域和空间关系逐渐引起关注，尤其是艺术人类学影响下的地方主义强调了艺术生产中的地方性，为艺术史书写提供了新的思路。

三、地方艺术史书写的意义与路径

中国艺术从哪里来？从广袤的中国大地来。中国艺术史的书写不能遮蔽本应在场的地方艺术及其"个性"。

讲好中国故事先要讲好家乡故事，"中国故事"和"家乡故事"的当下表述是对两个层级的空间历史理解形成的话语。如果每一个"家乡故事"都

① 目前艺术史学界已经在地方艺术门类史（包括断代史）、地域艺术流派等的研究中取得了一定的成果，如《北京美术史》《浙江电影史》《大后方电影史》《陕西绘画史》《元代江苏绘画研究》《青海美术史》《上海现代美术史大系（1949—2009）》（多卷本）《长江流域美术史》《岭南画略》《闽画史稿》《台湾美术史》《香港美术史》《澳门美术史》《20世纪台湾美术发展史》《楚书法史》《楚艺术史》《"前海派"绘画研究》《长安画派研究》《长江流域美术史》《抗战时期重庆书画艺术年表》《山西音乐史》《三秦戏苑——陕西戏曲种类与艺术》《扬州戏曲史话》《上海戏曲史稿》《上海电影百年图史1905—2005》《20世纪上海美术年表》《上海艺术史》《上海油画史》《浙江音乐史》《西域音乐史》《东北音乐史》《陕西油画史》《哈尔滨西洋音乐史》等等。

② 刘佳帅：《空间视域下的地域美术研究》，2017年，山东师范大学博士学位论文。

③ Westermann: Introduction: "The object of Art History and Anthropology", Mariet Westermann(ed): Anthropologies of Art, Yale University Press, 2005, P.7.

讲清楚了、讲好了，又何尝不能讲出更有趣、更有意味的中国故事呢？写好地方艺术史就为中国艺术史书写奠定了空间维度的基础，写好中国艺术史就会改变全球艺术史书写以西方为中心的面相。地方艺术史的书写为艺术地讲好中国故事提供内容、形式和语言。

地方艺术史书写还是对中国艺术时空观的直接实践，是中国艺术史在历时性梳理中增加的共时性考察，无疑会拓宽艺术史书写的深度和广度。历史逻辑很容易在线性时间中呈现，但历时性中的共时性在艺术史研究中并没有引起广泛关注。学界对于地理空间作为影响艺术作品的要素时有阐发，对于艺术作品建构地方观念的面向却议论不多。而事实上，"艺术何以为中国"是建立在普遍的"艺术何以为地方"的基础之上的。

"'地方'包括作为存在场所的地方，作为环境特色场所的地方，作为集体记忆地点的地方，地方个性或场所精神，作为共同体场所的地方等"①。从地理空间层级看"地方"有层级、大小之别，中国，对全球而言是一地，中国一省、一市、一乡又何尝不是"一地"？从自然地理环境考察，具有相似性环境的区域也是地方。地方既是一个地理存在也是一种"多重在场形式的关系"②。艺术史研究的"空间"和"地方"转向，"不只是在理论上重新思考行动的尺度和边界，而且是总结经验打开新的实践领域和路径"③，使我们意识到历时性书写会使艺术史发展过程简单化的风险，共时性的考察则会拓宽研究的广度，促进研究的深度。

事实上，回望中国艺术，从诞生之际直到今天一直都受到作为物质基础的地理环境和作为想象的空间的深刻影响，艺术作品的创作从来都无法摆脱对地理环境的依赖，这也是"艺术来源于生活"的另一种表述。尽管我们不能苛求每个地方都有艺术史的鸿篇巨制（因为艺术发展的区域不平衡性是显而易见的事实），但是每个地方都有自己特定的艺术品类却也是客观存在的事实。不同地方的族群，亦因为地理环境（包括自然环境和人文环境）的差异形成了艺术的类型、风格等的差异化。就中国艺术而言，最为普遍的是以"南北"地理空间和名称来作为划分的界限：中国古代绘画史上的"南北

① 胡大平：《哲学与"空间转向"——通往地方生产的知识》，《哲学研究》，2018 年第 10 期。
② 王玲：《当代国际艺术实践中民族志方法的利用及新动向》，《民族学刊》，2019 年第 3 期。
③ 胡大平：《哲学与"空间转向"——通往地方生产的知识》，《哲学研究》，2018 年第 10 期。

宗"，戏曲的"南腔北调"，书法艺术的"北碑南帖"①，音乐史上的"东西南北音"，以及陶瓷艺术中的"南青北白"等等。诸多以地域命名的艺术流派在中国艺术史上比比皆是：戏曲史上以京剧为代表的各地方剧种，即便声腔，亦有北方梆子和南方昆山腔之别；绘画史上的岭南画派、长安画派、浙派、虞山画派等；中国古典舞蹈的敦煌派；中国音乐史上的浙江派、虞山派、广陵派；等等。艺术流派摆脱不了地点或者位置，在于地理环境的差异性是赋予它们艺术性格的要素之一。但是目前对地方艺术史的研究依然存在诸多的空白点，研究的不平衡性依然存在。以文化大省江苏为例，迄今为止，尚未有一般艺术史问世，江苏省内的文化重镇苏州刚刚诞生《苏州艺术通史》，需要学者们持续关注。只有地方艺术史的研究全面而充分，中国艺术史的研究才能在此基础上有进一步书写的宽度和深度。

我们需要思考的问题是：地方对艺术的价值何在？对艺术史的研究与意义何在？全球与地方的相互作用带来了当代艺术实践对地方传统资源"再挖掘"的盛况。地方史、地方文化史、地方名人的资源和书写的争抢屡见不鲜，现实对地方艺术史的书写带来了迫切的需求。与此形成鲜明对照的是地方艺术史的写作虽然取得部分成果，但与中国大地的宽广区域相比，还存在大片空白。这固然与中国艺术史书写的整体现状有关，但又何尝不意味着艺术史书写的一个实践路径就摆在我们面前呢？

在艺术史研究和书写范式上，学界已经展开了充分的讨论，我们需要的就是在理论指导下，以某一地书写为出发点，从讲好家乡艺术故事、艺术讲好家乡故事切入，展开书写实践，并在实践中不断再发现、再讨论。地方艺术史书写相比于全国层面而言体量较小，研究对象尽管也存在区域不平衡现象，但总体相对容易把握，便于书写切入，适合在较小空间范围内探索一般艺术史书写的方法和范式。同时，地方政府和产业部门会营造良好的学术支持氛围，可以借此依托地方文化项目建设或者以服务地方文化建设为目标，

① 清代著名的书法家阮元的书学论文《南北书派论》中最先提出"书法分南北派"的观点。具体的划分他是这样安排的："正书、行草之分为南、北两派者，则东晋、宋、齐、梁、陈为南派，赵、燕、魏、齐、周、隋为北派。"从书法的传承上来说，钟繇和卫瓘是南北两派共同的书法祖师，从南派来说，继二王之后有智永和虞世南，北派则在索靖和崔悦之后出现了欧阳询和褚遂良，两派分别具有不同的风格特点，阮元将其总结为"南派乃江左风流，疏放妍妙，长于启牍，减笔至不可识"；"北派则是中原古法，拘谨拙陋，长于碑榜"。他综合了两派的优势和短处进行比较说明，使得两派界线分明，容易被人们所欣赏和理解。

集研究、书写、转化为一体，从地方艺术文献整理、艺术史料收集、考古发现、文物存藏调研、田野调查、艺术家个案研究等多个维度建构区域艺术史框架。其具体路径或可以如下方式切入：

（1）展开对地方艺术文献史料的收集和整理，尤其要关注地方志等文献中的艺术史料。任何空间层级的艺术史书写都必须面对史料的收集和整理，地方图书馆在近年的地方史研究中已注意地方文献的收集和整理，省级图书馆多数都有地方文献专门收藏，可作为基础文献。但总体来看，地方艺术文献的收集和整理还处于薄弱状态。各地档案馆、文化馆、博物馆、文化厅、政协文史馆、地方高校图书馆等政府机构和相关文化组织亦多有散见特色文献史料，是书写可用之资，目前亦亟待整理使用。

（2）地方艺术史书写切入点在地方，着眼点当在全国、全球。对那些影响不同历史时期艺术表达范式、视野和观念的艺术家，要秉承和发展中国的年谱编撰传统，通过史料的发掘、整理和研究，在年谱叙事中考察艺术史中心和边缘的话题，以及地方基因的影响力，持续建构、深化和扩展艺术史研究的学术基础。艺术家的年谱建构不仅展示艺术家生命的个体细节、人生地图，还可以借此厘清中国艺术史个体建构的网格脉络，为探寻艺术的空间传播和当下的文化策略提供新的视角和理解。

（3）在历时性书写的过程中着力考察地方艺术活动、艺术现象的地方个性，以及个性形成的过程和对地方人群观念的表达。相关研究关注与艺术情感产生联系的地方，即是关注地方艺术与其他地方艺术的联系。如艺术景观建构的地理基础及其与地方文化的互动，艺术审美经验的地理生成，艺术生产的地理依托，艺术版图的地理运动等一系列内容的考察。如果说全国艺术史关注的是宏观，重视的是国家、国际体系和各地区的互动，那么地方艺术史关注的则是独特性和多样性。全国性乃至全球性和地方性并不是矛盾的存在，而是整体和局部的关系。

（4）在方法论层面，地方艺术史写作并不是仅仅将地方作为艺术存在的容器和展演的舞台。而是要在充分梳理地方艺术历史相貌的同时，着力探讨地方艺术的个性，考察地方环境是如何对艺术个性形成产生影响的，影响形成的机制是什么，艺术个性是否对地方个性进行了表达，进行了怎样的表达，这种影响机制在当代艺术的创造和文化传承与传播中是否还会延续，这种表达是否依旧会成为艺术家们表达的内涵之一，艺术家的空间位移和艺术

创作之间是否存在关系，艺术作品折射了地方人群怎样的观念和传统，等等一系列需要在书写中回答的问题。我想这才是地方艺术史研究的题中应有之义。而要回答上述问题，仅仅依靠艺术史理论和知识体系是难以完成的，需要同地理学、人类学等学科交叉展开跨学科研究。这就需要我们不仅仅在艺术学内部寻求解决的办法，还要向其他学科学习，注重运用地理学、人类学等跨学科理论和方法解决地方艺术史书写中遇到的问题，这也是"后学科时代"以问题为导向的讨论方式，因为任何一个学科都无法解决所有的问题。

关注地方不是画地为牢，是要立足地方面向全国、全球。局限于"一地之艺"的地方艺术史写作不是我们学术目标指向的终极，而是我们当下书写切入的策略。就个人体验而言，家乡是我们最陌生的地方，远眺家乡才会形成对家乡异质性的认知。就艺术史书写而言，"地方"是家乡记忆传承的载体，是"民族和国家身份认同的基础"。[①]"千里始足下，高山起微尘"当是艺术史书写的初心。

① 毛娟：《当代西方空间批评关键词的研究述评》，《中外文化与文论》，2020 年第 1 期。

古都的艺术与艺术中的古都：
古都与艺术的双向建构[*]

　　在 2023 年盛夏，我们目睹了杭州西子湖畔出圈的"卖花郎"展现的"中国式浪漫"，还在电影《长安三万里》中沉浸式体验了大唐风华的"万里归途"。这些令人兴奋的艺术实践融入了当下人们对古代都城文化的历史想象，赋予当代杭州和西安以新的浪漫气质。其实，从 800 多年前的绘画作品《清明上河图》，直至近年火遍全网的网络剧《长安十二时辰》、舞蹈剧《唐宫夜宴》，以及依据《清明上河图》、结合宋书《营造法式》重构的世界级的"娱乐与主题公园"——宋城，我们不难发现，艺术家们一直在重建和呈现古代都城的记忆，塑造了众多以古都城市命名的艺术 IP，借助对历史文化的艺术修辞丰盈古都想象的深度和厚度，乃至媒体在电视剧《风起洛阳》走红网络之后发出了"期待风起更多的城市"^①的呼唤。无独有偶，2022 年上海人民出版社出版了日本著名电影史学家佐藤忠男的《电影中的东京》译著。这本著作系统讨论了日本导演们在各自影片中对世界著名古都东京的认知和艺术建构。与此相似的有关艺术的"地方感"的讨论在学术界逐渐兴起^②。特定地方的古都与艺术的关系成为一个富有学

*　原文系与上海大学上海电影学院硕士研究生阚时超凡合作发表于《民族艺术研究》2023 年第 4 期。

① 许莹：《风起洛阳之后，期待风起更多城市》，《文艺报》，2022 年 1 月 14 日。

② 周安华：《"跨民族主义"：当代中国电影的"地方"建构》，《民族艺术研究》，2022 年第 5 期；林琳、袁广盛、王敏：《文化多元与邂逅：电影作品中的华裔社区地方营造》，《世界地理研究》，2022 年第 6 期；陈晓：《中国类型电影的地方视角及其民族化表达》，《民族艺术研究》，2022 年第 5 期；艾青：《寓居上海：石库门里弄与中国早期电影的"地方感"生产》，《现代传播（中国传媒大学学报）》，2021 年第 12 期；王晓东：《地方知识的涵化——九台汉族萨满"出马"仪式音乐的成因与表征》，《中国音乐》，2022 年第 5 期。

术张力的话题。服务于地方和艺术两个领域的艺术实践和知识生产，成为当下艺术地理学研究的重要议题，致力于服务文化和产业发展的新领域。

一、中国艺术与古代都城的关系

艺术的发展从来不是孤立的。各种类型的地理空间是艺术赖以生成的原境，并由此成为艺术发展的规定性要素。在中华文明的历史上，作为历代王朝政治中心的古都，既是中华文明的标识，也是艺术实践最重要的空间。与艺术地理学研究的振兴共生，古都学者将目光投向了艺术。古都学研究对艺术的关注，来自三个方面：第一，对古都历史空间和景观的认知与体验，除了依托文献文本的记载和描述，视觉资料化呈现具有更重要的价值。舆图之外，古都学者需要更多的视觉资料加以补充。第二，他们将古代都城空间的艺术视为呈现古都城市空间及其各种关系的媒介，艺术作为把握世界的一种方法日益被古都学界所重视。古都丰富的艺术遗存和日渐丰盛的考古成果，使他们获得更多视觉化的古都记忆信息，这在某种意义上改变其对古都文化既有的认知。第三，他们在探索并重塑古都赋予当代的精神气质时，艺术成为他们必须面对的对象。对古都空间而言，艺术以某种抽象的方式对不同历史时期的古都世界进行了想象性表达，并赋予古都世界以千姿百态的审美情感和精神力量。关注古都艺术的学者不乏其人，中国古都学创始人史念海先生在他的《中国古都和文化》一书中系统地阐述了中国古代都城文化的特性，即：全国代表性和聚集性，域外文化的吸收性、扩散性和影响力，以及古都文化与当代城市文化之间的融通。其中，他列举了大量的古都艺术发展的案例讨论上述问题。在谈到中国古都文化对外来文化的吸收方面，最具有代表性的案例是西域音乐和美术技法在长安的传播与融通。他还对中国戏曲艺术的演变、华夏正声的形成过程和古都形势的变迁之间的互动关系展开了深入的讨论。中国古都学会创办的《中国古都研究》对中国古都的佛教美术[1]、

[1] 王雁卿：《辽西京佛教艺术的唐代遗风》，见萧正洪主编：《中国古都研究》第33辑，西安：陕西师范大学出版社，2017年。

城市园林①、古都形象传播②、碑刻书法③、舞蹈艺术④等多有阐发。中国古都学近年来也重视从文学地理学视角切入探究古都的想象研究⑤。有关古都历史记忆的艺术再现、表现和想象性重构愈发引起人们的关注。在学术生产领域，古都作为知识生产的框架之一，大致讨论了以下话题。第一，是艺术学界以特定空间的古都作为古代艺术演进的历史现场，围绕宗教艺术、建筑艺术、皇家园林艺术、宫廷艺术、城市民俗艺术等专题，对中国古都空间的艺术发生论展开了持续研究，成果众多。其中，颇具代表性的是北京故宫博物院创办了以明清宫廷艺术研究为主要内容的学术研究期刊《紫禁城》，刊载了众多明清时期的宫廷艺术个案研究，涉及现代艺术内涵中的各个领域。有关中国古都历史文化的讨论亦内含对古都艺术的梳理。在钩沉和整理地方史文献的同时，重新发现了古都的艺术，如《苏州艺术通史》《北京美术史》《扬州艺术史》等。古都艺术史成为古都记忆和情感的文献史。第二，是在世纪之交"城市与艺术的关系""艺术介入城市"成为学界广泛关注的议题，衍生了城市雕塑、公共艺术、环境设计、城市美学、城市景观艺术、电影与城市、城市形象传播、城市艺术田野、城市艺术区等诸多学术话题和艺术生产实践，回应了中国式现代化历史进程中有关城市文化建设的一系列问题。第三，是中华文明溯源、中华文化复兴、文化遗产保护和文化旅游产业兴盛的时代命题，向艺术地理学提出了若干时代之问：包括作为中华文明精神标识的古都的艺术呈现与传播、艺术何以为中国、如何讲好中国故事、历史文化名城的气质重塑等等。需要对此进行理论的探索与回应。上述讨论可见，有关中国古代都城与艺术的

① 郑秀娟：《汉唐昆明池园林景观分析及现代开发建议》，见萧正洪主编：《中国古都研究》，第34辑，西安：陕西师范大学出版社，2018年；程森：《民国西安的城市公园与都市生活》，见萧正洪主编：《中国古都研究》，第34辑，西安：陕西师范大学出版社，2018年。

② 任伟：《"天地之中，文明之源"——从考古发现谈郑州城市文化形象的建设》，见萧正洪主编：《中国古都研究》，第35辑，西安：陕西师范大学出版社，2018年。

③ 宋志强：《"平城魏碑"书体的流变及其书史意义》，见萧正洪主编：《中国古都研究》，第37辑，西安：陕西师范大学出版社，2019年；陈刚、段淼然、于丙辰：《无人机遥感技术支持下的南京六朝陵墓石刻调查与数字化研究——以狮子冲南朝大墓神道石兽三维建模为例》，见萧正洪主编：《中国古都研究》，第32辑，西安：陕西师范大学出版社，2017年。

④ 商春芳：《洛阳道北史家屯村金墓萨满舞蹈图像考》，见萧正洪主编：《中国古都研究》，第33辑，西安：陕西师范大学出版社，2017年。

⑤ 梁中效：《唐诗所反映的成都文化形象》见萧正洪主编：《中国古都研究》，第31辑，西安：陕西师范大学出版社，2016年。

研究不是一个新鲜的话题，无论是中国艺术史研究，还是中国古都文化的考察，基于古都空间特质的艺术研究在两个学科领域虽各有侧重，但从未停止。那么，我们今天重提中国古都艺术研究这个话题在当下有什么值得重新言说的价值？

二、"古都与艺术"的内涵与问题领域

当艺术成为古都学的研究对象和图解，古都与艺术之间就建立了一个类似"六经注我，我注六经"的关联，为那些同时属于古都与艺术的内容和生产提供了更多的可能。然而，到底什么是"古都与艺术"，它与古都艺术史相比异同何在？为何要提出这样的概念？我们说，在当代艺术实践和古都学研究成果应用领域，艺术作为城市历史记忆承载的媒介，如何从艺术中挖掘古都的历史记忆，如何在城市审美实践和文化实践中融合历史想象、城市特质和现实关怀，成为两个领域共同关注的话题。中国古都与艺术的关系内涵概括起来有如下两点：一是艺术的古都特质；二是艺术对古都空间特质的经验把握和记忆承载。

（一）艺术的古都特质

作为王朝首善之区，历代古都汇聚了丰富的艺术形态，尤其是王朝叠加的大古都，往往汇集了包括宫廷艺术、墓葬艺术、宗教艺术、建筑艺术、文人艺术、外来艺术、市民艺术等等在内的艺术，是中国代表性艺术最为集中的地方之一，是当下中国艺术考古和艺术文献最重要的历史现场，也是古都文化研究必须面对的对象。城市是人类生活集聚的空间，古代的都城既是历史时期不同区域的政治中心，也是古代不同区域的发达城市。与一般城市相比，古都空间还具有独特的空间特质，其区域中心性的地理空间特质决定了古都艺术史的首位特性。

第一，古都是历史时期全国各类人才聚集的中心，也是全国艺术人才聚集的中心地之一，是艺术品精华的汇聚地。一方面，作为政治中心的都城吸纳了全国的文人精英，也意味着同时吸纳了以文人艺术精神为宗旨的文人艺术家人才。根据蔡际洲的研究，宋元以前，中国的文化中心在黄河流域，古

都长安、洛阳是音乐人才分布最多的地区；宋元以后，音乐家聚集人数最多的是浙江和江苏[①]。根据赵振宇的研究，北宋的京师开封是书法家和画家数量分布最多的地区，南宋时期则转为临安（今杭州）[②]。五代两宋时期，画家总体数量上的分布，南方多于北方，北方的中心依然是开封，南方主要是杭州。总体上，书法家、画家分布南北有差异，但不变的是，南北的都城都是毫无争议的艺术中心。元代以后，绘画艺术人才南北分布较为均衡，但古都也是艺术人才不断流动聚集的空间。另一方面，古都的艺术生产主要服务皇室，相关制度健全，建立了完备的艺术培训和教育机构。从汉代乐府、大乐署、教坊、宋代画院等到宫廷制造机构，聚集并培养了大量艺术人才。古都既是艺术家汇聚之处，也是确立个人艺术盛名之地。众多艺术人才和人才培养机构的汇聚，造就了古代艺术的都城繁荣。大一统国家服务于皇权的需求与功能，也促成了全国艺术精英人才和艺术品精华在都城的聚集。城市的特性之一是与农业生产脱离，手工艺人以出卖手艺在城市生存，这造就了工匠成为专业人才的可能。艺术家们集聚都城，感知客观世界，获取各种信息，结合个体既有的知识体系和价值观，在大脑中对都城的历史和形态进行重新编码，重构之后的艺术世界——意象、记忆、回忆等等就形成艺术家对都城的认知。

第二，基于军事和生存功能的需求，古代都城的交通设施都颇为发达，以利于流动和汇集。艺术风格的传播与艺术家和传播者的空间流动息息相关，中华历史上朝贡体系的建立，使得都城成为域外人士汇聚最密集的空间、艺术创作主体和表演主体汇聚和空间流动之地、中外艺术交流和传播的中心。艺术风格和技法在此交汇，从而形成新的风格和样式。"丝绸之路"贯通中西，来自西域的商人带来的不仅是贸易，还有"胡风"的时尚。洛阳和北魏大同的佛教艺术西来东传；宋代中国艺术从临安出发的海外传播；明清时期北京宫廷接受了西洋艺术，经由北京传播和扩散。没有清廷皇帝的喜好和支持，传教士画家和西洋绘画的技法很难在中国流传，巴洛克风格也不会在中国的宫廷演绎。中外艺术在古都交汇和扩散，形成了外来风格和本土风格的融合，以及本土风格的域外传播。古都既引领了全国

① 蔡际洲：《文化地理学视野中的中国音乐家研究》，《中国音乐学》，2005 年第 2 期。
② 赵振宇：《宋代美术人才地理分布研究》，重庆：西南大学硕士研究生论文，2010 年。

的艺术风尚，也形成了不同都城的地方风格，还带来艺术品和风格的流动
与扩散。艺术世界中的问题与现象能够在古都内外各种空间的相互关联中
得以揭示。

第三，历史时期的古代都城在朝代更迭中处于不断的空间位移过程中，
其不仅有东西交互，亦存在南北切换。整体考察，古代都城自西向东、自
北向南、从黄河流域到长江流域、从北方农牧业交界带到西南边陲不断变
换，艺术的重心也不断随之切换。中华民族就是在这样的都城空间切换过
程中实现了多民族国家的逐步建构。中华艺术也在民族融合过程中，借鉴
多民族艺术形式和风格，与其交融，共生同长。以中国古代绘画艺术为例，
绘画人才"聚集之地的阶段性空间位移，既是创作主体体验环境的空间位
移，也折射了中国古代政治中心、经济中心、少数民族政权中心的空间位
移，绘画人才的地理分布成为区域政治、经济环境信息的又一载体"①，折
射出中华文明多元一体格局形成的过程。毋庸置疑，那些叠加了诸多朝代
的大古都，诸如北京、南京、洛阳、西安、杭州等，是中国艺术史研究最
重要的历史现场，留下了诸多承载古都记忆的遗址、遗迹和遗物，成为今
天城市发展宝贵的历史文化资源，并在当下文化旅游产业发展的热浪中自
带先天优势。但那些历史时期少数民族地区的政权中心地，如银川、大理、
呼和浩特、拉萨、大同等地的艺术流变也需要认真扫描，以考察中华民族
融合的历史过程中，艺术形式和风格的多民族融合与交汇，及其对中华民
族共同体形成的投射。由是观之，古都空间的艺术史书写成了古都艺术研
究领域首先要讨论的问题领域。根据史念海的研究，中国古都的地理分布
大致如下："内地各省市共有十五年以上的古都五十三处。涉及的王朝或政
权一百七十二个；不足十五年的古都计有七十九处，涉及的政权九十个；
未知具体年代的古都两处，涉及的政权四个；另外还应该添上夏、商两代
的都城和周的先世的都城三十处，几宗合计：共有古都一百六十四处，涉
及的王朝或政权二百六十九个。周边各省区，可知有具体年代的古都六处，
涉及的政权八个；未知具体年代的古都四十七处，涉及的政权难以确知，
共有古都五十三处。内地与周边各地合计，共有古都二百一十七处，可知

① 张㤹：《空间过程、环境认知与意象表达——中国古代绘画的历史地理学研究》，北京：中国社会
科学出版社，2017年，第342页。

的所涉及的王朝或政权二百七十七个。"①尽管这些广泛分布的古都因为各种原因，有的已经消失了，但是王朝叠加的都城成为今天重要的大古都、大城市，还有相当一部分成了中国历史文化名城。古都空间的区域政治中心性、艺术风格的中心交汇性以及在中国大地上的空间流动性，形成了艺术的古都特质，古都成为艺术发展的自变量之一。断代艺术史图谱的重要节点之一，当为王朝都城艺术。反观当下十大古都，相关艺术史的书写成果寥寥无几。古都海量的艺术史信息的整理与元数据库的建构成为当下古都艺术研究亟待关注的领域。

（二）艺术对古都空间特质的经验把握和记忆承载

艺术创作经常面临表达空间的处理问题，这其中就涉及艺术创作主体对各种空间的感知、经验和理解。都城是依据国家政治尺度划定的空间，也是区域重要的人文地理实体。对都城空间的视觉表达和处理，对城市各类人群生活的艺术表现，对都城当代精神气质的提炼、传播和传承是古都学和艺术学共同关心的话题。正如人本主义地理学家段义孚所言："一个城市不会仅仅因为它已经在同一个地方屹立了很长时间就成为历史名城。如果在历史书中、纪念物上、戏剧作品中、被认可为传统的组成部分的庄严欢快的节日里没有对于过去所发生事件的记忆，那么这些事件就不会对现实产生影响。一座古老的城市储备了丰富的事实资料，世世代代的市民可以利用这些资料维持和重建他们的地方形象。"②这为我们重新思考艺术史书写和当下的艺术实践带来某些启迪。

其一，为我们提供了新的阐释艺术史的维度。单一审美要素不足以客观阐释艺术史的发展动力和规律，空间维度是与艺术史时间维度并置的。固然，从空间考察艺术史也不是一个崭新的话题。就中国艺术史而言，从什么样的空间切入书写艺术史？答案是：中国古代的都城。古代都城的基底是城市，城市是人类社会进入文明时代的重要标志，城市形态、城市生活是艺术表现的重要内容，也是中华文明的标识之一。尽管在中国倾向于认同艺术创造的诸般形式来源于自然环境，形成了以"天人合一"观为统领的艺术创造

① 史念海：《中国古都和文化》，重庆：重庆出版社，2021年，第178页。
② ［美］段义孚：《空间与地方：经验的视角》，王志标译，北京：中国人民大学出版社，2017年，第144页。

法则，但事实上，城市作为一种文化形态必然成为艺术表现的对象和题材。中国艺术史上不乏《清明上河图》《京畿瑞雪图》《西湖十景图》《燕京八景图》《金陵胜迹图》等古都胜景的绘画创作。直到今天，城市民谣和市歌类音乐作品、表现城市的影像作品、城市内部公共空间各系统的视觉标识设计，乃至城市声音景观的营造等等，既是艺术对城市的介入，也是对城市精神的丈量和重塑、城市气质的艺术传播，以及城市个性的张扬。都城与一般城市相比，政治功能和秩序是其主要肌理，政治和教化功能的需求，要借助艺术造型及其符号来实现。"中国古代都城是权力和城市的结合，集中体现了当时朝代的皇权特征、意识形态和礼仪制度，在都城建设中呈现出独特的王朝景观形态"[①]，都城空间呈现出整体美、秩序美、和谐美的城市空间美学特征，这成为王朝政权艺术向度的合法明证。等级秩序和政治功能规定了艺术实践的基本底色，也促进了精湛艺术作品的创作、留存和汇聚。古都空间作为一个沉淀了大量遗迹、文物和艺术作品的原境，不仅在美学层面呈现都城的记忆，也以其时间上的自足，具备了独立阐释艺术的能力和价值，可以建立起一个以古都为核心描述和解释的框架。金克木关于艺术空间研究的设想就是基于对古都空间艺术特质的洞见："文艺的散播研究是否可以将几个朝代的首都文化作为一种对象？大都市是集中和散播的核心，不是一个点。"[②]

其二，艺术是承载历史记忆的媒介，艺术史是城市修辞的记录，也是当下重建都城历史想象的空间经验来源。城市与艺术有着天然的联系，但艺术介入城市的广度和深度从没有像今天这样深刻，城市规划、园林、艺术景观、公共空间、博物馆建设等等都以艺术作为方法和媒介，深度参与城市物理空间的形构。当中国大规模的城镇建设中物质基础阶段逐步走向完善，随着人工智能和数字经济时代的到来，如何在新的技术时代呈现城市记忆，如何将拥有厚重历史记忆的古代都城视觉化、审美化、数字化地呈现与传播，成为当下古都文化研究成果实践转化的迫切命题。当代艺术生产实践中，符号与媒介的进化，一方面表现为艺术门类之间互为媒介，另一方面在整体文化系统中艺术以承载记忆的媒介身份成为各类地理空间形塑和传播的媒介。古都作为一种艺术创造的"总体性"方法，既是艺术演变的原型空间，也在

① 唐晓峰：《从古代都城景观看严格的皇权秩序》，《环球人文地理》，2020 年第 7 期。
② 金克木：《文艺的地域学研究设想》，《读书》，1986 年第 4 期。

呈现艺术史面相的同时，揭示了艺术与都城、人与城市关系的背后朝廷、市井、士人等各阶层错综复杂的关系。艺术成为古都的文化表征，必然以各种美学目的和艺术原理折射出创作者都城的空间体验。由此生发了这一领域的知识生产话题，即艺术本体是如何感知古都空间和内隐的人城关系，展开想象性重构，以及形成当代都城地方艺术符号的。还需要讨论艺术与古都内部空间发生关系的条件和后果。通过分析古都内部各种空间对艺术创作的规定性制约，如神圣空间、礼仪空间、权力空间、信仰空间、市井空间等，以及不同历史时期古都的变迁与艺术发展之间的关系，考察艺术变迁的都城过程和动力。考察艺术史对都城空间的想象性、审美性重构，为古都文化的当代传承创新和转化提供视觉资源，为艺术在元宇宙社会到来的当下，再现往昔城市生活，弥补当代观者"身体"不在场的缺憾提供历史依据。围绕"人城关系""城市记忆"的主题还可以带来艺术生产的新内容。艺术作为文化的表征，呈现了文化研究导向的艺术生产。当代中国文化实践的最重要特征：一是视觉性。地方文化的符号系统重新使用艺术编码。二是消费性。文化走出精英构筑的围墙，进入可视化、可体验、沉浸式的消费主义空间。三是大众化。明确的产业性质和市场机制，具有包容性的艺术生产法则，将各种艺术形式归到大众艺术。四是全媒体时代的生产，社会群体对历史事件、历史人物、建筑景观、文化遗产、历史地名、公共艺术作品、历史场所等城市记忆载体的新媒体书写与传播，拓展了艺术表现的途径。面对中国十大古都和139座历史文化名城，在中国城市化进程中如何凸显个性成为一个重要的时代命题。如何汇聚城市共同体的集体记忆，在更高维度推动当代城市集体文化的认同与建构。怎样的艺术实践才能讲好中国城市的故事、传播中华文明的影响力，这都需要艺术生产领域积极回应。

三、"古都与艺术"研究的价值释放

作为古都学和艺术学共同关注的话题，都城与艺术研究的价值传递体现在以下四个方面。其一，回应人文学科研究成果艺术化呈现和传播的时代课题。某种意义上说，整个人文学科领域出现了相当程度的艺术转向，有关"历史的影像与影像的历史研究"等等走进了学者的视野，图像史学成为学

术潮流，从考古文物、遗址遗迹、生活器用、绘画和工艺美术作品中追寻文明的记忆成为学术探索的内容与当代艺术实践的流行风。从"西北风""江南风"到当下的"国潮风"，各种风尚的流行就是对中国优秀传统文化的现代艺术转化。近年热播的电视剧《风起洛阳》，是古都洛阳多年来致力于地方营销的又一部力作。从徐克导演的狄仁杰系列电影中建构的神都意象，到近年来风靡舞台的《唐宫夜宴》、水下舞蹈《祈》、融媒体节目《端午奇妙游》、电视剧《风起洛阳》等，呈现了古都文化的艺术转化脉络，都以其艺术感染力赋予当下城市新的空间想象力。历史记忆和城市人文景观的建构，对艺术与地方的聚焦，既是艺术实践触角四散的范式，也是都城研究自我深化的重要渠道——都城由此被纳入艺术行为的领域和主题。对都城的关注和理解，不能止步于都城建制、文化、空间等，更应进入当代语境对其进行重构、传承和传播。正如休·普林斯顿（Hugh Princeton）所言："抓住并理解一个地方的'本质特征'（essential character），又在很大程度上，依赖于艺术的洞察力。"[①]艺术成为承载地方经验、传播华夏文明的媒介和方法。

其二，这是对史念海"学问当有用于世"治学精神的当代传承，是古都文化现代转型的路径探索。中国古都学研究兴起于 20 世纪 80 年代，其目标是服务于国家兴起的大规模城市建设。时至今日，伴随物质生活水平的提高，人们对文化的精神需求愈发强烈，国家文化发展战略和文化旅游产业的勃兴都对古都文化实践提出了当代转化的时代要求。作为古都文化重要组成部分的艺术，既是古都文化资源，也是文化资源艺术转化的媒介，展示、传承、重塑和传播城市精神气质的重要形式与手段。在大规模城镇化建设中，古都学研究成果转化的场景从现实空间，不断转向基于技术的进步、以网络为代表的虚拟空间，以及后疫情时代文化旅游产业受众对虚实相生场景体验的需求[②]，古都学研究和古都文化现代转型均面临着新的实践课题，需要开拓

① ［加拿大］爱德华·雷尔夫：《地方与无地方》，刘苏、相欣奕译，北京：商务印书馆，2021 年，第 70 页。

② 调查显示：① 文化、文物旅游和节庆会展旅游是公众最熟悉的文化旅游产品类型，有超七成受访者愿意尝试新的文旅融合形式；② "特色小镇"是公众印象最深的文旅融合创新模式，"主题公园"是公众认同度最高的文旅融合典型模式；③ 一线城市文旅融合发展状况最好，新一线城市发展潜力最大；④ 近六成受访者认为"内容创意"是发展文化旅游最重要的内容，国外文旅融合先进模式值得学习和借鉴。参见人民智库课题组：《调查报告：文旅融合发展，公众有哪些期待》，《国家治理》，2019 年第 12 期。

新的领域。

其三，在艺术实践领域探索"艺术作品是如何重构古都的""艺术是如何表达地方的"等议题在当下有着非常现实的意义。古都艺术是解码中华文明的样本，它承载了中华文明的记忆，是中华文明标识的艺术呈现，需要当代艺术实践的持续传播。基于文化复兴和资本的双重推手，艺术建构地方成为非常重要的现实问题。既往，我们在城市的建筑、公共空间艺术、旅游景点等各种空间领域使出浑身解数。当下，我们需要让古都文化为当代城市精神气质的重塑赋能，并在传播领域有所作为。站在中华文明影响力传播的历史高度，在尊重传播艺术规律的同时，形塑生动可感、直观的历史形象是艺术实践必须直面的现实选择。当下，"Z世代"日益成为社会各领域快速成长的主力群体，他们的消费特征是沉迷于数字化内容的体验。元宇宙的出现，提供了艺术和地理的双向同构，文化旅游产业也呈现出"脱实向虚""虚实相生"的特征与趋势。如何在审美泛化和数字信息的时代，充分利用网络融媒体技术做好城市营销，推动产业发展是当下面临的现实问题。

其四，回到中国艺术史现场，重新审视中国艺术史。现代中国的艺术理论体系中，自由被视为艺术精神的核心和美的本质，进而被视为艺术的本质。以此尺度考察中国艺术史，凸显自由精神的文人艺术被视为最具有艺术创造的价值。这带来了中国艺术史研究的某种偏差。对此，刘成纪在其《先秦两汉艺术观念史》中提出了批评："反映官方艺术趣味的艺术，其成就要么被艺术史家视而不见，要么被置于艺术史的边缘。像在中国宋代，有官方背景的院体画代表了那一时代最杰出的艺术成就，但艺术史家更愿意将关注的重心，集中于这一时期带有墨戏性质的文人画。之所以出现这种艺术价值评估的古今错位，原因无非在于现代以自由为核心价值的艺术史观，赋予了艺术家与主流政治尖锐对峙的性质。"① 因此，从自由艺术精神的逻辑下书写艺术史的学术视野中解放出来，回到中国艺术现场，尤其是聚焦了每个时代最富有艺术高度的古都空间的艺术现场，对全面书写、理解和阐释中国艺术史，具有重要的学术意义。

① 刘成纪：《先秦两汉艺术观念史》（下），北京：人民出版社，2017年，第779页。

四、结　语

古都与艺术的关系是双向建构的。古都的空间特质决定了艺术品质的高度和广度；在书写艺术史的同时，艺术成为承载古都记忆的媒介，具有文化属性的古都空间记忆在某种意义上就是中华文明集体记忆的指代。以古都空间为题材的艺术实践，既延续了城市的历史文脉，也体现了对中华优秀传统文化的创造性转化和创新性发展，更助力城市集体文化记忆的认知、认可和认同。面对增强中华文明传播力和影响力的时代课题，具备宫廷美学、市井万象和风雅韵致的中国古代都城，是承载中华文明记忆最适配的空间媒介，也是艺术呈现中华文明标识的一种方法。

艺术史书写不能忽略的空间过程 *

　　整体艺术史并不生产"原初知识"，有关艺术的史实和作品汇编这类基本的工作均由门类艺术史研究承担。整体艺术史作为一种方法，是要利用门类艺术史研究的结果进行比较，关注艺术发展的宏观叙事和规律，提出理解艺术起源、变迁和发展动力的方法，以阐明艺术史的整体特征和一般性规律。

　　在既往的讨论中，学者们已经注意到艺术史的时空特质，甚至有人提出了艺术史的"地理转向"或者"空间转向"。但究竟该如何展开艺术史的空间研究？怎样实现时空同构的历史叙事？包括哪些研究内容？这些都是需要厘清的问题。本文从艺术史的空间过程介入，试图回答上述问题，为推动整体艺术史书写注入方法论动力。

一、"艺术的空间过程"概念

　　"艺术的空间过程"是指不同历史时期艺术的空间格局及其变迁过程，如艺术的起源地、中心及位移，艺术人才的地理分布和空间位移，艺术类型的地理分布，艺术风格的扩散，艺术的跨区域传播与交流，艺术的地图建构等，即时间平面上横向地理空间艺术的差异、传播和交融。

　　艺术的空间过程是人文地理过程的组成部分，是以艺术为切入点，探讨艺术活动的空间发展变化过程，包括各种艺术事项的空间分布和空间格局的

＊ 原文发表于《中国社会科学报》2018 年 2 月 5 日。

流变。讨论空间过程的概念基础是在行为地理学视域中，艺术被视为一种行为过程，是包含艺术人才、艺术作品、艺术传播和接受等各环节要素的行为过程，而非仅仅指艺术家及其作品。

艺术的空间过程与艺术发展的过程有所不同，艺术的发展过程强调艺术家、艺术的风格、类型、生产、传播等时间维度上的变化，并不强调空间变化。而艺术的空间过程则强调艺术行为过程各环节要素的空间演替过程。

二、考察艺术空间过程的重要性

艺术史空间过程概念的提出，是对学界多年艺术史书写"时空观"的系统化，是对艺术史历时性中的共识性考察和整体性观照。将零散的艺术与空间关系梳理出清晰的脉络和知识体系是艺术史研究不可或缺的内容，因为艺术史的书写不仅要接受者知道"艺术是什么"，还要明确"艺术在哪里""为什么在那里""在那里会怎样"。

第一，艺术的建构无法脱离地理空间而单独存在。作为文化创造的艺术史，在呈现艺术作品本体，对人类情感进行审美转化的同时，也成为人类认知客观世界的工具。回顾中华艺术发展的历史，基于环境制约形成的敬畏思想，产生了各地普遍的信仰艺术。洪涝灾害的频发，使得流域和沿海地区形成了广泛的水神崇拜。治理洪水的人被奉为神明，与此相关的信仰艺术留存至今。典型的如中国大禹治水的神话和景观。水资源匮乏的地区则留下了大量的龙王庙壁画艺术。敬拜自然神灵的各种祭祀活动仪式，在漫长的历史发展过程中，伴随人们改造环境能力的提升褪去信仰外衣，演化为民俗民间艺术。

基于改造和适应自然环境的认识，各地形成了与自然环境紧密联系的艺术创作手段，"就地取材""因地制宜"成为民间艺术创造的法则，"法天象地"成为古代建筑营造的法则，"模山范水，移天缩地"成为古典园林造园的设计思想和容纳万有的天地意识，自然形态的花鸟、山水成为中华民族经典的装饰图案和美术题材等，"天人合一"观统摄了中华艺术的所有形式[①]。"情景合一"成为艺术的评价尺度，情景交融、寄情山水成为天人合一审美观的标准。

① 张燕：《论中国造物艺术中的天人合一哲学观》，《文艺研究》，2003 年第 6 期。

　　第二，艺术史观的形成与中华地理观的形成有着千丝万缕的联系。艺术史观的形成既存在于特定的社会历史条件之中，也存在于相应的地理环境之中。需要特别指出的是，中国艺术发展史上艺术观念呈现出与地理观的融合，即艺术观中包含人地关系观。"天人合一"观是中国古代重要的人与自然关系的理论，这种人地关系的理论生发了先秦时期"天地有大美而不言""大乐与天地同和"的自然审美艺术观，并深刻影响了后世中国绘画的造型追求和音乐创作。人类在征服自然的过程中，还形成了与"天人合一"观相对立的人地关系思想，如"人定胜天"思想，是对人类战胜自然的冲突表达。从各民族创世纪传说的时代到现代，这一思想在艺术中被反复建构和表达。如新中国成立初期山水绘画的图像构成中的"逆水行舟"就隐喻了"人定胜天"的人地关系思想。艺术的审美既包含情感的审美转化，也包含对环境认知的审美转化，因为在人的认识能力尚无法达到科学水平的古代，地理空间在认知层面被审美化了。

　　第三，是从地理空间视角运用人文地理学方法对艺术史做整体性观照，解读艺术的空间特质，揭示艺术发生与发展的空间动力。与以往的艺术史研究相比较，艺术史的空间过程研究在研究对象中增加了自然、环境、地域、空间、地方、位置、位移等地理要素，以及艺术与地理环境的关系等内容。例如有学者以书法景观为切入点，就丰富了书法艺术的研究。书法艺术是中国古典艺术之一，至今仍有广泛的传习。传统研究着眼于书法艺术的技法和审美，即便全国各地广泛分布着书法文物，人们依然关注的是上述内容。但从地理学视角审视，书法与其所处的地理空间、书写的物质载体共同形成了文化复合体——书法景观，且随处可见。吴慧平认为，书法景观即由成批书法作品在特定地理空间范围内集体展现而形成的具有特殊外部视觉特征和特殊地方感的场所环境。将书法景观作为环境要素的考察，既是对书法艺术的空间性解读，也在研究范式上突破了书法研究中"书法家+作品"的模式，体现了书法艺术的"多质性"特征，揭示了书法艺术发展的空间动力。换言之，艺术的空间过程研究不仅要直接面对艺术现象对地理空间的感知和能动，其现实关怀主要体现在艺术史书写和艺术实践向空间的延伸，为整体艺术史的研究和书写提供解读的工具和新的思维路径。

　　第四，讨论艺术空间过程具有重要的现实意义。建构历史艺术地图，探求艺术发展的空间变化和动力，运用地图实现对艺术史的认知是艺术地理学

的基本方法。建立历史艺术地理信息系统，为当代文旅产业提供基础知识和学理支撑。在空间过程坚实的文本研究基础上建构艺术地理信息化系统，以可视化方式服务于新时代的精神文化创造。

三、艺术史空间过程研究的内容

首先，考察艺术行为过程的各环节要素在不同历史时期的空间格局，具体要回答这样一些问题。

（1）中华艺术的发源地和核心区在哪里？要了解不同历史时期艺术核心区确立的指标要素及其空间变动，历史时期艺术核心区的地理范围、本地发展、外来要素吸收及其向四面八方的扩散。

（2）中华艺术史上有哪些重要的地理节点或者"圣地"左右了中国艺术史的进程？这些地理节点不仅具有某种自然特质，更具有艺术属性和文化高度；影响深远的文艺政策的生产地，是艺术史空间过程研究的重要对象。

（3）艺术人才的空间分布、位移与中国艺术史的变迁有怎样的联系？不同历史时期艺术人才聚集的区域是艺术中心地得以确立的标志之一，各种规模的艺术人才空间位移，是艺术交流与传播的关键内容。艺术人才的空间分布格局及其变化，在展示艺术变迁过程的同时也彰显了艺术流变的空间特质。

（4）不同门类的艺术作品的地理空间分布及历史变迁。当下在民间艺术、考古艺术、宗教艺术等领域，壁画、雕塑（刻）、年画、民间音乐、工艺美术等已经具备探究不同时期空间分布的学术基础，需要积极展开知识生产，为地方文化事业和产业发展提供学术支撑。

其次，在前述空间分布的基础上，考察艺术发展过程的空间变迁，厘清历史时期艺术传播、交流的地理路线和艺术风格的融合与变迁。如佛教艺术经由中国东传的路线及其沿线艺术造像风格的流变，中国瓷器艺术的海外传播，宋代绘画艺术东传日本、朝鲜等地产生的影响，明清时期传教士在中国的西洋艺术技法的传播，清末民初艺术的西风东渐，抗战时期艺术家的西迁及其艺术风格的嬗变，等等。总而言之，历史时期各种社会政治、经济、军事、宗教活动引发的艺术家的空间流动及随之而来的艺术传播、交流和融合，以及由此引发的艺术风格和类型的扩散、传播和变异，并在新的空间与当地

风格的交融，都呈现了艺术史的空间流变和空间动力。

最后，着力探究不同历史时期，艺术作品对不同尺度地理空间的表达与地方知识生产和形象建构之间的双向互动。一方面，不同尺度和环境差异化的空间想象，经由艺术的编码、转译和传播，反复被阅读和重塑。艺术以其审美性、形象性和符号性成为地方重塑、意义建构、身份和文化认同的媒介。另一方面，"艺以地异"成为艺术史的重要表征。地域艺术流派之别是初级表象，艺术类型、艺术风格的地域差异是中度扫描。面对中国丰富的地理环境，艺术对诸如城市与乡村、高原与平原、沙漠与流域、草原与冰川、墓室与庙堂、皇宫与私宅等各种地理空间经验把握的表达，构成了艺术史的丰富面相。

艺术的空间过程研究是艺术史在时间叙事中同步的空间叙事，是探求区位、时间、尺度差异中，地理空间与艺术的双向建构。艺术史书写对空间过程的注入是重建历史记忆的整体性观照，而非艺术史事件的地理注脚或者隔靴搔痒的空间旁白。最重要的是，可以帮助我们提炼具有本地和本土印记的艺术话语表征，进而帮助我们理解中国艺术之于全球的位置和表征。

画以地异，不独师法 *

"画以地异"是明代唐志契在《绘事微言》中提出的关于绘画风格的一种表述："写画多有因地而分者，不独师法也"①，大意是绘画风格会因为地域环境的差异而有不同的表现，不仅仅是继承的缘故。这种思想，早在唐代张彦远的《历代名画记》中就有阐述，他明确地说："其或生长南朝，不见北朝人物，习熟塞北，不识江南山川，游处江东，不知京洛之盛，此则非绘画之病也。"② 不过"地"是用了更为具体的表示地理方位的"南"和"北"来表达。类似的表述在古代画学文献中随处可见。

明清时期，地域绘画流派纷出，也由此形成了中国绘画史以地域命名流派的一种传统，诸如浙派、江夏派、松江派、扬州八怪、京江派等，直至今天，依然有草原画派、冰雪画派、黄土画派、漓江画派等等。明代的董其昌提出了一个著名的画论"南北宗"论，这竟然引起了画史上一场旷日持久的大讨论，讨论时间达三百多年之久。争论的焦点就是，画中到底有没有"南北"？这场讨论还产生了国际影响，其论点传播到日本，以致日本人竟称中国画为"南画"。现代学者启功、郑秉珊、腾固、童书业、俞剑华等也纷纷各抒己见，或反对、或支持，讨论极其热烈。

不管正方和反方如何辩论，对绘画风格的讨论使用地理方位、地名和区

 * 原文发表于《中国社会科学报》2018 年 2 月 5 日。

① （明）唐志契：《绘事微言·画以地异》，见王伯敏、任道斌：《画学集成》（六朝—元），石家庄：河北美术出版社，2002 年，第 257 页。

② （唐）张彦远：《历代名画记》卷二，秦仲文、黄苗子点校，北京：人民美术出版社，2016 年，第 22 页。

域典型环境（黄土、冰雪、草原）作为个性标志，就不能不说绘画与地理有着千丝万缕的联系。关于这一点，古今中外的学者都有认识，最著名的当是众所周知的艺术史家丹纳，他在《艺术哲学》中对尼德兰绘画对当地地理环境表达的探讨，也成为后世学者津津乐道的话题。

当下，在图像证史的潮流中，学者们亦开始关注绘画对地理环境的表现，在我看来，绘画本质上就是一种文化现象，是一种表达、建构或象征环境的特殊方式。地理环境（包括自然地理环境和人文环境）经由创作者感知、选择，然后用造型艺术加以表达。无论外在形式如何，其内在必然含有某种带有主观意图的文化意蕴。画论所常言之"外师造化"，本不是一个被动地反映或"写真"的过程，而是感知、选择和表达的过程。这样的理解，为我们重建了艺术与地理环境之间的关系。

那么绘画是如何对地理环境进行表达的呢？这种表达是如何影响绘画风格的形成的呢？我们从画史中可以发现众多的蛛丝马迹。

画史上首先能看到的和地理环境有关系的自然是山水画，这也是"南北宗"论发端的源头。不管争论如何，事实上，我们可以看到被列为"北"的画家，从宋代范宽始，其画面确实与"南"的画家作品有着显著的差别。不同地域的画家落笔便是生活地域的山水景观，这就是文献所说的"李思训、黄筌便多山峡气象者，生于成都也。宋二水、范中立有秣陵气象者，家于建康也。米海岳曾作宦京口，便多镇江山色。黄公室隐于虞山，落笔便是常熟山色"①，"李思训写海外山，董源写江南山，米元晖写南徐山，李唐写中州山，马远、夏圭写钱塘山，赵吴兴写雪苕山，黄子久写海虞山"②。归纳起来，就是画家画的都是"家山家水"。

从艺术创作心理学的角度来看，创作者的想象多是由现实环境激发的。一个长期行走在北方高大山脉之间的画家，和一个终日在丘陵遍布、烟雨迷蒙的江南世界生活的画家，其笔下的艺术样式即便再追求神往，也必然在艺术语言上有山的高远和平远之分，有水的落瀑与烟湖之别，尤其是在交通和通讯与当下难以相比的古代。历史上图黄山者众，各个有异。但若

① （明）唐志契：《绘事微言·画以地异》，见王伯敏、任道斌主编：《画学集成》（六朝—元），石家庄：河北美术出版社，2002年，第257页。

② （明）董其昌：《画旨》，卷上，见王伯敏、任道斌主编：《画学集成》（明—清），石家庄：河北美术出版社，2002年，第213页。

亲临过黄山，也必心悦诚服地感叹：梅清、石涛、弘仁、黄宾虹、刘海粟一众画的就是黄山，而不是五岳。陕西画家范宽一生未有曾踏足江南的记载，笔下之山高峻雄强。李唐由北至南，画风从"顶天立地"变为"一角""半边"。为何有此转变，解释多是模糊的"审美意识的发展"云云。如果从地理角度考察，不过是画家从北方来到了南方，看惯了高山峻岭，突然涌现出了丘陵岩湖，崭新的地域景观带来了艺术上创作的灵感，用旧有的、熟悉的语言表现新的环境，于是出现了"脚踩两只船"的画风。关于此，郑午昌说："北宗画法往往受南宗之同化"，不如说北方画家受到了南方地理景观的"刺激"更为恰当。或者就是受南北地理景观交替刺激，从而形成了"南北混搭"的画风。

画史上有一些明确标注地名的绘画，诸如各地的实景图，多以八景、十景、十二景，甚至二十四景命名。从《清明上河图》始，一路画来，还有《姑苏图》《潇湘图》《黄山图》《华山图》《长江图》《庐山图》《洞庭图》《富春山居图》《太白山图》《鹊华秋色图》，林林总总，可谓画尽名山大川。有的甚至从实景绘画演变成表达某种特定情感的艺术符号，如《潇湘图》《商山四皓图》《赤壁图》等等。最牛的是康熙皇帝第二次南巡后，就有了御用大画家王翚为艺术总监，一干弟子为成员，历时三年绘制的十二卷本、三百米长的《康熙南巡图》，图录康熙南巡所到之处的山川城池和名胜古迹。如果说这类实景图是"画以地异"，那么除了实景图和山水绘画外，是否画中还有"地异"呢？

清代中叶的扬州八怪，画作多风格别出心裁，但也未必就是艺术想象发达所致。八怪在画史上与众不同的行为之一就是卖画，而且是明码标价地卖，纯粹依靠市场生存。不管是卖给市民还是依靠盐商，就是走比较纯粹的市场之路。扬州市民喜欢人物和花鸟画，扬州歌谣唱道："金脸银花卉，讨饭要山水"。八怪为了生存，少画山水合乎情理。可是扬州人为何不喜山水绘画呢？考察扬州地域，地理形势缺山多水，而山水绘画无论南北画面组合多依山傍水。究其本质还是扬州市民和扬州画家都缺乏山水相依的地理景观的体验。这也算得上是画以地异。

画史上还有一些绘画，依托于某一特定的地域空间的文化事件，通过景观描绘表达特定的情感。《潇湘图》《赤壁图》《商山四皓图》等就属此类。历来画隐而诗直，历史上多见因诗直而获罪，少见因画获罪。故而借助绘画

表达抑郁之气为多。这类绘画多半就是借助地域空间的人文事件来表达，就此形成了"地异"。当然由于这类绘画历代表达过于频繁形成了程式化构图，使得后世未曾去过事件发生地域的画家也可借此表达自己的情感。

讨论"画以地异"主要基于这样的学术认知：一是基于绘画风格形成的多样性和复杂性，通过地理环境的讨论，为绘画风格的解读提供了一种路径。二是绘画为历史地理研究提供了新的载体，图像的直观性与作为历史地理学研究对象和工具的地图有着不可分割的联系。三是"画以地异"的当代内涵，即绘画风格的中国气派的形成，难以离开中国文化的滋养和对中国文化的表达，唯有此，才可立于世界之林。

设计教学中地方文化的导入 *

全球化时代带来的地方文化的消解所引发的忧虑，已经被提升到捍卫民族尊严的层面。在各种以"抢救"为内涵的传承路径中，设计以其符号重构的形式扮演着视觉意义上的重要角色。在设计教学中对地方文化的导入，即提供了一种重构并传承地方文化的长远路径。

一、地方文化概念的界定及其课程体系的建设

地方文化是指那些在地方形成过程中所形成的文化现象，以及这些现象赋予地方的文化意义。地方所指空间范围可大可小，大至文化区如巴蜀文化区、楚文化区、齐鲁文化区等等，小至一乡一镇一村。而地域在通常意义上指较大范围的空间，多指省级以上的地理单元。在教学中导入地方文化的概念，其空间尺度指向的伸缩性，可使学生在具体的设计实践中，针对不同空间文化均可掌握基本设计思路。

鉴于以上界定，在教学设计中，首先以某一地方空间文化体系构建为整体教学的案例，重在讲授文化内容的同时，传授地方文化的概念及其空间意义。

将地方文化引入设计教学，首先要构建体现地方文化特色的课程体系。这一课程体系从学科基础课程、专业选修课程和实践课程三个层面予以体现。陕西科技大学地处陕西，地方空间体验、获取信息的便利，以及文化资源的

* 原文发表于《陕西教育·高教》2012 年第 5 期，略有修改。

丰厚，为课程体系构建提供了优越条件。

在学科基础课层面开设"民俗文化""陕西文化及产业"等课程，从宏观视角讲授陕西丰富历史文化资源及其产业现状和趋势，给学生提供地方文化的基础、概念、内容、空间和现实意义的学习。在专业选修课中，根据陕西文化产业发展的需求，开设"民间美术""地方旅游工艺品设计"等课程，以服务陕西文化产业发展为目标，从微观视角开展针对性课程讲授和实践。着重使学生体会产品的"泛地域化"特征，了解在以地方体验为主要目标的文化营销中的劣势，以及设计的责任。这一层面的课程体系既包括理论教学，也涵盖实践教学内容。在实践课程体系中，着力突出毕业设计环节的教学，设计一批满足地方文化产业需求，反映地方文化特征的设计选题，在真实环境中进行设计实践。

对地方文化的体验和认知，除了课程体系的教学之外，最直观、感受最深的莫过于在环境中亲身体验。选取合适的教学参观和实习基地成为教学体系中不可忽视的环节。以陕西省内的具有代表性的地方博物馆为主体，以民间艺术原生态基地考察为拓展，以历史文化古迹为提升，建设了陕西历史博物馆、关中民俗艺术博物院、汉阳陵博物院、凤翔六营泥塑村、陈炉镇耀州窑生产基地、安塞民间艺术馆、醴泉民俗村、户县农民画创作基地等教学考察基地，学生得以切身感受和了解地方文化内涵与精神，采集设计符号素材，为设计实践奠定基础。

以基础、方向和实践构建的三位一体的课程体系，构建了地方文化学习和视觉符号重构的设计教学体系的基础。

二、教学实施过程中地方文化视觉符号提炼与设计训练

教学实施过程是指在课程体系构建基础上，在课程的教学实践中以地方文化为主题的共同实践。其中包括课程中的地方文化内容，以及教学设计中对地方视觉形象的符号化提炼。

毋庸置疑，地方文化的内容和内涵是视觉符号提炼的基础。就陕西而言，关中地区为十三朝古都所在，都城文化和知识分子山水（田园）隐逸心态，以及宗教艺术的传播与兴盛，共同构成了关中的文化意象。陕北地区民

间艺术原生态的留存丰厚。陕南地区与巴蜀文化、楚文化交汇，文化杂交现象突出。在相关课程的教学中，要求教师讲授陕西自然环境、人文环境特征，对陕西地方视觉造型形象加以归纳和总结，提炼视觉符号，从不同专业设计角度予以体现。如在景观设计教学中，对陕西不同地方装饰元素的象征表达予以汇总，或从造型、材质、色彩，或从象征寓意上予以提炼和再创造，在设计表现中通过对文化因子中可视性表达的"直接使用""夸张变形""移花接木""多元重构"，传授地方文化的视觉设计表现。在设计基础课程教学中，以陕西文化景观，如兵马俑、大雁塔、古城墙、壶口瀑布、宝塔山、灞桥柳、定军山等文化空间为主题，将其充实到图案构成、立体构成的训练中，加强构成艺术与地方景观造型艺术的结合，通过训练抽象出完整独立的造型。在包装设计教学中，以旅游商品、纪念品、食品营销为目标，地方文化产品的丰富资源都成为包装设计的案例。此类教学过程，注重地方艺术技法表现的创新开发和利用，有意识引导学生在设计中体现陕西地方的文化特征和审美表达。

在课外教学体系中，具有地方特征的产品设计成为设计展览和创业活动的主体内容。在陕西科技大学每年一度的"设计艺术展"上，以陕西凤翔泥塑和马勺脸谱为主要开发对象的设计，展示了学生对传统艺术符号性的把握，新材料被使用，或者在原有材质上进行新色调使用，如将原有的鲜艳色调更换为以黑白为基调、符合城市人群审美习惯的雅致色调，将原有粗犷风格的脸谱图案更换为插画、油画等其他形式的图案，将原有图案使用在瓷器圆盘等新的基质上，都别有一番新的意味。创新设计和地方主题激发了学生对地方文化的热爱、对创新设计的热情。一些学生开始思考以自己的家乡为主题的地方性设计，如贵州学生对地方蜡染工艺的兴趣，带来了一系列与传统有别的图案设计，或者将地方文化在其他类型的艺术产品设计中使用；四川、湖南学生对地方傩戏面具给予了关注和热情。

三、以地方文化产业为主题的案例教学实践

案例教学是地方文化符号提炼和设计呈现的具体操作，具有市场性、设计性、传播性和文化性特征，是对地方资源的深度开发和利用，也是对学生

地方文化学习之后服务文化产业能力的综合性训练。

案例教学一般在这样几个层面开展：一是具体课程中的围绕地方文化表达的案例教学，如景观设计对陕西不同地方自然环境的认知和设计体现、平面设计中对文化符号的提炼、包装设计对地方传统的艺术表现、动画设计对地方文化形象的塑造等。二是毕业设计环节的完整性设计实践，通常以"地方"为主题，结合本土设计市场的需求，不同专业方向共同为其进行一系列设计：如以陕南地区的汉中为主题，平面设计专业为其进行地方城市形象设计与推广宣传策划。景观设计专业则在汉中城市景观规划、旅游景区开发设计等领域寻找诸多个案设计课题。包装设计专业围绕地方特色产品开展系列包装设计。动画专业学生则对汉中地方名人、文化传统、地方景观等进行形象塑造，通过编写剧本、人物形象塑造、提炼文化精神等呈现地方形象。三是以指导教师承担研究课题为中心开展的设计实践。如承担的"陕西非物质文化遗产研究""汉阳陵景观设计""陕西汉唐文化符号的设计与运用""陕西重大景观规划与人文精神"的探讨等"实战"课题，使学生在综合性设计训练中，传递自己对地方文化的认知和艺术表达。

各专业学生组建团队，在一个主题下，运用不同的专业设计手段，通过再现的方式，对地方文化中的形状、色彩、材质等予以模仿，或对其进行截取和转换，以其相似性传递对地方文化的理解。这种以地方为主题的设计训练带来"一种传统文化与现代设计的'可持续发展态势'"。在指导"陕西旅游纪念品开发""绥德石狮包装设计"等毕业设计时，要求学生认识到地方旅游产品设计在与地方文化结合的同时所体现出的原始、朴素、环保等特征，是消费者喜爱的重要条件。设计不仅要关注地方的昨天，也要关注地方的今天。

课程体系的建设、设计符号的提炼以及具体的案例教学，贯穿的主旨是使学生掌握地方文化特征设计表现的方法和路径。本文以陕西科技大学设计教学实施为例的讨论和教学实践，既是教学实践的总结，也是理论上的提升，力求为各地文化产业服务提供培养设计人才的有效模式。

设计视野下的陕西旅游工艺品的开发 [*]

一、问题的提出

近年来，伴随着陕西旅游业的快速发展，陕西省已逐渐成为一个旅游大省（如表 1 所示）[①]。但旅游产业中，旅游购物收入只占 10% 左右，这与旅游发达国家和地区的旅游纪念品的收入占旅游总收入的 40%—60% 相比还有很大差距。开发和设计出更多更好的富有陕西地方特色、适应不同层次消费者需要的旅游纪念品，对于促进旅游产业的发展、塑造旅游形象是至关重要的。

二、陕西丰富的旅游工艺品资源和不容乐观的市场

（一）现状

陕西是我国工艺美术商品的重要产地之一，无论是工艺美术品，还是民间工艺品，都以其门类全、品种多、技艺精而成为陕西地方文化的载体和标志，兼具艺术品和商品的双重身份。目前，陕西旅游市场上的旅游工艺品主要有三类：

1. 文物复制品

作为拥有十三朝古都的陕西，历史悠久，文明久远，不仅保留了相当多

＊ 原文发表于《唐都学刊》2010 年第 1 期
① 陕西旅游网 http://61.185.210.93/mange/tongji/tjzl.htm；陕西省统计局 2008、2007、2006、2005 年陕西省国民经济和社会发展统计公报。

表 1　陕西省国内旅游接待人数及旅游业收入（1995—2008 年）

年份	人数（万人次）	国内旅游收入（亿元）
2008	9 056	561
2007	8 015	458
2006	6 950	378
2005	5 987.90	353.30
2004	4 150	185
2003	3 299.5	143.6
2002	3 732.7	158.1
2001	3 363	142
2000	3 060	127
1999	2 600	88
1998	2 550	74
1997	2 500	67
1996	2 300	61
1995	2 100	42

的历史文物古迹，还出土了大量的历史文物。历史文物的仿古复制，一直就是陕西旅游工艺品市场的主力军。周代的青铜器，秦代的兵马俑、铜车马，汉代的石刻雕塑，唐代的三彩和碑林的拓片，宋代的耀州窑瓷器，明代的城墙，这些历史文物的仿古复制品多年来一直占据着数量不等的市场份额。这其中，尤其以兵马俑的复制最为典型，既有原大型俑的少量复制品，以高昂价格满足出口需要，也有大量的小型复制品，以其价格低廉、富有鲜明的地方特色，受到消费者的喜爱。

2. 民间工艺美术品

陕西区域跨度较大，以关中为中心，拥有关中、陕南和陕北三个不同的气候区域。各地风土人情独具特色，作为民俗文化艺术载体的民间工艺美术品种类繁多。据《陕西省土特产百科全书》统计，陕西拥有民间手工艺品100 多种，大致分为以下几类：布艺类、刺绣类、剪纸类、年画类、编织类、

雕塑类、漆器类等。近年来，为弥补市场需求而迈进旅游市场的民间工艺美术品，已成为旅游产业一支不可忽视的主力军。其中，凤翔彩绘泥塑、安塞剪纸和皮影等已走出国门，在国际上都具备了一定的知名度。

3. 宗教类工艺产品

陕西拥有丰富的宗教旅游资源、佛道寺观遍布省内各地：法门寺、楼观台、草堂寺、大兴善寺、兴教寺、净业寺、太乙宫、水陆庵等等。这些宗教场所多出售佛像、佛珠（链）、佛坠、香袋、护身符、佛教典籍等与宗教信仰密切相关的工艺产品。由于宗教旅游普遍带有虔诚敬拜、求得平安的心理，因此产品销路较好，正可谓"靠佛捧了个金饭碗，皇帝的女儿不愁嫁"。

（二）问题

陕西旅游纪念品调查结果显示，游客在陕西旅游过程中实际购买的纪念品中，兵马俑仿制品的购买率为 48%，玉器为 30%，旅游画册和明信片为 27%，陶瓷制品为 23%，字画或农民画和唐三彩为 17%，民间工艺品为 18%[①]。这表明，旅游工艺品是有市场前景的，但其不足之处也是非常明显的。

1. 旅游工艺品市场定位不明晰，缺乏中档产品

旅游工艺品首先是一种商品，任何一种商品在走进市场时都应有明确的市场目标，旅游工艺品亦是如此。旅游工艺品的市场定位就是塑造其在市场上的特色和独立形象[②]。就旅游市场而言，影响旅游工艺品消费的主要是"品种、数量、质量、价格、功能价值（实用价值、审美价值、收藏价值、时尚价值）等"。陕西旅游工艺品市场虽然长期以来总体上突出了历史文化特色，近年来又以民间工艺美术品作为补充，有了一定的发展，但是在产品的大类和具体品种上一直模糊不清。尤其是在国内旅游人数远远大于入境旅游人数、国内旅游收入远远高于旅游外汇收入的形势下，面向国内旅游者的中档产品十分匮乏。以陕西的标志性旅游工艺品兵马俑复制品为例，少量原大俑复制仅供出口，大量复制的小俑，虽受游客喜爱，但其质量低下，包装粗糙。久

① 赵精兵：《关于完善陕西旅游产品的研究》，《唐都学刊》，2004 年第 5 期。
② 陈俊论：《云南旅游工艺品市场的定位》，《经济问题探索》，2003 年第 12 期。

而久之，既满足不了消费者馈赠、收藏等需要，也无法充分体现其艺术形象生动、烧制技艺精湛的历史文化特色，致使对消费者的吸引力和市场竞争力逐年下降，这种现象在陕西各旅游景点的诸多工艺品中普遍存在。

2. 陕西旅游工艺品多样化有余，特色化不足，更缺乏系列化产品

除了周秦汉唐的历史文物复制外，陕西省的民间手工艺品的种类是极其丰富的，并具有浓郁的地方特色和悠久的历史底蕴。在布艺、刺绣、剪纸、年画、编织、雕塑和漆器等大类民间手工艺品中，在旅游景区出售的工艺品多为当地农村妇女的个体行为，缺乏主题化和系列化产品，导致产品有地方特色，但特色不鲜明；有一定风格，但风格单一；有文化内涵，但内涵不深厚。缺乏从题材、形态、材质、色彩、功能和工艺等全方位体现工艺品文化性的设计，工艺品的文化附加值不高。

3. 陕西旅游工艺品对传统继承有余，创新不足，产品缺乏时代感

纵观目前陕西旅游市场的三大类工艺产品，原样复制和照搬外地产品的现象非常突出。文物复制品种类多年一成不变，品种单一，造型老化，缺乏文化主题。原样制作的民间工艺品缺乏技术含量，"散兵游勇"式的生产方式，使产品风格单一，缺乏艺术含量，只能依靠低价策略占据市场份额，甚至成为粗制滥造的代名词。宗教类旅游工艺品更是依靠旅游者宗教信仰的心理因素销出产品，很少考虑地方文化特色，甚至产品多是福建、河北、广东等地生产，品种也和全国其他景区雷同。而事实上，宗教类旅游产品若能突出本寺观文化特色，就会有更好的销路。笔者在法门寺调研时了解到，与其他佛教产品相比，销售最好的是与佛指舍利有关的纪念币、纪念章和护身符，以及有关"佛祖显灵"的照片和资料。由此可见，突出地域文化特点仍是旅游工艺品市场开发的永恒主题。

4. 轻视包装设计

旅游工艺品的外包装应是其本身所包含的地方特色、文化内涵和艺术设计的综合反映，要与内在工艺品相契合。陕西旅游工艺品普遍存在包装粗糙而又简陋，缺乏艺术设计，无法充分体现与产品内在本质的契合，也难以激起旅游者购买欲望的问题。标志性旅游工艺品"复制兵马俑"竟然是盛放在一个小网兜里，剪纸作品被简单的塑料袋所包裹，更多的产品被放置在粗鄙不堪的纸盒里。一些民间手工艺品干脆没有任何包装，旅游者购买酒杯后放在一个塑料袋里装走。包装精美和新颖别致简直就是奢求。

三、陕西旅游工艺品开发和设计的思路

针对陕西旅游市场不同层次消费者的需求以及陕西旅游工艺品市场的现状，提出切实可行的开发和设计思路，并在生产实践中付诸实现，是增加陕西旅游产业收入的一个亟待解决的问题。

（一）开发的思路

1. 陕西旅游工艺品开发的类型

陕西历史悠久，在漫长的历史岁月中，积淀了许许多多古代、近代、现代官方文化和民间艺术的精华，人们对它们有着千丝万缕的感情，这是一笔宝贵的文化财富，理应在旅游纪念工艺品中得到充分的体现，满足游客对陕西这种独特文化的心理需求。任何一个旅游工艺产品通过与个性自然材料的组合，可以创造出不同类型和档次的产品，能够满足不同层次游客的心理需求。陕西丰富的文化资源，我认为可开发三种类型的旅游工艺纪念品。

一是收藏型。这类产品应以文物复制为主，具备较高的观赏和收藏价值，其目标受众是国外游客和收藏家。这类产品不需要设计，以其复制技术精湛、工艺精良和产品精美占领市场，可视作旅游工艺品市场的高档产品。

二是纪念型。纪念型的旅游工艺品收藏价值平平，但具备一定的观赏性和较鲜明的地域性，价格较收藏型便宜很多。这类产品所针对的目标人群是广大旅游者中在旅游结束时，想花不太多的钱去购买异地特色产品留作纪念和馈赠亲友的那一部分消费者。这类产品也不需要设计，但需要批量化生产。

三是艺术实用型。这类产品主要就是以陕西历史文化资源作为设计的文化背景，从历史文化、日常生活、物件、习俗中传递出的思想与信息中找到灵感，或以其为元素，通过现代设计提升为具有审美情感的物品。此类产品的设计不仅要重视特色工艺品的开发，还应重视日用工艺品的开发。无论是小刀、汤匙、挂件、首饰等小工艺品，还是蓝田玉枕、安康丝巾、商洛漆器、凤翔草编、汉中手杖、千阳手绣等等具有地方特色的实用品，都可以通过艺术装饰手段使其成为具有很强艺术欣赏性的日用工艺品，使之具有一定的陕西历史文化艺术风格。兼有一定的实用价值，会使这类产品较之单纯欣赏性

的工艺品，更容易为旅游者所喜爱。

2. 陕西旅游工艺品开发的主题

地方特色就是地域文化商品化的体现，也是旅游工艺品开发最显著的特征之一，各个地区的旅游产业都会依托当地的自然资源和文化资源，以自身特色吸引游客。对陕西而言，依托历史文化背景，以关中地区的历史文化艺术为大主题，在原有工艺品的基础上，设计开发周秦汉唐历史文化品牌系列工艺品、佛教系列工艺品、民俗风情民间艺术系列工艺品、伊斯兰品牌系列主题工艺品。不仅有文物的复制，还应有历史古迹的微观复制模型，使产品有文化主题，形成系列开发。赋予常见的形式、题材以历史文化的底蕴，得到旅游者的认同。

（二）陕西旅游工艺品设计的特征

产品设计的定义是，"对产品的造型、结构、功能等方面进行综合性的设计，以便能生产制造出符合人们需求的实用、经济、美观的产品"[1]。由此我们可以得出旅游工艺品设计的定义：是指对工艺品的造型、结构、功能等方面进行综合性设计，以便生产、制造出符合旅游者需求的实用、经济、美观的产品。但是作为一种特定的产品，旅游工艺品的设计有着与其他产品不同的要求。结合陕西的地方特色和市场现状，我们从以下几个方面对设计要求进行论述：

1. 追求产品的个性化设计和产品风格的多样化，提升产品的艺术质量

旅游工艺品与众不同的个性特征，会吸引旅游者发现和购买。对陕西的旅游资源而言，"古"和"土"就是它的特性，陕西的文明和工艺品艺术与黄土密不可分。半坡的彩陶、建筑和古坝，龙山文化的黑陶，秦汉时代的俑，唐代的三彩，宋代的耀瓷，明代的城墙，还有凤翔的彩绘泥塑，无一不散发着"古"和"土"的幽香，阐释着"古"和"土"的积淀，陕西产品的个性化设计必须以此为特征。结合目前国际市场工艺品未来发展的趋势，陕西旅游工艺品也应在造型、材质、装饰和功能上不断更新，推出多种风格的现代旅游工艺品[2]：① 传统风格：使用现代化材料，表现陕西传统工艺品艺术的造

① 魏俊：《旅游工艺品的设计要求》，《新疆艺术学院学报》，2005 年第 1 期。

② 陈静：《国际旅游工艺品的发展趋势和特点》，《昆明大学学报（综合版）》，2004 年第 1 期。

型与装饰风格，追求怀旧和复古。② 装饰风格：强调工艺品的装饰功能，忽略材质肌理的展现，具有一定的实用功能。陕西的泥塑、皮影、剪纸、布艺等民间手工艺品就具有较强的装饰功能，加以文化设计，有意识地在原创作基础上进行引导、提炼、概括、升华，突破固有的程式化，克服低水平的重复。③ 现代风格：强调旅游工艺品的材质肌理本身的美感、效果，忽略装饰性，具备一定的实用功能。从陕西民间工艺品和文物古迹中汲取可利用的元素，融入现代新理念、新技术、新材料，以现代审美观念进行提炼和加工，使其以现代的形式表达出传统文化的意蕴。

2. 提高工艺品的科技含量

旅游工艺品是在旅游业发展中产生的一种新产品，是在原有工艺品的基础上开发和创新出来的，要想有质的进步，一是要依靠科学技术的进步，采用新的科技手段，通过现代化的先进技术，完成旅游工艺品的材料、工艺过程、结构、形状和颜色等工作。如对陕西的文物复制可在材料、题材和工艺上多做文章，建立科学的、精湛的工艺技巧和检测手段，取得更加辉煌的成就。

3. 注重功能性

设计的功能体现在实用、认知和审美上[1]。对陕西旅游工艺品而言，就是要开发艺术实用型产品，注重产品包装设计，满足旅游者的审美需求。旅游工艺品与其外包装是内容与形式的关系。虽然内容决定形式，但形式反过来也会影响内容，好的形式可以有助于内容的体现，因此，旅游工艺品与其包装是一体的，不可分割的。陕西旅游工艺品包装非常简陋，缺乏文化品位，缺乏陕西地方特色，难以体现工艺品的内涵。陕西旅游工艺品的包装设计既要体现陕西的传统文化，又要体现时代特征，复古不拘泥于古，淳朴不流于粗鄙。在包装材料的选择上，陕西旅游工艺品应以自然材料为主，可选用纸、泥、木等天然材料，结合陕西工艺品装饰性强的特点，选用透明玻璃等人工材质，量材施用，以原始状态、简单加工和精心装饰三种形态出现，创造出一个全新的艺术生命。在设计种类上，可开发独立包装和通用包装两大类。独立包装应与产品的质量、价值相对应，适用于中高档产品。通用包装主要是包装纸和包装袋等，适用于价格比较便宜的旅游工艺品，其成本也低于独立包装。每个品牌或每家店铺都可以设计自己的通用包装，也可以在整个陕西地区采用统一的包装。

[1] 彭泽立：《设计概论》，长沙：中南大学出版社，2004 年，第 122 页。

第三部分

中国艺术地理本体的典型性分析与解释

从地域景观到艺术符号：《潇湘图》的空间过程*

　　在中国绘画史上常可以见到以地域为主题的绘画作品，如《潇湘图》《黄山图》《赤壁图》《华山图》《商山四皓图》等。其中，以《潇湘图》的历史较为悠久且数量众多。自五代董源、黄荃直至明清时期，历代均有以"潇湘"命名的绘画作品，如北宋李成的《潇湘八景图》、宋迪的《潇湘八景图》，元代张远的《潇湘八景图》（上海博物馆藏），明代文徵明《潇湘八景图（八开）》（上海博物馆藏）、董其昌的《潇湘奇观图》（上海博物馆藏）、《山寺晴峦图》（北京故宫博物院藏）、宋旭的《烟寺晚钟图》（天津市艺术博物馆藏）、魏克的《潇湘夜雨图》（南京市博物馆藏），清代王宸的《仿董源潇湘图》（上海博物馆藏）、袁耀的《潇湘烟雨图》（安徽省博物馆藏）、张问陶的《潇湘过雨图》（陕西历史博物馆藏）等等，都是值得关注的作品。以潇湘为主题的山水画，起源于潇湘之域，又超越了地域的限制，成为中国绘画史上的一个艺术符号。绘画作品中的"潇湘"与客观地理空间的"潇湘"虽是两种所指，但彼此之间却不无关联。本文从文化地理学视角，透过画家与地域空间的互为作用，探讨《潇湘图》从表现自然空间走向艺术空间和心灵空间的过程，进而梳理出地域空间艺术符号化的过程。

一、《潇湘图》对地域景观的感知与表达

　　现存最早的画题为《潇湘图》的作品是五代董源所作，乃明代董其昌据

* 原文发表于《人文杂志》2011 年第 2 期，略有修改。

其主观性而定名，与《宣和画谱》记载的"潇湘图"是否为同一作品，学术界目前尚有争议。但笔者仅根据美术史学者研究的成果，不另作考订。董源的《潇湘图》以平远式构图，左右下方用长皴笔画汀渚，汀渚之下又有沙碛平坡，坡上有二女子侍立，滩头有五人奏乐，江面一舟，似向滩头行驶，舟上六人，人物皆高五六分；近处有芦汀沙坡。画面左上部，平远山峰，远水茂林，水天茫茫。远岸有渔人网鱼劳作。此图花青运墨，山石平缓，皆长山复岭。明人董其昌曾有跋语云："余丙申，持节长沙，行潇湘道中，蒹葭渔网，汀洲丛木，茅庵樵径，晴峦远堤，一一如此图，令人不动步而重作湘江之客。昔人乃有以画为假山水，而以山水为真画者，何颠倒见也。"[1] 董源是否到过湖南无可考，董其昌对画作定名依据的是个人地理空间的体验。董源的《潇湘图》在明代董其昌之前一直被鉴赏家定为《河伯娶妇图》："赵子昂己未（1295 年，元贞二年）自燕京回，所收书画内，有董源《河伯娶妇》一卷，长丈四五，山水绝佳，乃作着色小人物，为娶妇故事，今归庄肃。"[2] 此后，倪瓒《清秘阁藏画目》也载有董源《河伯娶妇图》一卷。明代董其昌见到此画后，否定了前人的定论，在跋中有："卷有文寿承题董北苑字失其半，不知何图也。既展之定为《潇湘图》。盖《宣和画谱》所载，而以选诗为境，所谓洞庭张乐地、潇湘帝子游耳。"[3] 他还进行了详尽的阐释："余藏北苑一卷。谛审之，有二姝及鼓瑟吹笙者，有渔人布网漉鱼者，乃《潇湘图》也。盖取'洞庭张乐地，潇湘帝子游'二语为境耳。余亦尝游潇湘道上，山川奇秀，大都如此图……。"自此以后，文献中关于此画的记载就皆以董其昌的鉴定为依据。尽管这两段材料主要是记录董源《潇湘图》发现和定名的过程，但从中不难看出，董其昌对《潇湘图》的主观命名的一个重要依据，是他本人对潇湘之地的地理空间体验，他曾三次漫游湘江。万历乙巳（1805）年九月游览湘江之时，董其昌在舟上为董源山水图卷题跋，将其命名为《潇湘图》。这使得我们可以将董源《潇湘图》的地理空间暂定为湖南。而宋迪的《潇湘八景图》包括：平沙落雁、远浦归帆、山市晴岚、江天暮雪、洞庭秋月、潇湘夜雨、烟寺晚钟、渔村落照。从"平沙""江天""洞庭""潇湘"

① （明）董其昌：《画禅室随笔》，山东画报出版社，2007 年，第 185 页。

② 北京故宫博物院藏。

③ （明）董其昌：《画旨》卷下，见王伯敏、任道斌主编：《画学集成》（明—清），石家庄：河北美术出版社，2002 年，第 226 页。

名称来看，表现的均是湖南地域自然景观。而宋迪在湖南为官的经历则为他表现湖南的景观提供了个人的体验基础。在画作中，宋迪用"暮雪、夜雨、秋月、晴岚"等隐喻的方式表达了对四时季节的理解，借以抒发情感。通过"晚钟"以听觉展现了非物质感受的景象。"烟寺晚钟""渔村落日""山市晴岚""远浦归帆"则以人文景观为表达对象，展现了自然空间与人文活动的和谐共生。八景中的"夜雨""秋月""落雁""夕照""晴岚""暮雪"，不仅是自然地理空间的描绘，亦是艺术空间的凸显。画家米芾曾为长沙八景台上的宋迪绘画诗序："潇湘之景可得闻乎？洞庭南来，浩淼沉碧，叠峰层岩，绵延十里，际以天宇之虚碧，杂以烟霞之吞吐，风帆沙鸟，出没往来，水竹云林，映带左右，朝昏之气不同，四时之候不一，此则潇湘之大观也。若夫八景之极致，则具列于左，并记以诗。"① 米芾是《潇湘图》的另一个具有开创意义的画家，他曾经在长沙为官五年。他和儿子米友仁均有《潇湘图》传世。米芾之子米友仁（1074—1153），人称小米，海内外传世画作仅 5 件，其中潇湘图有二：《潇湘奇观图》（北京故宫博物院藏）和《潇湘白云图》（上海博物馆藏）。《潇湘奇观图》是他的重要代表作，画面云气缭绕，远景峰峦在云雾之中时隐时现，中景峰峦以概括、简洁的用笔勾勒耸起，林木疏密有致。无论是宋迪还是米芾都曾经有过在湖南的生活经历，对湖南地理环境的感知无疑是绘画创作的基础。即便是董源的经历不可考，但也是董其昌亲历湖南之地后，以其感知体验对其画作进行命名。画家的环境感知再现在画面中，使得画面景观具有鲜明的地域特征。考察潇湘图，作为一种山水画样式，其画面构成最基本的景观要素即为山、水、草木、渔家和舟楫。潇湘图式的山，以远山为多，即长山复岭，山峦平缓，连绵不绝，无奇峰峭壁，土石相兼，山骨隐现。故而董源的披麻皴、点苔法、矾头法，无奇峭之迹；水，则大片湖水，烟水苍茫，溪水相通，烟雨迷蒙，江水浩淼；草木，林木茂盛，苍林润泽，树木苍郁；空气，则质感润泽朦胧，雾气淋漓，一片湿润氛围；故而在笔墨技法的使用上，米芾的落茄法和米友仁的"拖泥带水皴"将江南的迷蒙表现得淋漓尽致。这种表现手法和艺术语言的选择基于对潇湘客观地理环

① "唐柳宗元有记八景台，在驿步门外。宋嘉祐中筑，宋迪作八景图，陈傅良建亭于侧：一曰潇湘夜雨、二曰洞庭秋月、三曰远浦归帆、四曰平沙落雁、五曰烟寺晚钟、六曰渔村夕照、七曰山市晴岚、八曰江天暮雪。"（清）徐国湘、王新命等：《湖广通志》卷七十九《古迹志·长沙县》，钦定四库全书本。

境表达的需要。先秦时期，今洞庭湖区还是一个河网割切的平原景观。秦汉时期，湘、资、沅、澧四水也分别流入长江。唐宋至清朝中叶，是洞庭湖扩展的全盛时期，汛期湖水面积约为现今湖面的 2.3 倍，西洞庭湖和南洞庭湖逐步形成和扩大。地势平坦是这一地区地貌的主要形态。根据皮亚杰（Jean Piaget）的认知发展模型[①]，居住在平原地区的人们，长期目视开阔的景象，具有观察远处物体的能力。故而在潇湘图的画面构图上，布景以平远为其主要特征，即构图多横向（即左右）展开画境。画面景观的描绘，以及基于表现需要所使用的艺术语言，都是创作者根据个人对地域景观的感知和表达的需要选择的结果。这种选择基于多种因素，其中创作者对某一地域的空间体验是一个重要因素。山水画史上李思训、荆浩、关仝、李成、范宽等人，其绘画语言的使用皆因其长期生活在北方山水之间，遍览峻厚山石、森然林木，故其山石线条以方硬、工稳为主，构图高远，造型陡峭，一派雄强之气。而董源、宋迪、米友仁等皆目睹身验江南雨霖烟消之山水，心中逸气与江南水气、岚气等自然现象相生，其墨戏之美，是对潇湘之地真实景观的体验观察和再现。苏轼曾题诗一首，或可探宋迪的空间踪迹："西征忆南国，堂上画潇湘。照眼云山出，浮空野水长。旧游心自省，信手笔都忘。会有衡阳客，来看意渺茫。落落君怀抱，山川自屈蟠，经营初有适，挥洒不应难。江市人家少，烟村古木攒。知君有幽意，细细为寻看。咫尺殊非少，阴晴自不齐。径蟠趋后崦，水会赴前溪。自说非人意，曾经入马蹄。他年宦游处，应指剑山西。"[②] 苏轼此诗约作于神宗元丰元年（1078），时宋迪在陕，故有"西征忆南国"之语。在此，苏轼认为宋迪皆因"曾经入马蹄"，故而能画出"径蟠趋后崦，水会赴前溪"的生动场景。宋迪的人生空间游历经历成为他绘画创作的重要体验，这种体验在宋徽宗时再次上演。宋徽宗派画家张戬前往湖南："张戬，不知何许人，志学尚清虚，每以琴自娱。工画山水，应奉翰林日，徽宗遣其乘舟，往观山水之胜，作八景图。未及进上，而房祸作，遂滞留湘中。"[③] 只可惜他的八景图未能呈给皇上。有类似经历的，还有南宋李生为云

[①] Ridard. J. GERRIG, PhiliP G. Zimbardo：《心理学与生活》，王垒、王更生译，北京：人民邮电出版社，2003 年，第 294 页。

[②]（宋）苏轼：《宋复古画潇湘晚景图三首》，见《苏轼诗集》卷十七，北京：中华书局，1987 年，第 900 页。

[③]（元）夏文彦：《图绘宝鉴》，见安澜编：《画史丛书》卷三，上海：上海人民美术出版社，1962 年，第 89 页。

谷圆照禅师画的《潇湘卧游图》（约作于1170年，现藏东京国立博物馆），画上葛郯题跋云："云谷师行脚卅年，几遍山河大地，心空及弟归，犹以不到潇湘为恨"。章深跋云："云谷老师妙龄访道之外，足迹遍浙，江东江西诸山，穷幽逗环诡之观，心空倦游，归卧于吴兴之金斗山且十七年，宜于山水，铁闻而厌见，况纸墨所幻，顾何足道，舒城李生为师作潇湘横看，爱之……"[1]由此可见，李生亦游历湖南。画家的空间体验依然是创作的重要基础。

二、《潇湘图》中"潇湘"版图的拓展

发端于魏晋南北朝时期的中国山水画，是以山川自然景观作为主要描写对象的，"外师造化，中得心源"[2]是山水画创作的精义。而"师造化"就是要求在真实山水中去观察对象。潇湘之域的自然地理景观之美在文人士夫眼里是可入画之山、之水，"大抵潇湘之间，水纹石皴，岸容树态，真化工之为画工"[3]。考察潇湘图的画面景观，我们发现，历代潇湘图以自然地理环境为基础，尽管存在准确地理位置的不确定性，但其所表达的地理概念则从以湖湘为中心的区域，进而发展到江南地区，直至明清以后则脱离地理空间抽象成为艺术情境符号。如果说董源的《潇湘图》是董其昌根据个人湖南之地游历将其确定为湖南，空间位置还不够明确的话，那么宋迪的《潇湘八景图》则基本可以确定其画面所表现的地理空间确为湖南。在有关潇湘的文献记载中，"潇湘"最早见于《山海经·中山经》："澧沅之风，交潇湘之渊"，先秦时期"潇湘"已见诸文学笔端，至魏晋才合为一个语汇。尽管学者们对潇湘的确切地理位置尚有所争议，但一般而言，潇湘之地从狭义范围上指潇水、湘江合流之处（今湖南永州零陵），从广义范围而言则指洞庭湖区域，再后来则指三湘大地，以至于荆湘之域。米芾在《潇湘八景图诗总序》中言："潇水出道州，湘水出泉州，至永州合流焉。自湖而南皆二水所经，至湘阴

① 衣若芬：《漂流与回归：宋代题潇湘山水画诗之抒情底蕴》，见《第二届宋代文学国际学术研讨会论文集》，南京：江苏教育出版社，2003年，第180页。
② 王伯敏、任到斌：《画学集成》（六朝—元），石家庄：河北美术出版社，2002年，第186—187页。
③ （清）黄之隽：《泛舟潇湘记》，见《江南通志》，景印文渊阁四库全书本，台北：台湾商务印书馆，1983年。

始与沅之水汇，又至洞庭与巴江之水合。故湖之南皆可以潇湘名水。"[1] 因此，就真实的地理空间而言，《潇湘八景图》表现的是湖南的地域自然景观。甚至有学者认为"潇湘八景"不是主观的地理景观画面虚构，而是有具体的地理位置：潇湘夜雨在永州城东，平沙落雁在衡阳回雁峰，烟寺晚钟在衡阳市北清凉寺，山市晴岚在湘潭易家湾昭山，江天暮雪在长沙橘子洲头，远浦归帆在湘阴县城江边，渔村夕照在西洞庭武陵溪，洞庭秋月在洞庭湖[2]。尽管这种说法过于机械，但《潇湘图》中的地理版图无疑就是在湖南。在米友仁的《潇湘奇观图》中，潇湘的地理版图开始发生了变化。他自题此画曰："先公居镇江四十年，作庵于城之东高冈上，以海岳命名……此卷乃庵上所见，变态万层，在晨晴晦雨间，世人鲜复知此，余生平熟潇湘奇观，每于登临佳处，辄复写其真趣。"[3] 该图是米氏"米点山水"的代表，米芾在评价其子绘画作品时云："峰峦出没，云雾显晦，不装巧趣，皆得天真；岚色郁苍，枝干劲挺，咸有生意；溪桥渔浦，洲渚掩映，一片江南也。"[4] 诸多赞美，最终皆落脚于一句"一片江南也"，潇湘从湖南走向了江南。在米友仁的画中，"潇湘"的地域景观由于笔墨之美，模糊了地理空间的准确特征，使得潇湘图的地理空间的辨识产生了困难。这也意味着画家笔下的"潇湘"开始从湖南向其邻近区域扩展延伸。从《潇湘白云图》的众多题跋中可以看出，镇江、太湖、苏州，乃至于建阳，都为潇湘之境[5]。"米敷文居京口，谓固诸山与海门连亘，取其境为《潇湘白云卷》"[6]。京口亦为潇湘之境，这就说明潇湘图式中地域版图开始扩大，这种空间扩大同时也表明潇湘图开始逐渐从具体化走向抽象化。但这种版图的扩大又是有界限的扩大，即从以湖湘为中心的区域，进而发展到江南地区。这种对绘画空间所表现地域的限制源于潇湘地理空间所发生的悲剧事件及其蕴含的情感。

① （清）陈宏谋、范咸：《湖南通志》，见《四库全书存目丛书》影印乾隆二十二年刻本，卷171，台南：庄严文化公司1996年，第676页（19b）。
② 参见袁说友、朱敦儒、钱闻诗、洪适、朱熹等人跋语。
③ （宋）米友仁：《潇湘奇观图题跋》，见（清）卞永誉《式古堂书画汇考》，见《中国书画全书》（九），上海：上海书画出版社，2009年，第717—718页。
④ （宋）米芾：《画史》，《画学集成》（六朝—元），石家庄：河北美术出版社，2002年，第399页。
⑤ 参见袁说友、朱敦儒、钱闻诗、洪适、朱熹等人跋语。
⑥ （清）顾文彬、（民国）顾麟士：《过云楼书画记》卷五《画类一》，南京：江苏古籍出版社，1999年，第53页。

三、《潇湘图》对心灵空间的再造

回首潇湘的文学传统，贬谪之怨是潇湘之域的情感主题。贬谪，是指古代统治阶级运用权力手段强迫当事人迁移居住地或为官之地，借改变当事人生存空间环境的方式实施政治打击和惩罚。就地域流向而言，纵观历代贬谪、流放之地，均呈现出以京城为中心，向东西南北四面延伸的特点。唐代贬谪多往河西、黔中、剑南、岭南；宋代"皆流南方"①，尤其是南宋，因北方土地多不在版图之中，故流人多在南方；有清一代，流人则多集中在东北、新疆等地区。在国人的政治地理观念中，历代贬谪流放之地，均为远离政治权力中心，经济文化较为落后的要服、荒服之区，提供给人们的也始终是偏远、贫穷、蛮荒的信息。王化未被、春风不度之所在自然成为放逐流人的最佳场所。潇湘之域自汉代始，不仅由于其地理位置距长安遥远，亦由于属蛮荒要服之地，而成为流放之所。其自然环境的险恶使贬谪者哀怒交加：湖南东西南三面皆山，夏季洞庭湖水的大面积蒸发难以驱散，酷暑难耐；春秋两季，冷热无常，梅雨季节，淫雨绵绵，干旱时分，地裂山荒。这直接使得贬谪者由于谪居地恶劣的物质生存环境和权力的被剥夺而产生巨大的心理恐惧，被迫成为政治、地理的双重边缘化人物，借山水鸣不平即成为其共同的心理取向。潇湘也由此成为一个令人恐惧的地理空间，是一个让文人逃避的地理空间。在这个令人恐惧的地理空间里，上演了一幕幕文人被贬谪的悲剧。自屈原、贾谊始，至隋唐，众多入湘流寓文人如柳宗元、张九龄、王昌龄、卢象、王翰、贾至、张说、韩愈、窦参、刘禹锡、元结、吕温、崔成甫、马戴、张舜民、孔平仲、秦观、汪藻、胡安国等，写下了诸多含"潇湘"意象的诗文。在潇湘文学作品中，借湖湘大地一系列地理景观，如洞庭泛舟、登楼远眺、潭州晚秋、道州溪秀、永州之野、龙标愁月、武陵探幽、郴山郴水等的描绘抒发的离人骚怨，使得潇湘也成为一个充满人生悲剧的地理空间。由诗入画和诗画并存是潇湘之怨的两种表达方式。对于表达心境而言，诗直而画隐，后世多有因诗而获罪者，因画而获罪者，似未之尝闻。考察潇湘图的艺

① （元）脱脱等：《宋史·刑法志》，北京：中华书局 1976 年，第 5017 页。

术创作者，其人生之怨无不与这一悲剧地理空间一脉相承。宋迪是"潇湘八景图"较早的创作者，其创作受其师李成影响颇深。李成（919—967），字咸熙，原籍长安，五代时随祖父李鼎避乱而迁家。李成自幼饱读诗书，爱好书画，胸怀抱负却终不得施展，嗜酒成性，最终醉酒客死于陈州（今河南淮阳）旅舍，终年 49 岁。据岳麓书院学者、文物研究专家江堤撰文《〈八景台〉笔札》记载："北宋元丰三年（1080），著名书画家米芾到麓山寺观摹'麓山寺碑'，途中购得五代宋初画家李成的八景图，自称公务之余，卧游远眺，逐景撰述，写成《潇湘八景图诗序》。所以潇湘八景的说法最迟在五代宋初的时候就已经出现了。"① 只是李成所画《潇湘八景图》已经失传，亦已无从考证。但米芾所写的《潇湘八景图诗序》却广为流传。纵观李成一生颠沛流离，有志而无以伸的人生际遇在江南烟雨迷蒙中更易萌发伤感之情，借潇湘景观抒人生不平获内心之宁静。宋迪师法李成确立了潇湘图式并为时人和后人所继承，或既有对先师人生际遇鸣不平，又抑或是对自身遭逢绘辛酸。《宣和画谱·卷十二·人物》如是记载："文臣宋迪，字复古，洛阳人，道之弟。以进士擢第为郎官。性嗜画，好作山水，或因览物得意，或因写物创意，而运思高妙，如骚人墨客，登高临赋，当时推重往往不名，以字显，故谓之宋复古。"宋迪曾于仁宗嘉祐年间（1056—1063）任荆南转运判官、尚书员外郎。后赴京城做官。熙宁七年（1074），三司使院大火，火由其引发：时宋迪任永兴军与秦凤二路（陕西省交子司封郎），因禀报事宜至三使司，随从不慎遗火于盐铁司，而至大火。大火烧五天，毁屋宇一千零八十楹和大量文书案牍，宋迪被免职。② 他本就因与司马光之情，在新旧党争中受到波及，此时更是雪上加霜。宋迪被革职后与反对新法的保守派退居洛阳。宋迪并不是遭贬潇湘，而是其曾于三湘为官，既熟悉潇湘之景，又深知潇湘与贬谪之渊源，借景抒情在情理之中。尤其是潇湘文学的源远流长和地域传统，为潇湘图式提供了丰富的原型意象。

　　至于米友仁，在国家灭亡异族入侵之际的颠沛流离，必然在其心灵刻上无法抹去的印迹，投之于绘画亦是必然。米友仁在其自题"潇湘白云图"的第一则跋语云："京口翟伯寿，余生平至交，昨豪夺余自秘着色袖卷，盟于天

① 江堤：《八景台笔札》，《长沙晚报》，www.csonline.com.cn/gb/content/2003-03/17/content.
② （宋）李焘：《续资治通鉴长编》卷二五六，台北：世界书局，1983 年，第 2689—2691 页。

而后不复力取归。往岁挂冠神武门，居京口旧庐，以白雪词寄之，世所谓念奴娇也。"① 他长期生活在江南，而江南地区的地域自然景观特征是山峦平缓，连绵不绝，草木丰茂，江水浩渺，烟岚清润。恰如"万里江天杳霭，一村烟树微茫；只欠孤篷听雨，恍如身在潇湘。淡淡晓山横雾，茫茫远水平沙；安得绿蓑青笠，往来泛宅浮家"②，这是云耒观米友仁《潇湘图卷》后所写下的感受。创作者的人生之怨需要借助某一载体进行表达，潇湘之地的人文活动，如湘妃坚贞的爱情、屈贾的贬谪之怨、陶渊明的世外桃源等发生在湖南真实地理空间的文化事件，共同构成了"潇湘"的艺术空间。通过再现潇湘及其邻近区域的自然环境，唤起观看者对潇湘之地人文活动的回想，虚实相生，地理与情感交融，绘画在这里借助地域景观和地域文化传统成为"怨"的隐喻表达。潇湘图式也由此而成为解读潇湘地理空间的另一种"文本"，由此可见，创作者在绘画中，画面景观的选择还有一个重要的因素，就是地域人文活动以及由此派生出的地理情感。在画家的笔下，潇湘的空间记忆被用来表达类似情感，两者相互转化，相互生发，使得《潇湘图》再现的地理空间逐渐演化为抽象地理概念的"潇湘"。画风也不断从写实发展为抽象观念的表达，对山水的摹写亦愈发于置若罔闻，而更关注于思想情感的表达。这从米友仁的《潇湘奇观图》、玉涧的《潇湘八景》、牧溪的《潇湘八景》、宣城李氏的《潇湘卧游图》，直至明代董其昌的《潇湘奇观图》皆可管窥。至于元明清之际的图式则更远离真山真水，而追求潇湘图式所隐含的地域文化的意象之美，一如明代董其昌云："大都诗以山川为境，山川亦以诗为境，名山遇赋客，何异士遇知己，一入品题，情貌都尽"③，将潇湘图与文本表达合二为一，后世画家即便未经潇湘之地亦可塑造潇湘意境。考察《潇湘图》的创作者，董源为江西人，黄荃为四川人，宋迪为洛阳人，李成为陕西人（祖籍长安，后避难于营丘），张远为华亭（今上海）人，文徵明为江苏人，董其昌为华亭（今上海）人，王宸为江苏人等，都不是湖南人。结合潇湘文学的作者考察，据程民生的研究，两宋词人中只有两位是湖南人④。潇湘意境的

① 《中国名画鉴赏辞典》，上海：上海辞书出版社，1996 年，第 313 页。
② （宋）尤袤：《题米元晖潇湘二首》，见北京大学古文献研究所：《全宋诗》第四十三册，北京：北京大学出版社，1998 年，第 2686 页。
③ 赵启斌：《中国绘画史上的潇湘图》（下），《荣宝斋》，2003 年第 6 期。
④ 程民生：《宋代地域文化》，开封：河南大学出版社，1997 年，第 332—334 页。

创造者们非在地化的现象十分突出，五代及宋代的创作者还有着潇湘之地的空间经历，而此后则几乎少有此经历者。因此，潇湘图的画面已成为以湖南乃至江南之地自然环境为基础，以表达人生之怨为目的的心灵空间和艺术符号。潇湘图也从地域化主题彻底转为抽象化主题，成为文人士夫抒发悲怨和描绘理想的艺术载体，地理空间的"湖南"演化成为心灵空间的"潇湘"。画家与环境互动，地理与情感结合，由此诞生的情感符号的图像表达，是中国古代人地关系的一个特点。《潇湘图》借助湖南及其邻近区域地理景观的再现和文化想象，在倾注人生之怨的同时，创造了一个依附于湖南自然地理环境而存在的心灵空间和艺术符号化图式，对地域空间进行了诠释和重构。

唐代诗画中的长安意象 *

　　在绘画创作中，对地理环境的表达是多样的，既有对自然地理环境的表现，也有对人文空间的意象表达。本文将以唐代长安绘画为例，讨论绘画对人文空间的表述。由于人文空间的意象特征，我们难以像自然环境一样直接进行描述或者表达，故而，我们选择用唐诗中的意象来比照绘画意象的营造和表达。之所以选择诗歌，源于两种艺术之间的共通性，尤其是在唐代诗歌和绘画的发展史上，诗画的共通与共融表现得十分突出，一方面诗论与画论互相渗透，绘画的形神论渗透进唐代各派诗人的观念之中，诗歌追求体现神似美。诗画中的意象表达了文学家和画家对所在地域的地理环境的认知，以及对地方景观的评价。在唐代，诗人和画家所具有的话语表达权，使我们得以更好地理解时人对地方的态度和评价。另一方面，唐代诗人们把形神论的范围从人物画扩展到了兽畜、禽鸟一类的动物画和松、竹一类的植物画领域，这一渗透是以诗人的眼光，将自然人化的重要一步，是诗歌向绘画渗透的重要结果。没有唐代诗人的参与，山水画中的传神观念很难建立起来。诗画艺术在唐代的这种渗透和影响，对理解绘画中的地方景观具有非常重要的意义。唐代绘画的写实性特征和主观性情感的表达通过诗歌得以被明确认识与理解，当绘画的主体情感未能通过图像得以淋漓畅快地抒发时，画家往往还借助于画面题诗来进行表达。这也造就唐代大量题画诗的出现。题画诗还可以帮助我们确认图像对地方景观表达的准确性，借以更清晰理解创作主体对地方意象的认识和表达。

＊ 原文发表于《艺术百家》2017 年第 2 期。

一、唐诗中的长安意象

（一）帝都郁郁

唐代的长安，作为都城，既是政治中心，也是时人诗画创作的重要环境资源。全国的诗人因科举考试、入仕以及其他原因，皆需到长安游历、居住或任职，他们来到长安之后留下了优秀的诗篇，其中就包括众多的吟咏长安的篇章。据不完全统计，唐诗中直接以"长安"入诗的诗歌不在少数，以《唐代诗人咏长安》[①]一书汇编为例，仅上册162首唐诗中就有44首直接以"长安"入诗歌标题，以灞陵、杜陵、樊川、辋川、渭川、终南山、骊山、咸阳、长信宫、华清宫、未央宫、华山、马嵬坡等长安地域自然和人文景观入诗的则更是频频出现，形成了稳定的意象化特征。

初唐皇帝李世民以皇室主体身份表达了对帝都雄伟的赞誉："秦川雄帝宅，函谷壮皇居。绮殿千寻起，离宫百雉余。"[②]把长安描绘得如此壮阔和辉煌，长安的地理位置和帝王宫殿之雄伟跃然纸上。如果说帝王的赞誉尚有主人炫耀的成分，那么诗人的感叹则无疑是诗人较为真实的认知："山河千里国，城阙九重门。不睹皇居壮，安知天子尊。皇居帝里崤函谷，鹑野龙山侯甸服。五纬连影集星躔，八水分流横地轴。秦塞重关一百二，汉家离宫三十六。桂殿嵚岑对玉楼，椒房窈窕连金屋。三条九陌丽城隈，万户千门平旦开。"（骆宾王《帝京篇》）[③]骆宾王在诗中描绘了长安的地理方位、城市空间布局和历史人文景观，全面构建了唐帝都的雄伟意象。通过描绘长安周边地理景观以阐释帝都空间方位的合理和帝都的雄伟，是唐诗构建帝都意象的表述方式："二华连陌塞，九陇统金方。奥区称富贵，重险擅雄强。龙飞灞上水，凤集岐山阳。神皋多瑞迹，列代有兴王。……南登少陵岸，还望帝城中。帝城何郁郁，佳气乃葱葱。"（袁朗《和洗椽登城南坂望亭邑》）[④]帝都的繁华在唐诗中比比皆是："千百家如围棋局，十二街似种菜畦。遥认微微上朝

① 赵俊玠等：《唐代诗人咏长安》（上册），西安：陕西人民出版社，1982年。
② 赵俊玠等：《唐代诗人咏长安》（上册），西安：陕西人民出版社，1982年，第2页。
③ 赵俊玠等：《唐代诗人咏长安》（上册），西安：陕西人民出版社，1982年，第3页。
④ 赵俊玠等：《唐代诗人咏长安》（上册），西安：陕西人民出版社，1982年，第16—17页。

火，一条星宿五门西"（白居易《登观音台望城》），"楼阁九衢春，车马千门旦"（宋之问《长安路》），"朱门映绿杨，双阙抵通庄"（麴信陵《长安道》）①等等。长安的朱门林立和道路通达无不在诗人们的笔下流淌，长安帝都意象在诗中被反复吟咏，并得以构建。

帝都之盛不仅表现在城阙之巍峨，气象之恢宏，还有大量吟咏皇家和贵族生活的诗歌，从动态角度构建了长安帝都郁郁之意象。

（二）灞桥伤别

以长安地域的灞陵、长乐坡和灞桥别柳等地域文化景观为抒情对象，以别离愁绪为情感构成了长安的诗歌意象之一，灞陵等地也由此成为长安具有情感的人文空间之一。其代表作当为李白的《灞陵行送别》："送君灞陵亭，灞水流浩浩。上有无花之古树，下有伤心之春草。我向秦人问路歧，云是王粲南登之古道。古道连绵走西京，紫阙落日浮云生。正当今夕断肠处，骊歌愁绝不忍听。"②作为政治中心的长安，文人科举应试成功，或者长期在京为官均是人生得意之时。反之，若落第离京，或被贬官外地，抑或因外放、出使等故离开京师之地，会在不同程度上产生失败、失落等情绪，故而离别情怀和送别场面成为唐诗意象之一。这些诗歌意象以灞桥、青门、渭城、长乐坡等地为空间节点，通过地理维度的场景描绘抒发离别情怀。比如白居易的"终日坡前恨离别，谩名长乐是长愁"（《长乐坡送人赋得愁》），韦庄的"秦苑落花零露湿，灞陵新酒拨醅浓。……万古行人离别地，不堪吟罢夕阳钟"（《灞陵道中作见》）③，罗邺的"灞水何人不别离"（《灞上感怀》）④和杨巨源的"杨柳含烟灞岸春"（《赋得灞岸柳留辞郑员外》）⑤将灞桥地域特征和人文情怀，以及由此而生的地域情感——道尽。唐诗中反复吟咏的灞陵位于古代"八水绕长安"之一的灞水河畔，为汉文帝的陵寝。灞水之上建桥始于春秋时期，《汉书·地理志》记载，灞河"古曰兹水，秦穆公更名以章霸功"，秦穆公不仅将兹水更名为灞水，还于水上建桥，称之为"灞桥"。灞桥是长安的

① 赵俊玠等：《唐代诗人咏长安》（上册），西安：陕西人民出版社，1982年，第30—31页。
② 赵俊玠等：《唐代诗人咏长安》（下册），西安：陕西人民出版社，1982年，第15页。
③ 赵俊玠等：《唐代诗人咏长安》（下册），西安：陕西人民出版社，1982年，第17页。
④ 赵俊玠等：《唐代诗人咏长安》（下册），西安：陕西人民出版社，1982年，第19页。
⑤ 赵俊玠等：《唐代诗人咏长安》（下册），西安：陕西人民出版社，1982年，第18页。

交通要冲，西临浐水，东接骊山。《雍录》记载："此地最为长安冲要，凡自西东两方而入出峣、潼两关者，路必由之。"[①]灞桥是长安东去洛阳，南下邓县、襄樊的交叉口，具有极其重要的战略地位。唐代，官府在灞桥上设立驿站，长安城内凡送别亲人东去，皆在此分手，并折柳枝相送。时之日久，灞桥折柳话别竟成为长安特有的习俗，据《西安府志》记载，"送行者于灞桥折柳赠别，名消魂桥"[②]。早春季节，灞桥之畔柳絮飘舞，形成了"灞桥风雪"的自然景观，并成为著名的"关中八景"之一。

地理形势、外放官员的现实境遇和景观之美共同吸引了诗人们的争相吟咏，"年年柳色，灞陵伤别"[③]，"初程莫早发，且宿灞桥头"[④]，"征途出灞涘，回首伤如何"[⑤]等等，共同构成了长安地方意象。据统计，《全唐诗》中直接描写和提及灞桥、灞水、灞柳的诗篇有114首之多。以灞桥为代表，唐诗中还有众多表述在长安的离情别绪的诗歌，景观地点还有青门、杜陵、长乐坡等处共同构筑了长安伤别文化意象。

（三）慈恩咏怀

唐代的长安是全国佛教文化的中心，名寺众多，如慈恩寺、兴善寺、荐福寺、总持寺等，其中最著名者为慈恩寺。从地理分布来看，除长安城内，在长安周边地区亦有佛寺群，如樊川八大寺、终南山佛寺群等。这些佛寺景观的建立，一方面是佛教传播和礼佛的空间场所，另一方面成为文人墨客遣兴解郁的环境载体。尤其是进京应试的学子们，佛寺成为他们宣泄情绪的最佳场所。围绕佛寺景观，诗人们留下了游览观感和与佛寺中人的唱和往来。据不完全统计，《全唐诗》中吟咏佛寺及其相关内容的诗歌多达万首[⑥]。这一统计或夸大了唐代长安佛寺诗的数量，但是唐代诗人吟咏佛门，借诗入禅确已

① （宋）程大昌：《雍录·卷第七》，见黄永年点校：《中国古代都城资料选刊》，北京：中华书局，1990年，第142页。

② （清）舒其绅，严长明等：《乾隆西安府志·卷十八》，见《中国地方志集成》，成都：巴蜀书社，1987年，第206页。

③ （唐）李白《忆秦娥》，见《全唐诗》第十三册，卷八九〇，北京：中华书局，1999年，第10123页。

④ （唐）岑参《句》，见《全唐诗》（第三册，卷二〇一），北京：中华书局，1999年，第2110页。

⑤ （唐）刘禹锡：《请告东归发灞桥却寄诸僚友》，见《全唐诗》第六册，卷三五七，北京：中华书局，1999年，第4033页。

⑥ （唐）李肇：《唐国史补》（卷中），上海：上海古籍出版社，1983年，第45页。

构建了长安意象之一。这其中最有代表性的是咏大慈恩寺诗篇所构建的长安意象。

大慈恩寺是唐高宗即皇帝位前为其母文德皇后所建的一所祈愿寺，位于长安城南的晋昌坊，是唐代长安三大译经场之一，也是中国佛教法相唯识宗的祖庭。寺院落成后，玄奘法师自弘福寺移就大慈恩寺翻经院继续从事佛典翻译，充上座，纲维寺任。大慈恩寺倚仗皇家势力和投资而建，其景观之美在诗人笔下徐徐道来，高宗李治率先传颂："日宫开万仞，月殿耸千寻。花盖飞团影，幡虹曳曲阴。绮霞遥笼帐，丛珠细网林。寥廓烟云表，超然物外心。"① 大臣许敬宗继之而起："凤阙邻金地，龙旂拂宝台。云楣将叶并，风牖送花来。月宫清晚桂，虹梁绚早梅。梵境留宸瞩，揆发丽天才。"② 君臣唱和带动了诗人们的奉和，大慈恩寺诗会活动形成定制，众多士夫吟咏的诗篇保存在《全唐诗》中，计有50多首。这些文学活动反映了弥漫于整个上层社会的崇佛风气。赞美僧人，赞美环境，诗人李白、韩翃、贾岛、李频、李端、许浑、刘得仁、许棠、郑谷都有诗篇传世。传至今天的大慈恩寺塔从建设之时起便成为长安城内的著名景观，也成为诗人们吟咏的对象。一部《全唐诗》中有关该寺塔的吟咏在百首左右，诗的题目绝大部分用"慈恩寺塔"或"慈恩寺浮屠（图）"相称。就地理位置来看，大慈恩寺南望南山，北对大明宫含元殿，东南与曲江相望，西南与杏园毗邻，八水之一的浐河从寺前潺潺流过，是长安城中第一盛景。故而吸引了众多达官贵人、文人士庶前来游览，唐诗也对此即景抒情："皇子陂头好月明，忘却华筵到晓行。烟收山低翠黛横，折得荷花远恨生。湖水团团夜如镜，碧树红花相掩映。北斗阑干移晓柄，有似佳期常不定。"③ 唐代200多年，诗人们在慈恩寺留下了足迹，也留下了诗印："贾生耽此寺，胜事入诗多。"④ "年长归何处，青山未有家。赏春无酒

① （唐）李治：《谒大慈恩寺》，见（宋）钱易《南部新书》（丁部），北京：中华书局，1960年，第319页。
② （唐）许敬宗：《奉和过慈恩寺应制》，见《全唐诗》第一册，卷三十五，北京：中华书局，1999年，第468页。
③ （唐）《慈恩塔院女仙·题寺廊柱》，见《全唐诗》第十二册，卷八六三，北京：中华书局，1999年，第9824页。
④ （唐）李洞：《题慈恩友人房》，见《全唐诗》第十一册，卷七二二，北京：中华书局，1999年，第8363页。

饮，多看寺中花。"① 尽管诗人们在诗中借大慈恩寺景观描绘，从最初的应和，到天宝年间的萧条，直至晚唐的虚空，抒发了不同时期的时代情感，时间跨度较大，但是长安大慈恩寺与唐代历史变迁的时代氛围和表达共同构建了长安意象之一。除了应和皇家与佛寺的诗歌活动，与大慈恩寺相关的人文活动还有著名的雁塔题名、故地旧游、文士欢聚、登塔抒怀、曲江宴饮、春赏牡丹、秋日登塔等，可以说整个长安各个阶层、各个时代都与大慈恩寺有不解之缘，皇族、佛门、文士和市民都在大慈恩寺的景观与文化活动中找到各自的对象、情感和精神寄托，以慈恩咏怀为代表的佛寺诗歌构建了长安的地方意象。

（四）山水隐逸

以长安为中心的关中地区，山川秀美。且不说东有崤函之阻，西有华山之险，北有甘泉之固，南有秦岭之秀，单单是长安地区就有蓝田辋川之幽，终南之秀，五台、翠华互望，骊山温泉长流，四郊八水环绕。唐代诗人把魏晋时期的山水诗推进到了情感与景观交融，意境悠长而深远的新境界，构建了唐诗中长安的又一个人文空间——山水归隐。这一隐喻主题以描写终南山和辋川的唐诗最为突出。

唐人吟咏终南山的诗篇不胜枚举，最短的有 20 多字的《终南望余雪》，最长的有韩愈的《南山》，各领风骚。祖咏写"终南阴岭秀，积雪浮云端。林表明霁色，城中增暮寒"②，王贞白写"终朝异五岳，列翠满长安。地去搜扬近，人谋隐遁难"（王贞白《终南山》）③，林宽绘终南亦是写雪，"林奇耸峻壮长安，影入千门万户寒"（林宽《终南山》）④。而孟郊《游终南山》却"到此悔读书，朝朝近浮名"⑤，李白在《望终南山寄紫阁隐者》中也道出了超然世外、归隐山林的理想，"心中与之然，托兴每不浅"⑥。写终南远景描绘多于近景，遥望由于距离感而产生虚无、隐逸之意；近观或者身处其中，见其景

① （唐）姚合：《春日游慈恩寺》，《全唐诗》第八册，卷五〇〇，北京：中华书局，1999 年，第 5727 页。
② 赵俊玠等：《唐代诗人咏长安》（下册），西安：陕西人民出版社，1982 年，第 68 页。
③ 赵俊玠等：《唐代诗人咏长安》（下册），西安：陕西人民出版社，1982 年，第 66 页。
④ 赵俊玠等：《唐代诗人咏长安》（下册），西安：陕西人民出版社，1982 年，第 64 页。
⑤ 赵俊玠等：《唐代诗人咏长安》（下册），西安：陕西人民出版社，1982 年，第 63 页。
⑥ （唐）李白：《望终南山寄紫阁隐者》，见《全唐诗》第三册，卷一七二，北京：中华书局，1999年，第 1772 页。

色之优美徒生隐逸山林之心。诗人们在反复的吟咏中表达了隐逸的主题。作为长安后花园，京城的达官贵人多在此置别业以休闲、避暑，摆脱俗世的烦扰。归隐成为唐诗中终南的隐喻主题。身处宫廷的吴筠在诗中表达了对隐逸生活的向往："幸见终南山，岩峣凌太虚。青霭长不灭，白云闲卷舒。悠然相探讨，延望空踟蹰。迹系心无极，神超兴有余。"[①] 这在王维的诗中可以找到同样的表达："寒山转苍翠，秋水日潺湲。倚杖柴门外，临风听暮蝉。渡头余落日，墟里上孤烟。复值接舆醉，狂歌五柳前。"（王维《闲居赠裴秀才迪》）[②] 对隐逸生活的向往与诗人们经历了长安的繁华与衰败的转折有关，当诗人们从"安史之乱"的噩梦中醒来，陷入了精神的困惑和迷惘，隐逸成为借山水进行精神自我调节的手段。一方面，长安及其周边地区园林别业的建设兴盛起来；另一方面，借园林别业和山水形胜进行情感表达的山水诗争奇竞异，两者共同建构了长安山水隐逸的地方意象。以终南山描绘为代表，长安的辋川、樊川、渭川、骊山都成为唐诗中具有隐逸主题的地方意象。诗歌的重要特征是借物咏怀，唐诗更是如此。作为唐代帝都的长安城，其城池壮伟雄阔，佛寺兴盛，山水田园景观优美。作为政治和文化中心，金榜题名和宦海浮沉与地域自然景观相结合，共同构建了伤别文化。这一系列由诗人体验的"世界"，通过诗歌对长安地域景观的描绘，对唐代长安进行了描绘和解释。以长安景观描绘为隐喻，凸显了诗人与地域或远或近，或恨或爱，或隐或现的现实关系，构建了诗人心目中的地方意象。当然，长安作为自汉代始的古都，文化积淀深厚，吟咏怀古的诗歌亦有无数佳作，也构建了长安意象。鉴于篇幅所限，本文不再论述。

二、唐代绘画中的长安意象

诗画相通，唐诗中的长安，有帝都的雄伟、灞桥的感伤、浮屠的兴盛和隐逸的山水，长安人文空间在诗人的笔下徐徐勾勒。然而，今天我们所

① （唐）吴筠：《翰林院望终南山》，见《全唐诗》第十三册，卷八八八，北京：中华书局，1999 年，第 10110 页。

② 赵俊玠等：《唐代诗人咏长安》（下册），西安：陕西人民出版社，1982 年，第 88 页。

见到的关于唐代的种种鲜活的记忆，除了文字，更多的是来自那个时代的视觉艺术。

（一）"马蹄疾"

唐代诗人孟郊有"春风得意马蹄疾，一日看尽长安花"[①]之句流传至今，无独有偶，中国绘画史上鞍马画的创作取得成就的三次高峰，第一次高峰就出现在唐代，涌现出了初唐的李元昌、李绪，盛唐的展子虔、曹霸、陈闳、韩幹和韦偃等鞍马画大师。

1. 绘画中的"马"意象构建了帝都的生活文化空间

据画史名家郑午昌在其著作《中国画学全史》一书中记载，唐代长安的鞍马画，按照绘画表现形式划分，计有：

（1）绢本鞍马图。如曹霸、韩幹、郭众、陈闳、韦偃、李公麟、胡瓌、胡虔、张萱等人的鞍马画，其中《宣和画谱》记载仅韩幹就有 52 件画马的作品，是鞍马画的标志性人物。还有一些佚名的鞍马画，如《游骑图》《百马图》等等。

（2）宫廷墓室壁画中的鞍马图。如李寿墓的《骑马出行图》，长乐公主李丽质墓的《云中车马图》，章怀太子李贤墓的《马球图》《狩猎出行图》等等。

从这些鞍马画的画面景观构成来看，主要包括这样的内容：雄壮的马，以马为娱乐活动的打马球、狩猎、游春（图 1），贵族的出行方式——骑马和乘车马，贵族及妇女和马官，胡马等等。

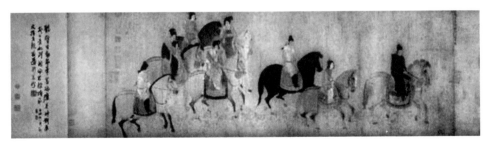

图 1 （唐）张萱《虢国夫人游春图》（宋人摹本）

① （唐）孟郊：《登科后》，见《全唐诗》第六册，卷三七四，北京：中华书局，1999 年，第 4219 页。

鞍马画中描绘的马球运动是从波斯经由丝绸之路传入中国的，经由唐太宗的倡导成为当时贵族和宫廷的时尚活动。马球比赛的观看和参与，成为皇室、百官、军队和百姓的重要生活内容。绘画作品《马球图》正是对这一长安生活景观的记录。骑马出行是唐代贵族们的出行方式，作为交通工具，在唐代以前出行多用牛，自唐代始，马开始成为交通工具中动力的资源。鞍马画中的贵族妇女出行、游春、冶游无不是与香车宝马共同构成画面的景观。"长安二月多香尘，六街车马声辚辚"（韦庄《长安春》）①，"银鞯骣袅嘶宛马，绣鞅璁珑走钿车"（杜牧《街西长句》）②，"帝城春欲暮，喧喧车马度"（白居易《买花》）③，"长安少年不少钱，能骑骏马鸣金鞭"（高适《行路难》）④，"喧喧车骑帝王州"（白居易《长安正月十五日》）⑤，这些唐诗中的描写都是对鞍马画中长安贵族骑马出行的游春、冶游等生活方式的记录和印证。

2."马"意象与拱卫京师的地域需求

唐代长安绘画中"马"意象的形成，是画家对长安地域生活的直观描绘，这种认知是唐代长安作为都城对西北防御政策的直接结果。无论是韦偃的《双骑图》还是韩幹的《牧马图》（图2），我们可以看到，雄壮的马都是画面的主角，这种主角意识表现在画面空间位置上，就是马的形象占有一个重要的位置，基本上都位于画面的中央或者占据画面的大部分空间。马的形象呈现动态特征，即便是在韩幹的《牧马图》中，人物为静态描绘，但是马的后半身呈现的下蹲

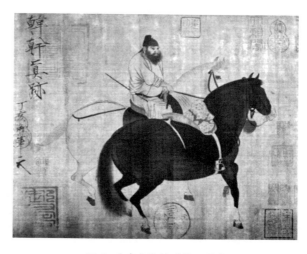

图2 （唐）韩幹《牧马图》

① 赵俊玠等：《唐代诗人咏长安》（上册），西安：陕西人民出版社，1982年，第86页。
② 赵俊玠等：《唐代诗人咏长安》（上册），西安：陕西人民出版社，1982年，第34页。
③ 赵俊玠等：《唐代诗人咏长安》（上册），西安：陕西人民出版社，1982年，第51页。
④ 赵俊玠等：《唐代诗人咏长安》（上册），西安：陕西人民出版社，1982年，第55页。
⑤ 赵俊玠等：《唐代诗人咏长安》（上册），西安：陕西人民出版社，1982年，第65页。

姿势和微微蜷起的马腿，依然生动表现了马的跃跃欲试的神态。在唐代鞍马画中，对马的描绘，多以展示马的威武雄壮为主，如马的胸阔壮腹，四肢的劲瘦如铁，臀部的肥壮等等。最为突出的是韩幹的名作《照夜白》，描绘的是唐玄宗李隆基的爱骑："领颈高昂、鬃毛竖立、张口怒目、鼻孔张大、眼睛转视、昂首嘶鸣、四蹄腾骧，似欲挣脱羁绊，重返沙场，驰骋千里之势，体态肥壮，唐韵十足。"[①] 马的威武和雄壮成为长安人群追求的审美标准，这或是源于长安地域作为都城拱卫京师的现实需求在绘画中的表达。

唐王朝初建之时，外有匈奴的严重隐患，内则面临割据势力的威胁。故而大力发展农业生产，消除边患，平定内部忧患就成为唐代初期的三大战略任务。作为以农业立身的中国，必须有一支强大的快速武装力量来保卫自己，尤其是京师之地的拱卫。回顾长安作为都城的历史，自赵武灵王胡服骑射始，到秦始皇统一六国，均闪烁着骑兵的身影。马匹是骑兵的关键条件，故而马匹的繁殖在当时畜牧业中占有重要的地位。正是基于这一认识，在唐王朝建立之初，即开始发展高度集中的大规模养马业，建立了以陇右地区为主的大规模牧场。据《元和郡县图志》记载，在今天的陇西、天水、靖远、兰州等地，建立了当时世界上最大的养马场。马匹繁衍的兴盛为唐王朝提供了大规模发展骑兵的可能，而"安史之乱"后，这一养马基地被吐蕃占领，迫使唐王朝丧失了马匹的来源，导致国运渐衰。基于对马的战争需求，唐王朝对马的体型有着格外的要求，雄壮、高大、丰硕、强大的战斗力毫无疑问是对马的最高要求，也是对马的形体审美的要求。在唐代鞍马画中，我们可以看到，无论是出游的马，还是马球运动中的马，甚或是静态的马，体型多以肥硕为美，"骨力追风，毛彩照地，不可名状"[②]。《宣和画谱》说："肪贵游子弟，多见贵而美者，故以丰厚为体，而又关中妇人纤弱者为少，至其意秾态远，宜览者得之也。此举与韩幹不画瘦马同意。"[③]

（二）四夷来庭

郑午昌在《中国画学全史》一书中曾专门著录唐代的番族风俗画，计有

① 李素艳：《论唐代鞍马艺术的成就》，石家庄：河北师范大学硕士学位论文，2008 年。
② （唐）张彦远：《历代名画记·唐朝上》，见王伯敏、任道斌：《画学集成》（六朝—元），石家庄：河北美术出版社，2002 年，第 183 页。
③ （宋）《宣和画谱》，见王伯敏、任道斌：《画学集成》（六朝—元），石家庄：河北美术出版社，2002 年，第 482 页。

胡瓌创作的"卓歇图二，牧马图十，番部橐驼图一，番骑图六，秋坡牧马图一，番部盗马图一，番部早行图二，番部牧马图一，番族猎射骑图一，射骑图一，报尘图一，起尘番马图一，番部下程图七，番部卓歇图三，番部射雕图二，卓歇番族图一，射雕双骑图二，转坡番骑图一，沙峒牧驼图一，出猎番骑图一，猎射图六，牧驼图一，番部按鹰图一，撬幕卓歇图一，番族牧马图一，番部汲泉图一，放牧平远图一，牧马番卒图一，按鹰图二，对马图一，平远番部卓歇图二，猎射番族人马图一，平远射猎七骑图一"①，创作的"番部下程图八，番族下程图一，番部卓歇图五，番部起程图一，番族起程图三，番族卓歇图四，平远猎骑图一，番部盗马图一，番部牧放图三，射雕番族图一，汲水番骑图一，射猎番族图一，牧放番族图一，番族按鹰图一，射雕图一，猎骑图二，番骑图四，番马图一，簇帐番部图一，番族猎骑图二，平远射猎七骑图一"②。这些绘画以番族生活为题材，包括盗马、牧驼、射雕、按鹰、汲泉、报尘、卓歇、簇账等等。郑午昌并评价道："盖唐代盛时，四夷来庭，士夫多欲图写其俗，以相夸饰，而番僧如尉迟乙僧等，又好图外国风俗故事，以相眩示。"③除了这些番族风俗画之外，在唐代的人物画中我们也可以发现众多与外来文明（主要是西域）有关的绘画（图 3）。人物画家阎立德创作的《文成公主降番图》《职贡图》《封禅图》等，阎立本创作的《西域图》《职贡图》《职贡狮子图》，西域画家尉迟乙僧创作的《外国佛从图》《外国人物图》，孙位的《番部博弈图》，周昉的《蛮夷职贡图》，以及无名氏的《黠戛斯朝贡图》等等。这些绘画图绘了唐代长安与西域的广泛交往，展现了画家观察长安时所

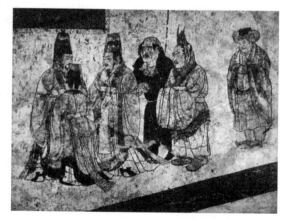

图 3 （唐）章怀太子墓墓道画壁《客使图》

① 郑午昌：《中国画学全史》，上海：上海世纪出版社，2008 年，第 92 页。
② 郑午昌：《中国画学全史》，上海：上海世纪出版社，2008 年，第 83 页。
③ 郑午昌：《中国画学全史》，上海：上海世纪出版社，2008 年，第 83 页。

注意到的直观意象。即便是如阎立德、阎立本这样的御用画家，在创作时带有歌功颂德的任务，但是他们依然观察和记录的还是那些长安城中最显著的情景特征。这些作品画面所构建的长安"四夷来庭"的意象在唐诗中也得到了印证："忆长安，十月时：华清士马相驰。万国来朝汉阙，五陵共猎秦祠。昼夜歌钟不歇，山河四塞京师。"[①] "九天阊阖开宫殿，万国衣冠拜冕旒。"[②] 通过诗歌语言的描述而呈现出的长安意象以其多维性塑造了实际知觉经验的空间复杂性特征。

唐代的长安以其海纳百川的胸怀将自己塑造成为政治和文化的中心，作为观察者的画家面对长安"四夷来庭"的情境，在作品中重视对作为帝都的长安地域环境的本质特征的记录。作为都城的长安，其地域环境特征影响了由观察者的心灵所作出的知觉群集，画家个体得到关于外部世界信息的感觉刺激虽无定型，但是不断的积累会通过主观的时间和空间不断地重合而形成联想。直接的感性经验通过诸多事物结合成了一个整体，共同塑造了长安意象。唐代长安所来四夷主要是来自西域的人群。西域，大致是指玉门、阳关以西以迄于伊朗高原的广大区域。《旧唐书·裴矩传》记载："矩知帝方勤远略，欲吞并夷狄，乃访西域风俗及山川险易、君长族姓、物产服章，撰《西域图记》三卷，入朝奏之。"[③] 阎立本的《职贡图》就是长安的意象之一（图4），"异国来朝，诏立本画外国画"[④]。

长安之所以形成"四夷来庭"的环境意象的一个重要原因是长安四通八达而便利的交通，这种便利，为诸多西域诸国人流寓长安、臣服并朝拜长安创造了条件。商人和僧侣是流寓长安的主流西域人，此外还有西域异族的人质，"唐时异族畏威，多遣子侄为质于唐，入充侍卫，因而久居长安"。这些来自西域诸国的流动人口将西域之风带到长安——饮胡食、跳胡舞、听胡乐、打胡球（波罗毬）、穿胡服等成为长安城中的活动内容，形成了有唐一代长安光怪陆离

① （唐）樊珣：《忆长安十月》，见赵俊玠等：《唐代诗人咏长安》（上册），西安：陕西人民出版社，1999 年，第 117 页。

② （唐）王维：《和贾至舍人早朝大明宫之作》，见赵俊玠等：《唐代诗人咏长安》（上册），西安：陕西人民出版社，1982 年，第 131 页。

③ 《裴矩传·卷八十九》，见（后晋）刘昫等：《旧唐书》卷六十三，列传第十三，北京：中华书局，1975 年，第 2406 页。

④ （唐）张彦远：《历代名画记·唐朝上》，见王伯敏、任道斌：《画学集成》（六朝—元），石家庄：河北美术出版社，2002 年，第 173 页。

图 4 （唐）阎立本《职贡图》

的地域文化景观。打胡球运动甚至在帝王、达官贵人、军队之中以及闾里少年中广泛流传，在绘画中也留下了印记。唐代的墓室壁画中有大量的关于贵族打胡球场面的描绘，对地域人群的喜好进行了图绘记录。值得注意的是，这些墓室多为皇家墓室或者陪葬墓，墓主人也多为皇室成员或者王公贵族，墓室壁画多是对墓主人生前活动的图绘，因此这些壁画就成为长安地域环境的写真。当然，由于绘画在唐朝，其政治功能占据主要地位，画家围绕西域文明所进行的图绘，也多是与朝廷重大政治事件有关，故而地域文化景观有选择地进入画面，这是时代所赋予的画家的观念所致。由此，我们在绘画中看到的"四夷来庭"的意象也多与朝拜和宫廷活动为主，而对城市民间的文化风俗活动图绘较少。而对番族风俗的描绘，更多的是出于一种好奇之心和包容之意。

（三）丛林荟萃

唐代，佛教在长安得到空前发展，中国佛教八大宗派中有六大宗派的祖庭庙宇，均设在长安及其附近。在唐诗中以慈恩吟咏为代表涌现出了难以计数的吟咏佛寺的诗歌。由于佛教教义弘扬的需要，长安城内林立的佛寺中，壁画艺术盛极一时，众多唐代知名的画家在佛寺留下了大量的艺术形象，并取得了相当高的艺术成就。

长安佛寺壁画的兴盛与长安当时全国佛教中心的地位相匹配，与全国佛教的地理格局相吻合。据统计，"安史之乱"之前，全国约有 40% 的高僧集中在长安[①]，长安城内佛寺林立。据张晓虹研究，"开元十年前后，长安城内共

① 张晓虹：《文化区域的分异与整合—陕西历史文化地理研究》，上海：上海书店出版社，2004 年，第 224 页。

有僧寺 64 所, 尼寺 27 所, 合计佛寺 91 所"①。这些佛寺数量多, 规模也不小。如大慈恩寺占地有半坊之多, 僧舍 1 800 余间。

寺观壁画是弘扬佛教教义的需要, 是与佛教相伴而生的。佛寺壁画与佛教一起在汉代初年传入中国, 在南北朝时得到了进一步的发展, 有画家凭借佛寺壁画的创作而赢得了声誉。唐代的佛寺延续着寺壁图绘的传统, 基本上是无寺不绘, "画壁之风, 又不减六朝, 善道大师尝造净土寺二百余壁, 是即可见壁画道释人物盛况之一斑"②, 壁画之美, "穷奢极壮, 画缋尽工, 宝珠弹于缀饰, 镶材竭于轮奂"③。据《历代名画记》和《图画见闻志》记载的 235 位画家中, 有 67 人参加了佛寺壁画的创作, 占画家总数的 29%④。根据张弓的研究, 目前文献记载中所知的唐代壁画有 553 幅, 分布在 116 所佛寺之中, "其中有 39 所在长安城内"⑤, 长安的佛寺壁画创作令人瞩目。

这些佛寺壁画创作的主要题材是佛像人物写真、佛本生故事、经变故事和杂画（包括山水、松石、花鸟和动物, 主要是背景装饰）。就风格而言, 主要体现了"怪""异"的审美特征, 张弓在《汉唐佛教文化史》一书中把"狞厉乖张之美"作为唐代佛寺里各种壁画、塑像的四个美学特征之一来论述。这一方面是壁画创作中西域风格传播所带来的立体感极强的勾勒加渲染画法, 另一方面是佛教故事取材的奇异和怪诞。

作为公共活动空间的佛寺, 不仅是僧人弘扬佛法的场所, 也是整个社会各个阶层人士游冶的空间。在唐诗中, 我们读到了大量关于佛寺及其活动描绘的诗篇, 其中以大慈恩寺最为典型。在文献记载的壁画中, 我们看到的是众多唐代著名画家在长安城内佛寺创作的景观。佛寺利用壁画弘扬佛法, 壁画依托佛寺而成为绘画展示的空间。唐代多有题壁诗画的风尚, 唐诗中的名篇巨制出于壁堵之间往往有之。长安大慈恩寺的壁画兴盛与当时进士及第后题名大慈恩寺的习俗相关, 而大慈恩寺环境优雅, 也是文人雅集的胜地。故而佛寺的绘画活动就成为画家竞争画艺的场所, 甚至是获取经济利益的场所,

① 张晓虹:《文化区域的分异与整合—陕西历史文化地理研究》, 上海: 上海书店出版社, 2004 年, 第 223 页。

② 郑午昌:《中国画学全史》, 上海: 上海世纪出版社, 2008 年, 第 83 页。

③《裴矩传·卷八十九》, 见（后晋）刘昫等:《旧唐书》卷六十三, 列传第十三, 北京: 中华书局, 1975 年, 第 2893 页。

④ 马新广:《唐五代佛寺壁画的文献学考察》, 西安: 西北大学博士论文, 2008 年。

⑤ 张弓:《汉唐佛寺文化史》（上）, 北京: 中国社会科学出版社, 1997 年, 第 518—537 页。

"吴生尝于京师画总持寺三门，大获泉币"①。

　　长安城中的百姓对佛寺壁画的创作给予了极大的热情。在文献中我们经常会读到"观者如堵""都人竞观""倾城百姓瞻礼"等描绘百姓对壁画艺术的关注的语句。画家周昉在章敬寺作画，"落笔之际，都人竞观，寺抵园门，贤愚毕至。或有言其妙者，或有指其瑕者，随意改定。经月有余，是非语绝，无不叹其精妙，为当时第一"②。看来，这种关注体现在两个方面，一是观看创作过程，二是在观看的过程中对创作提出自己的意见。而画家多半会根据百姓的意见进行修改。这种创作所带有的表演性质，使得壁画创作得以面向大众，佛寺也由此成为世俗文化的中心空间。朱景玄在《唐朝名画录》曾经记载吴道子在兴善寺创作壁画时百姓观看的场景："长安市肆老幼士庶竞至，观者如堵，其圆光立笔挥扫，势若风旋，人皆谓之神助"③。这就是唐代长安壁画绘制时所具有的表演性，佛寺也成为稳定的具有永久特征的画廊，民众和画家共同参与创作活动的空间。参与壁画创作的画家社会身份各异，有来自西域和东瀛的僧人画家，有朝廷重臣，有文人士夫，有墨客骚人，还有无名市井。他们各自独自成绘，在愉快的合作中竞相演绎、一比高下。参与壁画创作的人不管出于何种动机，其客观结果是大众在佛寺成为画家观众的同时，还对画家的水平和声誉进行评价，由此成就了画家的千古芳名，如吴道子由此而成为名垂画史的"画圣"，他也是在长安佛寺绘制壁画最多的画家。

　　丛林荟萃，映射的不仅是众多画家在长安留下的创作印痕，也是唐代长安佛音袅袅、高僧驻锡的人文环境写照。

（四）田园隐逸

　　古代文人对都市浮华和喧嚣的疏远是保持心灵自由的一种方式，故而在诗歌中营造出一个远离都市的、可供逃避喧嚣的空间，就成为诗人们的一种

① （唐）张彦远：《历代名画记·唐朝上》，见王伯敏、任道斌：《画学集成》（六朝—元），石家庄：河北美术出版社，2002年，第178页。
② （唐）朱景玄：《唐朝名画录》，见王伯敏、任道斌：《画学集成》（六朝—元），石家庄：河北美术出版社，2002年，第78页。
③ （唐）朱景玄：《唐朝名画录》，见王伯敏、任道斌：《画学集成》（六朝—元），石家庄：河北美术出版社，2002年，第78页。

选择，"年年只是看他贵，不及南山任白头"①，"我游都市间，晚憩必村墟"②，都是唐诗中表达的对都市浮华的逃避和疏远，也是文人士夫们的普遍理想。不仅这种空间逃避意象在唐诗中处处表达，在长安的现实生活中也出现了远离政治和俗世空间但又保持一定距离、可以回避的空间，一是佛寺，二就是田园别业。如果说佛寺提供的只是临时性躲避俗世生活的空间，田园别业则构建的是身在庙堂、心归草野的长久性空间。这其中的代表性人物和其别业是王维和他的辋川别业。辋川在长安城东的蓝田县辋谷川口，县城西南约5公里的尧山口，两山夹峙，川水从此流至灞水，故称辋谷水。川道两侧道路狭窄，周围山峦掩映，景色幽雅。天宝三年（744）前后，王维买下了前辈诗人宋之问在蓝田辋川的宅院，随后费尽心思，在辋川绵延20多里的川道上精心建设了众多的景观。根据董文华的统计，大致有71处景观③，其中在王维的诗歌中吟咏的有20处景观。王维本人也写下了关于辋川的山水诗歌计35首。

王维在辋川别业不仅以闲雅悠游、与朋友唱和诗歌为人生乐事，还亲自为其建造的别业景观绘制图画，诞生了画史上著名的《辋川图》，画史在"王维条"中对此有着较为详细的记载和高度的评价："王维……画山水松石，踪似吴生，而风致标格特出。今京都千福寺西塔院有掩障一合，画青枫树一图。又尝写诗人襄阳孟浩然马上吟诗图，见传于世。复画辋川图，山谷郁郁盘盘，云水飞动，意出尘外，怪生笔端。尝自题诗云：当世谬词客，前身应画师。"④王维在《辋川图》绘制了辋川别业坳、岗、馆、岭、寨、泮、陌、亭、垞、湖、濑、泉、滩、坞、园等20处景观，每个景观均赋以诗歌。王维为《辋川图》景观赋写的诗篇，以及与裴迪等人唱和的诗歌被汇成《辋川集》，诗、画映照，极大地提高了辋川的知名度和美誉度。《辋川图》由此成为五代以后文人竞相仿制、收藏、题咏的经典艺术样式（图5），辋川也因诗画的图文并茂，以及文人士夫的生活理想的迁想妙得而构建了长安的地方

① （唐）于鹄《长安游》，见赵俊玠等：《唐代诗人咏长安》（上册），西安：陕西人民出版社，1982年，第27页。
② （唐）杜甫：《溪涨》，见《杜工部集》（一，卷第五），沈阳：辽宁教育出版社，1997年，第81页。
③ 董文华：《辋川山水与唐人创作》，《新疆石油教育学院学报》，1987年第1期。
④ （唐）朱景玄：《唐朝名画录》，见王伯敏、任道斌：《画学集成》（六朝—元），石家庄：河北美术出版社，2002年，第82页。

图5 元摹本（旧题元代商琦）《临王维辋川图》（局部），日本圣福寺藏

意象，并因此而得以在天下扬名，成为自唐之后吸引众多文人目光的胜地："王右丞筑墅于后，昔年绢本奕世莫传"①，"自王摩诘别业辋川而为图者四，后之好览胜者争相摹焉"②。辋川由此成为地方的著名景观，恰如时人所言："大抵地以人传，今犹昔盛此摩诘辋川图，并称不朽也"③。在唐代绘画中，以王维的《辋川图》为典型，构建了长安的田园隐逸意象。绘画中的长安田园隐逸意象基于王维的创作，皆因他本人诗人和画家的双重身份。唐代诗人能从事绘画创作的并不多见，画家的职业也不被社会所认可，故而能写诗的人众多，但是能画之人不多，诗画兼顾的人更是少而又少。而王维恰恰是两者皆备的人才，他能够"移志之于画，过人宜矣"④，其人生经历与别业的建设、交游情景交融，铸就了画史上的艺术样式。《辋川图》表现的不仅仅是辋川别业的优美景观，更重要的是在《辋川图》中所传递的文人士夫的理想。自兰亭雅集和金谷之会闻名于世以来，文人在山水之间悠游唱和成为一件高雅

① （清）吕懋勋等：《蓝田县志·重刻辋川图序》，见《中国方志丛书》，台北：成文书局影印本，光绪元年刊本，1969年，第759页。

② （清）吕懋勋等：《蓝田县志·重刻辋川图序》，见《中国方志丛书》，台北：成文书局影印本，光绪元年刊本，1969年，第829页。

③ （清）吕懋勋等：《蓝田县志·重刻辋川图序》，见《中国方志丛书》，台北：成文书局影印本，光绪元年刊本，1969年，第761页。

④ （宋）《宣和画谱》，见王伯敏、任道斌：《画学集成》（六朝—元），石家庄：河北美术出版社，2002年，第508页。

的趣事。辋川美景的诗画就是在王维和裴迪的唱和中诞生，在《辋川集》的艺术渲染中，他们的唱和活动成为艺林的佳话。明代的彭大翼就将其列为古今盛事之一[①]，以辋川唱和作为赞美朋友居所的雅致："信与辋川风致和，老须裴迪共壶觞"[②]。辋川还成为后世与陶渊明笔下的桃花源并称的景观。然而，仅仅有物质的环境空间是不够的，唱和雅集的活动也只是辋川的动态活动载体，辋川地域景观的核心价值在于隐逸田园、富贵山林的思想境界。这种亦官亦隐的生活方式消除了入仕与隐逸的对立，是以王维为代表的唐代官僚中层的一种生活态度和模式：出则庙堂之高，入则山林之远。辋川，成为唐代官僚知识分子处于帝都长安不得不为之的心态载体，映照了长安城中不能脱离世俗又想远离世俗的士夫心态。辋川与长安合理的空间距离（不过百里，驰马一天可至长安），使之与京城长安保持了政治上的若即若离。隐逸始于陶渊明的桃花源意象，是中国传统儒家思想"兼济"与"独善"的传承。魏晋时期，以谢氏家族为首的士夫们将隐逸从山林独处，搬到了现实中的赏山乐水和兴建庄园，强调通过山水审美达到内心的自我调节，开创了隐逸的新模式。到了唐代，这种带有贵族享乐意味的隐逸方式成为文人士夫的一种生活时尚，在别业中的雅集和游赏成为实现审美享受，保持心灵净土的方式。王维迫于家庭经济生活的压力，即便是向往悠游于禅林，却也不能与政治采取决绝的态度。身处庙堂、心在山林成为其最合适的选择。而这也更易为广大文人士夫所效仿和接受。《辋川图》承载的是唐代及其之后文人士夫的文化心理，其隐逸内涵不仅是文化史现象，也构建了以此为代表的长安地方意象。

在长安城及城郊周围，构筑园林式别业成为文人士夫一种较为普遍的现象。唐代官员的收入中，除了俸禄之外，尚有职份田和永业田，使他们修筑园林别业有了较为坚实的物质基础。根据文献记载，长安城内高官、贵族的别业多集中在东郊，一般文人官僚的别业多建在南郊。这种空间格局的分布别有一番内涵。城南可以遥望终南山，面对的是苍翠缥缈，代表的是田园隐逸，由此成为园林别业的首选空间，凸显的是唐代文人的精神风貌和人生态度："宦游非吏隐，心事好幽偏。考室先依地，为农且用天。辋川朝伐木，蓝

① （明）彭大翼：《山堂肆考》，见《中国历史地理文献辑刊·类书类地理文献集成》第八编，上海：上海交通大学出版社，2009 年，第 370 页。

② （明）沈周：《石田诗选》卷七，《雨中过野翁庄访彦清施先生不遇书此以寄》，见《沈周集》（下），上海：上海古籍出版社，2013 年，第 672 页。

水暮浇田。独与秦山老。相欢春酒前。"①

　　辋川，在王维的笔下无论是"隐"的图画也好，还是"显"的诗歌也罢，其构筑的辋川意象成为唐代文人在长安生活理想和现实选择的最佳空间，文人们在这个独特的空间里与长安城互为转换，从容自如。辋川空间成为士夫的理想载体，构建了长安地域独特的文化意象。辋川，也由于后世文人的效仿和积极传播而成为地方重要的文化景观。

　　明清时期，蓝田地方政府的官员多次组织力量，以辋川图像碑刻、题跋、祠堂建设等方式，不断对《辋川图》予以再现，从另一侧面展示了历代文人对这一地方景观的重视和不遗余力的传承（图 6）。明代蓝田知县沈国华、韩瓒、王邦才，清代乾隆年间蓝田知县周菘晓，清代画家熊晖都为这一地方文化的传承不遗余力。由此也可看出，明清时期辋川及《辋川图》已经成为地方重要的文化景观。清代道光年间的画家、诗人查冬荣在重刻《辋川图》序中说道："关中多崇峻之区，盖天府之雄都，而九州之上腴也。灵秀

图 6　光绪《蓝田县志》辋川图（局部）

① （唐）宋之问：《蓝田山庄》，见《全唐诗》第一册，卷五二，北京：中华书局，1999 年，第 637 页。

特钟，人文蔚起，风骚寄迹，丘壑流馨，大抵地以人传。今尤昔盛。此摩诘《辋川图》并称不朽也。"[①]

三、结　　语

诗画艺术在唐代的这种渗透和影响，对理解绘画中的地方景观具有非常重要的意义。唐代绘画的写实性特征和主观性情感的表达通过诗歌得以明确认识与理解，当绘画的主体情感通过图像未能淋漓畅快得以抒发时，画家往往还借助于诗歌来进行表达。唐代的长安城，其城池壮伟雄阔，佛寺兴盛，山水田园景观优美。作为政治和文化中心的长安，金榜题名和宦海沉浮的地域特定文化事件与地域自然景观相结合，共同构建了长安的伤别文化。这一系列由诗人体验的"空间"，通过诗歌对长安地域景观的描绘，对唐代长安进行了文化空间描绘和解释。由于诗歌艺术与绘画表达方式的差异，诗人笔下的长安意象与画家笔下的长安意象有着较为明显的差异，但是在具有通感的意象上还是达成了一致的共识，如长安"山水（田园）隐逸"的地方意象。这些意象与唐代长安的文化空间特征基本吻合。由于绘画自身的发展，鞍马画的第一次高峰出现在唐代，这不仅仅是绘画自身发展规律所致，也是创作主体对唐代长安对于马的地域需求和西域朝贡史实的感知与记录。至于佛教绘画的兴盛，其画面景观似乎与长安地方环境无关，但是这一创作活动行为本身，以及作品数量之多，各阶层的广泛参与行为都体现了长安"丛林荟萃"的盛况，共同构建了长安的文化空间。

在绘画中创作主体还不乏笔墨描绘地域的人文空间，此后北宋张择端的《清明上河图》是对开封地域的人文空间的直观表达，此画不仅成为绘画史上的经典之作，也成为历史学家关注的视觉资料。此类绘画在中国古代绘画史上屡屡见之，它们也由此成为地域环境的视觉记录。

[①] （清）吕懋勋等：《蓝田县志·重刻辋川图序》，见《中国方志丛书》，台北：成文书局影印本，光绪元年刊本，1969 年，第 889 页。

略论长安绘画艺术[*]

长安绘画是长安艺术最重要的门类之一。从题材内容上看，政治事件、神话传说、历史故事、山水植物、人物事件、天象地理、现实生活场景等无所不包，涵盖了中国画涉及的人物、山水、花鸟等所有题材；从绘画工具的材料来看，这里出土了目前全国发现最早的绘画工具石砚、石质磨棒、黑色颜料（化学成分为三氧化铁）和陶质的水杯，并发展了以毛笔为主要工具、以墨为主要材料的绘画工具；从造型手法来看，以线描为主要造型手段并创立了相关的造型语言；从绘画表现形式来看，长安绘画主要有壁画（宫室、寺观和墓室壁画）和卷轴画。然而，长安绘画历史形态的系统研究未能引起足够的重视。尽管在壁画和部分知名画家的研究领域已取得了很多成果，但是不同历史时期绘画艺术的研究状况呈现出明显的非均衡性，明清和民国时期的长安绘画只有零星的画家研究，缺乏对整个历史时期绘画艺术的系统考察。为探索长安绘画发展的历史脉络、风格传承、演变规律及其与地域环境之间的互动，本文试从系统角度梳理长安绘画的历史形态，以期对当代长安美术建设和发展提供历史依据。

一、长安绘画的时代特征

（一）长安绘画的起源

彩陶纹饰是一种原始的工艺美术绘画形式，"是我国早期绘画的重要表

＊ 原文发表于《长安大学学报（社会科学版）》2011 年第 1 期。

图 1　姜寨遗址出土的五鱼纹彩陶盆

图 2　姜寨遗址出土的波折纹彩陶尖底瓶

现形式，其造型观念、构图方法、制作手段、象征意义及表达方式都体现了早期绘画的法则和特点"[①]。长安仰韶文化遗址中半坡和姜寨出土的彩陶绘画，有鱼、鹿（或羊）、蛙、人面等象生纹，少量的植物枝叶纹，由圆点、直线、三角形、横条、波折等构成的几何纹（图1、图2）。其中最富有神秘色彩的是人面鱼纹，其造型结构和表现手法是：正面，脸面大体为圆形，双眼居中，各为一短横线；鼻子为倒"T"形，鼻头为三角形；嘴形不涂黑，留出底色，为两个相对的三角形，而两颊涂黑，左右横向各绘一鱼形，似人面衔鱼；头顶有三角形装饰物，似为高冠。绘有短线，似为羽毛；前额涂黑，在其中留有三角形（正中）或弧形区域（右边），无耳朵，一般亦无眉；在两鬓处各有一鱼或上翘的装饰物，其鱼形颇为具体。与人面纹匹配的图像是鱼纹或渔网纹，绘在人面纹的两侧，线条简洁，形象生动，富有绘画意趣。姜寨、半坡出土的新石器时代母系氏族遗址的陶器象生鱼人面像不仅宣告了长安绘画的诞生，也宣告了中国绘画的诞生。

（二）秦汉壁画的政治、道德诉求和写实特征

　　秦汉时期，长安绘画因王权的需要而促成其事实上的发展。以政治宣传和道德说教为主旨的绘画艺术形式变成了褒奖功臣的有效方式。秦宫汉室宫殿壁画建树非凡。未央宫宣室、甘泉宫、桂宫明光殿是宫廷壁画集萃

[①] 李淞：《中国绘画断代史·远古至先秦绘画》，北京：人民美术出版社，2004年，第86页。

之地。未央宫的张良肖像，甘泉宫的金日碑之母、李夫人肖像，麒麟阁的功臣图等壁画不仅突出了绘画艺术的政治功能，而且还在绘画史上激发了肖像画、历史画的发展。尤其是麒麟阁的功臣图，作为汉代长安的一组大型写实人物壁画，开朝廷绘画功臣像之先河，汉代长安的人物画由此取得了引人注目的成就。

墓室壁画亦是秦汉壁画的重要内容。以长安为中心的墓室壁画目前所见遗存有西安交通大学附小墓、乐游原西汉晚期壁画墓[①]、西安南郊曲江池汉墓[②]、西安市灞桥区新筑镇砖室壁画墓[③]等，虽无洛阳地区的壁画墓繁荣和丰富，但在全国范围内发现的60余座两汉壁画墓中亦占有一定的地位。壁画布局多占据整个墓室，造型多注重大的形体的描绘，忽略具体细节的刻画，动态形象的表现常使用夸张和变形的手法。风格简洁大气、雄浑质朴、生动传神。构图具有准确严谨、画面细腻写实的工笔特点。

专业绘画机构和专业画工在汉代长安出现。除人物画之外，以六畜为代表的动物画，以朱雀、鹭鸟为代表的鸟禽画亦有不俗的成就。陕西城固人蔡伦发明的"蔡侯纸"，对绘画发展产生了直接的推动作用，促进了绘画艺术的交流，使各种样范、摹本的广泛流传成为一种可能。长安与西域的交往，也为颜料等绘画材料提供了广泛的来源。中国绘画的基本表现形式随着秦汉长安绘画的繁荣发展已大体完成，写实能力强是这一时期长安绘画的主要特征。然而长安绘画因战乱兵燹而遭受蒙难，宫殿壁画随着建筑一起化为灰烬。

（三）隋唐绘画的辉煌灿烂

隋唐时期是长安绘画最为辉煌灿烂的阶段，壁画（宫廷、衙署、寺观、墓室）和卷轴画是其主要表现形式。由于隋唐统治者对佛道的倡导与宗教特有的氛围环境，此时的寺观壁画创作达于极盛，"道观与佛寺并行，

① 孙福喜，程林泉，张翔宇《西安理工大学基建工程中发现西汉壁画墓》，《中国文物报》，2004年12月10日；国家文物局：《2004中国重要考古发现》，北京：文物出版社，2005年；西安市文物保护考古所《西安理工大学西汉壁画墓发掘简报》，《文物》，2006年第5期。

② 徐进，张蕴《西安南郊曲江池汉唐墓葬清理简报》，《考古与文物》，1987年第6期；陕西省考古学会：《庆祝武伯伦先生九十华诞论文集》，西安：三秦出版社，1991年。

③ 后晓荣、陈晓飞：《关中地区两汉壁画墓初探》，《中国历史文物》，2006年第4期。

画壁之风，又不减六朝，善道大师尝造净土寺二百余壁，是即可见壁画道释人物盛况之一斑"①。据统计，这一时期有壁画遗迹的寺观共计 207 处②，长安依据其区位优势在寺观的分布上更是占有优势。隋朝 37 所佛寺有 51 幅壁画记录，其中 23 所佛寺在京师长安城内。唐朝 116 所佛寺有 553 幅壁画记录，其中 39 所佛寺在长安城内。隋唐时期仅京师长安的佛寺壁画就占总数的一半左右，长安寺观壁画可谓是盛况空前。不仅如此，由隋至唐的画家广泛参与寺观壁画的绘制，而且大量的寺观壁画创作皆出自名家巨匠之手。据张彦远在《历代名画记》中统计，隋代约有 52% 的知名画家参与了佛寺壁绘，唐代 235 位知名画家中有 67 位参与了佛寺壁画创作③。这些寺观壁画主要分布在寺院各部位。其风格既有时代绘画的特征，亦有西域的外来风格。绘画题材主要有：宗教题材。包括佛教、道教内容，如经变故事等。人物写真。包括佛像（菩萨及其弟子）。杂画。包括动物、山水、松石和花鸟等。隋唐佛寺壁画既有"三十二大人相"、八十随形好等程式化所规定的慈和庄典之佛陀形象，也有灵动婉丽的飞天造型。由于西域题材的引入，绘画呈现出以"奇""怪"为美的趋向。其风格发展大致经历了三个阶段：一是唐初对南北朝以来佛教寺院壁画的消化和吸收，注重形似、"工于写真"④，状物高于达意。这一时期，来自西域的画家尉迟乙僧的凹凸法是一种散发着异域馨香的创作方式，其作品形象和造型手段的异域色彩吸引了当时人们的关注。其绘画对盛唐大家风格的形成以及造型手段的丰富，产生了不小的影响。二是寺院壁画的鼎盛发展期。这一时期的寺院壁画在创作上脱离了南北朝以及隋以来的影响，进入了风格突破的创造发展阶段。这表现为：产生了创造派的画家群体；诞生了富有典型意义和充满历史意味的吴、周两大艺术风格。他们坚持现实主义的创作原则，创作了富有个性特色和创新风格的作品，以其富有个性的艺术形象和精湛成熟的艺术技巧，一时各领艺坛之风骚，以自己的创作"观照"了他们的时代。三是晚唐佛教艺术的日暮西山。这一阶段的寺院壁画在总体上已不具有第二阶段佛教寺院壁画那种雄强的气势和浩漫的情

① 郑午昌：《中国画学全史》，上海：上海古籍出版社，2008 年。

② 赵振宇：《试析隋唐绘画创作的地理分布》，《美术观察》，2010 年第 1 期。

③ 马新广：《唐五代佛寺壁画的文献学考察》，西安：西北大学博士研究生论文，2008 年。

④ 刘昫：《旧唐书·卷七十七·阎立本传》，北京：中华书局，1975 年，第 680 页。

致，它们更多的是趋于静穆式的思索、冷漠的旁观或是对现实作出不加矫饰的揭露。绘画艺术的风格也在佛教世俗化、人间化的总历程中，走出了"清谨峻秀"和"逸放狂怪"的不同样式。创作题材中经变画大为减少，而释仪像的创作则相对地多起来。

隋唐长安壁画的另一个辉煌成就，是埋藏在地下的古墓丹青。自 1960 年至今，长安及其附近地区发现了 200 余座纪年墓[①]，接近全国总数的 80%。这些墓室壁画大多出于宫廷画师或技艺高超的民间画工之手，场面宏大，技艺高超，又伴有墓志出土，具有很高的历史价值和艺术价值，集中体现了唐代壁画墓的时代特点和绘画水准，不仅是唐代考古学排年分析的主要依据，而且为唐史研究和美术史研究提供了珍贵的图像资料。这些墓室壁画主要分为三个阶段：一是唐高祖武德年间至唐中宗景龙时期（614—709），代表作主要有：李寿墓壁画、李爽墓壁画、房陵大长公主墓壁画、李凤墓壁画。另外，还有昭陵、乾陵及其一大批陪葬墓壁画，包括：李震墓室壁画、长乐公主李丽质墓壁画、简璧墓壁画、李氏阿史那忠墓壁画、韦贵妃墓室壁画等等，其中代表唐墓壁画最高水平的是章怀太子墓壁画、永泰公主墓壁画和懿德太子墓壁画。壁画的主要内容包括四神、狩猎、仪仗、宫廷生活、家居生活、礼宾、宗教、建筑、星象、人物等[②]。壁画多用铁线描，但在使用上又有所变化。二是唐睿宗景云年间至唐玄宗天宝年间（710—756），代表性的壁画有节愍太子墓壁画、韦氏家族墓壁画、苏思勖墓壁画、张去奢墓壁画等。这一时期墓室壁画数量众多，规模宏大。壁画大多描绘了狩猎出行和仪仗出行的壮阔场面，而且按照森严的等级制度绘制出行、仪仗、卤簿、戟架、阙楼等内容。壁画主要分布在墓道、甬道、墓室，不同部位的壁画还分为上下栏。它们都按照墓主人的身份、品级而定，具有不同的规模。此外，壁画表现宫苑生活和游乐活动的题材有很大的拓展，反映了各阶层人物的现实生活，如打马球、驯豹、架鹰、奏乐、歌舞等，并出现了外国和少数民族使者朝觐的《礼宾图》，可以说再现了大唐盛世的繁华昌盛景象。三是唐肃宗至德年间至唐末（757—907），安史之乱之后，唐王朝开始走向衰落，史称中晚唐时期。这一时期的墓室壁画无论数量和规模都远远不及初唐、盛唐时期。贵族官员

① 姜捷：《陕西隋唐考古述要》，《考古与文物》，1998，第 19 卷第 5 期。

② 王仁波：《陕西唐墓壁画之研究》，《文博》，1984 年第 1 期。

们的墓葬也很少进入帝陵陪葬之列。当时较有代表性的墓室壁画有高元珪墓壁画、杨玄略墓壁画等。

长安唐墓壁画具有鲜明的线描风格艺术特征，无论是曲线的圆润，还是"密体"的细腻，都显示了高超的艺术技巧，"吴带当风"之韵与疏体的遒劲之美并驾齐驱。而晚唐墓室壁画的主流风格是在延续盛唐风格的基础上发生渐变。隋唐时期卷轴画不断吸收西域和外来文化的影响，画家的艺术表现技巧更加丰富，创作题材也比较广泛。人物画越来越注意反映现实生活，并着力刻画人物的精神气质；山水画分为青绿和水墨两大体系，产生南方、北方不同的地域风格；花鸟画创立了工笔设色和水墨淡彩、没骨等多种表现方法，其成就超过了前朝往代，影响到当时的东方各国，形成了中国绘画史上的高峰。

（四）五代两宋时期北方山水画派的形成

五代两宋时期，长安绘画随唐末的战乱和国家政治、经济中心的转移而开始走向衰落，但长安绘画依然香火绵延。关仝、李成、范宽是五代至北宋长安绘画艺术巅峰的代表人物，形成了这一阶段中国北方山水画的主流画派，关仝的"关家山水"与荆浩的风格并称为"荆关样式"共同成为五代以来北方山水画的开山宗师。在壁画领域，2009 年 4 月从韩城发掘出土的宋墓壁画，虽然发现时间较晚，但意义十分重大。该墓室保存完好，墓内壁画色彩艳丽、题材多样、内容丰富，其中宋代木榻实物、整幅中医中药的绘画花木、完整的宋代戏剧场面等为研究中国雕刻史、医药史、戏剧史和社会发展提供了十分珍贵的考古资料，犹如一幅反映宋代社会生活的历史画卷，展示了 1 000 多年前宋朝社会生活的丰富场景[1]。画面中 30 多个人物形象栩栩如生、内容丰富、技法娴熟，极大地丰富、充实了宋代长安绘画的题材。

（五）明清时期的传统承继

五代以降，江南以其地理优势而获得经济、文化、宗教的发展，明清时期成熟和提高的绘画艺术在这一地区纷纷登场。作为汉唐时期政治、经济、

① 康保成、孙秉君：《陕西韩城宋墓壁画考释》，《文艺研究》，2009 年第 31 卷 11 期。

文化中心的长安，与江南相比沉寂了许多。尽管长安绘画远不如江南地区发达，但以关中地区为中心，依然有"马溪田、吕泾野、康太乙、王山史诸先生，皆以醇儒而能书；温纪堂、张壶山、李劬庵、路润生、赵乾生诸先生，又以高士而善画"①。但明清长安书画界仅存少数"卓然名家"，亦缺乏风靡全国的领军人物。长安绘画的文人气息浓郁，并与明清时期以京城为中心的画坛主流风格之一同步，表现在绘画作品上则是诗、书、画、印皆备。

（六）民国时期的跳跃式发展

民国时期长安绘画以抗战爆发为分界线，呈现出不同的特征。抗战爆发前，在西学涌动、社会变革之际，长安绘画悄然变化。以 20 世纪 30 年代初西京金石书画社的成立为标志，以近代美术团体和美术教育活动为形式，长安画家在 20 世纪初期传统文化面临危机的时刻，经过理智且自觉的中西文化比较后，走上了一条"艺术救国"的道路，与时代发展相吻合。西京金石书画学会成立后，编发了会刊《西京金石书画集》，先后刊登了关辅附近发现的自"三代"至明清的金石书画，以陕西先贤作品为主，还刊有陕西收藏家收藏的历代珍品，"秦中名宦"或书画名人的题咏一时影响颇大。金石书画学会从建立到终结不足 5 年，但对陕西画坛产生了深远的影响。西京金石书画学会的建立，是长安艺术家群体意识的觉醒，也是对全国其他地区"国粹派"艺术社团的响应。西学东渐带来的文艺思潮冲击着中国本土书画艺术的审美风格，西京金石书画学会在这个多元思潮时代的创建，为沉闷的西北画坛吹来了清新的艺术空气，并成为当时西北地区"国粹派"的中流砥柱。

西京金石书画学会影响了几代长安书画家、收藏家的艺术人生。学会虽然终止了活动，但是会员们仍然坚持书画实践、历史研究、收藏雅集，在书法、绘画、篆刻、诗文著述、艺术品收藏等方面都取得了非凡的成就。西京金石书画学会为后来的长安画派积蓄了一定的基础力量，营造了普遍的艺术氛围。可以说，不了解西京金石书画学会就不能完全了解长安画派。

抗战爆发以后，京、津、沪等地相继沦陷。中国的西部地区是这一时期日本侵略者的铁蹄未到之处。随着日本对占领地区文化的破坏和摧残，为保

① 秦洁：《西安金石书画学会的组织、宗旨及成就》，西安美术学院 2009 年硕士学位论文。

存中华民族文化精华，大批高等院校、文化机构、文物图书，特别是文化名人，从东部沦陷区向西部地区转移，中国的文化重心西移了。大批画家同时西迁，他们以抗日救亡为己任，"在为抗战而艺术的新课题下，革命的艺术家们被炮火惊醒了，纷纷自发地投身到抗战的奋斗中，与其他艺术家以及抗战其他部门紧携着统一战线的兄弟般友爱的手，共同奋斗"[①]。画家组成宣传队、工作团，奔赴抗日前线和街道、乡村，通过举办绘画展览和巡回展出的方式，用画笔唤起民众。这些绘画作品以其广泛性、群众性、宣传性和鼓动性的特点倾吐着民族的心声，配合前方将士杀敌保国、浴血奋战，在思想内容和艺术形式方面对全民抗战的历史时期给予了极富创造性的形象表达，"更促进了文艺活动的飞跃发展"[②]。绘画创作成为唤起民众抗战的工具，呈现出前所未有的繁荣，在宣传抗战的浪潮中发挥了先锋作用，并由此成为最能反映抗日救亡运动的艺术形式之一。

　　这一时期长安绘画的种类主要有国画、木刻版画、漫画等。其中木刻版画和漫画以其时代性、战斗性、号召性的特点和短小精悍、形式多样的大众化审美特征，适应了战争环境下从事宣传活动的特殊要求，因而产生了巨大的社会影响。西迁画家中的国画家以西部自然地域景观为描绘对象，以爱国热情为主旋律，以举办各种绘画展览为载体，在对传统绘画的继承与改造中，摸索出一条现实主义绘画的创作之路，诞生了以赵望云为代表的融传统与现实于一体的绘画大师，为现代陕西长安画派的辉煌奠定了基础。

二、长 安 画 家

　　长安画派中的画家包含长安籍画家和一生大部分时间生活在长安的画家。

（一）汉代宫廷画工的诞生

　　回顾长安绘画的历史，文献记载最早有名有姓的长安籍画家当为西汉元

① 汤杨抗：《抗战美术发展的道路》，《新华日报》，1938 年 11 月 19 日。
② 郭沫若：《新文艺的使命》，《新华日报》，1943 年 3 月 27 日。

帝时的毛延寿、陈敞、刘白、阳望和樊育。他们都是宫廷画工，且全部出生于关中的杜陵、安陵、新丰、下杜、长安，我们由此推断当时关中京师一带的画家可能较多（表1）。

<p style="text-align:center">表 1　汉代长安著名画家</p>

姓　　名	绘 画 特 点
毛延寿	画人形，好丑老少，必得其真
阳　望	善画，尤善布色
刘　白	工牛马飞鸟
樊　育	工画，尤善布色
赵　岐	有才艺，善画

这一时期长安画家的特点是：① 涌现出一批善画牛马的画家，如陈敞、刘白；② 已有文人名流从事画艺，有助于提高绘画的社会地位，这与时代风尚相吻合；③ 文献记载中的士人画家和宫廷画工毕竟是少数，数量最大的应是民间画工。

（二）隋唐画家群星璀璨

隋唐时期的长安绘画在肖像、仕女、道释、鬼神、山水、花鸟、鞍马、舟车诸类画科中涌现出一大批杰出的画家。绘画的盛况与画家的群星灿烂互相辉映，众多名家的画稿亦成为后世的范本。唐代人物画发展的先驱阎立德、阎立本兄弟，杰出的人物肖像画家张萱、周昉，善画佛像的卢稜伽，唐朝画马第一人的韩幹，京兆杜陵韦鉴一家，以画鞍马、异兽、鹘象鹰图独擅其名的韦无忝，现实主义画家韩滉，花鸟大家边鸾、刁光胤，以及赵公祐、常粲、常重胤、吕蚝、竹虔、赵德玄父子、许琨、于邵、董萼、樊淑、杨仙乔、杨坦等，为长安绘画的历史涂抹了一笔浓墨重彩，可谓群星璀璨、盛况空前（表2①）。

① 表2资料来源于俞剑华：《中国美术家人名辞典》，上海：上海人民美术出版社，1985年。

表 2 隋唐时期长安籍著名画家

姓　名	绘　画　特　点	代　表　作
田僧亮	以画田家著名，擅长宗教壁画	
阎立德	图绘人物古今故事，称名手，有巧思	封禅图、文成公主降蕃图、玉华宫图、斗鸡图
阎立本	道释、人物、山水无所不能，而最为擅长的是人物历史画	秦府十八学仕图、步辇图、历代帝王图、职贡图、职贡图
张　萱	善画人物、仕女	虢国夫人游春图、捣练图画
卢稜伽	善画佛像，善画西域人	六尊者像册、观音菩萨像、文殊菩萨像、罗汉像、渡水僧图等
韦　鉴	善画龙马，工山水松石	
韦　偃	擅画人物、鞍马及山水。画艺精深，思格高远	双骑图、牧放人、三马图、散马图、沙牛图、百马图等
韦无忝	以画鞍马、异兽、鹘象鹰图，独擅其名，兼工人物	异兽图、金桥图、皇九圣图、开元十八学士图等
周　昉	擅画肖像、佛像，衣裳简劲，彩色柔丽，以丰厚为体，师张萱	簪花仕女图、纨扇仕女图、调琴啜茗图、明皇纳凉图、杨妃出浴图、明皇斗鸡射鸟图等
韩　幹	擅画肖像人物，尤工画马。初师曹霸，后独擅其能，自成风格	牧马图、照夜白图、神骏图等
韩　滉	擅画人物及农村风俗等物，绘写牛、羊、驴子等动物尤为生动	五牛图、文苑图、田家风俗图、田家移居图、村童戏蚁图、渔父图猎图、归去来图等
边　鸾	花鸟冠于世	牡丹图、孔雀图、鹧鸪药苗图、木瓜雀禽图等
赵公祐	工画人物，尤善佛像天王鬼神	天王像、正坐佛
常　粲	善传神杂画	三皇图
常重胤	擅画肖像	孔子问礼图、山阳七贤图等
刁光胤	善画猫兔鸟雀、湖石花竹，以花鸟最为精工，并擅长画龙水	花禽图、折枝花图、竹石戏猫图、子母猫图、猫竹图等
赵德玄	攻画车马人物、屋木山水、佛像鬼神，笔无偏擅，触类皆长	

一些非长安籍画家，包括来自西域的画家亦在长安长期从事绘画活动。画圣吴道子、诗画大家王维、流寓长安的西域画家尉迟乙僧等等，书写了唐代长安的开放和包容。据统计，开元年间京畿道有画家 55 人、江南东道 22 人、河北道 15 人、河南道 13 人、剑南道 13 人、都畿道 12 人、河东道 12 人。京畿道无论是绝对人数、密度，还是比率上都遥遥领先于其他各道，其画家数占到全国总数的 35.71%，密度及比率高出第二名近 1 倍。若从州府的角度来看，人数超过 10 个的州府有 4 个，京畿道的京兆府一枝独秀，画家达到 52 人，紧随其后的河南和苏州均为 12 人[①]。长安画家以其区位、数量和质量优势毫无悬念地在中国画坛上大放异彩。此外，长安籍的画家还有许琨、于邵、董萼、樊淑、杨仙乔、杨坦、吕蛻、张符、赵德齐、刘泚、张仙乔、吕岩、法明、白旻、竹虔等名家。一些非长安籍画家一生亦有大部分时间在长安从事绘画创作活动，他们的创作活动也是长安绘画的重要内容（表 3[②]）。晚唐之际长安画家多随军避难于蜀地，为五代时期蜀地绘画的发展奠定了基础。

表 3　隋唐时期活动在长安的著名画家

姓　名	绘　画　特　点	代　表　作
杨子华	擅画壁画	北齐校书图
郑法士	广取博览，气韵生动，形神兼备	阿育王像、隋文帝入佛空像、杨素像、贺若弼像、陈叔英像、擒明庐明月像图等
吴道子	唐代第一大画家，独创"疏体"，人物、鬼神、山水、楼阁、花木、鸟兽无所不能，无所不精	地狱变相图、天王送子图、八十七神仙卷、孔子行教像、菩萨、鬼伯、云行雨施、维摩诘像、万国咸宁等
王　维	工佛画，长于青绿山水和水墨画，其水墨山水画独具风格	辋川图、宝溪图、伏生授经图
曹　霸	画承家学，擅画马，亦工肖像。所画之马，瘦骨神通	九马图、木槽马图、内厩调马图、老骥图、逸奇图、五花骢图等

① 赵振宇：《试析隋唐绘画创作的地理分布》，《美术观察》，2010 年第 6 卷第 1 期。
② 表 3 资料来源于：俞剑华：《中国美术家人名辞典》，上海：上海人民美术出版社，1985 年。

姓　名	绘　画　特　点	代　表　作
尉迟乙僧	善父艺，尤工花鸟，立精凹凸花，时人以其父为大尉迟，以乙僧为小尉迟	外国人物图、外国佛从图、佛从图、佛仆图、释迦牟尼像、弥勒佛像、天王像、明王像等
张　璪	善画山水树木，松石尤为擅长，他在绘画理论上成就却是异常卓著	松石图、松峰图、寒石图、松竹图、四皓图、太上像等
孙　位	擅画人物、佛道、松石、墨竹	高逸图

（三）五代两宋的北方山水画大家

五代两宋的长安画坛依然熠熠生辉，被誉为山水画史上"三家鼎峙，百代标程"[①]的大画家关仝、李成和范宽，其中李成和范宽均为长安画家（表4[②]）。他们代表了北方山水画在当时的最高成就。其山水画中所蕴含的雄强阳刚之气，与后世文人画所崇尚的平淡天真之间存在明显的差异，使明清文人画家望而叹之。

表 4　宋金西夏时期长安著名画家

姓　名	绘　画　风　格
范　宽	工画山水，奇能绝世
李　成	善画山水寒林
许道宁	工画山水
宋　瀛	善画山水林石
符道隐	工画山水寒林
陶　裔	工画花竹翎毛，形制设色，亚于黄荃
成宗道	工画人物，擅兼刻石
李　植	画山水极妙

① 郭若虚：《图画见闻志》，长沙：湖南美术出版社，2000 年。
② 表 4 资料来源于：俞剑华：《中国美术家人名辞典》，上海：上海人民美术出版社，1985 年。

<div align="right">续 表</div>

姓 名	绘 画 风 格
李希成	善山水
田 和	山水学李成，意韵深远，笔墨精简
左 建	善画田家景物尝用逸笔画村田乐图传世
张 通	善画，长于仙佛
侯 封	工画山水寒林
王 易	工画道佛、人物，学李元济
王 持	长于翎毛，学崔白
老 麻	善画花鸟
胡 奇	善画芦鸠
栗 起	善画
张舜民	能自作山水
郭 焕	善画
宁 涛	善山水，师范宽，多作关右风景
宁久中	善山水，兼画人物，深得出俗之态
贺 真	善画山水，兼画人物，其古木怪松得郭熙笔法
黄怀玉	画山水学范宽，颇得其格
杨大明	善画龟蛇
张 钤	善画蕃马及人物，皆师赵光辅。其运笔落墨，有刀头燕尾之状，深得其法
蒙 亨	学画于其乡人宁涛
赵光辅	擅画佛像、人物，笔锋劲利，名"刀头燕尾"
刘 翼	善画，山水学范宽而有自得处，不知者以为宽笔
龙 章	善画虎，亦攻佛道人物及传写。尤长于装染
龙 渊	章子，画虎亦有父风
王 易	工画佛道人物

姓　名	绘　画　风　格
王　寿	初度马丹阳夫妇日，尝画髑髅、天堂二图，并自为写真，及作松鹤图与史宗密真人
史　肃	工于字画
杨邦基	善画人物及写貌，可比李公麟。兼善画马，可比韩幹、曹霸尤善山水，师李成

（四）明清时期追随传统的画家

　　明清时期的长安画坛失去了在全国的领军地位。据统计，明清时期陕西画家约占全国画家总数的 0.2%（表 5[①]），这与江苏画家占全国画家总数的 32% 相比，已是一个没有任何优势可言的数据。没有量的支撑，就很难有质的提升。这一时期的画坛既无明代院体画大家，亦与清代画坛的个性画风画家和中西融合画风的画家无缘。但是绘画受清初宫廷主流画风的影响，涌现出以温仪、路慎庄、张五典等为代表的山水画家，以贺应祥为代表的指头画画家，以马振、宋重封为代表的人物画家以及一批花鸟画家。温仪师从王原祁，为清初"四王"传统的优秀继承者。清代由于高其佩的探索和传播，进而在全国形成的指头画热潮也影响到长安，张我弓工指头画，擅写意花卉。贺应祥工指头画，尝为鳌沧来画栈道图卷，精神团聚，骨格苍古，为时所称。由此可见，长安画家在创作中亦不断追随以京城为中心的主流画风。

表 5　明清时期长安著名画家

姓　名	绘　画　特　点
癫和尚	善画达摩像
齐讷庵	工绘事，每作山水，尺幅间烟霞万里，人物甫脱颖，便生气勃勃

[①] 俞剑华：《中国美术家人名辞典》，上海：上海人民美术出版社，1985 年；（宋）郭若虚：《图画见闻志》，见王伯敏、任道斌：《画学集成》（六朝—元），石家庄：河北美术出版社，2002 年；（清）查郎阿：《陕西通志》，兰州：兰州古籍书店影印本，1990 年；张永禄：《明清西安词典》，西安：陕西人民出版社，1999 年。

姓　名	绘　画　特　点
费甲铸	工书画，好吟咏
海珠和尚	善诗画
徐　森	善丹青
康　氏	善画
康　海	能画，传有正德元年（1506）所作仕女图
宝　金	善画山水
王秉鑑	写葡萄奇拙如草书，时称杰作
来　复	诗文书画皆精，山水穷诸家微妙，格力俱胜
胡廷器	博览群籍，旁及书画，无不精妙
刘时守	善画
路从广	素精绘事，名重关中
王克选	工山水
张　兰	善画
张绪增	工画
郝信臣	工墨笔山水
吕子轩	工墨笔山水
王国辅	善画猫及鹿，具数种姿态，能夺造化之笔
东荫商	尤好书画，精鉴赏
王　鼎	工书、画
王汪东	工花卉
董辅臣	作山水画善用"牛毛皴"笔法，清雅高逸，颇有诗境
马　振	擅长白描人物，精妙不减明代画家仇英，后又工山水花卉，临摹宋元诸家，尤称能手
刘　晖	能文善书，尤精绘事，为时所称
石松崖	工花卉

<div align="right">续　表</div>

姓　名	绘　画　特　点
孔竹坪	善花卉
马冈千	善白描人物
龙云庵	善山水
宋之京	工楷隶习绘事
曾绍一	笔力圆劲，墨晕浑融，生气盎然
魏毓瀚	工诗画，尝作渭阳十胜图
容　怡	工写意花鸟
师妙萤	工吟咏，通琴学，解画理，偶作一花一叶，点缀自然，无柔弱态
李念慈	诗画皆擅时名。善山水，不拘景色，偶然涉笔，自写胸臆，不为境界所缚
张五典	善画山水，笔意精练，意韵清远
梁时元	长于山水，善用渴笔，皴法粗疏。有秋江晓望横幅，盖其晚年得意之笔
张　恂	天才隽逸，山水初师法董源，并善用渴笔，似程穆倩（邃）后变以己意，而墨法沧浑具骨淡天真之致
张　湛	善画山水
许子中	善写花卉，赋色奇逸
王星桥	工鸽毛花卉
张我弓	工指画，写意花卉
胡子方	工绘事
陈小苑	工绘事
靳四宜	善山水
温　仪	谒王原祁以画学请。原祁进几席俾观用笔起止，浓淡先后，又授以古图缩本，于是遂大进
梁　鋐	画山水，笔意苍古
贺应祥	工指头画，尝为整沧来画栈道图卷，精神团聚，骨格苍古，为时所称
杨振铎	画竹苍劲得顾定之法

姓　名	绘　画　特　点
王　宸	性嗜山水，得右丞家法
李　楷	工书画
王廷辅	工书法，善画山水
马贞之	善写松
路　德	工山水，得倪黄高致
路　岯	偶写小幅梅花，书味盎然。精通经史，专长鉴赏考定，能诗能书能画
路慎庄	丹铅之暇，以山水自娱。沉郁苍润，得公望笔意。兼工花卉，有自绘使闽纪程册
蒋　屿	工道释、人物、山水、花鸟亦佳
张　封	会诗文，工绘事
张徽楷	善绘事
尚　聘	工诗文，善绘事
杨君宠	善丹青
沈起潜	工诗文书画，名噪一时
路一麟	善书画，凡山川草木，复能绘其状
赵乾生	善山水
赵稚乾	工山水
张亦僧	善写松
宋重封	工花卉，画法宗恽南田。其工笔花卉，如蛾眉淡扫，韵致高雅

（五）民国时期的爱国画家

民国时期由于抗日战争的爆发和文化西迁，长安画家可划分为两大类：一是本地画家，如诗书画三绝的宋伯鲁、指头画名家阎甘园、画梅名家张寒杉、专攻画石的石磊园、陕西地区最早接受西洋绘画的冯友石等，他们是一批行走在"艺术救国"道路上的画家。这些画家充满爱国理想和报国之志，就身份而言亦多为辛亥革命时期的仁人志士。二是沦陷区西迁的画家，数量

众多，有著名画家徐悲鸿、齐白石、张大千、吴作人、张善子、黎雄才、叶浅予、陈懒云、王雪涛、李剑臣、梁黄胄、赵望云、李苦禅、关山月、李可染、李方白、张振铎、何曼逸、蔡鹤汀、蔡鹤州、吕琳、修军、关良、钱瘦铁、黄苗子、朱屺瞻、龚柯、汪刃锋、谢瑞阶、贺志伊、李问果、袁白涛、邓乃珖、线云平、杨清我、蔡鹤茹、区丽庄、肖淑芳等。他们以"长安青门斋"（后更名为"长安美术供应社"）为重要的栖身和展览场所，为长安画坛的发展带来活力。他们之中的代表人物是赵望云，他以平民的视野和表现平民生活的世俗化题材，在探索西北人文风情和地域特色的艺术表现形式上取得了重要突破，开创了一条中国画反映社会现实生活的艺术道路，并以这种先驱作用以及对于长安画派的奠基性和开创性的贡献，确立了他在近现代中国画发展史中开宗立派的地位。他还在这一时期收黄胄、方济众、徐庶之为弟子。民国时期长安画家较多（表6[①]）。

表 6　民国长安爱国画家

姓　名	绘　画　特　点
宋伯鲁	承家学，工诗书绘画，山水尤佳，人称"三绝"。山水绘画专攻王时敏，颇存矩，用笔在着力不着力之间，凭空取神，苍润中更饶秀气。花卉具陈淳、徐渭风韵，敦厚典雅
阎甘园	擅长指头画。指法变化莫测。画竹林、石头，形色气韵迥殊；画云水，深浅之势各异，画人物，富有神采，形象生动
赵望云	平生致力于中国画创作，面向生活，画风质朴浑厚，骨高气雄。以人物、山水著称，"长安画派"奠基人
石磊园	专攻画石，卓然成家。其画石仅以苔草点缀，而无花鸟相伴，更显石之孤傲超拔，卓然不群。诗中有画，画中有诗
张寒杉	梅花篆联，享誉古城。擅长梅兰、山茶、松树、奇石、墨竹等，笔墨精到，构图简括，格调高雅，风格独具
李逸生	擅长山水画创作，画风清新秀丽、布局严谨，笔墨精到
冯友石	擅绘山水、人物、花鸟草虫，擅长把西洋画法融于中国画法之中
王子坚	山水、人物、花卉、翎毛无一不精，尤其长于山水。所仿倪云林，王石谷诸作，论者以能得其精髓，为丹青巨擘

① 秦洁：《西安金石书画学会的组织、宗旨及成就》，西安：西安美术学院 2009 年硕士学位论文。

姓 名	绘 画 特 点
张 模	画山水、人物、花卉千姿百态，活灵活现，特别是所画人物，表情逼真，栩栩如生
王宫五	工花卉翎毛，尤以梅花见长
张蓉汀	书画兼优、书长行楷，画以独创"火笔画"为稀世绝技。其作品秀丽娇媚，画意清新
王迪信	在花卉翎毛方面造诣甚深。作品颇具风采，不论农家生活，还是自然景物，在他笔下都显得新鲜活泼，妙趣横生
葛发生	擅长国画，工翎毛花卉
何天恩	善博古画，兼长山水、翎毛等国画，书法以行、草见长，尤善大型行、草，激情奔放，刚劲有力
邓介生	擅长国画、油画。其作品神态生动，色调明快
李 让	以工笔墨葡萄、兰花、墨螃蟹见长。其作品章法严谨，形象生动，富有生活气息
杨一鹤	以自然为师，擅长山水鸟兽画，尤以画公鸡、芭蕉、猫闻名
张季蘦	擅长水墨写意
胡荫亭	擅长彩墨花鸟，以画松、猴而著称。用笔苍劲，设色浓淡相宜，遒劲古朴，无尘俗气
高荫昌	擅长山水，笔法多为云头皴
温霁笠	长于画山水，运笔雄浑质朴，枯润相济，随意境而变，多变又不失统一。运笔以中锋为主，兼用侧锋。先以干笔勾轮廓，然后细描画法达到既毛且润、浑厚苍茫、层次分明、富有立体感的艺术效果

三、长安绘画的地域特征

长安绘画自姜寨始历经千年，辉煌也好，暗淡也罢，在呈现鲜明的时代特征时亦显示了浓厚的地域特征。

第一，长安绘画具有鲜明的写实性特点和强烈的现实主义思想。姜寨和半坡遗址的彩陶绘画是原始先民对环境认识的审美表达。汉代画家工于写真

以及宫廷壁画所体现出的超强写实能力，都展现了长安绘画的写实特征。唐代绘画中现实主义题材不断涌现，阎立本的功臣图像、帝王图卷以无与伦比的绘画技巧记录了政治人物的风云际会。张萱、周昉都能以现实社会的生活为创作题材，塑造典型形象，描写自然环境，其仕女画是盛唐风俗的真实记录。韦偃画马姿态各异、栩栩如生，韦无忝传真摹写异兽，逼肖神妙，酷似其状。韩幹画马具有重视写真和生动入于"神"的现实主义创作思想。韩滉以农村风物为描写对象，成为一个具有现实主义思想的画家，在中国绘画史上引人注目。边鸾的花鸟则形成了写实的自然形象。五代两宋以长安画家李成、范宽为首的北方山水画派，其绘画多画石质山，多高山大岭，飞瀑流泉，长松巨木。其绘画特征反映在山岩造型上，则雄伟峻厚，棱角分明；反映在皴法上，则有钉头皴、雨点皴、斧劈皴；反映在用笔上，则风骨峭拔，刚健有力。而这恰恰是画家在对北方自然的地理、地质、地貌特征写实的基础上体悟而"默与神遇"的结果。范宽的《溪山行旅图》沿用了典型的"全景山水"，虽然远景与近景的虚实关系不尽合理，但是整幅画面中各类物像的大小比例都很精准，人、畜、屋宇、树木、山石、峰峦等各有章法、秩序井然，且各个局部每一细小物像的空间位置妥帖自然。所有这一切都表明了这是一幅写实的风景。明清时期长安画家在写实绘画艺术上继续前行。路慎庄的《终南五景图》是以咸丰年间盩厔县终南镇的自然风光、农业生产、经济贸易、文物古迹为题材而作的绘画，生动描摹了画家家乡周围的自然风光和四时景物，寄托了深厚的爱乡之情。民国时期，赵望云西迁长安，以西北人文风情和地域景观为题材，融传统技法与现代写生为一体，反映现实生活，在现代山水、人物画上取得了突出的成就。长安绘画的写实特征和现实主义思想贯穿始终。

第二，长安绘画因其 13 朝古都和帝王之都的地域身份，而具有鲜明的政治色彩，这既具有地域性特征，也具有全国性特征。宫廷壁画因政治和道德诉求而体现了突出的教化功能。绘画风格的大气磅礴，史诗般的叙述方式和功臣图像、外交活动、国家礼仪等国家政治生活的记录，均与国家政治生活密不可分。在没有照相技术和设备的时代，图绘政治生活和重大政治事件，无疑是记录的最佳途径。即便是文献中最早记载的有名有姓的长安画家也因政治生活的波折而青史留名。长安佛教壁画的兴盛与隋唐时期统治者在政治生活中对佛教的大力倡导直接相关，大量墓室壁画则是皇家生活的再现。

长安绘画在艺术风格上还注重与京师之地的画风保持一致，这从明清之际长安绘画与清朝政府倡导的"四王"传统风格保持一致中可见一斑。近代以来，外族的入侵和政治时局的动荡激发了长安画家的爱国热情与艺术激情，以"艺术救国"为宗旨，长安绘画在传统艺术与西方艺术的交汇、融合中前行。以赵望云和众多西迁画家为代表的民国长安画坛，将艺术与政治联姻的地域传统延续下来，虽时间短暂，却涟漪阵阵。

第三，长安绘画的兴盛与衰落与其时代所处的地理环境有着不可分割的联系。"中国古代政权的都城，大都位居首善之区，往往也是一代城市建设中的杰出代表。这在统一王朝的都城，尤其如此。一朝之政治、经济、文化、交通中心乃至军事中心，大多非都城莫属。"[①]汉唐之际的长安是汉唐气象的生发荟萃之地和辐射源泉，也是各类人才向往和汇聚之地。作为文化中心，长安绘画体现了政治、经济、文化和开放交流的时代特征，并由于都城首善之区的地理位置而具有了绘画艺术繁荣的优先性。

南宋以后，政治中心南移。统治者开放和包容的心态，逐步转换到对外来文化被动接受的阶段，文化的流动呈现出较为明显的单向性特征。表现在外来文化传播的地理路线上，文化人才向首都和经济发达、交通便利的地区流动，这些地区人才向较为落后的地区流动得少，画家亦是如此。元明清之际，帝都北上，文化和经济重镇多在东部沿江、沿海口岸，北京、扬州、上海、广州成为这一时期的美术中心。长安绘画在国家文化策略和政治地理格局的变迁中走向沉寂，这一时期美术中心的西洋画风、市民趣味的审美等时代绘画特征在长安绘画中不见踪影，与传统紧紧握手成为元明清长安画坛的主旋律。但长安由全国绘画中心成为地区中心后，依然为地区绘画人才聚集之地，引领着区域绘画的发展。

第四，就绘画形式而言，写意花鸟画是长安绘画的薄弱环节，山水画是长安绘画自始至终的重头墨彩。唐代李思训和王维的山水绘画开中国绘画史"南北宗"之先河，宋代关仝、范宽成为北方山水画派的大师，即使是在无出巨匠的元明清时期，温仪、路慎庄、梁时元、宋伯鲁依旧以山水绘画悠游于长安画坛，具有浓厚的文人气息。而民国长安画坛领袖人物赵望云更是以陕西地域山水为题材，在地域特色的艺术表现形式上取得了重要的突破，在

① 雍际春：《唐都长安的文化功能》，《天水师院学报（社会科学版）》，2000年，第20卷第2期．

山水绘画中继承和发扬了中国古代绘画中山水与人物相结合的优良传统，把在研习传统中继承下来的各种技法融入朴实的写生风格中，反映现实社会生活，表现人的精神面貌，最终确立了他对长安画派的开创性和奠基性贡献。

四、结　语

长安绘画历史久远，形态丰富。从时间上看，它与中国绘画史的发展共生共振，在以长安为首善之区的时代，长安绘画集中体现了时代绘画的特征，在绘画形制、造型语言、题材内容、风格确立等方面影响了时代绘画史的发展走向。从空间上看，长安绘画是长安文化孕育下的产物。长安文化开放之际，长安绘画体现了包容和繁荣；长安文化保守之时，遵循传统成为长安绘画的主流。长安绘画在时空交汇中丰富了中国艺术宝库，从而确立了长安绘画的历史地位。

环境理解与艺术表达 *

——以抗战时期陕西绘画为例

美国艺术史学者玛丽·马里安（Mary Marien）说："艺术可以使我们了解人类如何理解生活、社会及其周围的世界"①，这一观点与地理学者关于"艺术的构想"②不谋而合。行为地理学认为，人们为了在环境中生存并理解环境，就必须学会从感受、储存、记录的经验之中组织信息，最终实现对日常生活事项的复制，并在重新组织信息的过程中进行选择和表达。这种表达的前提是对环境的理解。本文以抗战时期陕西绘画为例，讨论绘画艺术对区域环境的理解和表达的过程。

一、抗战时期陕西画坛概况

抗战时期的陕西在全国具有重要的战略地位，日军侵入山西，逼近潼关后，陕西就成了抗日战争的前沿阵地和华北、中原抗日军民的后方基地，更是联结西北、西南的重要枢纽。抗日救亡运动在陕西全面爆发，无论是陕西籍画家还是非陕籍在陕的画家都投入了抗战的潮流之中。陕西的关中地区、陕北的延安和陕南的汉中地区云集了大批画家。他们组成宣传队、工作团，奔赴抗日前线和街道、乡村，通过举办绘画展览和巡回展出的方式，用画笔唤起民众，

* 原文发表于《艺术百家》2013 年第 4 期。

① ［美］威廉·弗莱明、玛丽·马里安：《艺术与观念·前言》，宋协立译，北京：北京大学出版社，2008 年，第 11—21 页。

② 阙维民：《历史地理学的观念：叙述、复原、构想》，杭州：浙江大学出版社，2000 年，第 185 页。

在思想内容和艺术形式两方面对全民抗战的历史给予了极富创造性的形象表达，"促进了文艺活动的飞跃发展"[①]，绘画创作呈现出了前所未有的繁荣，在宣传抗战的浪潮中发挥了先锋作用，并由此成为最能反映抗日救亡运动的艺术形式之一。就绘画类型而言，有中国画、版画和漫画，其中版画和漫画因为抗战政治武器的需要，结合其绘画形式的通俗易懂、复制性强等特征，成为抗战时期陕西绘画的主要形式。木刻版画自身所具有的复制性特征极为适合发挥美术的宣传教育作用，特别符合抗日根据地宣传、组织群众工作的需要，能收到广泛宣传群众的效果，这是其他画种所不能比拟的优势。这种功利化的特征，使得美国记者爱泼斯坦（Israel Epstein）不禁发出感慨："历史上没有任何艺术比中国新兴木刻更接近人民的斗争意志和方向，它的伟大之处在于它一开始就是作为一种武器而存在的。"[②]抗战时期陕西的漫画和版画不仅注重时代主题，具有战斗性和号召性，也十分重视艺术形式，以其短小精悍、形式多样的特性适合了战争环境下从事宣传活动的特殊要求，产生了巨大影响。与此同时，现代绘画的水粉、素描、油画、漫画等传入陕南的安康地区，中小学校开始设置美术课，街头出现宣传画，在版画创作上多借鉴外国美术。这一时期，陕西的绘画社团、绘画展览等活动风起云涌。据不完全统计，抗战时期陕西的绘画社团有9个，有中国漫协西北分会、延安美术协会、陕甘宁边区美协、延安漫画研究会、鲁艺美术工场、鲁艺木刻工作团、D. H. 孚·宗版画研究社、汉中美术研究会、长安青门斋（后更名为长安美术供应社）等。在关中地区以中国漫协西北分会的活动最为活跃，该协会成立于1938年，成立后编辑《抗敌画报》约15期、《青年画报》1期、《木刻前哨》25期，定期举办漫画木刻展览，开设漫画木刻训练班，协助大、中学校漫画组开展创作人才培训工作，义务供应抗战团体宣传画，还向木刻工作者供应刻刀。西迁的艺术家张仃、陈执中、刘铁华、吴君奋、殷干青、赖少其、朱天马（朱丹）、刘韵波、力群、罗工柳、陈伊范等为培训班学员授课，蔡若虹、鲁少飞、赵望云、华君武、刘铁华、高龙生、特伟、陆志祥、陶谋基、梁白波、宣文杰、汪子美、丁聪、陶今也、张锷、张仃、周克难等人的绘画作品被漫协带往关中地区的渭南、华阴、华县、潼关和西安、咸阳、礼泉、乾县等城乡进行展览。在延安，绘画展

① 郭沫若：《文艺的使命》，《新华日报》，1943年3月27日。
② 爱泼斯坦：《作为武器的艺术——中国木刻》，《大公报》（香港），1949年4月25日，第5版。

览成为宣传抗战的重要形式之一，如世界名画展、塞尚画展、坷勒惠支逝世纪念展览、苏联十月革命时期油画复制品展、鲁艺木刻工作团的解放区系列展览、纪念"九一八"七周年展、纪念路易成立两周年展、"援苏反法西斯宣传展览"、1941年美术展览会、边区美协大型美术展等。与此同时，现代美术教育在陕西蓬勃兴起。1942年，陕西最早的艺术专科学校——伉俪艺术专科学习班在西安成立。学校得名于校长、画家李丁陇和其妻子郑墨军女士。学校开设的主要课程是国画和素描。学校积极宣传抗日，揭露国民党反动派的不抵抗政策和腐败现象，被国民党陕西当局以"赤化"为名于1944年查封。在延安，鲁迅艺术学院美术系创建了新式的美术教育模式，"以素描教学为基础，以创作实习为重点，培养了大量的木刻、漫画等方面的创作人才"①。自1938年4月至1945年11月，在近7年多的时间里，培养了5届学生，计147人。如果再计入由各种短训班形式培训的人才，则数量更多。他们中著名的有江丰、王曼硕、蔡若虹、力群、胡一川、华君武、古元、彦涵、王朝闻、王式廓、莫朴、张仃、罗工柳等，他们后来大都成为新中国美术界和美术教育界的骨干力量。尽管上述美术学校（学院）存在时间不长，但是它们的兴起满足了抗战时期陕西社会对绘画人才的需求，为画家们提供了新型的职业，学校也由此成为宣传和研究绘画活动的新型空间。尤其是延安鲁艺，其人才培养模式在全国其他解放区得到推广，为抗战宣传提供了人才支持。

二、抗战时期陕西绘画的地域分异

这一时期的陕西绘画就创作主题而言，具有鲜明的共性特征，即围绕抗战，呼唤民众、抗日救亡。然而陕西独特的自然地理环境及其特征又使得绘画在时代主题中体现出清晰的区域个性。这种个性大致通过以下几个方面体现：一是画家数量的空间分布，二是区域画家形成的某种带有共性特征的画风，三是这种画风对区域环境进行了表达。就画家而言，抗战时期陕西画坛的画家具有流动性和短时性特征，其空间分布若仅仅像以往的研究只考察画家的籍贯地，则难以对抗战时期在陕西从事绘画创作的非陕西籍画家客观评价，因此需

① 周爱民：《延安鲁艺的创立缘起及其美术教育》，《美术研究》，2004年第1期。

选取画家创作的内容及生活的地区所对应的地点的空间分布加以考察。此外，绘画社团是画家集聚的组织，亦是反映画家创作对应地的重要指标之一。民国时期，陕西行政区划经历了北京政府时期和南京政府时期，以及革命根据地行政区划的变动，鉴于本文探讨的是陕西地理单元绘画活动的空间特征，而陕西大的政区范围无频繁动态变化，为便于统计，本文采用南京政府时期的陕西行政区划及其名称。统计这一时期在陕西进行创作的画家约236人。从表1中可以看出，关中地区是画家从事创作最为集中的区域。陕北是画家创作地的次密集区。从表2中可以看出，陕北地区的绘画社团数量为全省最多，关中地区次之，陕南最少。

表 1 抗战时期陕西画家主要创作地分布表

陕　　南												
地　名	商县	雒南	南郑	宁羌	城固	西乡	沔县	洋县	安康	汉阴		
人　数	9	2	27	1	14	1	1	2	7	1		
占全省比例	23.31%											
陕　　北												
地　名	延安	绥德	延长	米脂	榆林							
人　数	50	1	1	1	4							
占全省比例	24.15%											
关　　中												
地　名	长安	醴泉	咸阳	蓝田	华阴	三原	泾阳	乾县	高陵	宝鸡	陇县	韩城
人　数	77	1	1	1	1	4	7	2	1	1	8	20
占全省比例	52.54%											

本表资料来源：中国人民政治协商会议陕西省汉中市委员会文史资料研究委员会编：《汉中市文史资料》第五辑，汉中：1987年；乾县地方志委员会编纂：《乾县志·第四章·书法　绘画　摄影》，西安：陕西人民出版社，2003年；中国人民政治协商会议陕西省洛南县委员会文史资料研究委员会编：《洛南文史第五辑》，洛南：1986年；韩城市志编纂委员会编：《韩城市志·第一章·人物传略》，西安：三秦出版社，1991年；陕西韩城市委员会文史资料研究委员会编：《韩城文史资料汇编》第六辑，韩城：1986年；中国人民政治协商会议陕西省城固县委员会文史资料研究委员会编：《城固文史资料》第五辑，城固：1985；安康市地方志编纂委员会：《安康地区志·卷二十四·文化文物》，西安：陕西人民出版社，2004年；商洛市地方志编纂委员会：《商洛地区志》，北京：方志出版社，2006年；俞剑华：《中国美术家人名大辞典》，上海：上海人民美术出版社，1998年；西京金石书画会档案资料；曹冷泉：《陕西近代人物小志》，西安：樊川出版社，1945年；西安市文史馆：《西安通典》，西安：西安出版社，2006年。

表 2　抗战时期陕西绘画社团分布数量表

陕　南		陕　北		关　中
地　名	南郑	延安	榆林	长安
数　量	1	6	1	5
占全省比例	7.69%	53.85%	38.46%	

本表资料来源：李克明、邓剑：《党晴梵诗文集：第一卷》，西安：陕西人民教育出版社，2007 年；汉中市地方志编纂委员会：《汉中地区志》（第三册）卷 26《文化艺术》，西安：三秦出版社，2005 年；周克难《抗战时期"漫协西北分会"述略》，见中国人民政治协商会议陕西省西安市委员会文史资料研究委员会编：《西安文史资料》第十四辑，西安：1988 年；陕西省地方志编纂委员会《陕西省志》第 65 卷《文化艺术志》，西安：陕西人民出版社，2005 年；令狐彪：《赵望云年表》，见《赵望云画集》，北京：人民美术出版社，1985 年；曹自先：《忆抗战时期汉中的美术活动》，中国人民政治协商会议陕西省汉中市委员会文史资料委员会编辑：《汉中文史》第十辑，汉中：1992 年；艾青：《解放区的艺术教育》，《中华全国文学艺术工作者代表大会纪念文集》，北京：新华书店，1950 年；王培元：《抗战时期的延安鲁艺》，桂林：广西师范大学出版社，1999 年；江丰：《回忆延安木刻运动》，《美术研究》1979 年第 3 期；孙新元、尚德周：《延安岁月》，西安：陕西人民美术出版社，1985 年；李桦、李树声、马克：《中国新兴版画运动五十年》，沈阳：辽宁美术出版社，1982 年。

　　这种空间分布显示，抗战时期关中地区是绘画发展程度最高的地区，陕北则因为抗日根据地在陕北地区的建立，造成了这一地区大批非陕西籍画家的聚集，形成了这一地区在一段时期内的绘画发展程度的跨越式发展，并由此显示了陕西画坛独特的时空特征。这一时期陕西绘画的内部区域个性还表现在区域画家形成的某种带有共性特征的画风。就抗战时期的三大自然区域而言，大致画风如下：陕北形成了以延安为中心的绘画创作中心。就绘画类型来看，延安画家的创作以木刻版画为主，"延安由于包括油画材料在内的各种绘画材料的极度匮乏，木刻几乎成了鲁艺美术系学生学习的唯一画种。在美术系任教的油画家王式廓、王曼硕和莫朴等人，都不得不学起了木刻"[①]。作品内容统计见表 3。

表 3　陕北地区绘画作品一览表

画　家	作　品	类型
古　元	农村小景、乡村小学、结婚登记、哥哥假期、减租斗争、军队生产、军中学习、人民的刘志丹、马锡五审问离婚案、延安鲁艺校园、播种、抗日游击队、青纱帐、鲁艺秋收、离婚诉、选民登记、区政府办公室、减租会、南泥湾驻军秋收、抗旱、铡草等	版画

[①] 王培元：《抗战时期的延安鲁艺》，桂林：广西师范大学出版社，1999 年，第 146 页。

画　家	作　品	类型
沃　渣	把牲口夺回来、中国妇女、全国总动员、保卫家乡等	版画
胡一川	不准通过、到前线去等	版画
马　达	汲水、春耕、陶端敔、高尔基、鲁迅、作曲家冼星海、侵略者的末日、为自救而战、冲锋、推磨、拾粪、货郎担、焚毁神像、破除迷信等	版画
邹　雅	破碉堡	版画
夏　风	车厂	版画
戚　单	打井	版画
彦　涵	狼牙山五壮士、当敌人搜山的时候、强渡黄河、移民到陕北、小先生、不让敌人抢走粮食、八路军和好民兵、军民合作、身在曹营心在汉等	版画
力　群	修纺车、保姆、饮、延安鲁艺校景、丰衣足食图、为群众修理纺车、小姑贤、劳动英雄、垦等。	版画
张　菊	文化货郎担	版画
苏　晖	街头画展	版画
张　望	讨论候选人	版画
郭　钧	纺纱检查	版画
刘蒙天	红军强渡大渡河、突破天险腊子口、纺线线、我的母校——延安鲁艺、兄妹开荒	版画
苏　光	翻砂	版画
张映雪	陕北风光	版画
江　丰	九一八日军侵占沈阳城、向北站进军、五谷丰登	版画
焦心河	缝军衣、送郎上前线、太行山上游击队、陕北的丰收、全国青年团结起来、小哨、挖洋芋、洗衣的女人、最后的医治、蒙古生活组画、蒙古女人和羊等	美术墙报
罗工柳	李有才板话、马本斋将军的母亲	版画
石　鲁	群英会、妯娌俩、民主评议会、说理、打倒封建	版画

续　表

画　家	作　　品	类型
刘　旷	修路、抗旱、云梯、激流、围歼	版画
王秉国	行军休息的时候	版画
庄　言	延安军马房、陕北好地方、陕北农家、清涧美丽石窑山村、陕北庄稼汉	油画
华君武	一九三九年延河边所植的树林、榜样、肉骨头引狗、丰收、诱降等	漫画
张　谔	我正在后退为什么你要前进呢可恶的统一破坏者、强盗的故事、一样的主子一样的声音、敌人不得不要求投降、朝死路上走、老子天下第六等	漫画
张　仃	收复失士、战争病患者的末日、暴行、欲望难填	漫画

本表资料来源：艾青：《解放区的艺术教育》,《中华全国文学艺术工作者代表大会纪念文集》, 北京：新华书店, 1950 年；王培元：《抗战时期的延安鲁艺》, 南宁：广西师范大学出版社, 1999 年；蔡若虹：《窑洞风情》, 艾克恩编：《延安文艺回忆录北京》, 北京：中国社会科学出版社, 1992 年；胡山妮整理：《胡一川日记》,（1938 年 6 月 1 日）(未出版）, 转引自周爱民：《延安鲁艺的创立缘起及其美术教育》,《美术研究》2004 年第 1 期；陕西省地方志编纂委员会：《陕西省志》第 65 卷《文化艺术志》, 西安：陕西人民出版社, 2005 年；江丰：《回忆延安木刻运动》,《美术研究》1979 年第 3 期；罗工柳：《鲁艺木刻工作团在敌后》,《版画》1960 年第 3 期；余超：《古元、王式廓与延安时期的版画艺术》,《文艺研究》, 2007 年第 1 期；艾克恩等：《延安文艺运动纪盛》, 北京：北京文化艺术出版社, 1987 年；孙新元、尚德周：《延安岁月》, 西安：陕西人民美术出版社, 1985 年。

　　尽管我们无法将表 3 上所有的绘画作品搜罗尽致，但是无论哪种类型的绘画，其题材都足以成为"时代的战鼓"和"革命的号角"[①]，具有群众性、通俗性、广泛性、宣传性和鼓动性特征。延安木刻版画毫无疑问成为陕北地区绘画创作的主流，尽管延安的木刻画家们都有着各具特色的艺术面貌，但是他们刻刀下表现的现实艺术形象，以及他们运用本土化艺术语言的共同风格特征，使后人将其称为"延安学派"，"中国的新兴木刻自 1931 年诞生，发展到 40 年代，在延安形成了一个学派"[②]，这些木刻版画以陕北民众生活为艺术表现对象，自觉在艺术创作的内容和形式上与广大民众相结合，形成了革命现实主义和民族化的艺术风格。此时的关中和陕南呈现出的是怎样的绘画风格呢？关中地区根据表 1 和表 2 的统计属于绘画发展程度最高的区域，是

① 李允经：《中国现代版画史》, 太原：山西人民出版社, 1996 年, 第 5 页。
② 力群：《延安六年》, 见孙新元、尚德周：《延安岁月》, 西安：陕西人民美术出版社, 1985 年, 第 1 页。

画家集中度最密集的区域。这种密集现象的出现来自两方面的原因：一是关中地区作为历史时期文人聚集之地，亦是绘画勃兴之处，西安、泾阳、韩城、三原等地历史时期就是文化兴盛之区。民国初期，这些地区也是文人画家分布集中的区域。二是抗战爆发后，为了减少文化教育事业的损失，一些高等学府、科研机构和文化设施被迫内迁，内迁的人员中"高级知识分子十分之九以上西迁，中级知识分子十分之五以上西迁，低级知识分子十分之三以上西迁"①，由此出现了中国文化重心的西移。西迁之地为重庆、昆明、贵阳、西安、延安、桂林、成都等地，其中迁往陕西的知识分子、教育机构、艺术家主要集中在西安、延安、汉中、城固等地。关中地区的画风由于资料的原因，我们难以像陕北地区那样进行较为详尽的统计，但是依然可以勾勒出大致的面貌。根据现有文献记载和传世作品，木刻漫画和国画是关中地区集中的绘画类型。以"中华全国抗敌漫画木刻作家协会西北分会"的创作活动为中心，陕西的漫画改变了发展缓慢的局面，创作了大量匕首投枪式的漫画作品，并以巡回展出的方式影响了西安、咸阳、泾阳、渭南、华阴、礼泉、华县、乾县、韩城等地的民众。这些漫画作品中，战士、民众和日寇等形象的表现，其目的不是带给接受者视觉上的愉悦，而是为了鼓舞民众和士兵抗战的热情，树立战争必胜的信念。对于民众而言，前方将士浴血杀敌的英雄事迹，日本帝国主义的"三光"政策，侵略者必败、人民必胜的前途，都是他们坚持的心理基础。在国画领域，赵望云和众多东部地区西迁画家的到来及其创作改变了陕西画坛，从而改变了自元以降"中国画坛几百年来东重西轻的格局"②。赵望云的绘画以大量表现劳动民众生活的农村写生和国画创作为主，开创了一条中国画反映社会现实生活的艺术道路。当时流落西安的画家吴作人、李剑晨、徐悲鸿、关山月、张振铎、叶浅予、王雪涛、梁黄胄、李方白等多在"长安青门斋"落脚，并相继举办画展。在陕南的汉中、安康等地也聚集了一批国画家，如联大画家张书旗、黄君壁、叶访樵、郭登岑、黎锦熙、余正东、任曼逸、黄国璋，以及本地画家李白瑜、查少白、孙竹青等，他们举办了汉中地区历史上有史以来的首次绘画展览，从 1934 年到 1946 年

① 孙文本：《现代中国社会问题》第 2 卷，北京：商务印书馆，1943 年，第 261 页。

② 王宁宇、程征：《赵望云画集·前言》，西安：陕西人民教育出版社，1998 年。

共举办了 8 次较大的美术作品展。① 这些展览的作品类型多样，有国画、西洋画、水彩画和油画，风格多样，但主要体现的是传统文人画的写意风格②，旨在鼓舞抗战正气。

表 4 　关中地区漫画展一览表

时间	展览	作品	地点	画家
1938 年 1 月	漫画展	携带"漫协总会百余幅作品"	西安	张仃、陶今也
1938 年 1 月	漫协西北分会漫画展《大家看》巨型漫画墙报		西安	漫协西北分会 60 名学员
1938 年 1 月	首届抗敌漫画木刻展览会	《松江车站被炸》《收复失地拯救东北同胞》《吾民何辜，任人宰割》《有钱出钱，有力出力》《抗战人人有责》《快起来战斗》《走狗献贡》《东北回忆录》《引狼入室》等 300 多幅作品	西安、渭南、华阴、咸阳、礼泉	叶浅予、张仃、胡考、张乐平、张文元、陈执中、蔡若虹、鲁少飞、毕君武、赵望云、高龙生、刘铁华、汪子美等
1938 年 2 月	抗敌漫画展		西安、泾阳	张仃、陶今也
1938 年 6 月	抗日艺术队漫画展	《日寇是怎样残杀我们的儿童的》《收复失地，拯救东北同胞》《这一切惨情》《松江车站被占》《快起来参加战斗》《东北回忆录》《王天保参军》等	渭南、华阴、华县、潼关、咸阳、礼泉、乾县	张仃、陶今也、刘铁华、周克难、赖少其、叶浅予、张乐平、陈执中等
1938 年 9 月	第二届抗敌漫画木刻展	《敌机走后》《机枪阵地我们英雄的姿态》《告密》《日本军阀的残暴》《空袭》《保卫祖国》《伟大的思想家—列宁》《流亡三部曲》《今日日本人民苦矣》《换上我们的新装》《王天保参军》《鲁迅像》等	西安	80 多位著名美术工作者和青年作者的作品 200 余幅

① 汉中地方志编纂委员会：《汉中地区志》卷 26《文化艺术》，西安：三秦出版社，2005 年，第 1544 页。
② 曹自先：《忆抗战时期汉中的美术活动》，见中国人民政治协商会议汉中委员会文史资料委员会：《汉中文史》第十辑，1992 年，第 73 页。

<div align="right">续　表</div>

时间	展览	作品	地点	画家
1938 年	韩城漫画展		韩城	高健
1941 年	漫画木刻展		西安	
1943 年	丰子恺漫画巡回展	西安丰子恺		

本表资料来源：周克难《抗战时期"漫协西北分会"述略》，见中国人民政治协商会议陕西省西安市委员会文史资料研究委员会编：《西安文史资料》第十四辑，西安：1988 年；陕西省地方志编纂委员会：《陕西省志》第 65 卷《文化艺术志》，西安：陕西人民出版社，2005 年；陕西省漫画协会：《陕西漫画四十年》，西安：陕西人民美术出版社，1998 年。

三、抗战时期陕西绘画对区域社会环境的理解和表达

从上述内容我们不难发现，抗战时期陕西三大自然区域的绘画是存在着较为明显的区域差异的。其中关中和陕南在绘画类型和风格上存在相似性，可视作为一个共同的绘画艺术区域。而陕北则呈现出迥然不同的面貌。关中和陕北同样出现了大量的木刻与漫画，但两个区域的艺术风格和题材表现存在明显差异。关中地区的漫画中，战士、日寇和被残害的民众是表现的主题，而陕北的木刻中，当地农民生活成为绘画的主题，艺术题材具有民俗性特征，艺术风格简洁而富有装饰意味。产生这一现象的原因何在？这需要从区域社会环境谈起。

（一）抗日根据地与国统区

民国时期，陕西画坛由于战争将政治的因素骤然加重和放大，各政治力量所占据的区域形成了绘画的地域性间隔。以延安为中心的陕甘宁边区是中国共产党领导下的抗日根据地，而陕南和关中地区则是在国民党统治下的国统区，两个政治区域建立了不同的社会制度，执政者都在各自区域中推行各自的政治主张。共产党政权在坚持抗战的同时实行民主政治，把抗战与劳苦大众的翻身解放结合起来，力求在战后建立人民民主的国家政体。国统区在抗战中则致力于"一个国家，一个政党，一个领袖"的专制目标，意欲建立

资产阶级专政的官僚独裁政体。不同的政治诉求，直接使得各区域在推行文艺政策时实行不同的策略，也使得其对区域艺术的生产方式、绘画创作主体的心态和绘画艺术接受者的审美倾向产生了制约作用。这充分体现了政治环境对区域文化的影响。

在陕西两个不同的绘画艺术地理区中，各区域行政当局为了强化区域的主导意识形态，均在不断整合区域的政治话语，进而确立各自的文化知识系统。国统区依靠各种严密的检查制度，限制和压迫画家们的创作自由。如1939年冬季，国民党制造反共摩擦，对西安12个抗日救亡团体无故取缔，"漫协"也是被取缔的对象之一[①]。大部分工作人员离开西安，协会工作处于困境。到1940年春，仅留下刘铁华、毛嗣祖、周克难等5人，重振旗鼓，继续工作，改用"抗敌画报社"的名义，又编出《抗敌画报》新一号和群众见面，共编4期。后来，因"五一劳动节专刊"问题，当局在同年7月将"抗敌画报社"查封，并逮捕负责人。[②]

1942年9月，国民党宣传部部长张道藩发表了《我们所需要的文艺政策》，正式公布了国民党的艺术方针，即建立"绝对泯灭阶级痕迹而创造全民性的文艺"，核心内容为"不专写社会的黑暗""不挑拨阶级的仇恨""不带悲观的色彩""不表现浪漫的情调""不写无意义的作品"和"不表现不正确的意识"的"六不"[③]，意欲以此控制和规范国统区的文艺界。由此，陕西的国统区绘画艺术依然在传统国画的基础上，携带现实主义色彩前行。众多东部画家多聚集于此，以赵望云为代表的画家们对陕西（乃至西部）地域景观的描绘注入了更多的热情，借以对祖国大好河山的描绘抒发爱国之情，唤起民众的抗战热情。

而在陕甘宁边区的抗日根据地，毛泽东于1942年发表了《在延安文艺座谈会上的讲话》，指出革命的艺术家必须明确"根据地的文艺工作者和国民党统治区的文艺工作者的环境和任务的区别"[④]，提醒艺术家们"从亭子间

① 《西安晚报》，1939年5月17日第1版。
② 周克难：《抗战时期"漫协西北分会"述略》，见中国人民政治协商会议陕西省西安市文史委员会文史资料研究委员会：《西安文史资料》第十四辑1988年版，第42—43页。
③ 张道藩：《我们所需要的文艺政策》，《文化先锋》，1942年第1期。
④ 《毛泽东著作选读》（上册），北京：人民出版社，1986年，第554页。

到根据地，不但是经历了两种地区，而且是经历了两个历史时代"①，"你们不能悬在半空，总要有个立足点。比方，你们从大后方上海、重庆来到抗日根据地的陕甘宁边区——解放区延安，这便有地域之别，你我之分……"② 实际上，在延安文艺座谈会召开之前，解放区就已经根据政治斗争形势的需要开始强化自己的艺术地理标志，这主要表现在 1938 年 4 月延安鲁艺的成立上。延安鲁艺的成立标志着解放区"为抗战的政治而艺术"的开始。鲁艺要"成为实现中共文艺政策的堡垒和核心"③，培养的是马克思主义的理论与立场在中国新文艺运动基础上建设中华民族新时代的艺术家。解放区从人才培养上开始了对新文艺的建设。《在延安文艺座谈会上的讲话》发表后，则开始了以新的文艺政策对延安艺术进行的根本性改造。通过延安文艺整风运动，画家们"都觉悟到在窑洞里表现工农是不行了。……画家与实际生活去结合……必须深入工农当中。……必须从劳动与土地结合过程中寻找构图，在民主的阳光下去发现色彩"④。抗日根据地和国统区的环境差异通过绘画艺术得到了支持与保存，作为人工产物，绘画揭示了两大政治区域的画家们对区域环境的理解。艺术方向取决于政治策略，艺术表现差异展示了政治策略的不同。

（二）抗日根据地和国统区绘画艺术接受者审美情趣的差异

"艺术是涉及创造者与再创造者，即艺术家与观众的一种双向活动过程"⑤，在艺术活动中，创作主体的风格形成相当一部分取决于艺术作品接受者的审美趣味。处于黄土高原上的陕甘宁边区抗日根据地，位于三省交界地带，地理位置偏僻，经济基础薄弱，物质匮乏。贫穷和闭塞的环境使得民众的文化教育水平十分低下，但土生土长的民间艺术却得到较为完好的传承。这一地区绘画艺术的接受者是广大农民和穿上了军装的农民，他们的艺

① 《毛泽东著作选读》（上册），北京：人民出版社 1986 年版，第 530 页。
② 黎辛：《毛泽东谈〈一九三九年所植的树林〉和漫画创作》，见陕西省漫画学会：《陕西漫画 40 年》，西安：陕西人民美术出版社，1998 年，第 139 页。
③ 罗迈：《鲁艺的教育方针与怎样实施教育方针》，见《毛泽东文艺论集》，北京：中央文献出版社，2002 年。
④ 张仃：《画家下乡》，见中国社会科学院新闻研究所、中国报刊史研究室：《延安文萃》（上），北京：北京出版社，1984 年，第 390—391 页。
⑤ ［美］威廉·弗莱明、［美］玛丽·马里安：《艺术与观念·前言》，宋协立译，北京：北京大学出版社，2008 年，第 22 页。

术需求，与从东部地区来到延安，从沿海绘画艺术发展现代化基础好的城市来到乡村的艺术家们的创作观念相比，在初期曾经产生过巨大的差异。鲁艺的木刻版画家们在鲁艺成立早期的创作中，追随鲁迅所倡导的现代欧洲版画艺术风格，因而抗战初期的作品几乎是外国木刻的翻版，从技法到题材和内容，甚至人物形象皆被欧化。在江丰的《向北站进军》，沃渣的《全国总动员》等早期作品中都具有这种特征。在 1938 年鲁艺木刻工作团举办的木刻展览会上，老百姓就提出意见：内容不够深刻、不够丰富、不够生动，最好有头有尾；形式不美观，满脸毛，不好看，最好有颜色。[①] 木刻工作团经过认真总结和分析后，得出了题材脱离现实生活、语言脱离群众的结论。在共产党的文艺政策得以贯彻落实之后，画家们从这一区域具有强烈地方特色的年画、剪纸、皮影、刺绣、画像石等可资借鉴的丰富内容中汲取养分，以现实生活为创作源泉，结合抗日宣传的需要，创作出了一批深受当地民众喜爱的作品，形成了延安木刻内容现实、形式朴质刚劲、手法新颖、融合西洋技巧与地域民间艺术传统的艺术风格，形成了大众化、通俗化、民族化的艺术风貌，充分满足了这一人文环境下受众的审美情趣。古元的《离婚诉》《减租会》，彦涵的《当敌人搜山的时候》《移民到陕北》《八路军和好民兵》，刘蒙天的《纺线线》《我的母校——延安鲁艺》都是这方面代表作品。正如王朝闻所言："今天边区的农村，年画是重要的美术形式，是群众需要的文化食粮。举两个较突出的例子，可以看见群众爱好年画程度：桥儿沟年画展览会里，有人在一幅画面前，两次共看了一个钟头。关中新正一个小学生，爱他先生唯一的一幅年画，花了两天时间，到山上捕五个鸽子来要求换。"[②] 根据地群众对符合自己审美趣味的艺术作品的喜爱可见一斑。在关中和陕南的国统区中，绘画艺术的生存环境在区域政治、文化和经济中心，即关中地区的西安和陕南地区的南郑、城固等城市和县城。这些区域绘画艺术的接受者有知识分子、农民、手工业者和青年学生，身份各异，文化程度不一，审美口味不同。在抗战宣传的主旋律中，木刻漫画、国画、西洋画、连环画等绘画形式种类繁多，可以满足不同欣赏能力人群的艺术需求。尤其是国画，由于

① 罗工柳：《鲁艺木刻工作团在敌后》，《版画》，1960 年第 3 期。
② 王朝闻：《年画的内容与形式》，见中国社会科学院新闻研究所、中国报刊史研究室：《延安文萃》（上），北京：北京出版社，1984 年，第 481 页。

这一区域历来是文化兴盛、文人聚集之地，西迁画家中不乏国画大师，以赵望云为首，在这一地区结合鼓舞抗战热情的需求，在研习传统中，以传统写意的国画笔墨和西画的素描相结合反映社会的现实，走出了一条艺术新路。

（三）物质环境的差异与艺术载体的选择

作为革命根据地的延安被国民党和日军层层封锁，物资极度匮乏，诸如颜料、画纸、画布等绘画用品都很难运进来，纵然间或有之，但对艰苦中的延安艺术家来说，那些东西也实在是太贵了。尤其是油彩和画布，延安不能生产，这就使得油画、国画乃至水彩画受到了极大的限制。相比之下，适宜木刻的杜梨树和枣树制成的木板随处可拾。木刻刀来自延安农具工厂和兵工厂；印木刻的油墨，延安能自己生产。此外延安还出产马兰草纸，这种纸画其他画不行，印木刻没有问题。这些物质条件决定了木刻版画成为延安画家首选的创作媒介。

位于国统区的关中和陕南地区，在抗战爆发后，由于沿海和战区工厂的西迁，推动了陕西经济的发展。"据不完全统计自民国 27 年（1938 年）到民国 29 年（1940 年），经国民政府工矿调整委员会协助内迁的 400 余家厂矿中，迁至西安、宝鸡、咸阳等陕西各地者约 42 家，器材万余吨，技术工人 700 余人。"[①] 这些工厂逐渐形成了以西安、宝鸡和咸阳为中心的 3 个新的工业区。同期陕西的棉花产业开始推广新的技术，在关中的三原、兴平、临潼、长安等地设置纺纱训练所，农民能够织造宽幅土布。关中平原和汉中盆地土质肥沃，抗战使得战区扩大，军粮需求的刺激迫使当局注重农业，由此整个抗战期间关中、陕南农业与战前相比有一定程度发展。工业、农业的发展为艺术建设提供了物质保障。国统区画家进行创作所需的画笔、颜料、画布、纸张供应能满足创作的需要，这一区域绘画类型多样性具有了经济基础。抗战时期陕西画坛在同期的全国画坛占有举足轻重的地位，这种地位的形成和出现，是在陕西进行创作的画家们对各自所在区域地理环境理解和表达的结果。他们尽管有着各自的艺术风格，但是无一例外都顺应了时代的主题。而绘画艺术的工具性特征使得他们必须面对不同区域环境的特征，进而做出合理的选择，在艺术表达中展示各自对区域环境的理解。

① 郭奇、史念海、张岂之：《陕西通史（民国卷）》，西安：陕西师范大学出版社，1997 年，第 237 页。

抗战时期陕西艺术的地理考察 *

地理要素是我们考察艺术史的重要维度。既往的区域艺术史研究中，多以区域作为艺术史呈现的舞台，较少考察区域内部空间艺术现象的差异化特征，以及差异化形成与区域环境之间的关系，是固定区域空间背景下的时间叙事传统的延续，难以从逻辑关系上阐述艺术实践和地理空间的互为。本文以抗战时期的陕西艺术活动为例，考察这一时期陕西地域艺术史流变和地理空间的关系，进而探讨区域内部地理空间与艺术现象之间的互为。

陕西位于陇海铁路的中段，紧邻京广铁路，是抗战时期连接西北、西南的重要交通枢纽。1905 年开始兴建的陇海铁路，1934 年潼关至西安段竣工，1936 年 12 月底，西安至宝鸡段竣工。九一八事变后，东北、华北沦陷区民众经由京广铁路与陇海铁路相继来到陕西西安和汉中或经由此前往西南、西北等地避难，或从西安中转前往延安解放区。无论是自东向西，还是从北向南，陕西省会西安都是重要的中转地。进步的艺术家、青年学生前往解放区首都延安也多半从西安中转。艺术活动因了艺术家的空间位移而产生了新的汇聚。从 1931 年到 1945 年间，先后活动在陕西的著名艺术家有：音乐家冼星海、吕骥、郑律成、麦新、张寒晖等，秦腔表演艺术家王天民、马健翎，豫剧艺术家樊粹庭、常香玉、崔兰田等，京剧艺术家徐碧云、马最良、关丽卿、齐艳等，木刻画家古元、温涛、胡一川、沃渣、江丰、陈铁耕、罗工柳、夏风、力群，漫画家蔡若虹、张仃、张谔、华君武、王曼硕、王式廓，画家

* 原文发表于《中国社会科学报》2018 年 10 月 22 日。

赵望云、石鲁、刘旷、刘蒙天、张仃、黄胄、赵春翔、范里等，小提琴演奏家关筑声和周善同，歌唱家王昆、唐荣枚、郎毓秀、俞以先、翟立中，舞蹈艺术家吴晓邦、盛婕夫妇和其学生游惠海、伍依文，戏剧家田汉、左明等，以及韩国著名音乐家郑律成、韩悠韩。他们主要活动在省内的西安、延安和汉中等地，并向西延伸艺术触角。他们因了战争事件的突发，在地理空间上发生位移，或者短暂停留，或者长期扎根，他们的到来既有外来艺术的熠熠生辉，也有与本地艺术碰撞的星星之火，并最终重新点燃了沉寂数百年的陕西艺术。

尽管他们在陕西的艺术活动随着抗战的结束而终止，但是艺术家们在满足当地民众精神需求和实现艺术抗战的同时，将外来艺术（如不同区域的戏曲艺术，国外的艺术传统、现代艺术等）带到了宋代以降艺术逐步衰落的陕西，直接推动了陕西艺术的现代转折，使其获得了较为专业性的审美追求的机遇，在艺术本体领域取得了长足进展，其影响力一直延续到新中国成立以后。赵望云的西迁和艺术实践深化了石鲁、何海霞、方济众等构成的长安画派，为长安画派能在新中国成立后与江苏、浙江、北京、上海诸画派并相抗衡、相呼应奠定了基础。歌剧《白毛女》成为民族新歌剧的里程碑式的作品；冼星海的《黄河大合唱》享誉海内外，直至今天都难以超越；张寒晖的《松花江上》在流亡的时代倾诉了民众悲愤的心声，激励着救亡浪潮的一次次汹涌；郑律成的《八路军大合唱》成就了《解放军进行曲》的威武雄壮……这些熠熠生辉的名字和他们的作品至今在中国的艺术星空闪耀，让一个自明清以来在艺术领域裹步不前的西部省份，竟因抗战而成了全国艺术的中心之一。

尽管陕西艺术展现出繁荣的景象，但也不是全面开花，它呈现出不同地理空间的差异。以延安为中心的解放区，早期以左翼艺术家为代表，在救亡抗战的主题下，以《黄河大合唱》《延安颂》为代表形成了第一个艺术高峰期。在1942年《在延安文艺座谈会上的讲话》的强力引领下，艺术革命中涌现了以民族新歌剧《白毛女》、木刻艺术的"延安学派"为代表的影响新中国艺术创作的又一批高峰作品，"延安艺术"由此成为时空概念的艺术高峰。在以西安为中心的国统区，以赵望云、秦腔易俗社、现代豫剧之父樊粹庭、常香玉等艺术家、艺术团体和他们的作品为代表，艺术转型在陕西落地生根。而同在国统区的以汉中为中心的陕南地区，来自沦陷区的

各种抗战宣传队和流亡剧团，以及西北联大等高校迁入，艺术之风吹入文化落后的汉中盆地。就目前资料所见，除了二胡音乐家刘天华的弟弟、西北联大英语系教师刘北茂的二胡音乐《抗战三部曲》(《汉江潮》《前进操》《漂泊者之歌》)有较高知名度外，其余艺术活动多为在国统区较为普遍的抗战艺术。

解放区和国统区的差异化除了上述艺术成就存在差别，艺术面貌还呈现出较为鲜明的在地化特征。以延安为中心的解放区地处黄土高原，地处黄河流域中游的延安，百年来很少受到外来文化的影响，古代流传下来的民俗、民艺、宗教都得到较好的保存。延安吸收和接纳了当地民间艺术的传统，与现代艺术相结合，对地域政治主题和时代精神进行了在地化表达。在地化体现在艺术语言和审美风格上对陕北地域乃至北方地区民间艺术传统的继承，《白毛女》音乐中的眉户调、河北梆子，延安木刻的新年画画面中中国传统绘画的构图模式、造型样式、对称形式和表现手法的使用，以及民间剪纸样式的运用等等，归纳起来就是艺术创作的在地化题材、在地化形式和在地化语言。

在以西安和汉中为中心的国统区，艺术延续中国传统文人艺术和市民艺术审美喜好，艺术作品以传统样式为多。艺术家们在时代主题中，以个体的体察和感悟，表达了对国统区地理环境的理解和艺术表达。赵望云的西部写生创作，表现了对西部自然地理环境的表达和中国传统绘画技法的运用，鲜活地展现了"一手伸向传统一手伸向现实"的艺术精神。刘北茂的音乐创作离不开对陕南自然地理环境的把握和时代主题的共鸣。

不管是解放区还是国统区的外来艺术家们，都不约而同在艺术语言的选择上，倾向于在地地理环境（包括自然环境和人文环境）的表达，因为艺术家在新的生存环境中，对所在空间的地理环境必然有所感知和理解，其艺术想象的"有限性"[①]必然存在于其对所在地方环境的认知和理解，以及创作中的有意和无意表现。这样一种不约而同的选择，一方面与在地环境对艺术家感官的刺激有关，另一方面和这一时期艺术的传播目标有关。艺术的本质是传递美，抗战时期的艺术传播则更多是基于呼

① ［英］霍布斯：《利维坦》，黎思复、黎廷弼译，北京：商务印书馆，1985年，第17页。

吁全民抗战的服务功能，在地化的艺术语言和表达是要在表达方式上与在地民众达成一致的审美或者投在地民众所好，为其悦纳，进而实现其功能诉求。

来到陕西的艺术家们，其艺术活动轨迹多受到交通地理影响，以西安为中心，沿着陇海铁路向西，途经咸阳、宝鸡，进而向南到汉中，是其艺术活动的地理路线。戏曲演出、美术展览、艺术考察等多半活跃在这条交通地理线路上。其中最为突出的是豫剧艺术在陕西的兴盛与传播。

豫剧是河南的地方戏，却在陕西颇为繁盛。这源于抗日战争的爆发，河南大量人口迁移，其难民数量在抗战时期是全国最多的，"根据国民政府的调查，战时全国各省市的难民和流离的人口数多达 9 500 万，而豫籍同胞居全国之首，人数达 14 533 200 人，占河南人口总数的 43.49%，居各省份之冠"①。战争和黄河泛滥是造成河南难民数量全国之冠的主要原因。而陕西，因为紧邻河南，易守难攻的军事地理位置，陇海铁路的通车等诸多因素的影响，成为河南难民避难的首选之地。众多河南难民进入陕西，豫剧演员和受众在陕西扎根。"现代豫剧之父"樊粹庭和他的班社在西安完成了豫剧的现代转型。陇海铁路西安—宝鸡段 1936 年 12 月通车，国民党政府从 1938 年开始，在陕西、河南之间设立数个难民管理站，其中设在陕西境内的管理站就在西安、宝鸡和汉中，西安和宝鸡就位于陇海铁路线上。而这条路线恰恰就是豫剧表演艺术家常香玉 1938 年来到陕西后巡回演出的地点，也是河南来陕难民聚集最多的城市。交通线路是艺术家们地理空间位移依赖的手段，艺术活动往往也就沿着交通线路展开。常香玉在陕西流亡演出期间于宝鸡结识了她的丈夫陈宪章，陈是剧作家，他为常香玉编写的剧本《拷红》一经问世，标志着常派艺术的第一座高峰在陕西诞生。艺术传播是较为复杂的现象，影响艺术传播的诸多要素中，交通地理当是其中不可忽视的要素，尤其是在战争时期。这样的情形不仅仅出现在豫剧中，还有蒲剧、晋剧、评剧和京剧等地方戏曲，抗战期间在陕西的传播都是在西安、咸阳、宝鸡的陇海铁路沿线。抗战结束后，随着难民的回撤，一些剧种在陕西也逐步退出，但是有受众的，就有演出市场，如豫剧、京剧；

① 转引自郑发展：《近代河南人口问题》，见《难民及流离人民数总表》，中国历史第二档案馆藏 21-221。

受众回撤家乡的，如评剧，20 世纪 50 年代后，陕西评剧团也就解散了。当然这是艺术地理传播的另一个话题了。

通过上述史实，我们看到抗战时期艺术史的演变源于战争的非正常事件爆发。从地理角度考察，第一，艺术家们较大规模的空间位移，使得原生存地的艺术创作方法或模式随之迁移，形成了艺术的空间交流。第二，在不同区域内部，地理环境（包括自然环境和人文环境）的空间差异信息为艺术家所感知，成为艺术创作的题材和"语言"，艺术与地理环境的互为由此形成。第三，艺术活动的空间轨迹与交通地理形势具有较高的一致性，这在戏曲艺术活动中表现得尤为突出。

明清时期陕西的绘画活动*

　　五代时期中国绘画史上出现了较多记载某一地区绘画活动及其发展历程的地域画史，例如记载江南画院活动的《江南画录》《江南画录拾遗》；记载中原地区绘画的《梁朝画目》《广梁朝画目》；记载西蜀地区绘画的《广画新集》等①。这一研究传统延续至明清时期，《吴郡丹青志》《海虞画苑略》《越画见闻》《练山画征录》《虞山画志》《湖州竹派》《明州画史》等都是记录江浙地域绘画的美术史著作。地域绘画史的研究，以地域绘画活动为研究主线，探讨艺术创造与地域环境的关系，借以深入认识绘画发生和发展的规律。明清时期陕西绘画的发展因其与汉唐时期的辉煌相比落差较大，而一直被学界所忽视，目前仅可见到关于宋伯鲁、路慎庄等少数画家的几篇研究论文，以及明清壁画的目录整理。这些研究对个别画家及其作品风格进行了脉络梳理和评价，对壁画资料予以图像记录和整理，对陕西局部地域的壁画进行了艺术考察。对这一时期陕西绘画的整体状态的考察尚属研究空白，这种地域画史研究的割裂使得陕西绘画的研究呈现出非延续性特点，历史脉络尚未廓清，难以呈现地域美术历史与地域特殊历史文脉及文化生态的互动关系。本文对这一时期陕西的绘画活动作宏观梳理，以期为进一步开展陕西美术史的研究建构坚实的基础。

　　* 原文发表于《西安工业大学学报》2012 年第 9 期。
　　① 金维诺：《中国美术史论集》（下），哈尔滨：黑龙江美术出版社，2004 年。

一、明清时期陕西的社会环境

14世纪中叶的陕西，陕南封禁，成为禁止"流民"进入而开发程度极低的秦巴老林山区，陕北在军事农奴制统治之下一片混乱，关中社会因税赋过重而农业萧条。明朝末年战争的破坏，使得陕西社会的经济发展缓慢。直至清代中期，陕西经济才有所恢复。农业生产中，耕地面积有所扩大，农产品种类与产量得以增多和提高。手工场所扩大，资本主义萌芽发展，城镇商业兴旺。陕南出现了封禁政策废除后的移民开发热潮，近代工业开始酝酿。戊戌维新后，各类新式工业活动日渐增多，但与东南诸省相比，发展仍显缓慢，商品经济不发达，文化思想保守沉闷。自明代始，政府在西北边防大量驻军，清代又在西北边疆多次用兵，先后有新疆、西藏、金川等战役，陕西作为交通运输的中转地承担了沉重的军粮和长途运输工作，给农民造成沉重的负担，加之自然灾害不断发生，整体社会经济发展远远落后于江南地区。经济落后必然导致文化水平的滞后。晚清的陕西，太平天国起义、捻回联合抗清、反教会斗争使得陕西成为全国反帝反封建斗争最激烈的地区之一。

二、明清时期陕西的画家及其群体特征

明代陕西画坛名家以路文广为代表，康海、王秉鉴、刘时守等人均为进士出身，虽在绘画领域已取得成绩，且一时名重，但其成就却是表现在其他领域。澄城人路文广，素精绘事，他在旅行途中画于客栈壁上的猛虎被视为真虎而遭砍之，此事一经传开，"州人观者如堵，迄今临摹其图者甚众，竟贵售之"①。武功人康海乃弘治年间状元，以诗文名列"前七子"之一，后因名列宦官刘瑾党而被免官，康海在艺术领域大展拳脚，成为秦腔艺术的先贤。

① （清）查郎阿修、沈青崖：《（雍正）陕西通志100卷》，卷六十四。

在绘画上，康海"能画，传有正德元年（1506）所作仕女图"①。康海的女儿康氏传承家学，亦工绘画。扶风人王秉鉴是天启年间进士，善画花果，尤其是画葡萄别有特点，奇拙如草书，"若湛露初涵，解翠欲滴"，被当时人视为杰作。长安县人吉祉在嘉靖年间，以善画山水人物而著称，时人称其画为雨村画②。泾阳人张恂，崇祯癸未年（1643 年）进士，清初官居中书舍人，以文章名扬天下，著有《樵山堂集》和《西松馆集》；擅长绘画，曾应召入宫，大受赞赏。明代陕西画家在文献记载中数量较少，画迹更是难以觅踪。记载的画家多集中在咸宁（今西安）、三原、武功等地。清代的陕西画家则以在野的文人士夫和在朝的官僚为主，绘画以文人画为主。澄城人温仪是清代陕西有影响力的画家。康熙壬辰年（1712 年）中进士后，他来到北京，成为清初"四王"之一的王原祁的弟子。由于"四王"的山水绘画被清政府推崇为"正统"，王原祁的绘画备受宫廷器重，以至其应召不暇，故其绘画多为宾客或弟子代笔，温仪便是其中代笔的弟子之一，其画风与王原祁非常接近，"谨守其法，用笔沉实，绰有师风"③。从其传世作品来看，技法和笔墨基础深厚，亦有一定的成就，但作品崇尚摹古，较少创新，境界平庸。即便如此，温仪依然称得上是清代有一定成就的摹古画家。温仪有《秋色山林飞瀑图》《林壑山屋图》等部分绘画作品传世。鳌屋路氏一门皆文人画家。路德，嘉庆十四年（1809 年）进士，官户部主事，"精八股，工山水，得倪黄高致"④。其子路慎庄，道光十六年（1836 年）翰林，以给谏官淮阳道，"丹铅之暇，以山水自娱。沉郁苍润，得公望笔意。兼工花卉，有自绘使闽纪程册"⑤。咸丰三年（1853 年）路德离世，路慎庄携全家回陕奔丧，在守孝期间，为给父亲路德选择墓地，"走遍了鳌屋各地田野山川，所到之处倍感家乡美景之亲切，尤其是祖籍终南诸景，更使游子流连难舍，随即决心绘制祖籍景观，以寄游子思念。……于咸丰二年（1852 年）利用闲暇时间选点、构思、草拟和精心绘

① 俞剑华：《中国美术家辞典》，上海：上海人民美术出版社，1985 年，第 804 页。
② （清）张聪贤，董曾臣：《长安县志·卷三十二·艺术传》，台北：成文出版社有限公司，民国二十五年重印，第 774 页。
③ （清）张庚：《国朝画征录》，见于安澜《画史丛书》（三），上海：上海人民美术出版社，1982 年，第 65 页。
④ 吴心谷：《历代画史汇传补编·卷四·路德传》，香港：博雅斋，1977 年，第 13 页。
⑤ 李濬之：《清画家诗史·三·二十卷》，见《清代传记丛刊 077·艺林类 12》，台北：明文书局印行，1986 年，第 106 页。

制，一年左右，终于在咸丰三年（1853 年）绘成家乡原貌五幅景观"①，并分别以小洲氏、子端、筱舟居士、小洲居士和小洲落款，前无命题，后无题字空白。光绪十五年（1889），路慎庄之子路峙在赴京前请著名书法家张度题跋，张度将其命名为《五峰图》。路慎庄到达北京后将其重新装裱成三十尺横幅长轴，与阎敬铭（路德的门生）和书法家何维朴（何绍基之子）共同商议定名为《终南五景图》，由何维朴书写落款盖章，并由二人同日先后题跋。《终南五景图》有着鲜明的宋元画风，倪瓒的萧疏见长和王蒙的以密取胜均有表现，折带皴和干笔披麻皴利落而有变化，书法意味悠长。作品整体呈现出黄公望笔意简达、无求工求奇的意境。其《烟墟市晓图》运用现实主义表现手法，朴实无华，富有乡土气息，深有《清明上河图》之风。图中题记，均文辞典雅，章法错落有致，小楷书法凝重工整，潇洒秀逸。作品重笔墨情趣，崇尚天真平淡，是富有诗情画意的文人画卷，亦是路慎庄传世甚少的作品中难得的上品。路慎庄之子路峙曾任江苏建德县知县，亦能书善画，有《苇西草堂图》传世。关中的泾阳为明清时期关中地区文化兴盛之地，擅长绘画之人较多，党晴梵云："前清一代，关中画苑名家，当以泾阳为盛。良由张壶山（询）李够庵（念慈）诸老辈，有以倡之于前也。"②泾阳人梁时元，擅长创作山水画，颇得沈石田（即"明四家"之一的沈周）笔意，善用渴笔，皴法粗疏。泾阳另一名画家李念慈，为王石谷的弟子，顺治年间进士，善写诗绘画，尤其擅长山水绘画，以写意为主，意之所到，笔亦随之，不拘泥于景色。"工山水，涉笔便倜傥非常，潇洒有致"③，其作品"尤收藏家所珍袭"。④许彭，咸丰年间进士，曾入翰林院供职，不久告归。旷达不羁，工诗词，善绘花卉，用色大胆奇逸，被认为是神品，《清画家诗史》一书称其作品"任笔挥洒，丰姿超妙"。去世后，遗作被人争相收藏。清代陕西画坛的著名书画世家为礼泉宋家，其开创者宋重封，达到顶峰者宋伯鲁。礼泉人宋重封早年曾痴心于科举之途，于读史咏诗之外，信手绘画，所绘花卉、山水斗方小品，清秀淡雅，楚楚动人。后因屡试不第，遂绝意仕途，专习绘画。研习传统画史，工花卉，画法宗恽南田。其作品构图布局独具匠心，横亘斜插，新颖别

① 路尔瞻：《探考记》，香港：香港天马出版有限公司，2008 年，第 68 页。
② 党晴梵：《华云杂记（上）·关中画苑及宋芝田》，民国 25 年（1936）铅印本，第 30 页。
③ 党晴梵：《华云杂记（上）·关中画苑及宋芝田》，民国 25 年（1936）铅印本，第 30 页。
④ 党晴梵：《华云杂记（上）·关中画苑及宋芝田》，民国 25 年（1936）铅印本，第 30 页。

致。其设色用墨，虽偏爱浓墨重彩，但皴擦时用，亦显苍劲浑厚、气势开张。将妍雅持重、秀媚刚劲与巧妙自然融为一体，超凡脱俗、独树一帜。绘画以现藏宋家的《仿南田笔意花卉直幅》最为特色。[①] 宋家绘画成就最高的是宋伯鲁，光绪十二年（1886）进士，翰林院编修。曾参加戊戌变法活动，失败后赴日本。光绪二十八年（1902）返回陕西，因受陕西臬司樊增祥的打击报复，被陷囹圄达三年之久。宋伯鲁的山水绘画专学王时敏（清初"四王"之一），颇存矩矱，用笔在着力不着力之间，凭空取神，苍润中更饶秀气。其笔墨既有北宗之皴法，亦有南宗之渲染。立意不俗，境界高远，无论是层层皴擦点染，还是简率的逸笔草草，均为"一气呵成"之即兴之作，将中国知识分子"穷则独善其身，达则兼济天下"的淡泊心境刻画得淋漓尽致。其技法、笔墨兼收南北，是清初"四王"传统的优秀继承者。花卉具陈淳、徐渭风韵，敦厚典雅。他的书法则参合柳公权、赵孟頫。他的书画成就也是清代陕西画家中最高的，在国内画坛亦占有一席之地，京地清秘阁、荣宝斋"皆代售先生手迹……画一幅需银五十元，有时尤求之不得"。清代陕南地区的经济有所开发，作为区域政治、文化中心地的城固有善画梅花的谭公鼎、善画兰竹的王德铭等，他们皆善书法，但是绘画活动的影响力仅限于陕南地区。

明清时期陕西的画家历史概况，有几个特点：

（1）画家的数量在全国不占优势，更缺乏有影响力的名家，且地域内部分布呈现非均衡状态。由表1可以看出，明清时期陕西画家约占全国画家总数的0.2%[②]，在全国排名第21位，与江苏排名第一，数量占全国画家总数32%相比，没有任何优势可言。没有量的支撑，就很难有质的提升。

表1　明清全国画家分布表

地名	江苏	浙江	上海	安徽	福建	广东	四川	河北	江西	山东	满洲
明代	578	423	124	158	278	58	11	14	95	30	
清代	3 352	2 580	970	681	518	317	287	126	162	221	160
合计	3 930	3 003	1 094	839	796	375	298	266	257	251	160

① 罗宏才：《宋伯鲁书画世家一门五代画人传略》，内部资料。
② 据俞剑华：《中国美术家人名辞典》统计。

续　表

地名	云南	湖南	湖北	河南	北京	山西	广西	天津	辽宁	陕西	
明代	23	14	21	29	7	8			4	9	
清代	118	110	78	53	71	56	55	54	36	22	
合计	141	124	99	82	78	64	55	54	40	31	

表 2　明清陕西画家分布表

地名	长安	武功	乾县	扶风	三原	澄城	临潼	华县	蒲城	宝鸡	泾阳	潼关	大荔
数量	18	6	1	1	8		5	2	2		8	1	5

地名	盩厔	富平	渭南	韩城	城固	白河	南郑	礼泉	绥德	陕北	关中	镇安	
数量	3	1	2	1	3	1	1	2	2	1	3	3	

表 1、表 2 资料来源：1.（清）查郎阿：《陕西通志》，见《中国西北文献丛书》，兰州：兰州古籍书店影印出版，1990 年；2. 各府、州、厅、县志中的《人物志》；3. 俞剑华：《中国美术家辞典》，上海：上海人民美术出版社，1985 年；4. 西安地方志馆编纂，张永禄主编：《明清西安词典》，西安：陕西人民出版社，1999 年；5. 宋启文：《清代至民国年间城固籍已故部分书画名人简介》，见中国人民政治协商会议陕西省城固县委员会文史资料研究委员会：《城固文史资料第五辑》，城固：1985 年，第 92 页；6.（清）张聪贤修，董曾臣等纂：《长安县志·卷三十二·艺术传》，台北：成文出版社有限公司，民国二十五年（1936）重印。

　　从陕西画家的地域分布来看，就表 2 统计而言，84 名画家中，以西安为中心的关中地区 72 人，陕北 3 人，陕南 8 人，1 人不详。关中画家占 85%，存在明显的地域内部分布差异。一方面关中地区依然保持着陕西政治、经济、文化中心的区位优势，另一方面关中地区也存在着画家东、西部分布的差异。根据张晓虹的研究，清代"西安府的三原、长安、泾阳、咸宁、临潼与同州府的韩城、蒲城、朝邑、郃阳十县进士均在 30 人以上，为陕西科甲最盛的地区"。而陕西画家的身份恰恰多为知识分子，以上地区亦是关中画家分布最多的地方，占陕西画家的 56%，关中地区画家的 65%。这一时期陕西著名画家，如温仪、路氏家族和宋氏家族等皆出于关中，充分体现了陕西画家的地域分布特点。

　　（2）陕西画坛文人画占据主流，与皇家绘画机构所在地——北京的主流风格同步。官吏、学者、诗人、画家的多重身份是中国封建社会文人画家广泛修养并积极入世的典型特征，陕西画家多是如此。康海乃状元出身；王

鼎，道光年间擢协办大学士；李念慈官景陵知县，荐试鸿博；张五典，官上元（今南京境内）知县；张恂，官中书舍人；许时为咸丰年间钦点翰林院庶吉士；盩厔路氏一门更是三代为官；宋伯鲁为光绪年间进士，授翰林院编修。文人绘画对于文人而言，既不能成为经国大业造福生民的不朽之举，又不能成为其立命修身立德立言的终身事业，画画只能是其"德成而上"的人生追求中的末事，其最重要的特征是，绘画少奉旨之作，多抒发个人情怀，兴之所至，一气呵成。由于文人画家的文学、书法功底都高于绘画功底，故而作品多在书法统领之下展现魅力，作品中诗、书、画、印皆备。如路慎庄所作《终南五景图》，其引首即为清末著名书画家何维朴楷书题字：后端续山夫、壬甫父子先后敦请阎文介、张度、何维朴、陈衍、缪荃孙、陈衡恪、吴怀清、陈曾寿、宋伯鲁、顾印愚、顾祖彭、李葆恂、沈云沛、范之杰、张履春、姚汝说等26人所作的题跋和诗赋。每幅画皆有个人和他人诗赋，文人气息扑面而来。宋伯鲁的诗、书、绘画，则被时人誉为"三绝"。

（3）陕西画家绘画风格缺少创新，多为继承传统之作。纵观清代画史，绘画的技法和模式渐趋成熟与完善，西学东渐亦呈现出不可阻挡之势，画坛由此呈现出较为明显的不同线索。一是以清初"四王"为代表的传统绘画的集大成风格，二是以八大、髡残、"扬州八怪"为代表的个性画风，三是以关作霖、关乔昌为代表的受西方绘画的传入影响的画家，四是以宫廷绘画为代表的中西融合的画。根据胡光华的研究，西洋画传入中国与天主教会的传教活动紧密相连，其传入路线，大致是以珠江口岸的广东、澳门为基地，逐渐自南而北上，其传播路线大致为广东、澳门—广西—江西—江苏—浙江—湖广—直隶。而地处西北的陕西则距清代西画传播的路线较远，故而较少中西融合的画风。陕西的社会经济与东南诸省相比，发展仍显缓慢，商品经济不发达，商业文化亦不发达。文人画家鲜有与商业文化的互动，不仅缺少在全国有影响力的画坛大家，亦缺乏有鲜明风格的画家群体。这与同一时期的江南地区形成了鲜明的对照。

就画法而言，清代陕西山水画家多师法宋元诸家及清初"四王"，西安回族画家马振"临摹宋元诸家，尤称能手"，盩厔路德"工山水，得倪黄高致"，路慎庄"沉郁苍润，得大痴笔意"，宋伯鲁绘画的技法、笔墨则兼收南北，是清初"四王"传统的优秀继承者。画家绘画风格多承袭传统，与江南地区画家相比，缺少标新立异之作。

三、明清时期陕西的民间绘画活动

明清时期陕西绘画活动不只在文人士夫阶层中继承，在民间更呈现出另一派生机。

（一）建筑壁画的繁荣

尽管明清时期全国的壁画已日渐衰微，但陕西地区的壁画依然别有风采。这一时期壁画就地理分布而言，主要分布如表3所示。从表3中可以看出，陕北地区主要分布的是石窟壁画，关中地区则以地面建筑壁画为主，而墓室壁画则主要分布在陕南地区。依据壁画的题材内容，大致可以分为以下几个大类：

（1）宗教题材。这是分布范围广泛而且延续时间长的一类壁画，以陕北地区的佛教壁画为主要代表，还有关中地区东岳庙的道教壁画，以及各地古建筑中儒、释、道"三教合流"题材的壁画，如榆林的万佛崖石窟壁画、户县龚淑堂壁画、神木县二郎山庙壁画、户县莲叶寺"无生老母"壁画等均属此类。在榆林万佛崖壁画中，既有佛家的药师佛、菩萨、高僧、礼佛等题材，也有儒家的孔子、道家的老子题材，人物安然相处，充满温情。

表 3　明清陕西壁画一览表

地点	名　　　称	类　型	时　期	明清代表作
子长	石宫寺壁画	地面建筑石窟壁画	宋代至清代	老子、关羽、孔子像
子长	萧寺宫壁画	地面建筑壁画	清代	四大天王
榆林	万佛崖壁画	石窟壁画	西夏至清代	高僧、供养人画像
佳县	白云山壁画	地面建筑壁画	明清	朝元图
神木	二郎山壁画	石窟壁画	明清	西王母、北斗星君、朝元图、八仙图、罗汉图
宜川	寿峰寺壁画	地面建筑壁画	明代	十二元神、大悲观世音菩萨

续　表

地点	名　称	类　型	时期	明清代表作
横山	大寺洼壁画	石窟壁画	明代	四大元帅、玉女像、朝元图
横山	付园则旧庙壁画	窑洞壁画	明代	魁星点斗图、文昌进京赶考归乡图、杨四郎将军消灾图、群仙图
西安	东岳庙壁画	地面建筑壁画	宋代至清代	东山墙和西山墙壁画
耀县	药王山南庵北洞壁画	地面建筑壁画	唐末至清代	神仙朝元图
户县	公输堂彩绘壁画	地面建筑壁画	明清	北斗七星、三皇圣祖、文殊菩萨、普贤菩萨、关羽图等
户县	莲叶寺壁画	地面建筑壁画	清代	"无生老母"施法、讲经
蓝田	上悟真寺壁画	地面建筑壁画	明清	高士对饮图
大荔	太白庙壁画	地面建筑壁画	清代	深山古寺图
大荔	李氏家族墓	墓室壁画	清代	人物、山水、花鸟、动物图案
陇县	龙门洞壁画	地面建筑壁画	宋代至清代	寿星图太上老君乘风辇出行图
韩城	高神殿壁画	地面建筑壁画	明清	曲水流觞图、行吟觅句图、陶潜赏菊图、孤山放鹤图、八仙
韩城	城隍庙德馨殿壁画	地面建筑壁画	明清	五老图、二十四孝、论诗图
韩城	董村观音庙关帝殿壁画	地面建筑壁画	清代	攻雒城黄魏争功图
韩城	周原村大禹庙壁画	地面建筑壁画	元代至清代	孙悟空收降红孩儿、郭子仪单骑见回纥
韩城	龙亭镇马陵庄刘氏祠堂壁画	地面建筑壁画	清代	山水、花鸟
韩城	芝川镇薛氏祠堂壁画	地面建筑壁画	清代	禹门图
韩城	王带村大禹庙壁画	地面建筑壁画	清代	大禹受命图、禹铸九鼎图
韩城	张带村关帝庙图	地面建筑壁画	明清	辞曹饯行图

<div align="right">续 表</div>

地点	名　　称	类　型	时期	明清代表作
白水	仓颉庙大殿壁画	地面建筑壁画	东汉至清代	黄帝战蚩尤图、黄帝散衣图
合阳	同家庄药王洞壁画	地面建筑壁画	清末	药王图、五老观画图
洋县	智果寺壁画	地面建筑壁画	唐代至明代	藏经楼大殿壁画
商州	大云寺大殿壁画	地面建筑壁画	唐代至明清	释迦牟尼佛、药师佛
商州	郭氏祠堂壁画	地面建筑壁画	明清	郭子仪平番图、郭子仪平西图
商州	城隍庙壁画	地面建筑壁画	明清	麻姑献寿图、阴曹地府图
山阳	洛峪镇菩萨庙壁画	地面建筑壁画	清代	孙悟空偷吃人参果图
紫阳	武昌会馆壁画	地面建筑壁画	清代	三国演义故事
紫阳	壁画墓	墓室壁画	清代	三国故事、二十四孝图
安康	壁画墓	墓室壁画	清代	夫妻画像、金童玉女画像

本表资料来源：①《三秦都市报》，2009 年 4 月 18 日第 7 版；②《三秦都市报》，2008 年 11 月 30 日第 7 版；③ 陕西省考古研究所：《大荔李氏家族墓地》，西安：三秦出版社，2003 年；④ 刘合心、雒长安：《古代建筑壁画艺术》（陕西卷），西安：世界图书出版公司，2008 年。

（2）历史人物和历史故事题材。此类题材的壁画既有传统载体的功能，也是展示画家艺术天赋的平台。由表 3 可知，白水县史官乡仓颉庙壁画是清代地面建筑壁画的艺术佳作，记载了黄帝时期的人类步入文明之初的艰辛历程。"郭子仪单骑退回纥"的千古佳话也见于关中地区的建筑壁画题材，反映出民间对历史英雄人物的崇拜和赞美。"拜关羽"是陕西明清时期壁画中最多的题材，仅韩城一地，根据今日的调查就有"关帝庙不下 140 座"[1]，关羽的故事成为绝好的题材，张带村关帝庙和董村观音庙关帝殿的壁画，所绘关羽逼真传神，栩栩如生。

（3）神话传说故事题材。最具有代表性的是耀县药王山南庵三清殿的明代"神仙朝元图"，描绘了天皇、玉皇、北极、圣祖、圣母、五岳圣帝、

[1] 刘合心、雒长安：《古代建筑壁画艺术》（陕西卷），西安：世界图书出版公司，2008 年，第 16 页。

二十八星宿等诸多神仙故事。横山县大寺洼石窟中的神仙朝元图、雷公神、玉女等道教壁画，韩城周原村大禹庙的《西游记》等多幅壁画，均是此类题材。这种神话小说题材在建筑壁画中的出现，从另一个侧面反映了明清时期陕西地区市井文学的繁荣形态。

（4）民俗类题材。因民俗地域化特征，此类题材较为庞杂。韩城芝川镇薛氏祠堂的"拜寿图"，陇县龙门洞的"九子献寿图"，白水仓颉庙的"狮龙相斗图""百鸟朝凤图"，韩城普照寺的"狮子滚绣球""麒麟玩杂宝"，韩城城隍庙的"二十四孝图"，韩城一些大禹庙、王带村大禹庙等庙堂中的唐人诗意等壁画，溯其渊源，都与传统文化和当地的民风民俗不无关联。

（5）山水花鸟题材。民间壁画的山水境界，虽无"墨点无多泪点多"的震撼，却也有用笔流畅、色彩清新的别有韵味。典型的有耀县药王山的十大药王殿山水画，既是雕塑人物的背景配置，也可独立成幅。韩城普照寺的"山水图""百合图"，子长县萧寺宫的"花卉屏风图"，韩城董村观音庙关帝殿的"梧桐秋菊图"，韩城张带村关帝庙的"亭榭楼台图""四季花鸟图"等皆可称佳作。

（6）装饰性图案。此类壁画主要是装饰建筑，起美化环境和夯实主题的作用。代表性的有子长县石宫寺主窟、大荔县太白庙门厅壁画。这一时期壁画的总体趋势是在浓郁的宗教氛围中走向世俗化和平民化，出于民间画工之手的壁画，虽与文人绘画相比不可同日而语，但依赖世代相传的粉本，多少也继承了一些唐人的遗风。从中国壁画总体发展来看，日渐衰微是其不可扭转的趋势。石窟壁画的代表是陕北横山县石窟壁画，包括付园则旧庙壁画、大寺洼石窟壁画和鸿门寺响铃塔壁画。据不完全统计，横山窑洞壁画占到陕北壁画全部的三分之二。[①] 陕北壁画与农业文明背景下的民俗活动和当地的气候环境紧密相连，天旱时分农民的祈雨活动既是壁画题材的现实来源，也是当地民众信仰活动的记录。

（二）木版年画的兴起

陕西木版年画的历史可追溯到 15 世纪，产地有汉中、凤翔、神木、蒲城和长安县。关中凤翔和陕南汉中为主要产地。凤翔木版年画多反映传统戏

① 高海平：《陕北民间壁画艺术考察与研究》，《西北美术》，2008 年第 2 期。

曲内容中戏曲历史人物，以及描绘民情风俗、男耕女织的农家乐趣，具有浓郁的生活气息，不少题材是采用民间习俗中的寓意和象征手法来表现。而汉中木版年画，则以雄浑、庄重而著称。凤翔木版年画以南萧里村的邰家"世兴画局"最有影响，据《凤翔县志》记载，"明正德二年（1507年），南萧里邰氏家族中，有三世八户人家从事木版年画工艺"①。到清代道光十五年（1835），凤翔南萧里村、北萧里村、陈镇共有画局达40余家，形成了比较完整的设计、雕刻、印刷、彩绘、发售的作坊。年产各种年画、谷雨画、春图等十余万张，而从事木版年画印制的农户就有100多户。年画远销陕、甘、青、川一带。至今当地仍流传着"南小里娃娃一丁丁，自小就会画门神"的俗语。凤翔木版年画题材广泛，可划分为各种诸神图类、吉祥喜庆类和驱凶辟邪类、戏剧故事类、现实生活（风俗）类、节令类、神话传说类等。在造型上，结合了陕西刺绣、剪纸等姊妹艺术的造型技巧，画面灵动鲜活。在艺术语言的处理上，多采用工笔重彩，画面处理讲究，强调细节刻画和物象内涵的表现，注重夸张和变形；构图饱满传神，雍容华贵；刀法刻线刚劲有力，朴实大气；色调清丽古朴，鲜艳洒脱；风格粗犷豪放，简练清新。继承了关中地区积淀下来的秦、汉及唐时的壁画和石刻等艺术中凝重、端庄、大方的艺术手法，画面充分体现了西北地区民风粗犷、豪放的特征，完全区别于天津杨柳青、苏州桃花坞的城市文化情调，具有纯粹的农民画特征和强烈的原生态的民俗文化内涵。汉中年画始于清代中期，影响最大的是汉中"庆福成""永庆龙""福春成""和记"等九家画店。除门神秦琼、敬德和六金神灶、财、仓、槽、井、土地外，年画内容多取古代名将和神话人物。使用不透明的矿物颜料是汉中年画的特色。

（三）民间画家群的作者在史志记载中的缺失

明清时期代表陕西民间绘画艺术水平的当属壁画和年画。陕北佳县的白云观壁画创作历经明清两个历史时期300多年，构图模式固定，总体风格浑厚、淳朴、有力，并呈现出"与时俱进"的特点。陕北横山县大寺洼石窟壁画美妙绝伦，就气势而言，堪与山西永乐宫壁画、甘肃敦煌壁画相媲美，其

① 朱沙文：《凤翔木版年画源流及其美学价值初探》，《西安文理学院学报（社会科学版）》，2008年第11期。

绘画艺术水平毋庸多言。然而，这些精美绘画艺术的创作者却无从查找，偶有部分在作品中可见到作者姓名。如陕西佳县白云观壁画（17世纪初）有一些作者还留下了姓名，比如清末壁画工匠叶孙长、蒲培①，但也只能在部分作品中窥见姓名的留存，至于其生平事迹及其他准确信息则无只言片语，我们只能从其作品中感受其高超的技艺。

四、结　　论

明清时期陕西的绘画活动在两个层面开展。一是文人士夫阶层的绘画活动，创作者具有知识化特征，绘画多为修身养性之作，绘画风格以继承传统为主，较少创新之作，缺乏在全国有影响力的画家。与江南地区的绘画相比，绘画题材以山水绘画居多。二是民间绘画在陕西地域民俗文化兴起的推动下，木版年画艺术得到了长足发展，关中、陕南、陕北地区皆有分布，关中的凤翔和陕南的汉中成为主要产地。年画题材是当地民俗文化的写照。壁画艺术在全省各地域分布呈现差异化特征，壁画风格多样，而题材则映照了不同地域的文化地理状况。总体来看，明清时期陕西绘画活动在民间的成就和影响，较之文人士夫的更强。

① 李凇：《云山白云观壁画序》，《美苑》，2007年第6期。

地理空间的艺术史书写*

——以南泥湾为例

在中国艺术史上，以地理空间为主题的艺术史书写连绵不断，例如潇湘、辋川、姑苏、江南等等，这些地理空间及其艺术文化共同建构了地方文化的意象，成为当下地方文化建设的主要资源。这些主题是怎样被生产为艺术的？从地理空间到艺术空间经历了怎样的过程？这种过程在艺术史上是如何书写的？本文以历史时期延安南泥湾地理空间为主题的艺术史书写的过程展开叙述和讨论，借以考察地理空间与艺术史书写的互为。

一、南泥湾的空间事件与艺术塑形

南泥湾，位于延安东南 35 公里处，是一块 300 多平方公里的沼泽地。1942 年，为了克服国民党对陕甘宁边区抗日根据地封锁造成的经济困难，延安开展了大生产运动，战争需要先解决温饱。适逢陕甘宁边区建设厅的农林生物学家乐天宇对陕甘宁边区进行森林植被考察，发现了南泥湾的地理空间价值。这里属于丘陵地区，土壤为黄绵土和水稻土，水资源丰富，汾川河（又称云岩河）发源于此，这一地区年降雨量 530—600 mm，是一个适合发展农业的好地方。清中期前，因水源丰沛、土地肥沃，人口稠密，生产生活繁盛。清中期，回汉纠纷导致人口凋敝，走向荒芜，"方圆八十余里，有田地，有沼泽，也有森

* 原文系与郑州应用工业技术学院闪易合作发表于《延安大学学报（社会科学版）》，2020 年第 2 期。

林"[1]，但是被称为"烂泥湾"，方圆几十里荒无人烟、荆棘遍地、野兽成群。当地流行的歌谣是："南泥湾呀烂泥湾，荒山臭水黑泥滩。方圆百里山连山，只见梢林不见天。狼豹黄羊满山窜，一片荒凉少人烟。"[2] 从战争角度看，南泥湾与胡宗南军队驻扎地仅一水之隔，与阎锡山统治区为邻，处于军事空间上的一个敏感地带，是一个符合军垦条件的地理空间。1941 年 3 月 12 日，王震率领 359 旅从绥德警备区来到南泥湾。南泥湾军垦的帷幕由此拉开。一年以后，随着丰收季节的到来，南泥湾获得了空前丰硕的成果，他们创造了神奇的开发速度，不仅开垦荒地，还发展畜牧业和渔业、手工业，并为中央政府供应了粮食和副食。359 旅由此成为延安大生产运动的模范。这样的历史事件在当时颇为引人注目，文艺工作者在 1942 年的延安文艺座谈会后，接受"讲话"思想的引领，南泥湾的成就自然引起了他们的注意。文学家们最先开始对 359 旅南泥湾军垦事件进行了书写，艺术家们也不甘落后。1942 年秋天，吴印咸带领电影团进驻南泥湾。这位 20 世纪 30 年代在上海拍出中国现代现实主义电影巅峰之作《马路天使》的摄影师，是延安电影团唯一一位参加延安文艺座谈会的成员。带着"讲话"的精神，吴印咸在南泥湾开启了新的艺术之旅。对艺术家而言，生活体验和空间体验是拍摄的前奏。整整一个月的空间体验，吴印咸和他的战友们拍下 359 旅在南泥湾生产和战斗的艰苦历程，记录了"烂泥湾"变成"陕北江南"的实况。边区物质条件极端艰苦，胶片资源更是有限。拍摄前写好提纲，做好计划，找好位置。吴印咸运用多年的丰富经验和精湛的拍摄技术，最后仅用了 1 500 尺正片就完成了这部片子。中国共产党在延安时期第一部制作并放映的电影《生产与战斗结合起来》（又名《南泥湾》）诞生了。

1943 年 1 月 27 日，延安《解放日报》报道了这部影片制成即将上映的消息（见图 1）。影片在军委大礼堂首映后，立即在边区引起了轰动。影片以纪实手法，平铺直叙的结构记录了 359 旅的军垦实践：① 进军南泥湾的部队，风餐露宿，在艰苦的自然环境中开垦播种；② 战士成为农民，农业、畜牧业生产一起发展；③ 战士成为建筑者，自己动手盖房子；④ 战士们从事手工业生产；⑤ 丰收的南泥湾猪羊满圈，粮食满仓；⑥ 丰衣足食之后的战士练兵备战。影片凸显了重要的文献价值。吴印咸眼光独到，出于对影片精神内涵的提

① 赵海渊：《发现南泥湾的前前后后》，《世纪》，1997 年第 5 期。
② 吴志菲：《〈南泥湾〉与陕北"小江南"的前身今生》，《福建党史月刊》，2010 年第 10 期。

图1　1943年延安《解放日报》刊登电影团拍摄完成"陕北江南"影片的消息

图2　纪录片《南泥湾》中毛泽东为359旅题词"自己动手　丰衣足食"，1943年

炼，他找到毛主席，请主席为影片题词。主席挥笔题下"自己动手，丰衣足食"（图2）。电影的剪辑钱筱璋在回忆录中写道："吴印咸同志拍下了毛泽东同志题词的宝贵镜头。我把这组难得的镜头，作为序幕接在影片的开头，对影片起了画龙点睛的作用，收到了突出的效果。"[①]这组珍贵的镜头将延安大生产运动的辉煌定格在视觉影像中，成为后来很多关于延安时期影片的重要素材。

　　虽然是纪录片，但是影片在艺术内在审美的追求上毫不松懈，无论是进军荒野的队伍，还是开荒播种的场景、纺纱织布的现场、牛羊满地群欢的画面，摄影师充分展示了对画面构图的精心设计。画面构成多次运用线条和几何图形呈现生产、战斗、工作场景，并利用视觉元素的重复、平行线以及相交线等规则性构图、倾斜构图和开放性构图控制视觉节奏。部队进驻南泥湾和垦荒生产的诸多镜头画面，大量采用视觉主体对角线的构成形式，以大倾斜的视角和透视凸显画面的延伸性，表现了南泥湾战士屯田垦荒、埋头苦干

① 钱筱璋：《党的电影事业从这里开始——回顾延安电影团的奋斗历程》，《电影艺术》，1983年第6期。

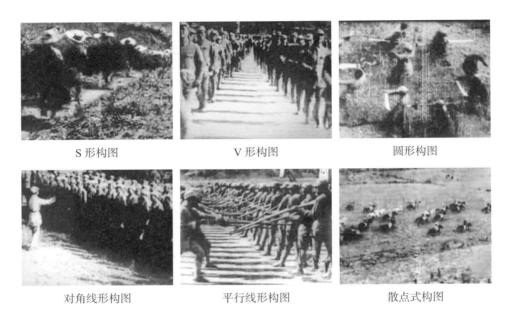

S 形构图　　　　　　　V 形构图　　　　　　　圆形构图

对角线形构图　　　　平行线形构图　　　　散点式构图

图 3　纪录片《南泥湾》中的各种构图形式，1961 年

的生产激情，勇往直前的前进性和面对困难、坚定乐观的革命精神。革命队伍行进的画面中还采用了 S 形构图，通过对电影画面设计构图的不断变化调整，增加了画面的空间层次和纵深关系，更能准确地表现队伍由远及近或由近及远的流动感，增强了画面的延伸性，唤起观众的视觉想象。影片中 V 形构图、焦点式构图、半圆形和圆形构图、平行线构图、散点式构图（图 4）的使用，建构了充满诗情画意的田园场景，流淌着浓郁的田园气息（图 4），满足了内容呈现的审美需求。整部影片不仅给予观众美的享受，还充满了精

图 4　纪录片《南泥湾》中的"开荒"镜头，1961 年

神的力量。

面对胶片数量不足的现实物质条件，对艺术的追求贯穿在技术的精益求精上。拍摄提纲、拍摄计划，甚至拍摄位置都提前定好，因为每个镜头都不能出错，必须一次成片。在摄影技术上，吴印咸和徐肖冰摸索出这批正片感光的特性，尽可能减少正片代用在性能上的缺陷，力求把正片用好，争取达到尽可能好的摄影效果。他们丰富的摄影经验和技术上的摸索实践，大大提高了影片的技术和艺术效果。尽管画面层次不够丰富，人物的皮肤和质感有些失真，但比预期的效果好很多，一些画面甚至出现了意想不到的较好效果。1943 年，被徐悲鸿称为"中国版画界巨星"的鲁艺木刻画家古元，也来到了南泥湾。生机勃勃的南泥湾感染了艺术家，古元创作了木刻作品《八路军生产》（又名《南泥湾驻军秋收图》，见图 5 ）。

图 5　古元木刻《南泥湾驻军秋收图》，1943 年

此幅木版画采用水平直线的构图形式，分三层水平线来分别展示近景、中景和远景，三条水平线平行构成。三层水平线层层递进的形式，制造景深的透视效果。三层水平画面的视线分割利用了透视中的近大远小的形式，增加了透视距离感，将具有空间感的秋收打场的大场景刻画在了平面版画作品中。画中的人物作为点的元素，重复构成强调了画面水平的方向性，近景中的 7 位战士手中的工具和身体的起伏上下错落有致，富有强烈的节奏感。这与电影《南泥湾》中的镜头具有极高的相似性，此类构图在延安木刻版画中经常出现，共同

建构了延安大生产运动的图式。散点构成的人物既展现了劳动场景中人物行为的多样性，也丰富了画面的视觉语言，生动地表达了 359 旅在南泥湾秋收的景象。值得注意的是，不管是电影，还是木刻，关于南泥湾的艺术史书写，主题都是延安大生产运动，最初也未有以南泥湾地名作为创作表达的标题，作品的名称都不是南泥湾。电影放映后，当地"群众亲切称这部电影为《南泥湾》，而不称影片的原名。南泥湾原是地名，但在称呼这部影片时，所指的意思已经不是地名，而是概括地指这部影片的内涵，是宣传积极劳动、生产自给、改造大自然的革命的南泥湾精神"。[①] 从时间上来看，电影《南泥湾》放映于 1943 年 2 月，古元的木刻《南泥湾驻军秋收图》创作于 1943 年 2 月。而歌曲《南泥湾》始唱于 1943 年 2 月 5 日的延安秧歌队给 359 旅拜年的活动。可以说，让这一历史事件成为空间符号表达的是歌曲《南泥湾》的诞生。诗人贺敬之结合自己在南泥湾体验生活的感受写出了歌词《花篮的花儿香》：

> 花篮的花儿香，听我来唱一唱，唱（呀）一唱；来到了南泥湾，南泥湾好地方，好（呀）地方。好地方来好风光，好地方来好风光；到处是庄稼，遍地是牛羊。/ 往年的南泥湾，处处是荒山，没（呀）人烟；如今的南泥湾，与往年不一般，不（呀）一般。如（呀）今的南泥湾，与（呀）往年不一般；再不是旧模样，是陕北的好江南。/ 陕北的好江南，鲜花开满山，开（呀）满山；学习那南泥湾，处处是江南，是（呀）江南。又学习来又生产，三五九旅是模范；咱们走向前，鲜花送模范。

歌曲由三段歌词组成：第一段赞颂南泥湾，第二、第三段之间采用顶针的手法，通过对南泥湾今昔面貌描述的比较，表达了陕北民众对 359 旅战士们的赞美之情。歌词通俗而朗朗上口，表达的含义层层递进，最后以"咱们走向前，鲜花送模范"作为全曲的高潮来点明主题（图6）。25 岁的作曲家马可采用陕北民歌的调式为其谱曲，最终形成了歌曲《南泥湾》。马可是延安时期"中国民歌研究会"的发起人和组织者，致力于中国民间音乐的采集、研究和创作。《南泥湾》的创作开启了马可在延安创作的高峰。[②]

① 钱筱璋口述、张建珍整理：《纪录片〈南泥湾〉的诞生》，《百年潮》，2012 年第 5 期。
② 马可创作了延安秧歌剧《夫妻识字》、歌剧《白毛女》、合唱《咱们工人有力量》等。

马可、贺敬之版的《南泥湾》在艺术表现上，充分吸收了陕北民歌、江南曲调和舞蹈的元素，旋律优美而抒情。全曲分两个部分，由中国传统民歌惯用的起、承、转、合的四句构成。前半部分由第一句和第二句组成，从"花篮的花儿香"起兴，曲调柔美、抒情、委婉，每一句旋律结尾处都带着一个小拖腔，细腻之感体现了江南的风格，抒发了对南泥湾变成陕北好江南的赞美之情。后半部分由第三句和第四句组成。旋律跳跃的第三句是过渡的角色，第四句在句尾构成一个五度上行的甩腔，曲调愉悦充满了赞美。这两句是对前两句的

图6 《南泥湾》，马可曲，贺敬之词 油印

呼应，具有西北民歌爽朗朴实的特征。载歌载舞的表演形式，兼具抒情性和舞蹈性，吸收了北方民间歌舞的音调和节奏。最完美的是全曲南北方风格的融合，正如马可的女儿马海星在回忆录中说，"父亲在写这首歌的时候跟我提到，他特别强调民族的东西，写这首歌没按照西洋歌曲的方式，而是按照中国民族美学的方式，用了古典诗词中'起承转合'的方式。旋律美，老百姓就喜欢。吕骥曾评价《南泥湾》像水晶一样闪着光辉"[1]。歌曲一诞生就迅速成为当时的"流行歌曲"，359旅的旅长王震的评价一语道出了艺术作品的魅力："我们打了很

多胜仗，都没有这首歌有名！"[2]歌曲《南泥湾》的原唱今天已经无从考证[3]，

[1] 马海星：《〈南泥湾〉像水晶一样闪着光辉》，《沈阳日报》，2015年9月1日。
[2] 马海星：《〈南泥湾〉像水晶一样闪着光辉》，《沈阳日报》，2015年9月1日。
[3] 一些公开资料说郭兰英是原唱者，这是不确切的。根据公开资料显示，郭兰英1929年出生于山西平遥，后从事晋剧演出。1946年，郭兰英在张家口脱离剧团参加华北联大文工团。1943年，春节延安鲁艺慰问359旅时，郭兰英没有到达延安，郭兰英是在1964年大型舞蹈史诗《东方红》中演唱了《南泥湾》。

但是这首歌让南泥湾的地名在中国艺术史上熠熠生辉。这是南泥湾艺术书写中，第一次以空间叙事为主题的书写。南泥湾从"没人烟的荒山"变成了"遍地是牛羊的陕北好江南"。作为延安大生产运动模范的359旅，因为军垦让南泥湾成为359旅和延安大生产运动的代名词，成为一个指代艰苦奋斗精神的主题空间和符号空间。20世纪60年代重新复制的电影和古元的木刻《八路军生产》的后来更名很有可能就是受到歌曲的影响。这一时期"南泥湾"的艺术生产，以电影、绘画、音乐和舞蹈的文献式记载、再现和歌颂的方式，建构了对延安艰苦奋斗精神的空间符号表达，并引起广泛传播。延安大生产运动的历史事件和由此形成的艰苦奋斗的精神内涵，通过艺术的书写和传播，产生了广泛的影响。"南泥湾"的艺术生产初次完成。

二、国家认同与艺术史再书写

20世纪60年代，南泥湾再次进入艺术史书写的视野：电影《南泥湾》复制重映，著名画家靳之林的主题油画《南泥湾》（图7）对历史进行艺术再现，大型音乐舞蹈史诗《东方红》将歌曲《南泥湾》传播推向全国并进入现代艺术史。1961年，靳之林在国家面临自然灾害的语境中，接受中国军事博物馆的任务，对南泥湾历史事件进行了再现式的创作。为了获得南泥湾的空间体验，靳之林跑遍了南泥湾从阳湾到金盆湾的所有山岭，采集素材开展写生。王震将军还把当年垦荒战士写在桦树皮上的诗抄给靳之林看。体验的过程就是追寻空间事件、感受事件艰难和成功的过程，进而获

图7　油画《南泥湾》，创伤者：靳之林　材质：麻布、油彩，规格：95 cm×260 cm，1961 年

得最终审美空间的再现。

画作《南泥湾》真实再现了 359 旅军垦和延安大生产运动的场景，可谓是"艺术的纪录片"，王震将军称这幅画是他看到的表现南泥湾大生产的画中最真实的，"生产、战斗、学习，主题明确"[①]，画家没有如 20 世纪 40 年代电影那样对南泥湾的表现选择宏大的开荒、生产的场景，而是在波澜壮阔的黄土高原上，以席地而坐的具有典型装扮的陕北老农和部队指战员为视觉中心，形成了近景构图。人物开朗的笑容和黄土地、阳光下温暖的金色调，赋予画面感染力强烈的乐观向上的精神。陕北老农是以劳动模范吴满有为原型塑造的。远处的黄土坡和人群形成了巧妙的 S 形构图，完成了艺术审美的内在表达。地上摆放的枪支，揭示了革命军队的双重责任。整个画面描绘的是劳动间歇的瞬间，没有冲突和对抗，也没有凸显的高大形象，叙事亲切而平和，色彩关系明确，人物造型朴实，以高度的现实主义和浪漫主义再现了南泥湾的历史事件。然而其内涵却发生了变化，正如画家自己所说："我创作《南泥湾》的年代，全国正处于三年困难时期，我想借这一历史主题创作鼓舞全国人民重拾干群与军民团结战胜困难的乐观主义精神，像抗战时一样'军民团结如一人，试看天下谁能敌'。"[②]画家在画中消除了一切古典绘画对壮美要素的追求，用简单、平实的语言表达人物的真实生动，追求以情动人，再次展现了艺术服务工农的延安艺术传统。创作过程是从现实和理想出发，个人体验和历史体验交互的艺术创造与精神传播过程。南泥湾的空间表现彻底从真实再现走向了符号表意，但是这种符号性表达并未脱离对历史事件发生的地理环境典型特征的描绘，包括地域人群的典型装饰。这从黄土高原的客观地理再现和陕北老农的白羊肚裹头巾的表达中清晰可见（图 8），尤其是白羊肚裹头巾已经成为陕北地域人群的标志性视觉形象，在舞蹈史诗《东方红》中再度出现。1964 年，大型舞蹈史诗《东方红》上演，《南泥湾》作为史诗的 34 支插曲之一，由郭兰英领唱，其影响力直到今天（图 9）。《东方红》的插曲都是在中国共产党历史上产生过广泛影响的歌曲，第一次彩排时《南泥湾》的美声唱法被周恩来否决，提出民主革命时期的音乐必须要有那个时代的特征，美声唱法不足以表达。晋剧演员出身的郭

① 靳之林：《〈南泥湾〉深藏五十载　翰海春拍横空出世革命历史画——〈南泥湾〉创作始末》，《中国拍卖》，2009 年第 5 期。

② 靳之林：《〈南泥湾〉深藏五十载　翰海春拍横空出世革命历史画——〈南泥湾〉创作始末》，《中国拍卖》，2009 年第 5 期。

图 8　油画《南泥湾》草
稿，靳之林

图 9　舞蹈史诗《东方红》
中郭兰英演唱《南泥湾》
剧照，挑花手式，1964 年

图 10　舞蹈史诗《东方红》中的《南泥湾》剧照，1964 年

兰英用民族唱法再现了歌曲的优美和抒情，演唱层次分明，情意真切而动人。她还根据戏曲的动作设计了挑花的手式（图 10），发挥了民间秧歌载歌载舞的特点，并对歌曲进行了再加工和处理，使得《南泥湾》"二度走红"。

　　20 世纪 60 年代对南泥湾的艺术史书写，从艺术本质而言，是历史记忆的还原和再现。题材及艺术样式依然是电影、绘画、音乐和舞蹈，它们相互参照，继续建构南泥湾的空间符号。尽管时代语境发生了变化，但是南泥湾的符号所指没有变化，在回忆和讴歌革命年代英雄主义的艺术史书写中，成为新中国凝聚民众、肯定革命理想和信仰的精神力量。如果说，40 年代的《南泥湾》的影响力是在以延安为中心的解放区，这时的《南泥湾》则伴随新中国的建立成为国家艺术经典。南泥湾空间的艺术生产过程，实际上成为共产党领导的国家主体的文化塑造和传播的过程。南泥湾就此成为红色经典艺术作品的空间能指，直到改革开放初期。

三、地方重塑与艺术史重构

　　20 世纪 80 年代以来，中国进入改革开放的变革时期。南泥湾继续被各种艺术样式书写。1986 年，被誉为内地摇滚之父的崔健在北京工人体育馆，

以摇滚乐的形式重新演绎了歌曲《南泥湾》。虽然歌曲的曲调没有发生大的变化，但是演唱中的节奏、音色、配乐都发生了根本性的变化，贝斯、萨克斯和键盘等时尚乐器进入演奏，尤其是唱法和歌词结尾处对 359 旅赞美段落的删除，不仅引起了音乐界的震动，也带来了整个社会的争议。崔健的演唱中，沙哑的嗓音和原曲的欢快、明亮，轻摇滚曲调的轻柔、平铺直叙与原曲的坚定、高潮层层递进形成鲜明的对比，彻底消解了原曲《南泥湾》"与往年不一般"的宏大叙事，也使得南泥湾彻底成为接续历史情感的空间。1988年，香港歌星徐小凤将歌曲《南泥湾》重新填词成为情歌《重逢》，并用粤语进行了演唱，传统乐器二胡的使用，增添了歌曲的古韵。但歌曲无论是在思想性还是艺术性上都与原曲差之千里。其后香港歌手龙飘飘也将其改编为贺岁曲《财源滚滚》。进入 21 世纪，物质开始走向富足的中国民众产生了强烈的文化消费需求，大众文化和消费主义时代来临。作为经典艺术的《南泥湾》也不断被重新书写，以满足民众的精神需求和审美趣味。2000 年 9 月，英国摇滚乐队 Smokie 在北京展览馆演出了英伦风格的《南泥湾》：歌词删减了赞美 359 旅的段落，并调整了顺序；音乐中添加了和声部分，音乐的风格是 Smokie 一贯的节奏鲜明和旋律性强。这样的演出是摇滚乐乐队在市场的生存之道和营销策略，选择《南泥湾》一方面迎合了中国市场的听众，也从侧面彰显了《南泥湾》作为经典的魅力。其后，《快乐男声》苏醒、黑鸭子演唱组洪辰、周笔畅、单小源等的各种新版《南泥湾》，以歌曲曲调和曲式的调整、唱法的复杂化、音乐的电声处理等，使《南泥湾》成为时尚潮流音乐，进入了大众文化消费的序列，并受到年轻听众的追捧。时至今日，《南泥湾》又进入了广场舞曲的行列，成为当下雅俗共赏、永不间断的乐曲。歌曲的重新演绎和音乐重构，消解了南泥湾的精神空间，构建了一个在日渐多元化时代中的人们规避现实、承接历史的想象空间。

值得关注的是，一些音乐人还以南泥湾为主题进行了新的音乐创作，开启了南泥湾地理空间新的艺术生产旅程，如李长鸿词、韩冰曲的《又见南泥湾》：

> 有个地方，英雄走过的地方，怎能遗忘，谁把苦难变成希望。你的荣光，总在血泪中闪亮。依稀听见，那段旋律回荡我耳旁。（副歌）又见南泥湾，鲜花开满山，处处啊是庄稼，遍地是牛羊。又见南泥湾，从

此不一般，咱们呀走向前，鲜花送模范。

号称"陕北歌王"的刘建东词曲的《又见南泥湾》：

> （童声）——花篮的花儿香，听我来唱一唱，唱一呀唱，来到了南泥湾，南泥湾好地方，好地呀方……（男声独唱）又到南泥湾，百回又千转，仿佛那昨天，一起大生产，山脉九连环。牛羊叫咩咩，滚烫的黄米酒，依然是那么甜。盛开的山丹丹，依然红艳艳。秧歌扭的欢，唱着南泥湾。花篮的花儿香，听我来唱一唱，唱一呀唱，来到了南泥湾，南泥湾好地方，好地呀方。

无论是李长鸿还是刘建东的新歌曲中，都没有脱离陕北音乐的曲调，想来是因为南泥湾地理空间个性特征不容抹杀。就歌词而言，李长鸿的歌词是英雄主义的重读，刘建东则是凸显陕北形象。但在歌曲演唱中，韩冰是黑鸭子演唱组绵绵情歌风的延续，而刘建东则在刻意张扬陕北民歌的个性。南泥湾的精神符号空间被添加了地域文化的特征，从国家认同、民众认同的经典艺术转为张扬地方文化的内容。这种对陕北地域文化的凸显在故事片《南泥湾》中被继续强化。2012 年，彭丹自导自演的电影《南泥湾》上演，这是南泥湾第一次作为故事片出现。影片讲述抗战时期 359 旅连长老周（任帅饰）带领战士们垦荒的故事。延安女子大学学生苗子（彭丹饰）作为文化教员来到 359 旅，并要和团长结婚，而团长已经牺牲了。故事在 359 旅接到命令挺进南泥湾开荒、生产、战斗，以及苗子和老周、勤快的感情纠葛的情节中展开。影片对南泥湾垦荒的历史事件进行了再现，恶劣的自然环境在觅水、洗头、打狼、饥饿的故事细节中一一铺陈，与女主人公悲壮、浪漫的爱情故事折射了革命的浪漫主义精神。作为党的十八大的献礼片，影片避开了历史题材电影的宏大场面和伟人叙事模式，没有居高临下的说教，而是从一个女性的视角，围绕普通官兵在艰苦岁月的生存状态、心理和情感与年轻人沟通。影片最为突出的特点是用个体的人文关怀取代宏大的叙事，以个体的人性细节来书写重大的历史事件，形成了另类的主旋律影片。影片对南泥湾的地理环境进行了充分的表达。摄制团队采用实景拍摄，147 场戏，只有两场是内景戏，其余全部在外景拍摄。拍摄地在铜川、甘泉、延安、富平、富县、宜

川、黄龙等黄土高原地区，陕北的自然环境成为影片逼真的环境空间。影片将陕北民歌《信天游》、皮影戏、陕北方言等地域文化的鲜明特质融入叙事之中，在展现影片粗犷而又细腻、悲壮而又浪漫的艺术品质的同时，再次凸显了南泥湾的地理身份。这与 60 年代靳之林的绘画和音乐舞蹈史诗《东方红》中，裹着白羊肚手巾的陕北老农被作为南泥湾地理身份的单一视觉形象标志有所不同，更加丰富多样的陕北地域文化符号进入影片之中，丰富了影片的视听语言，强化了南泥湾的地方身份，借以凸显空间的个性化特征。文化的发展与累积是多元的，"对于一个地方，历史会不断对其进行有意义附加"①，南泥湾的艺术史书写在文化和旅游产业的推波助澜下产生了新的变奏。

2005 年，中共中央办公厅、国务院办公厅《2004—2010 年全国红色旅游发展规划纲要》提出要打造 100 个 "红色旅游经典景区"，南泥湾旧址名列其中。2007 年，南泥湾旧址被列入人民解放军军事文化遗产。2016 年 12 月，南泥湾革命旧址被列入全国红色旅游经典景区名录。南泥湾获得了文化遗产的身份，以此为文化、视觉资源的新的艺术空间被建构起来。作为文化旅游的目标地，南泥湾提供给游客的空间有：军垦成果的标志地理空间——梯田、历史事件记录和展示的精神空间——南泥湾大生产运动展览馆、毛泽东视察南泥湾时的旧居、九龙泉、红楼、烈士纪念碑等，形成了自然地理空间和人文空间的同构。围绕着旅游产业的目标，设计师们在南泥湾开始了新一轮的空间建构。2017 年，南泥湾红色文化小镇建设项目启动。项目的设计以 "红色南泥湾·陕北好江南" 为总体定位，"小镇建设坚持五大发展理念，以项目开发、产业发展为主体，完善旅游配套、延伸旅游产业链、增加区域经济产出，推动产业升级转型，带动南泥湾景区整体发展，全面提升南泥湾旅游品牌影响力。小镇由红色教育培训区、居住及其服务区、红色文化核心区、农业休闲旅游度假区、行政功能服务区及陕北江南风貌农庄区六大功能区域组成，结合天水蓝、稻林绿、头巾白、塬土黄、革命红五种色彩，形成融合文化、旅游、社区功能的创新创业平台，为南泥湾打造 5A 级景区，带动区域经济社会跨越式发展奠定坚实基础"②。地方、历史事件与艺术作品 "结成了

① 唐晓峰：《文化地理学释义》，北京：学苑出版社，2012 年，第 194 页。
② 艾庆伟：《南泥湾红色文化小镇项目建设启动徐新荣宣布启动令》，《陕西日报》，2017 年 6 月 13 日。

一个不可分割的稳定的新文化整体。他们带来一个新的文化品项"①——红色文化小镇。

特色小镇的精髓为"特"，南泥湾作为特色小镇，其独特之处在于"红色＋地方个性"。全国的红色文化小镇众多，若只在红色上挖掘，难以鹤立鸡群。更何况就延安众多的红色旅游资源而言，南泥湾作为局部空间，如何弘扬红色文化精神，又不与延安其他红色旅游资源兼备的陕北地方文化个性重叠，成为设计师面临的重要课题。尽管南泥湾小镇建设尚未建成，但从目前公开的规划资料来看，红色文化、陕北和江南地域文化是其主要设计元素来源。江南风再次回归，90年代以来的南泥湾艺术从适应大众消费口味，逐步转向张扬地方个性，而在旅游产业现实需求中，又重新审视南泥湾的诸般特性，将陕北"江南"从陕北地方一般个性中提炼出来作为南泥湾红色小镇之特色。这是艺术《南泥湾》对南泥湾新的地方感的重塑。

四、结　语

回顾历史，我们不难发现：

第一，地理空间成为艺术作品的过程，就是人与地理空间互动的过程，历史事件的地点成为艺术生产"借地抒情"的媒介。以359旅为代表的大生产运动建构了延安精神的内容之一，围绕着"艰苦奋斗、自力更生"的主题，作为历史事件地点的南泥湾成为各种艺术形态生产表达主题的地理媒介。

第二，艺术史上的经典作品的形成总是一个被反复书写、不断跨媒介创作的过程。"南泥湾"之所以在中国现代艺术史上产生了深远的影响，原因就在于此。从具有文献价值的纪录片出发，秧歌舞插曲《南泥湾》、舞蹈史诗《东方红》的插曲《南泥湾》、油画《南泥湾》、电影《南泥湾》，经历了艺术多门类、较长时段的反复创作。其中产生广泛影响力的是音乐作品《南泥湾》，它在不同的历史时期，被官方主导的艺术创作和民间音乐人进行反复书写。

第三，以南泥湾地理空间为表达方式的艺术史书写，无论是以弘扬"艰

① 唐晓峰：《文化地理学释义》，北京：学苑出版社，2012年，第190页。

苦奋斗、自力更生"的精神为主题，还是在大众化消费时代的解构与重构，自始至终在艺术表达中没有脱离对地理环境的特征表现。作为纪录片的《战斗与生产结合起来》，因为民众的喜好，最终更改影片名称为《南泥湾》。作为延安鲁艺秧歌舞的插曲，《南泥湾》融入了陕北和江南两地的音乐元素。在舞蹈史诗《东方红》中，《南泥湾》舞蹈人物形象的塑造，醒目的依然是和靳之林的油画中相同的裹着白羊肚手巾的农民。故事片《南泥湾》中，黄土高原的自然环境、裹着白羊肚手巾的陕北农民形象、陕西皮影的情节化表现、陕北民歌的荡气回肠，都是艺术对南泥湾地方感的不断塑造。

第四，以地理空间为主题的艺术史书写，在增强文化自信的过程中具有重要意义。艺术的表达和传播，将地理空间和在地历史事件建构的精神文化内化为民族的基因，面向不同时期国家和民众的需求，以各种艺术形式介入产业发展和民众的生活，重塑地方文化感。南泥湾和由此诞生的各种艺术形式在当代地方文化重塑的过程中，与地理空间共同建构了纪念性空间，从物质形态上将南泥湾的精神性内容和地方文化进行固化，并提供了精神经由艺术物化的生动样式。

真水无形 *

　　阳光温暖的午后，刘德龙老师坐在我的对面，淡淡地，聊他的成长经历，谈他的绘画感悟。间或有人进出、寒暄，都无法消解那种淡淡的漫谈氛围。

　　已经记不清第一次看到他的画是在何处了，但是看到后的那份喜悦和挥之不去、念念不忘却直到今天都记忆深刻：活泼泼的几尾小红鱼在水中游弋，细巧的身形，柔和的线条，一抹红晕，探头、摆尾、自在、无拘，活脱脱小孩子的调皮和机灵跃然纸上。

　　他说自己画鱼无心，倒是在物像之水影上颇为用力。倒影，是万物的水中之梦，也是德龙最富有个性的艺术形象。物象的曲折，和鱼儿，与莲荷，于无声处彰显了水的无形与有形。这是德龙最突出的艺术语言，也是他致力于艺术个性追求的风格体现。这种通过倒影表现水景观的艺术语言，是德龙长期学术思考和艺术实践的结果。他对华裔艺术史家巫鸿颇为敬仰，更对其艺术理论有着自己的理解，并将其转化为对艺术语言的笔墨探索。

　　倒置，是一种较少为人所表现的形式，然而在水的形象语言中，倒置让物象在水中呈现出独特的美感和韵味。在他的笔下，浅淡的墨色曲曲折折，展现了物象在水中的韵律和节奏，更传递了水的微波荡漾和心中的震颤。究其本质，是展示了无形之水的有形之美。山水绘画自古有之，水为山之灵，山不在高，有水则灵。然，纯粹画水较为少见，自古画水最难，却也有佳作传世，南宋马远画洞庭风细、寒塘清浅、长江万顷、黄河逆流、层波叠浪、云生沧海、云舒浪卷，可为画水最佳，却多是描绘水之动态，或汹涌澎湃、

　　* 原文收录于画册《真水无形：刘德龙书画作品集》，南京：江苏凤凰出版社 2023 年。

幻城　182×182 厘米　纸本水墨

或湖光潋滟、或风乍起，吹皱一池春水。以水中景观表现水之种种亦有，却多主题不在于水。在德龙笔下，一派真水气象。生于江南，长于斯地。他对水乡有着自己独特的理解，水中江南，一切都是淡的，水是淡的，菜肴的口味是淡的，人际关系也是淡的，一切都在水一般的清淡中流动。江南的一切都如同水中的倒影，浅淡中带着风乍起亦波澜不惊的韵味。这既是对水的思考也是对家山家水文化的思索与表达。因为，画家总是在有意无意之中通过形象表现自身对环境的认识和理解。

于此观，德龙既是找到了个性独特的语言表达，也体现了学院派画家的理论思索与艺术实践的互为。德龙对巫鸿关于美术史的"开"与"合"理论有着独特的理解，笔墨之中，将传统视为中国艺术之"合"，将现代划入中

国艺术之"开"。开合之间，寓传统的技法、笔墨、情怀于现代性的语言探索和表现，成就了他的艺术个性。这种传统与现代融合的无违和之感，也体现了他创作的开合有度。

龚定庵说"西山有时渺然隔云汉外，有时苍然堕几榻前，不关风雨晴晦也"，于德龙亦然，鱼儿的忽远忽近，倒影的波光粼粼，都是看水不是水，是他心中意境的倒影，谓之道表象于艺。品荷、赏鱼、观影，都是隔水静观，观水中万象，显趣远之心。而趣远之心最为难形，于德龙却在一片水中显见。正所谓"事外有远致"，水趣融其神。德龙于历代艺家中最喜弘一法师，其书法意趣与弘一心性颇似。德龙心中的佛是生动的、空灵的。自由潇洒的笔墨，有韵律的色彩是他笔中的万象，亦是他心中的妙佛。

看德龙的画，骨子里是传统，传统的技法，传统的笔墨，传统的情怀。然而语言表达的现代性和深度的思考，却让他的作品站得住、立得稳，还将会走得更远。

"光景常新"是一切经典作品的烙印，这句话送给德龙。

江南水韵　140×45厘米　纸本水墨

抵达心灵的山水

　　看了展览"对坐"有些激动，涌出了诸多的念头，却林林总总的梳理不出个头绪。

　　一年前，于量兄和我探讨地理和空间话题的时候，怎么也想不出，他就这样把空间活泼泼地与展览共生了。

　　细细想来，任何作品都无法脱离空间。空间，本是人文地理学解释环境现象的一个尺度。当图像成为空间的因素之一，通过图像可以增强对地方空间的记忆。明代唐志契说"画以地异"，说的是画风在一定程度上表达了空间的差异。到了近世，人们往往通过研究图像中的空间揭示地方知识的构造。

　　画外的空间多融于日常生活或公共空间，观看作品之际，观者较少关注甚或忽略空间的存在。

　　然而，于量兄的展览来了个画里画外的置换。

　　空间不仅仅是展示的场所，亦是阅读的线索，是与艺术家交流的过程。"对坐"的空间是传统的：庭院深深，曲径通幽、小桥流水……甚至会勾起对《西厢记》的某种向往。每一停留处，或云山缥缈，或梅兰竹菊（三条屏的画面记不清楚了），或小品写意，或青瓷幽幽。它们被精心地置于条案、屏风之上，与环境融为一体，让你恍惚看到艺术家挥毫的瞬间和场景，体察他们在画纸上涂抹时刻的心情。传统中国画的移步换景此刻成了画外的空间。

　　这个空间又是现代的：条屏打破了摆放和数目的界限更加自由，条案上的屏风走出了精雕细刻的工整，让写意的小品伸展着生活的闲适。敦煌画风

展览"对坐"场景

悬挂在现代工业的红砖墙下，来了一场毫无违和的碰撞。曲径的尽头到达了最后的驿站——山水。金属材质的云山，镂空的纹饰流淌着古典的韵律。枯水的装置，大片留白的背景，是延伸也是思考。古典山水的精神在此与现代汇合，却终究要伸向远方。

我们从不单单注视一件作品，而总是在观看中审度物我之间的关系。既有的、熟悉的观看作品的方式是观众在展厅或画廊，直面它们的悬挂。创作者的情感、精神或心理，或赤裸或隐晦但绝不回避地直接宣泄。观众要么根据个人的体验共鸣式地接受，要么凭借知识和经验转向冷漠的欣赏。

对坐，是一个转折。

后 记

　　2005 年春天的一个下午，在和我的导师萧正洪先生商定将"艺术与地理"的关系作为博士论文的选题方向后，我便坚定地行走在这条跨学科的学术之路上。时光荏苒，已经近 20 年光阴了。对艺术地理学探究的兴趣随着时间延伸愈发浓厚，萧师在我离开学校多年之后，依然对我学术之旅经常面临的困惑给予指导。

　　博士毕业后，我进入东南大学艺术学院跟随王廷信教授做艺术学理论博士后，这个学科给了我更加开阔的学术视野，让我从绘画地理学研究走向一般艺术学范式中的艺术地理学探索。一般艺术学既致力于研究各种门类艺术的共性，也注重艺术学的跨学科、开放式研究。当音乐地理学、书法地理学、电影地理学的学科概念相继被提出，美术学界关于美术地域性的讨论也不绝如缕的时候，艺术地理学显然与艺术学理论学科的目标达成一致。而此时，人文地理学界开启了"传播转向"，艺术成为地理传播的重要媒介。两者共振，艺术地理学从寂寂无闻，开始走上前台。

　　近十年，我辗转从西安来到江南工作，在上海大学工作伊始，我即将艺术地理学的研究心得转向教学，为全校本科生开设通识课"地名中的艺术"，为研究生先后开设了选修课"艺术地理学""艺术之地看中国"，在和学生的教学互动中又激发出新的认识。记得在一次分享课上，一个男同学在讲台上分享自己对电影《上甘岭》的主题曲《我的祖国》的理解时，说道："我们每一个人的家乡都有一条河，所以'一条大河'不是指某一条具体的河流，而是象征着每个人的家乡，"在那个瞬间，我想起了段义孚的"恋地情结"，这个学生领悟了艺术地理的真谛。

　　记得有一年，与西安美院的赵农教授交流的时候，他说，跨学科研究搞不好就成了"两不靠"。这话一直在我耳边回荡，也算是激励吧。如今，他已作古，但这话还被我记着。不知道本书能否算作一种告慰。

<div style="text-align: right;">2024 年春于沪上</div>